怀仁集王羲之书

圣教序

临习指导

（修订版）

周萌 ◎ 著

江西美术出版社
全国百佳出版单位

序言

　　临帖，是学习书法的不二选择，也是不断提高，由业余转入专业的唯一途径。凡是大书家，都把临帖当作日课，奉为终身坚持的一种习惯。

　　临帖，关键要解决两大问题：临什么？怎么临？一是临什么？这要根据个人的兴趣爱好，阶段性规划和最后要追求的目标来确定。二是怎么临？这是个学习方法问题，仁者见仁，智者见智。"以实践为基础，以成效为标准"，这应该是解决"怎么临"的基本途径。

　　我在长期的临帖实践中，感到解决"怎么临"的问题，要做到："一、二，三，四。"

　　"一"就是选好一本帖。这有两个含义：一是自己要感觉好；二是版本要正规。

　　"二"就是坚持两点论：即兴趣和耐心。学书法源自于兴趣，有成效主要看耐心；兴趣要靠耐心维持，而耐心要靠兴趣支撑。

　　"三"就是抓住三个点：细，似，是。

　　"细"，就是细察。《书谱》道："察之者尚精。"就是临帖时，

对每个字都要细察，才能心中有数，下笔自如。

"似"，就是临帖要像。《书谱》道："拟之者贵似。"临得像原帖，说明临习者清楚了，明白了，理解了。

"是"，指规律，内在联系。临帖，就是寻找书写规律的过程。汉字这么多，尤其是一本帖里，少则十几、几十个字，多则上千个字，每个字写法不同，就是同一个字写得也不一样。在纷繁复杂的字海里，找出书写规律，触类旁通，举一反三，最终使自己从帖中跳出来。

"四"就是牢记四个维度。临帖也有四个维度，这就是字形、结构、笔顺、笔法。

字形。汉字作为方块字，也有长短、方扁、大小之分。作为行书，由于书写率意，形态变化更多，故临一个字，首先要把字形抓住，这也是"似"的前提。

结构。汉字除独体字之外，都由不同结构组成，如上下结构、左右结构、左中右结构、上中下结构、全包围结构、半包围结构等。由于行书的变化大，有时会改变原有结构，因此要看准。

笔顺。汉字书写有笔顺规律，但行书为了书写快捷流畅，会在笔顺上有些变化。因此，临习时对每个单字的笔顺要弄清楚，否则怎么写都别扭。

笔法。每个汉字都是由不同形状的笔画组成，不同的书体其运用的笔法又有差异。行书相对于楷书而言，其笔法运用更为丰富。比如一个简单的点画，也有尖起方收，尖起圆收，方起尖收、方起方收等等形态。因此，临习每个字，都要细究每个字的笔法，注意其特定性，如果失真走样或随意换动，所临的字必然就失去了韵味。

对于想学习行书的朋友来说，首先关心的是从何入手？对这个问题，无论是前贤后学，还是大师专家，都有不少高论。我在自己的实践体会中，感到先选择临习《怀仁集王羲之书〈圣教序〉》（下简称《圣教序》）比较切实可行，且易学能成，理由有三条：

一是水准最高。行书在东晋达到了历史上的最高峰，这是以王羲

之为首的书法家通过改革和推动，使行书的法度达到了齐备的程度。王羲之的行书具有法度的统领性。所以，历代帝王推崇，历代书家效仿。把最高水准的字帖作为临习范本，如果练好了，能达到"取法乎上，仅得其中"的目标也不错。

二是规范经典。由于该帖是集字而成，故排列理性，字字独立；又因怀仁所选王羲之的字，合乎法度必然是首选，中和规范的特点明显，而一些潇洒飘逸、个性张扬的字未收入，故而易识易学。

三是字汇丰富。由于《圣教序》全篇1902个字（这里是指碑刻上有1902个字，全文应为1903个字，但文中"贞观廿二年八月三日内府"的"府"字已完全泯灭），使用单字752个，精熟此帖，则可掌握王羲之的行书笔法、字法等基本要素。

临帖就像学外语背单词，要下一番苦功夫。但又不能死记硬背，要讲究方法，科学记忆。把临帖的体会记录下来，把对每个字的理性观察及临习实践描述出来，是科学记忆的一部分。除了巩固记忆，防止遗忘，随时查考之外，还为把这些体会和收获与朋友们分享提供了可能。

浩瀚星空，悠久历史，多少文人墨客就如何临习《圣教序》著书立说、指点迷津。在写此书时，心里亦诚惶诚恐。但随着时代的变迁，人们学习习惯的改变，让习书者看到一本一目了然、通俗易懂的参考书和查询检索的工具书，把自己的习书心得和探究体会与大家分享，这就是此书的定位。所以本书按照"看得懂、能操作、有共鸣"来循序展开。

由于本人书法专业造诣不深，故大多只能就字论字；更由于受水平所限，还有很多没弄懂、没悟透的地方，在叙述上也存在不少不准确、不到位，甚至错误的地方。好在书名取的是《怀仁集王羲之书〈圣教序〉临习指导》，有用的、有益的请大家过过目；没用的、谬误的，权当看电视选错了台。欢迎朋友们提出宝贵意见，恳请专家老师不吝赐教。

<div style="text-align: right">

周　萌

*2017 年 8 月 30 日*

</div>

简介

　　唐太宗贞观三年(629)，玄奘法师历经十七个春秋，从印度取经回国，并于贞观十九年（645）奉敕在弘福寺把佛经翻译完毕。唐太宗李世民为了表彰褒赞玄奘取经之劳和对佛教虔诚的信奉，就亲自作了一篇《大唐三藏圣教序》置于诸经之首，并想用最有权威的王羲之的字刻在碑上以垂永世。于是，太宗就命弘福寺沙门怀仁，从唐内府所藏王羲之遗墨中依文集字，费时二十多年，终于完成了集书艺和文字为一体的盛业。由于功力深精，剪裁得体，浑如天然，好似王羲之亲笔写成，堪称旷世一绝。碑石原在西安弘福寺，后移至西安碑林。

　　《怀仁集王羲之书〈圣教序〉》，全称《怀仁摹集王羲之书大唐三藏圣教序》。据《金石萃偏》载："碑高九尺四寸六分，宽四尺二寸四分；文共三十行。"碑首刻有七佛线刻像，也称《七佛圣教序》。碑文包括五方面内容：①唐太宗李世民撰序；②皇太子李治作记；③唐太宗李世民答敕；④皇太子李治笺答；⑤玄奘所译《心经》。

　　《怀仁集王羲之书〈圣教序〉》集字数量较多，广采王书之众长，

非常注重变化和衔接，从点画气势到起落转侧，都纤微克肖，楷、行、草、隶、篆各种笔法无不用之其中，充分展示了王书丰富的笔法。加之结字平和简静，开阖有度，欹正相依，显得字字灵动多姿。应该说，这里汇聚的来自四面八方的王羲之行书散珠，共同传达着一种一以贯之的气质和笔性——极度的和谐。由于怀仁对书学的深厚造诣和严谨态度，把握住了王羲之行书极度和谐构成中各种矛盾对立要素的巨大张力：风骨与韵味，刚直与柔曲，灿烂与单纯，明快与幽隐，紧张与松弛……加之勒石和镌字极为精到，使碑刻的整体集成效果，达到了位置天然、章法秩理的境界。《怀仁集王羲之书〈圣教序〉》就像一部王羲之行书字典，给世人学习王羲之书法提供了取之不尽的源头活水。明代王世贞评之："《圣教序》书法为百代楷模。"清代沈曾植说："学唐贤书，无论何处，不能不从此《圣教序》下手。"

由此可见，唐太宗李世民与释怀仁为"圣教"的作序、集字之举，在中国书法史上确是"功德千秋"，影响之大，可谓前无古人，后无来者。时至今日，作为中国书法的奠基之作，仍然散发着中国传统文化的璀璨光辉。

凡例

## 一、条目安排

1. 本书所选范字按简体字笔画顺序编排，共 752 个字。

2. 本书所选字采用简体字和相关繁体字、异体字并列的方式。帖中的古字、异形字保持原貌。

3. 为保持帖中字迹原有形态，一些字漶泐模糊，笔画未做修饰。

## 二、特别说明

为体现全帖所使用单字的完整性，对残缺和无法辨识的两个字进行了技术处理：

1. "紛"字因残缺不清，故选王书中相似的 " 糹 " 旁和 "分" 进行了组合；

2. "何"字是完全无法辨识，故选取了兴福寺僧人大雅集王羲之行书刻成的《兴福寺碑》中的"何"字以代替之。因为史称僧人大雅是沙门中深谙王羲之书法神韵的专家，历代评其为集王字能"独得精神筋力"，极为书家所重。清代杨宾谓唐代集王书者有十八家，推《圣教序》为第一，《兴福寺碑》仅次于《圣教序》。

## 三、提请关注

1. 书中对每个字进行分析时，首先是对该字在帖中的形态进行分析：是方还是扁方或长方；字是写得大还是小，或者适中。

《怀仁集王羲之书〈圣教序〉》由于是集字，还刻石成碑，故所选取的字，基本上都是合乎法度而不是"个性"张扬的单字。为了碑文整体协调和匀称美观，没有像王书的尺牍和手札一样，字的变化有大的对比和反差。但由于字本身结构产生的自然形态，以及王羲之书写的风格及技法，加上碑刻整体布局（或称章法）的需要，在大部分字形态大小适中的前提下，有些字显得相对大一些，有些字又显得相对小一些；有些字显得长一些，有些字相对扁一些。要说明的是：这里分析的只是该字在帖中的形态，是就王羲之书写该字的技法而言，提请临习时注意。

2. 书中在分析每个字的时候，力求对其书写形式（即书体）做出判断，是行楷还是行草，抑或是楷书，还是草书。有的字融进了篆籀笔意甚至隶书笔法等。这种判断只能是大概的。因为作为行书形态，有的真说不准，甚至说不清。在表明作者言不达意、力不从心的同时，也提请临习者注意，多观察，多揣摩，多比较。

# 目录

图1-1 　　　　　图1-2 　　　　　图1-3

　　"一"是笔画最少，结构最简单的单字。此帖中出现了5个"一"字，选取三个有代表性的"一"字来分析。

　　这三个"一"字，前两个基本属楷书写法。即使同属楷书写法的前两个"一"字，也有不同变化，现逐个分析。

　　1. 第一个"一"字【图1-1】

　　①顺锋入笔，铺毫右行，稍顿收笔。收笔处似方似圆，恰到好处。

　　②整个字用笔粗细均匀，含蓄适度。

　　2. 第二个"一"字【图1-2】

　　①藏锋方起方收，收笔时向右上有一扛肩，突出楷书横画的力度。

　　②整个字用笔较粗重。

　　3. 第三个"一"字【图1-3】

　　①字形较大。

　　②折锋入笔，下切重按向右上行笔。

　　③方折收笔向左下出锋。

　　④整个字以方笔为主，几乎写成了横钩，起笔处较重，运笔时渐渐往上提笔，收笔处较轻。

　　4. 细节

　　①这三个"一"字，单写时独立成字，作为笔画中的横，王羲之也是这样写的。尤其是第三个"一"字，作横时也常用之，如"百""所"的上面一横等。

　　②这里要再说一下，王羲之所写"一"字，还有写得好看的没选进此帖中，如《兰亭序》中的"一"字，就有7种不同写法。可见，王羲之对最简单的字，也善于写出变化，这才是书圣高超的运笔技巧。大家可在熟练掌握了这三个"一"字的写法

之后，再不断拓展，学习王羲之其他经典名帖中的写法，以丰富自己。这也是在临习过程中循序渐进的必然。

▲细察：

"一"的第三个字例写成了俯横。俯横，就是向上弧、向下俯的横画，有俯抱的感觉。俯横往往在一个字中做主笔，如"百【图140-2】、所【图349-2】"的上横，"要【图409-1】、菩【图554-2】"的腰横。

图2-1          图2-2          图2-3

此帖中出现了6个"二"字，选取三个有代表性的进行分析。尽管三个"二"字大体属楷书写法，每个字还是有些变化。

1. 第一个"二"字【图2-1】

①形扁字适中。

②上横圆起圆收，略右上斜。

③下横顺锋入笔，向右上斜运笔，顿笔收笔，似圆似方。下横有意向左下伸延。整个字呈左低右高之势，这是魏晋楷书的一种特有形态。

2. 第二个"二"字【图2-2】

①形扁字偏小。

②上下两横长短相差不大。

③上横圆起圆收，下横方起方收。

3. 第三个"二"字【图2-3】

①形方字小，两横长短相差也不大。

②上横方起方收，收笔时向左下出锋。

③下横也是方起方收，收笔时向左下回锋。

④上下两横用笔略重。

图 3-1        图 3-2        图 3-3        图 3-4

此帖中出现了 9 个"十"字，选取其中四个有代表性的来进行分析。整体看，这四个"十"字都属楷书写法，每个字书写时还是有些变化。

1. 先以第三个"十"字为例进行分析【图 3-3】

①形偏扁而字偏小，楷法用笔，笔画厚实。

②横是顺锋（或切锋）入笔，右上斜运笔，收笔时用方笔形成一个斜面。

③竖是折锋斜切入笔，砥柱竖，短而粗壮。

④横略长于竖。

2. 其他几个"十"字

都只是笔画的粗细不同，如第四个"十"字【图 3-4】笔画特别粗，而第一个"十"字【图 3-1】笔画又较细。

▲细察：
写"十"字时，一般横要长于竖，或大抵相当，但竖不能长于横，否则字写出来不美观。

图 4-1　　　　　图 4-2　　　　　图 4-3　　　　　图 4-4

此帖中出现了 4 个"七"字，现对其进行分析。

1. 第一个"七"字【图 4-1】

①形扁方字偏小。

②横是方起方收。

③竖弯钩是隶书写法，收笔不出钩。

2. 第二、三、四个"七"字【图 4-2、4-3、4-4】

①形方字小。

②横是切锋入笔，右上斜，笔画较粗。

③竖弯钩也是切锋起笔，钩写成回锋钩。

④此笔写成回锋钩，是为了便于书写流畅，并能映带出下字的起笔。行书中多用此法，其中收笔调锋是关键。

▲细察：

　　关于回锋钩。一般竖弯钩在出锋时是顺锋的，而这里的竖弯钩在出钩时是回锋的，还有后面的"九【图 8-1】"字。

图 5-1　　　　　图 5-2　　　　　图 5-3　　　　　图 5-4

此帖中出现了 7 个"八"字，选取其中有代表性的四个进行分析。这四个"八"字基本上是一种写法，但在具体用笔上还是有细小差异，要仔细揣摩。

1. 形扁字偏小。

2. 撇和捺用两个点代替，也是对撇和捺的异化处理。

3. 左点为挑点，右点为回锋点。

4. 两点呼应，顾盼有姿，呈左低右高之势。

▲ 细察：

这里是以点代捺画。王羲之的行书中，捺画用反捺比较多，有时变为点或长点，这就增加了跳跃感。类似的字还有"分""不""经"等。

关于捺变点。"八"字写成两点，是对撇、捺两种笔画的典型形态加以"弱化"或"异化"，捺被写成了点，我们姑且称之为"捺变点"。

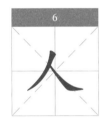
6

图 6-1

图 6-2

此帖中出现了两个"人"字，现对其写法进行分析。

1. 共同点：

①形扁方字适中，行楷写法。

②一撇一捺基本上属楷法，撇短捺长；左高右低。

③捺的起笔处在撇的近尾处 1/3 位置。

2. 不同点：

①捺与撇有相交，有不相交，但相交也是很细的搭接，似接非接。

②捺的收笔有出锋，有不出锋。

▲ 细察：

王羲之写这个"人"字与写人字头有点不同：这里撇和捺的收笔处是左高右低；而写人字头时大都写成左低右高。如"会、合"等。

图 7-1 　　　　　图 7-2

此帖中出现了两个"力"字，现对其写法进行分析。两个"力"字都属行楷写法。

1. 形长方字适中。

2. 王书这个字很有特点，注意横折钩的写法：

①横重切起笔，由粗变细再转折。

②转的力度小，但折的力度较大。

③钩只是像映带一样纤细。

3. 撇是楷法，但不是均匀变化出锋，而是像竖撇一样出锋。

4. 此字看似不太美，但耐看。

---

▲细察：

"力"的横折钩写法有特点，注意收笔顺锋出钩。

---

图 8-1

1. 形方字偏小，行楷写法。

2. 撇的起笔较重，收笔回锋，撇不是太斜，有竖撇之意。

3. 横折弯钩写法：

①横是顺锋入笔，折为方折；

②钩写成回锋钩，折笔明显，使字显得内敛，原因同"七"字。

图 9-1　　　　　　图 9-2

此帖中出现了2个"乃"字，现对其写法进行分析。

1. 第一个"乃"字【图9-1】

①形长字适中，楷法成分多。

②要点就是两笔：

A. 撇写成斜竖，收笔方，有回锋之意。

B. "フ"一笔写成：横向右上斜度大，折为方折；下面是圆转以形成对比；收笔不出钩而出锋，但不低于左撇的收笔处。

③字形类似右斜的平行四边形，左撇和右弯钩有右上斜的斜势之美。

2. 第二个"乃"字【图9-2】

①形长方字较大，类似楷法用笔。

②整个字似一笔写成：

A. 撇为斜竖，收笔回锋，在竖的一半处往左上映带，引出上面的横；

B. "フ"一笔连写，横折是方折；

C. 钩不写，变成收笔向左下出锋，收笔处低于撇的收笔处。

图 10-1　　　　　图 10-2　　　　　图 10-3　　　　　图 10-4

在此帖中出现了15个"三"字，现选取其中四个有代表性的进行分析，有两种写法：

1. 第一种写法【图 10-1、10-2】

①形长字小，基本上属楷法。

②横是尖锋入笔，方收。

③第一、二横的间距近些，第二、三横之间远些。

④三横都右上斜，呈平行的斜势状。一、二横长短相近，略右上斜；第三横稍长些，右上斜明显。

2. 第二种写法【图10-3、10-4】

①形似梯形，字偏小，楷法用笔。

②与第一种写法大致相同，只是第三横往左更长些（类似前面讲过的"二"的写法），收笔是方笔且回锋，右上斜明显。

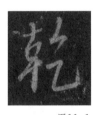

图11-1

"乾"字既是"乾坤"的连组词，又是"干"的繁体字。《圣教序》里所选的这个"乾"的写法，属于"干"的繁写（见帖中"湿火宅之干焰"）。而帖中所选的"乾坤"的"乾"字，是王书的"乹"的写法（见图405-1）。

1. 形方字适中，方起方折较多。

2. 左边部分笔画流畅。

①上横方起，收笔不与竖映带。

②上面中竖亦方起，收笔成撇，与下面"日"的右竖连写。

③下面"早"连笔写成。

3. 右边"乞"：

①上撇起笔扭锋重起，高于左边。

②横是方起方收，收笔向左下出锋。

③下面的"乙"属楷法，只是钩的出锋较重。横的起笔与左边下面的横齐平。

④"乞"上面的撇横与下面"乙"距离较远，有意空出一块留白。

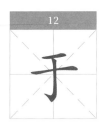

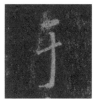

图12-1

"于"字在此帖中出现 1 次。

1. 形长字适中，基本上属楷法。

2. 两横不太长，略有右上斜之势，下横更明显些。上横圆起圆收，下横方起方收。

3. 竖钩也基本楷法，竖起笔不与上横连，有意拉长，穿过下横的右 1/3 处，钩为托钩，隶书居笔意。

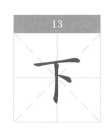

图13-1　　图13-2

此帖中出现了两个"下"字，写法基本相似，但在笔画上有所区别。

1. 第一个"下"字【图 13-1】

①形方字较小，行楷写法。

②横与竖连写：

A. 横是尖锋圆转起笔，略带弧状；

B. 收笔时内回锋，映带写出竖；

C. 竖笔画粗而形成弧状，收笔重而方切；

D. 右点为弧点，尖起圆转，方收。

2. 第二个"下"字【图 13-2】写法与上述相似，只是在笔画上有点区别：

①横较平直，方起方收。

②竖收笔向右上出锋。

③点为撇点，收笔利索。

图14-1　　图14-2

此帖中"土"字出现两次，所选字例应是按"土"字的异体字"圡"字书写的。

1. 第一个"土"字【图 14-1】

形方字小，基本上属楷法，但为异体写法，右边多了一点。

①楷法写上横和竖。

②下横方切入笔，收笔时向上挑，映带出右边一点。

③点为三角形，点的位置在底横的上面。

2.第二个"土"字【图14-2】

与第一种写法大体相似，不同点在于：

①竖带弧形，收笔向左上挑，映带出底横的起笔。

②底横尖锋入笔，与中竖收笔似连非连。收笔时向上有个挑的动作，映带出右边点的起笔。

③点为一小弧竖，紧贴底横，下边与横平。

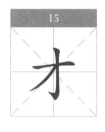  

图15-1　　　　图15-2

"才"字在此帖中出现了两次，写法基本相同。

1.形长字大，很有特色。方起方收方折明显。

2.横的起笔重，笔下切，形成一个造型，收笔时反转向左上回锋，映带竖的起笔。

3.竖钩是方起，钩出锋有力且较长，收笔映带出下一横。

4."才"字的撇写成了一横，而且是带弧的横，收笔重按下切。

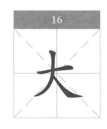 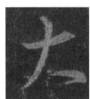 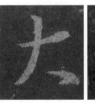 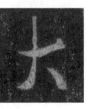

图16-1　　　　图16-2　　　　图16-3

在此帖中出现9个"大"字，选取3个有代表性的进行分析。此字笔画少，但难写好。

1. 首先分析第一个"大"字【图16-1】

①形方字适中，行楷写法。

②横是下弧横，顺锋入笔，收笔时方切。

③撇是藏锋入笔，起笔重，收笔轻提，象牙撇。

④捺为反捺。注意是类似水平状的横钩，收笔向左回锋。

2. 其次分析第二个"大"字【图16-2】。这个"大"字与第一个"大"字写法相似，只是最后一笔反捺更像一反捺点。

3. 最后，分析第三个"大"字【图16-3】。

①形长字适中。

②撇为竖撇，出锋重，魏碑笔意浓，在横的左1/3处穿过。

③捺写成反捺，尖起方收。

---

▲细察：

①这里的横叫仰横，向下弧，两头向上翘，尖起方收，收笔时向右上带一下，多数不出锋。此类笔画的字还有："而、下、上、正、于、天"的第一横，以及"仁"字的最后一横等。

②反捺的书写要领。通常捺画的弧度是凸向右下方的，反捺恰恰是凸向右上方的，反捺的名称也是由此而来的。

反捺一般都轻微出锋，出锋的方向是捺画的右下角。起笔后，要在行笔中逐渐按压笔锋，在出锋之前达到按压的最大程度，然后调整行笔方向，向右下角渐行渐提，收笔向左出锋。

---

17

萬

万

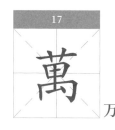

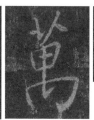

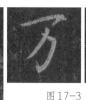

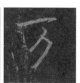

图17-3　　图17-4

图17-1　　　　图17-2

此帖中出现两个"萬"字，重点分析第一个"萬"字【图17-1】。

1. 形方字大，行楷写法，王字特色。

2. 上面草字头"艹"，分成四笔写，注意笔顺：先写左竖，再写左横，接着写右横，最后写右竖。

①上面两竖成上开下合状，左短右长，且右竖写成了撇。

②右横不与右竖连，且比左横长。

3. 中间"田"字单写，重心偏左，尤其中竖为略带弧状的右斜状。

4. 下面部分"内"：

①左竖为短竖，方起方收。

②横折钩向右上取势，出钩有力。

③里面竖钩粗壮有力，钩出锋较长，比规范字少了最后一点。

5. 我理解，中间的竖钩，竖不是从"田"字出，而是分开写的，才有此类形状。

第二个"萬"字【图17-2】与第一个字写法大体相似，只是有两点差别：一是"艹"头的右边一横与右竖相连；二是中间的竖钩，是在"禺"字里从上到下一竖直下而出钩。

此帖中"萬"字还有两个简体写法字【图17-3、17-4】。先分析【图17-3】的"万"字，其书写要点在于：

①形长方字偏小。

②横画顺锋起笔右上斜，回锋收笔，映带下笔。

③横折钩：横向左下斜，折为方折，出钩含蓄。

④撇方起笔，写得不太长，不与上横连，出锋尖锐。

再来分析【图17-4】这个"万"字。该字写得较朴拙，与【图17-3】"万"字比较有两点差别：一是横折钩不出钩；二是撇不出锋。

---

▲细察：

王书"艹"头分两种书写形态：一是四笔写完，左右两横短促而灵巧，多数右边一竖较长，类似的字如字帖中的"苍""莫""观"等。二是写成两点一横，改变了笔顺，丰富了形态，类似的字如"茂、花、若、莲"等。

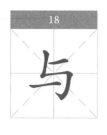   

图18-1　　　　图18-2　　　　　　图18-3

"与"字在此帖中出现 3 次，基本是两种写法。

1. 第一种写法【图 18-1】

这种写法很有王书特点。

①形偏长字适中。

②先写上横，方起方收，略右上斜，似右尖横。

③竖折弯钩是圆转。

④最后一横要写好，这是此字的点睛之笔。横写成横折，折是方折，折笔与竖折弯钩中的弯钩似连非连，这是功夫。

2. 第二种写法【图 18-2、18-3】

①先写上横，方起方收，略右上斜。

②竖折弯钩是先方折再圆转，钩只是弯弧的自然收笔。

③最后一横写成一点，这一点的位置有讲究。【图 18-2】是顿点，放在钩的收笔不远处；【图 18-3】是回锋点，在弯钩的偏上位置。

图19-1　　　　图19-2　　　　图19-3　　　　图19-4

此帖中出现过四个"上"字，写法基本相似，只是有一个字形更小些【图 19-3】。

1. 第一个"上"字【图19-1】

①形长字略小，行楷写法。

②先写竖，方起方收，收笔向左上挑，但只是稍有笔意，此为写上横映带。

③上横写成撇点，在竖的中间位置，不与竖相连。

④下横向右上斜，与竖似连非连，要露出竖的收笔之意，这也是全字的关键与妙处。

2. 第二个"上"字【图19-2】

此字写法与上述相似，只是竖的收笔回锋明显一点，上横弧度更大些，底横稍长一些。

3. 第三个"上"字【图19-3】

该字书写的笔顺可理解为：上横→竖→底横。

4. 第四个"上"字【图19-4】与第三个"上"字写法相似。

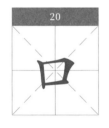

图20-1

"口"字在此帖中出现1次，尽管简单，但有特色，写法也是有讲究的。

1. 形方字偏小，行楷写法。

2. 左竖粗，方起方收。

3. 横折连写。横的起笔处在左竖的上端下面1/3处，转折圆中带方。

4. 下面一横方起方收，呈右下斜，起笔处不与左竖连，左下角不封口。

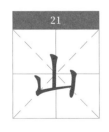

图21-1    图21-2

"山"字在此帖出现两次，写法基本相同，近似楷法。

1. 形扁方字偏小。

2. 先写中竖，类似垂露竖，笔画较长。

3. 左竖与折连写，左竖很短，折为方折。

4. 下面的横略带弧形，在中竖下端穿过。

5. 右竖比左竖长，并与左竖呈上开下合对应状，收笔时向左上出锋。

▲细察：
要注意，右竖要穿过底横，又不封住横的收笔。

图 22-1　　　　图 22-2　　　　图 22-3

"千"字在此帖中出现 3 次，但写法基本相同。

　1. 形偏长字较小，基本上属楷法。

　2. 此字关注的是竖的写法：

①藏锋起笔，不与上面的撇相连。

②悬针竖，但针尖在左侧。

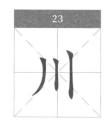 

图 23-1

"川"字在此帖中出现 3 次，现选取一个有代表性的进行分析。

　1. 形扁字较大，行楷写法。

　2. 此字写法注意三点：

①三竖笔画较粗。起笔都为藏锋，方头起笔，但收笔的笔锋在右边。

②三竖的间隔有疏密变化，第二和第三竖更近些。

③三竖的排列成平行四边形状（也可视为形如楼梯状）。

▲细察：

"川"字的三竖，是一种特殊笔画，非垂露，非悬针，起收处皆方，有力顶万钧之力。有学者称之为砥竖，意为像砥柱一样，如"帝、都、即"等字亦有此笔法。

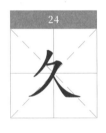

图24-1

"久"字在此帖中出现1次。

1. 形似不规则三角形，字适中，行楷写法。

2. 第一撇和横撇连写成撇折撇，第一撇为方起笔，折为方折，第二撇收笔略显回锋。

3. 捺是顺锋入笔，与撇似连非连，捺脚用笔重按，出锋略向上翘。

图25-1　　　图25-2

"夕"字在此帖中出现两次，写法基本相同。

1. 形长字适中，行楷写法。

2. 第一撇是方起方收，类似一竖略带弧。

3. 横撇一气呵成。横的起笔嵌入第一撇中，接着圆转，再写撇，撇收笔出锋。

4. 点的写法和位置很重要，点写成撇点，笔画较重，放在第一撇的收笔处不远，与第二撇似连非连。

图 26-1　　　　图 26-2

"凡"字在此帖中出现3次，现选取两个有代表性的进行分析。

1.第一个"凡"字【图 26-1】

①形偏长，字适中，笔画增加了左上一撇。

②左上一撇，方起方收，不出锋。

③第二撇写成一竖，收笔时向右上出锋，与接下来的"乙"连写。

④"乙"的写法，横向右上斜度很大，折为方折，但竖弯钩简写成竖钩。

⑤点的写法有讲究，起笔与上横连，收笔与"乙"似连非连，放在其中间处且用笔较重。

2.第二个"凡"字【图 26-2】

①形长字适中。

②与第一种写法相比，有三点不同：

A.两撇连写，形成一弧竖；第二撇收笔回锋，与"乙"连写。

B."乙"横起笔是接左边第二撇收笔回锋形成的小圆弧，与第一种写法的方折起笔有别。

C.点写的较轻巧，且连在"乙"的折的1/2稍下一点。

③竖弯钩同样是竖钩，收笔出锋。

注意：所选字例不是按"凡"的异体字"凢"书写的。

图 27-1　　　　图 27-2

"及"字在此帖中出现两次，现分别进行分析。

1.第一个"及"字【图 27-1】

①形长方字较大，方圆笔法并用。

②先写撇，把撇写成斜竖，而且起笔要与横折折撇的第一个折似连非连，位置要准确。

③横折折撇是方起笔，横向右上斜再方折，接下来圆转，撇为大弧度的撇，弧形很美。

④捺写成反捺，尖起方收，收笔断面刀割般平整，成45度角。

2. 第二个"及"字【图27-2】

与第一个"及"字写法大体相似，只是横折折撇与反捺连写，形成一个优美的"鸭梨"状。

图28-1

"廣"字在此帖中出现3次，现选取一个有代表性的进行分析。

1. 形长字偏大，行楷写法。

2. "广"字旁写法有特点：

①上点为撇点，且与"厂"距离稍远。

②"厂"是横撇连写，方起方折；撇写得舒展，收笔出锋。

3. "黄"字的写法是楷书笔法加上行书的映带：

①上面草字头"艹"是先写横，再写两点。

②下面一横右上斜，收笔映带出"田"的起笔，"田"多圆转。

③下面两点写成一提点加一回锋点，相互呼应，两点写得较宽，以平衡整个字的重心。

---

▲细察：

在行书中凡先横后撇和先撇后横的字多数连写，这是行书的特征之一。如前面分析过的"乾"，右边"乞"上部撇横是先撇后横的连写。还有后面要分析的"不""基""教""庸"等字是先横后撇，"生""有""无""作"等字是先撇后横。

---

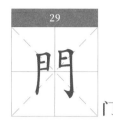
门

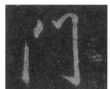

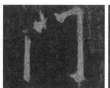

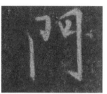

图 29-1　　　　　　　图 29-2　　　　　　　图 29-3

"門"字在此帖中出现 6 次，现选取三个有代表性的进行分析。

1. 第一个"門"字【图 29-1】

这个字是王书的特色字，简练、美观。

①形方字适中，方圆笔法并用。

②左边部分写成一点和一竖。

A. 点为斜点，写好这一点对整个字来说很重要；

B. 竖为垂露竖，尖起方收。

③右边部分写成点和横折钩。

A. 点较轻，一落笔即写横；

B. 横折是外圆内方，向右上取势，钩出锋尖锐有力。

2. 第二个"門"字【图 29-2】

与第一种写法有两点区别。

①左边部分的写法，是先写垂露竖，再写右上两点。我理解应先写右边点，细而较长；再写左边点，而且是挑点。

②右边的横折钩，折是方折，出钩较含蓄。

3. 第三个"門"字【图 29-3】

①形方字适中，行楷写法。

②左边部分的笔顺是：竖→横折→点，用笔流畅。

③右边部分的笔顺是：横折钩→竖折→点，中间的点写成撇点，横折钩的方折明显，出钩有力。

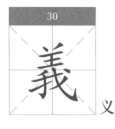

图 30-1　　　　图 30-2　　　　图 30-3

"義"字在此帖中出现 3 次，写法基本相似。

重点分析第一个"義"字【图 30-1】：

1. 形长字适中，行楷写法。

2. 上面两点成呼应状，左点是三角点，右点是撇点。

3. 中间"王"是三横连写，再写竖。

4. 下面的"我"字有减省笔画，减省了一横，也就是借了上面三横中的下横，还减省了最后一点。

①左边上撇和竖钩连写；

②右边斜钩写得舒展有张力；

③斜钩上的一撇方起尖收，干净利索。

▲细察：

"義"字下部"我"的斜钩写得有特色，出钩前的长画长而挺，回锋出钩。这在斜钩分类中可称之为挺健形。类似的字有"茂""武""咸"等。

斜钩还有一种形态，叫仰望形。其形如人仰望之状，长画下弧，出钩向正上方，很有气势。如"誠""域"等字。

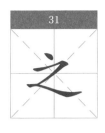

图31-2　　　图31-3　　　图31-4

图31-1

"之"字在此帖中出现53次，我们选取四个有代表性的"之"字进行分析。

1. 第一个"之"字【图31-1】

①形偏扁字适中，楷书写法。

②点、横、撇、捺都是标准楷法。

2. 第二个"之"字【图31-2】

①形方字偏小，行楷写法。

②上点独立，横折连写。

③最后一捺写成反捺，类似一横。

3. 第三个"之"字【图31-3】

①形偏长字略小，行草写法。

②点独立，收笔出锋。

③下面横折和捺连写：横折是尖起圆转；捺写成了反捺。

4. 第四个"之"字【图31-4】

①草书写法，形长字略小。

②点独立，收笔出锋。

③下面横折和捺连写，似一蛇形。

---

　　▲细察：

　　①【图31-3、31-4】两个"之"字的上点离字的主体较远，有凌空之状，且有飞动之感，故有学者命其为飞点，如"庸""皎""鹿"等字的上点亦如此。

　　②【图31-2】的"之"字底下一捺写成反捺，由于在收笔时顺势向下切，如刀切一般，有强烈的金石效果。类似的字还有"般""微""爱"等。

　　③【图31-1】的"之"字上部笔画较轻，而最后一笔突然加重，既增加了笔画的变化，又使这个字稳重之中见灵秀。

图32-1

"小"字在此帖中出现1次。

1. 形偏扁，字略小，行楷写法。

2. 竖钩楷法，笔画较粗。

3. 左点为竖折挑点，右点为方折撇点，左右两点形成呼应。

图33-1　　　图33-2　　　图33-3　　　图33-4　　　图33-5

此帖中出现5个"子"字。

1. 先重点分析第一个"子"字【图33-1】的写法：

①形长字大且显拙。

②本来"子"字通常写小，而王字却写大，结构很有讲究。

③"了"上下比例长短几乎相等，上面横折是方折，下面竖钩是圆转出钩。

④中间一横往右上斜，收笔向左下出锋。

⑤注意：中间横的起笔与竖钩的收笔似连非连，但笔意是连续的。

2. 第二个"子"字【图33-2】的写法与第一个写法相似，只是字形稍小些，有些笔画更楷化一些。

3. 第三、四个"子"字【图33-3、33-4】又是一种写法：

①形长字适中。

②上面横折是亦圆亦方，下面竖钩的钩写成了蟹爪钩。宋代米芾深得此法。"了"上下两部分比例大致相等，打破了楷法的平衡。

③中间横是尖起方收，呈上弧状。

4. 第五个"子"字【图33-5】

①形长字适中，行草写法。

②上面横折形小用笔重，为方折。

③下面竖钩与横连写，横写成右上弧形，位置靠下，收笔向左下出锋。

④整个字形上小下大，上短下长，上方下圆，更符合现代审美，且近乎草书。

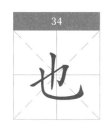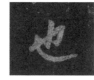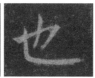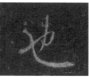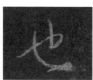

图 34-1　　　　图 34-2　　　　图 34-3　　　　图 34-4

"也"字在此帖中出现 4 次，有三种写法。

1. 第一种写法【图 34-1、34-2】

①形方字略小（第一个字）或形扁方字适中（第二个字），行楷写法。

②横折钩，方起方折，第一个字出钩，第二个字不出钩。

③中间的竖：第一个字写成竖钩；第二个字写成斜竖略带撇意，但不出钩。

④竖弯钩，第一个字直接写成弧弯钩，第二个字写成竖折，折的出锋较长。

2. 第二种写法【图 34-3】

①形方字适中，行楷写法。

②横折钩，折是亦转亦折，钩是弯钩。

③中间撇，方起笔，往上伸。

④竖弯钩也写成竖折，但竖写成弧形，折的收笔藏锋。

3. 第三种写法【图 34-4】

①形方字适中，笔画流畅，具有典型王字特色。

②横折钩写成了横钩。

③中间竖往上伸长，略显撇意。

④竖弯钩收笔写成回锋钩，调锋向左出锋。

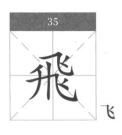

35

飞

 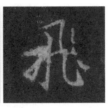

图 35-1　　　　　图 35-2

"飛"字在帖中出现 4 次，写法基本相似，选取其中两个进行分析。

1. 重点分析第一个"飛"字【图 35-1】：

①形方字适中，行楷写法。

②写该字要注意笔顺，我理解是：先写上面的"飞"；再写中间的竖钩；接着写左边的横折钩；再写横折弯钩；最后写右下面两点。

③有三点细节要注意：

A. 上部"飞"的两点减省为一点，而位置靠上；

B. 下部"飞"的两点在钩的外面；

C. 上下两个"飞"有交接点。

2. 第二个"飛"字【图 35-2】与第一个"飛"字只有一点明显差别：即上部"飞"的两点没有减省，是两点连写。

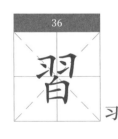

36

习

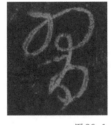

图 36-1

"習"字在此帖中出现 1 次，该字也是王书的特色字。

1. 形方字偏大，圆转为主，属草书写法。但为了调剂节奏，有一处是方折，即"白"的左下角。

2. 上面"羽"写成三个圆圈，要用好绞转笔法，但起笔的横折是圆中带方，这一点要细察。

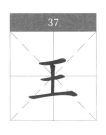

37

图37-1

1.形长字适中，行草写法。字形像一条盘坐在地上引颈注视前方的眼镜蛇。

2.第一横和中竖连写成横折，形成尖起方折，似一蛇头。

3.关键在中间的转弧：

①弧是左右横向的，重心靠左。

②弧在竖上绕，但不离开竖，亦为王羲之书法的特点。

4.底横往右写长些，以保持字的重心平衡。

38

开

  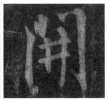

图38-1　　　　图38-2　　　　图38-3

"開"（开）字在此帖中出现5次，现选取三个有代表性的进行分析，这三个字不同之处主要在"門"字框的变化。现综合进行分析：

1.形方字偏大，方笔明显。

2.里面的"开"都写成"井"，但：

①两竖不长于"門"的两竖；

②左竖短于右竖，且左竖大都上部与"門"左上角的点似连非连（第一个"開"除外）。

3.外框三个"門"的写法可参阅前面"門"字写法解析。

▲细察：

"門"的楷书笔画为七画，王书行书写法减为四笔或三笔，一般是左短右长，左低右高，起笔多为方笔。如这个"開"【图38-1】字，"門"字框为三笔，左竖略短，更简洁、开阔。

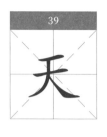

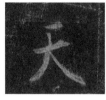

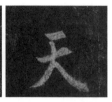

图39-1　　　　　图39-2

"天"字在此帖中出现5次，写法基本相似，选取其中两个进行分析。

1. 形长方字适中，行楷写法。

2. 两横都是尖锋入笔，向右上斜。

3. 撇的起笔与第一横是不连或似连非连，这个细节要注意。

4. 捺的写法有讲究：

①捺写成驻锋捺。

②捺的起笔不是在第二横与撇的交接点上，而是靠下在撇上起笔，这也是王书的细节和特点。

▲细察：

驻锋捺的使用比较多，书写要领是：收笔时自然行笔，在没有多余动作的情况下，将毛笔提离纸面。与出锋捺相比，驻锋捺的捺脚比较特别，常常有从左上向右下的斜切面，很精美。驻锋捺很有王书特色，用途亦较广，如"陰""举""會""合"等。

图40-1　　　　　图40-2

"夫"字在此帖中出现3次，写法基本相似，选取两个清晰的字进行分析。

1. 字形似三角形，几乎都是圆笔，行楷写法。

2. 两横不长，且间距较大，下横呈弧状，收笔向左上折笔出锋。

3. 撇都写在两横的左端。

4. 捺写得轻盈，起笔不与撇连，第一个"夫"捺出锋，第二个"夫"捺回锋，很有韵味。

5. 这个字要防止写散了，笔画要写精准。

▲细察：

反捺收笔向左下出锋，这一捺亦可叫作启下捺，以映带下一笔画或单字，增加了书写的连贯性，类似的字还有"東""不""水"等。

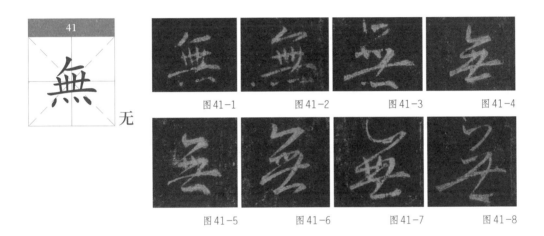

图41-1　　图41-2　　图41-3　　图41-4

图41-5　　图41-6　　图41-7　　图41-8

"無"字在此帖中出现 39 次，基本写法可分为四类。

1. 第一类是行楷写法，先着重介绍第一个"無"字【图41-1】。

①形方字适中。

②有两点要注意：

A. 中间四竖，前三竖悬空，上下不连，而第四竖则写成撇意，撇出下横。

B. 下面四点底"灬"减省为三点，而且后两点连写。

可见所有"無"字，无论是个别写，还是连写，下面都是由四个点减省为三点或一横，这个规律要记住。

③这一类写法其余的字只是略有变化，如第二个"無"字【图41-2】，上面的撇横连写，下面的三点分别写。再如第三个"無"字【图41-3】，上面撇横分开写，横收笔折笔回锋，中间四竖减省为三竖，下面"灬"写为一点加一横。

2. 第二类写法基本是行草书。

①形方字适中。

②第一个"無"字【图41-4】，注意笔顺：

A. 上面撇横连写后，收笔向左下出锋，映带连写中横和底横。

B. 中间四竖写成一点和一撇。而撇是方起笔，要紧贴中横的尾端，形成中横收笔处似有一方折状。

C. 下面的"灬"写成一横。

③第二、三个"無"字【图41-5、41-6】，中间四竖写成三竖，第三个"無"字下面一横还有回锋折笔。

3. 第三类和第四类写法是王字的特色，先谈谈第三类写法【图41-7】。

①形方字大，草书写法，具篆书笔意。

②上面撇横写成一圆弧，收笔映带下横起笔。

③下面两横连写，底横收笔向左上回锋上翻。

④中间四竖减省为三竖，且第三竖与下面的底横连写。

⑤下面"灬"以一横代替，与上面的横一样都右上斜。

4. 第四类写法【41-8】，这个字亦可视为王字的特色字。

①形方字特大，方笔多。

②上面的撇横写成了两个点。

③下面两横连写，方起笔。

④中间四竖减省为两竖，第一竖借用两横连写的映带，第二竖与下面的底横连写。

⑤下面由四点连写成横的写法，粗重，出锋陡峻。

---

▲细察：

　　王书的行书中一般把"灬"写成三点或三点连写，最后简写成一横，如"照""然"等字亦如此。

---

图42-1

1. 形如三角形，行楷写法。

2. 上面第一横写成横点。

3. 第二横与撇连写：

①横是顺锋入笔，收笔向左上翻转折笔，映带出撇的起笔。

②撇是方起方收，几乎写成了一斜竖。

4. 竖弯钩是楷法：

①起笔顺锋入笔，与撇似连非连。

②收笔出钩是先顿笔再出钩。（颜真卿就吸收了这一笔法。）

5. 整个字是左敛右放，上轻下重。

▲细察：

①上面两横写得都不长，且距离较宽。②竖弯钩的起笔处在第二横的收笔处，要精准。

图43-1

"雲"字在此帖中出现4次，写法相同。

1. 形长字大，行草写法。

2. 注意雨字头"雲"的写法：

①上横较短，近似横点。

②左点长出，横钩平弧，钩往中竖处伸。

③中竖不连上横,四点写成了一点和一横钩。

3. 下面的"云"写得较内敛，第二横与"厶"连写，收笔回锋。

图44-1

"廿"字在此帖中出现 1 次，是个数词，不常用。

1. 形扁方字偏小，属行楷写法。

2. 两竖的起笔不同：

①左竖是重按斜切入笔；

②右竖是曲头竖，亦是王书的特色笔法。

3. 横的收笔有技巧，顿笔后出锋，像一个蛇头。王书在一些短捺和反捺中时有出现，也可看作是王书的特色笔法，如下面的"木"字。

图45-1

"木"字在此帖中出现 1 次。王字把"木"字写得很有特色。

1. 形方字大，用笔重，行楷写法。

2. 竖带钩，钩是平推出去，出钩较长，类似蟹爪钩。（还可看出是另一种写法：即写完竖之后，再添一笔形成钩，元氏墓志亦有此种写法。）

3. 此字关键在撇与捺。撇的起笔要注意，不是在横与竖的交叉点起笔，而是稍靠下，且是过了中竖起笔，与上横连接，这是王字的特点。

4. 捺写成反捺，轻入笔，重按，收笔成刀切状。有个细节：捺的起笔处在撇上端 1/3 处，如果把撇和捺抽出来看，就是要写成"人"字形。王字的"木"的笔法特点都是如此，这也可以说是王字中下面有撇、捺笔画的字的书写规律，如"来""珠""東"等。

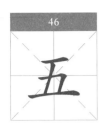

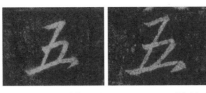

图46-1　　　　　图46-2

"五"字在此帖中出现4次，但写法相同，选取两个分析其写法。

1.形如宝塔，字适中。

2.第一横与中竖连写，形成横折。与第二笔横折对比看，折有变化，请细察。

3.底横尖锋入笔，收笔向左下出锋，折有方有圆，底横向右上斜度较大。

图47-1　　　　图47-2　　　　图47-3　　　　图47-4

图47-5　　　　图47-6　　　　图47-7　　　　图47-8

图47-9　　　　图47-10　　　　图47-11　　　　图47-12

"不"字在此帖中出现24次，大致可分为五种写法，选取其中十二个"不"字进行分析。

1.第一种写法【图47-1、47-2、47-3、47-4、47-5】基本上是行楷写法。只是：

①最后一点稍有变化，有顿点、反捺和撇点，可与竖连，亦可不与竖连。

②中竖可出钩，亦可不出钩。

2. 第二种写法【图 47-7、47-7、47-8、47-9】是用三笔写成。

①横撇连写，撇有出锋，亦有回锋。

②竖不出钩，或收笔有出锋笔意。

③点为反捺点或回锋点，但都不与竖连。

3. 第三种写法【图 47-11】是用两笔写成。

①横撇连写。

②竖与点连写。

③点写成弯弧，收笔出锋。

4. 第四种写法【图 47-12】也是用两笔写成，但与第三种写法不同：

①横撇竖连写，折转有特色。

②点为右长点。

③竖不出钩。

5. 第五种写法【图 47-10】是用一笔写成。

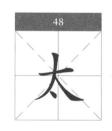

图 48-1　　　　　　　图 48-2　　　　　　　图 48-3

"太"字在此帖中出现 3 次，大致有两种写法。

1. 第一种写法【图 48-1】

①形似三角，字较大，行楷写法，用笔粗重。

②横方起方收。

③撇是方头起笔，写成竖撇状，出锋厚重有力。

④捺是重起重收，捺比撇长且位置低，这在王字中不多见。王字一般是左低右高。

⑤最后一点画有意思，标准写法本是起笔处在撇上，但这里点画的起笔不与撇连，反而收笔出锋与捺刚好连接。

2. 第二种写法【图48-2、48-3】

①形方字偏小。

②横是尖锋入笔，藏锋收笔。

③撇是方起尖收。

④捺写成反捺，尖起方收。

⑤点靠近撇。

区

图49-1

图49-2

"匾"字在此帖中出现两次，写法相同。

1. 形长方，字稍大，属草书写法。

2. 中间的"品"以三点替代：上横与第一点连写，下面两点连写。

3. 竖折是竖点定折长，收笔方折向左下出锋，笔画较粗重。

历

图50-1

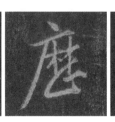
图50-2

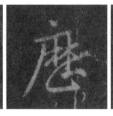
图50-3

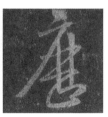
图50-4

"歷"字在此帖中出现4次，大体有三种写法。

1. 先分析第一种写法：【图50-1】

①形长字适中。

②"广"字旁属楷法。

③中间的"林"字稍带一点行楷味。

④下面的"止"字就是草书写法。

2. 第二种写法：【图50-2、50-3】

与第一种写法相似，只有一点不同，就是"林"的收笔与"止"的起笔相连。

3. 第三种写法：【图50-4】

①形长字偏大，属草书写法。

②"广"字旁上点较重，横撇连写。

③中间的"林"字是先写两竖，然后以两横连写代替撇和捺。

④下面的"止"字是草写。

---

▲细察：

【图50-1】"厂"的撇是兰叶撇，亦可称柳叶撇，两头尖如兰叶（或柳叶），修长、秀雅、飘逸，类似的字还有"厚""夫""拔"等。

---

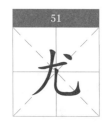

51

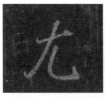

图51-1

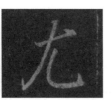

图51-2

"尤"字在此帖中出现两次，写法相同。

①形方字偏大，行楷写法。

②右上角省去一点。

③该字的横和撇的起笔和收笔有特点，要注意起笔是绞转方折入锋，收笔是向上折笔出锋。

④该字初看不太美，但耐看。

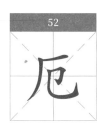

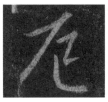

图 52-1

1. 形方字大，行楷写法。

2. "厂"部横撇连写，横是顺锋入笔，收笔向左上翻转方折，接着写撇，收笔方收不出锋。

3. 里面的"巳"写成类似"已"，竖弯钩不出钩，竖起笔不与上面连，藏锋收笔。

4. "巳"低于"厂"的撇下端。

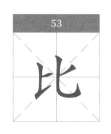

图 53-1　　　　　图 53-2

"比"字在此帖中出现两次，写法大体相似。

1. 形方字适中。

2. 左边部分的横写成点，然后竖和提连写，提要长，与右边

"匕"中间的撇连成一笔，收笔向左上翻转（第二个"比"字翻转连带更明显）。

3. 接着写右边"匕"竖折钩，钩写成了回锋钩。

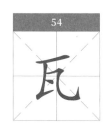

图 54-1

"瓦"字在此帖中出现 1 次。属王书的特色写法，但要注意与"凡"字的写法区分开来。

1. 形长字偏小。

2. 外框写成竖和横折钩，一笔写成。竖收笔是靠回锋折笔向上与横连写。

3. 弯钩的钩出锋。

4. 中间两点靠上安放，要注意第一点是撇点，第二点是顿点。

图 55-1　　　　图 55-2　　　　图 55-3　　　　图 55-4　　　　图 55-5

"日"字在此帖中出现5次，写法基本相似，都是行楷写法。但有一个奇怪现象，除了一个"日"字写成长方形，其余都是偏扁。

1.先分析字形偏扁的"日"字写法，一共有四个【图55-1、55-2、55-3、55-4】。

①形偏扁，字偏小。

②横折是方折或圆中带方折。

③中间一横基本连左不靠右。

④除了左上角可封可不封，其余三个角不留口子。

2.分析字形偏长的"日"字【图55-5】，其写法与前一种有两点不同：

①形长字适中，笔画粗重。

②中间一横连两竖。

图 56-1

1.形扁而字偏小，行楷写法。

2.因为字偏小，故笔画较粗重。

3.横折为外圆内方。

4.中间一横为一撇点，不连左而靠右。

5.左上不封口。

▲细察：
　　注意与"日"字的区别。

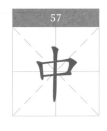

图57-1

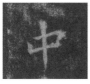

图57-2

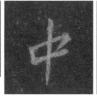

图57-3

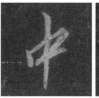

图57-4

图57-5

"中"在此帖中出现5次，大致有四种写法。

1. 第一种写法【图57-1】

①形扁方字略小，行楷写法。

②左竖短，几乎成点。

③横折是方折：

A. 横起笔不与左竖连，且略右上斜；

B. 方折小于90度角，笔画稍粗。

④中竖起笔重按，为悬针竖，短而有力。

⑤关键点在：左上角不封口，中竖短，使字形扁。

2. 第二种写法【图57-2、57-3】

①形方字适中，行楷写法。

②左竖略往左倾。

③横折写成横钩，向右上取势。

④下横与上横平行。

⑤中竖悬针竖，方起尖收，挺拔修长。

⑥此字关键在于：

A. 两横向右上斜幅度大；

B. 横折写成了横钩；

C. 中竖悬针要有力。

3. 第三种写法【图57-4】

①形方字适中，行楷写法。

②左竖，圆起笔，写成了一点。

③横折，圆起圆转，向右上取势。

④下横也属圆笔，不与左竖相连，运笔往右上斜。

⑤中竖悬针，浑厚有力，圆起尖收。

⑥此字关键：

A.左竖与上横的连接有篆书笔意，圆接；

B.上下两横向右上斜度很大；

C.下横不与左竖连，留了口子；

D.中竖粗壮锐利。

4.第四种写法【图57-5】

①形方字稍大，行楷写法。

②左竖方起方收。

③横折向右上取势，折为圆转。

④下横方起方收，起笔不与左竖连，近乎水平，没有与上横平行。

⑤中竖是弧竖，显得细而富有弹性和韧劲，有篆籀笔意。

⑥此字关键：

A."口"不是四边形或平行四边形；

B.中竖呈弧状且细；

C.左下角留空。

58
内

图58-1

图58-2

图58-3

图58-4

"内"字在此帖中出现4次，大致分为两种写法，现分别叙述。

1.第一种写法【图58-1】

①形略长字适中，行楷写法。

②此字关键有三点：

A. 同字框"冂"为一笔写成；

B. 横折钩是向右上取势，弧形出钩，弧度有讲究；

C. 中间的"人"写成竖折，方起方收。

2. 第二种写法【图 58-2、58-3、58-4】

与第一种写法大体相似，但有两点不同：

① "冂"的横折钩，出钩没有第一种写法夸张；

② 在中间"人"的写法上有不同：即收笔时向左下出锋。

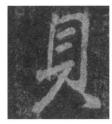

图 59-1

"貝"字在此帖中出现 1 次。

1. 形长字偏大，行楷写法。

2. "貝"里面两横，上横长，下横短，左右不连。

3. 下面两点写成一撇和一回锋点，关键要做到撇和右点不离开主体，显得收敛凝聚。

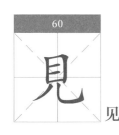

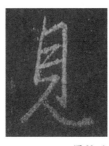
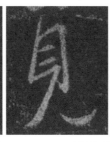
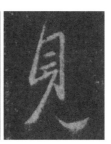

图 60-1　　　　　图 60-2　　　　　图 60-3

"見"在此帖中出现 3 次，有两种写法：

1. 第一种写法【图 60-1】

① 形长字大，行楷写法。

②此字关键在于：

A."目"部，上略窄下略宽，两竖是左竖上长而右竖下长，右竖收笔且出钩；

B.中间两横连两竖；

C.第三横未连到右竖，即转撇，撇收笔不出锋。

D.竖弯钩写成了一圆弧，是尖起方收，起笔处与左撇似连非连。

2.第二种写法【图60-2、60-3】

与第一种写法大致相似，只是有两点不同：

①"目"中间两横自由一些；

②下面撇收笔出锋；竖弯钩写成一圆弧，尖起尖收。

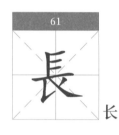

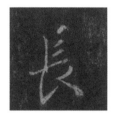

图61-1

"长"在此帖中出现4次，写法相似，选取其中一个进行分析。

1.形长字适中，行楷写法，字显圆润。

2.我理解是先写上面的竖，然后连写四个横，且都向右上斜呈平行状：

①第一横方起入笔，离左竖远，第二横尖起方收，起笔离左竖又近些。

②第三横也是尖起方收，起笔处与左竖似连非连，很精准。

③第四横长横，起收笔都是藏锋。

3.下面竖钩呈弧状，竖起笔比上竖靠左了些，钩出锋较长。

4.最后一撇一捺，捺写成反捺，回锋收笔。

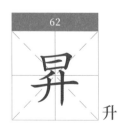

图62-1

"昇"字在此帖中出现1次。

1.形长字偏大，书写连贯流畅。

2.上面"日"用了方折，下面"升"用了圆转，上下对比用得好，使字显得方圆兼备。

①"日"左上和右下不封口，中间横收笔回锋。

②"升"的上撇不出锋，下面一撇与横连写。

▲细察：整个"昇"字在右下部多了一点，属王书的习惯写法。

63

图63-1

"仁"字在此帖中出现1次。

1.形扁方，字偏小，行楷写法，基本是方笔。

2.单人旁"亻"，撇是方起方收，不出锋，竖为一短竖，顺锋入笔。

3.右边两横写成两短横，方起方收，且与左边单人旁间距较大，显得疏朗而不散，确实体现了王书的高妙与多变。

64

仆

图64-1

"仆"字在此帖中出现1次，所选字例应是按"仆"的异体字"僕"书写的。

1.形方字较大，用笔有篆书笔意。笔道遒劲有力，有锥划沙的味道。

2.单人旁"亻"一笔写成。

3."業"的下部"木"写成了"小"，并减省了一横。

图65-1

"化"字在此帖中出现4次，写法相同。

1. 形方字适中，行楷写法，方折用笔明显。

2. 单人旁"亻"撇不出锋，尖起方收，竖的起笔连撇。

3. "匕"部，撇是方折起笔，竖弯钩的钩写成了回锋钩。

4. 整个字的用笔利索雄劲。

图66-1　　　图66-2

"月"在此帖中出现5次，选取两个不同写法的"月"字进行分析。

1. 第一个"月"字

【图66-1】

①形长字大，行草写法。

②左撇起笔藏锋且要粗重些，收笔出锋，写得飘逸。

③横折钩：横的起笔与撇可连，亦可似连非连；横折为亦方亦圆，折要内撇，出钩特长，收笔映带里面两横。

④里面两横写成了横折折撇，靠近竖钩，收笔出锋与竖钩相穿而过。

2. 第二个"月"字【图66-2】

①形长字大，有篆书笔意。

②撇是篆书笔意。

③横折钩：横起笔不与撇连，方折；竖内撇，钩为推钩。

④里面两横处理十分巧妙，两横变两点连写，紧贴右竖，占位很少，充分体现计白当黑。

▲细察：

①【图66-2】的钩为蟹爪钩，亦成为了米芾书法一绝。

②此字与王书的"水"【图81-1】有相似笔意。

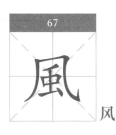

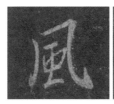

图67-1　　　　　图67-2　　　　　图67-3

"風"字在此帖中出现 3 次，写法基本相同。现重点分析第一个"風"字【图 67-1】。

1. 形长方字适中，行楷写法。

2. 风字头"几"的笔法要点：

①左撇收笔回锋。

②横折弯钩向右上取势，折为方折，弯钩的钩向左上方出钩。

3. 里面"虫"书写要点：

①上撇写成一短横，且位置在左撇的上部 1／3 处，起笔偏左但不连左。

②"虫"的左竖靠左，横折向右上斜，折要靠右弯钩有结点，中竖偏左有弧度，下横有弧度，与左撇底端齐平。

③减省了最后一点。

4. 如果说【图 67-2、67-3】两个字有点小区别，主要在"虫"的写法上：

①上撇与下面的映带；

②中竖与底横的连贯。

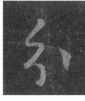
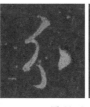
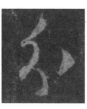

图68-1　　　　图68-2　　　　图68-3　　　　图68-4

"分"字在此帖中出现 4 次，写法基本相似，属草法书写。现综合分析：

1. 形方字适中，圆转用笔。

2. 基本上都是两笔写成：

①第一笔写撇折撇折折钩；

②第二笔写右边一点。这一点一般写成撇点，位置因字稍有不同。

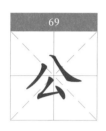

图69-1

"公"字在此帖中出现 1 次。

1. 形如倒三角，字适中，属草书写法。

2. 上面两点以一点连一横代替。

3. 下面"厶"的写法是：撇的起笔在上面横的收笔处，最后一点写成回锋点。

4. 该字一笔写就，一气呵成，有圆有方，值得玩味。

图70-1　　　　图70-2

"今"字在此帖中出现两次，写法基本相似。

1. 形长方字较大，行楷写法。

2. 上面"人"字头有讲究：

①撇是藏锋入笔，收笔略带回锋。

②捺的起笔处与撇的起笔处很接近，相当于一个点上分出来两条线。收笔出锋含蓄。

③撇的收笔处低于捺。

3. 下面点和横折部分，先点与横连写，折单独写成竖钩，且竖较长，亦可成弧状，整个部分靠中线偏左。

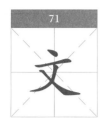

图71-3　　　　　图71-4

图71-1　　　　图71-2

"文"字在此帖中出现13次，不同写法大约有四种。

1. 第一种写法【图71-1】

①形扁方字偏大，行楷写法。

②上面一点写成一撇；横写成右尖横，呈凹弧状。

③撇捺开张，伸展，书写映带连贯，起笔都不与上横连。

2. 第二种写法【图71-2】

①形方字偏大，行楷写法。

②上点和横连写，点写成了撇。

③下面一撇是楷法，起笔与上横连。

④捺亦是楷法，起笔处刚过撇。轻起重收，饱满含蓄。

3. 第三种写法【图71-3】

与第二种比较相似，只是形扁方字偏小些，下面撇捺更舒展些。

4. 第四种写法【图71-4】

与第三种写法相似，只是下面的捺写成反捺，收笔写成方头捺。

---

▲细察：

方头捺也是反捺的一种形态，方头捺的技法是以正捺行笔致结尾处呈方形，即反捺收笔，如"迷""道"等字。

图 72-1　　　　　图 72-2　　　　　图 72-3

图 72-4　　　　　图 72-5　　　　　图 72-6

"六"字在此帖中出现 6 次，写法有两种，但基本相似。

1. 第一种写法【图 72-1】

①形方字偏小。

②上点和横连写，方起方收。

③下面两点相互呼应，左为挑点，右为回锋点。

2. 第二种写法（即其余五个字【图 72-2、72-3、72-4、72-5、72-6】）与第一种写法相似，只是有两个小区别：

①横收笔方折回锋。

②下面两点的右点为撇点，呼应更强烈。

图 73-1　　　　　图 73-2　　　　　图 73-3　　　　　图 73-4

"方"字在此帖中出现 4 次，写法基本相同。

1. 形偏长字适中，行楷写法。

2. 上面的点写成撇点（第二个"方"字的点形似弧竖）。

3. 横是顺锋尖起，收笔回锋。

4. 横折钩出钩锐利有力。

5. 最后一撇方起尖收，紧靠着横折钩的横，但起笔与上横有间距。

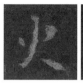
图74-1

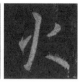
图74-2

"火"字在此帖中出现过两次，基本写法大同小异。

1. 共同点是：

①形方字偏小，行楷写法，字略显朴拙。

②撇、捺收敛，撇不出锋，捺成反捺点。

2. 不同点是：

①第一个"火"字，左点纯正，右捺成匕首状，这也是王字的特有笔法。（米芾和沈尹默这一笔法用得较多）

②第二个"火"字，左点为挑点，右点向左下成呼应状，左撇收笔有回锋之笔。

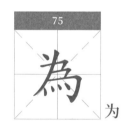
为

图75-1

图75-2

图75-3

图75-4

"为"字在此帖中出现4次，大致可分为两种写法。

1. 第一种写法【图75-1、75-2、75-3】

重点分析【图75-3】：

①形长字大，行楷写法。

②"为"的左上点写成挑点出锋，而且锋长，演变成一横，方折收笔左上翻，映带出撇的起笔。

③撇方起尖收，弧面向上。

④下面三个横折连写：第一个横折为方折；第二个横折亦方亦圆；第三个横折钩，折是圆转，出钩也写成了弯钩。

⑤下面四点写成一横，方起方收。

【图75-1、75-2】两个"为"字也大致属于这种写法，只是【图75-1】的字形方正，撇稍短一些，下面四点写成的横稍长一些。

2. 第二种写法【图75-4】

①形偏长，字适中，圆转用笔较多。

②与第一种写法一样，左上点为挑点，引出横，再折笔上翻，映带出撇的起笔。

③撇长度适中，三个横折有圆有方：

A. 第一、二个横折为方折；

B. 第三个横折钩为圆转，底钩写成弯钩。

④下面四点写成波浪式的横，像水面的波浪漂荡，轻盈舒展。

图76-1　　　　图76-2　　　　图76-3　　　　图76-4

"心"在此帖中出现9次，现选取其中四个进行分析，大致有三种写法：

1. 第一种写法【图76-1】

①形扁字偏小，行楷写法。

②左点写成枣核点，精致。

③卧钩尖起尖收。

④上面两点连写，几乎成了一横。这两点的位置正好在卧钩的钩尖上。

2. 第二种写法【图76-2、76-3】

写法与上述第一种写法相似，只是有两点区别：

①字形不那么扁，点画比较自由。

②上面两点是笔断意连。

3. 第三种写法【图76-4】

此字有特色，形方字适中。

①左点枣核形，左倾。

②卧钩与上面两点连写。

③上面两点成向上扬的弧，方收笔。

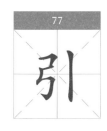
77

图77-1　　　图77-2

"引"字在此帖中出现两次，基本写法相似。

1. 形方字偏小，行楷写法。

2. 左边"弓"字分两笔写成：

①先写第一个横折，尖起方折；

②下面两个横折连写，一个方折，一个圆转，藏锋收笔不出钩。

3. 右边一竖，写得较粗壮，如垂露竖，但有两种写法：

①第一个字是上稍细，下较粗，略有回锋收笔之意。

②第二个字是上面绞锋入笔，较重，收笔较轻。

4. 右边竖的长度在上下都不能超过左边"弓"。

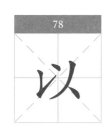
78

图78-1　　　　图78-2　　　　图78-3　　　　图78-4

"以"在此帖中出现20次，选取四个字例予以分析。

1. 第一种写法【图78-1】

①形扁字偏小，草书写法，方笔较多。

②左边部分以单独的两个点代替，方起尖收，向右上扬。

③右边的"人"以竖折代替，方折回锋收笔。

④左右两部分间隔较宽，但有度，要把握好，注意不要写散。

2. 第二种写法【图 78-2、78-3、78-4】

与第一种写法的区别就是左边部分，虽然也以两点代替，但这里两点是连写，很有韵味，要多观察。

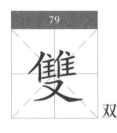

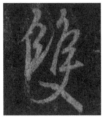 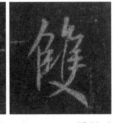

图 79-1　　　　图 79-2

"雙"字在此帖中出现两次，有两种写法。

1. 第一种写法【图 79-1】

①形长字大，行草写法，圆转用笔较多。

②上部左边的"隹"和右边的"隹"有区别，不雷同。

③下面的"又"以一撇一捺代替。撇的起笔连右上"隹"的底横，收笔出锋；捺是反捺，尖起方收。

④整个字上重下轻，上繁下简。

2. 第二种写法【图 79-2】

①形方字大，行楷写法。

②左上的"隹"和右上的"隹"写法也不同。

③下面的"又"也是简化成一撇一捺，但撇的起笔与右上"隹"的右竖连起来，撇不长，尖收出锋；捺为反捺，尖起方收，但收的角度是锐角。

▲细察：
该字是上重下轻，上繁下简，注意上面两个"隹"字的写法变化，多琢磨。

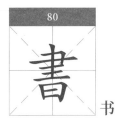

80 书

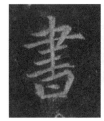   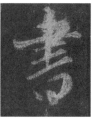

图80-1　　　　　图80-2　　　　　图80-3　　　　　图80-4

"书"字在此帖中出现7次。选取四个字例进行分析，大致可分为两种写法。

1. 第一种写法【图80-1、80-2】

①形长字偏大，行楷写法。

②"书"上面五横基本平行，但长短有变化，注意：

A. 第二横最长，第五横次之；

B. 第一个横折为方折。

③下面"曰"字，左上角不封口，横折为方折，中间一小横写成点，与左右竖不连。

2. 第二种写法【图80-3、80-4】

与第一种写法大体相似，只是在下面"曰"字的处理上有差别：

①"曰"的横折为外圆内方。

②"曰"中间一横为撇点，与底横连写；亦可把中间一横与底横合并为一点，像压舱石一样，安放在"书"字的底部。

---

▲细察：

转折是笼统的说法，其实转是转，折是折，只是因为转与折都发生了行笔方向的类似变化，因此将它们并称。

行书有一种状态就叫转折之间，即包含了并不能算作纯粹的转或折的笔画。但又可分为三类：

1. 第一类如"門、纲、興、貞"，比较偏向于折。在具体的书写中，要注意尽管笔锋的内侧与外侧伴随着行笔方向的变化而发生了转换，不过还要体现出与转笔类似的流畅性。此外，字例中转折处的夹角近似于直角，这一点要留意。

2. 第二类如"道、自、洞"，这些字的写法偏向于转，但转折处的夹角也近似于直角，直角暗含着方刚之意。书写时要注意，在转换行笔方向的过程中，毛笔的内侧与外侧保持不变。

3. 第三类如"盖、书、名、古"这些字，在转折处呈现为外圆内方，因而别有一番趣味。书写这类字时，要兼用转法和折法，笔锋外侧用转法，笔锋内侧用折法。从行笔速度看，笔锋内侧在转折处是不动的，而笔锋外侧因为走"外圈"而需要保持一定的速度。

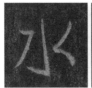 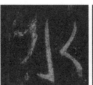 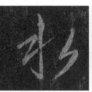 

图81-1　　　　　图81-2　　　　　图81-3　　　　　图81-4

"水"字在此帖出现4次，大致可分为三种写法。

1. 第一种写法【图81-1、81-2】

①形方，字拙。

②"亅"，竖略左倾，钩要长，魏碑笔法的钩亦如此。

③左边横和撇，横短撇长，位置略高些。

④右边撇和捺连写成了撇和反捺。撇起笔处与竖钩上端齐，撇和捺的交叉点在竖钩的中间。

2. 第二种写法【图81-3】

①形方字大。

②"亅"，竖起笔顺锋入笔，但有厚度，钩较饱满。

③左边横和撇,写成横折提: 横向右上斜; 折为方折,且折点与竖钩的竖似连非连; 提要过中竖。

④右边撇和捺写成撇折撇，离竖稍远，位置靠下，第二撇收笔与中间竖钩平齐。

3. 第三种写法【图81-4】

①形方字大。

②"亅"是托钩，隶书笔法。

③左边横和撇连写，位置偏上。

④右边撇和捺写成横折折撇，离中竖稍远，位置偏上。

⑤与前两个"水"比较，是另一种形态。

图 82-1　　　　　图 82-2

"切"字在此帖中出现两次，有两种不同写法。

1. 第一种写法【图 82-1】

①形方字偏大，行楷写法。

②左边部分的横方切起笔，收笔向左上翻转出锋；竖和提是一笔写成，但提的幅度不长。

③右边"刀"的写法：

A. 横折钩的转折处是方折，钩出锋有力且较长。

B. 最后一撇要注意：方起笔，但不与横折钩的横相连，收笔前穿过横折钩的钩再出锋。要放得精准，才能美观。

④此字整体上是上开下合的形状。

2. 第二种写法【图 82-2】

①形扁方，字适中，行楷写法。

②左边部分的横起笔是扭锋起笔，竖和提写成一竖，尖起钝收，呈垂露状。

③右边"刀"是楷书写法，横折钩的转折处是方折，撇的起笔与横折钩的横相连，出锋不与钩相交。

④此字也是上开下合形。

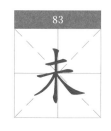

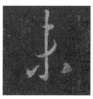

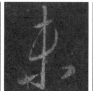

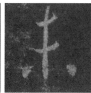

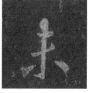

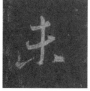

图 83-1　　　图 83-2　　　图 83-3　　　图 83-4　　　图 83-5

"未"字在此帖中出现 5 次。该字虽然结构简单，但变化较多，大致有四种写法。

1. 第一种写法【图 83-1、83-2】

是王书的典型风格。

①形长字适中。

②两横是上横短而下横呈向上环抱的环形弧，收笔时向左上翻。

③竖钩楷书写法，出钩短而有力。

④下面两点有趣味：左点低，向右上挑；右点高，折笔回锋，向左下呼应。

2. 第二种写法【图83-3】

很简练，圆笔多。

①形长字偏小。

②两横是呈弧形的右上斜横。

③竖先弯后直，收笔呈悬针状，不出钩。

④两点写法是左点方起尖收，右点是尖起方收，与竖的底线平，有稳定感。这两点的沉稳与前面两横一竖的轻盈形成对比，使此字有美感。

3. 第三种写法【图83-4】

近似楷书写法。

①形长字偏小。

②第二横收笔向左上折笔，映带出竖钩的起笔。

③两点在字的结构中笔画较长且稍重。

4. 第四种写法【图83-5】

此写法有点特别。

①形扁字偏小。

②第二横的弧状使起笔收笔像多了两个耳钩（王书写"等"字也用了这样的横）。

③下面两点尽管也是左低右高，但左点低于竖钩的钩的底线。

总之，从这个"未"的四种写法，可以想象王羲之在用笔结字上是何等精妙。《圣教序》还只是选了易学通用的四种写法，王书的其他墨迹中还有更多的写法，可以多学习。

---

▲细察：

"未"字下面撇捺以两点代替，这是王书特色，为了增加字的灵动性和跃动感，对整个字起了调节作用。如"集、槃"等字亦如此。

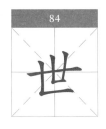

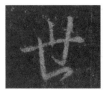
图84-1

图84-2

图84-3

图84-4

"世"字在此帖中出现 4 次，写法大体可分为两种。

1. 第一种写法【图 84-1、84-2、84-3】

①形方字大，方笔较多。

②横是尖起方收，写得较长。

③接下来先写中间一竖，方起，在横上收笔；再写右边一竖，起笔高于中竖，略向左下行笔，收笔向左上出钩，代替"廿"下面一横。

④左边的竖折，收笔时折笔，向左下出锋。

2. 第二种写法【图 84-4】

①形扁方而字偏小，圆笔为多。

②与第一种写法比较，有两个变化：

A. 右竖钩的钩是以竖撇代替；

B. 左竖折，收笔是圆转，向左下出锋。

---

▲细察：

这个字有三个细节：

A. 三竖的顶端是左竖最低而右竖最高。

B. 中竖不出横。

C. 竖折的折与右边竖钩的钩是似连非连。

---

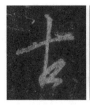
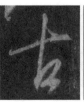
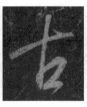
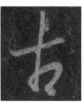

图85-1　　　　图85-2　　　　图85-3　　　　图85-4

"古"字在此帖中出现了4次，但写法大体有两种，第一、二、三个"古"字是一类，第四个"古"字是一类。

1. 第一种写法【图85-1、85-2、85-3】

①形长方字偏大，行楷写法。

②折锋入笔写横，向右上斜，收笔回锋向左上翻，映带出竖的起笔。

③竖是方起，直下，回锋收笔映带出下面"口"字的左竖。

④下面"口"字写法实质是两笔，左竖与横折是一笔，下面一横是一笔，收笔折笔回锋。

2. 第二种写法【图85-4】

①形方字大，行楷写法。

②横和竖是楷书写法。

③下面"口"是行草写法，一笔完成：

A. "口"的左竖从上面中竖收笔处起笔，向左上运笔。

B. 横折写成圆转。

C. 底横以点代替，收笔回锋，但含蓄；左下角不封口。

④整个字有篆籀笔意，有朴拙之感。

---

▲细察：

"古"字里的"口"都没有写成方形。

---

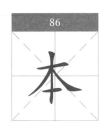

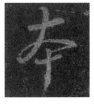

图86-1

"本"字在此帖中出现 1 次。该字写得类似一个旋转的陀螺，轻盈明快。王书这个字改变了结构：写成上面一个"大"，下面一个"十"。根据这种结构来分析。

1. 形方字适中，行草写法。

2. 上面"大"字：

①横是方起圆收，呈弧状。

②撇和捺连写，捺写成反捺，收笔向左下出锋。

3. 下面"十"字：

①横是圆起圆收，呈弧状。

②竖是悬针竖，方起尖收。

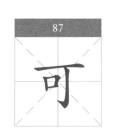

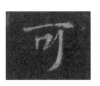

图87-1

"可"字在此帖中出现 1 次。

1. 形方字偏小，行楷写法，

2. 上横稍长且用笔较细，顺锋入笔，藏锋收笔，略有回锋之意。

3. "口"字分三笔写：

①左竖为方起方收。

②横折为方折。

③下面一横很细很短，收笔映带右边"亅"的起笔。

④左下角不封口。

4. "口"右边的"亅"写得有讲究：

①起笔源自"口"字底横向右上的牵丝，起笔时方起。

②竖略向右斜。

③钩写成托钩，收笔时出锋，但不能甩笔，有锋尖但又含蓄，这个竖钩在王书中有特点。

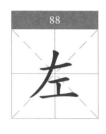

图 88-1　　　　图 88-2

"左"字在此帖中出现两次，有两种写法：

1. 第一种写法【图 88-1】

①形长方字适中，行楷写法。

②上横起笔稍重，呈右上斜状，收笔向左上回锋，映带出撇的起笔。

③撇为柳叶撇，出锋飘逸。

④右下的"工"字写法有讲究：

A. 上横写成左尖横，尖起方收。

B. 竖为弧状，圆起尖收，起笔不与上横连，收笔向左上挑，但含蓄，映带出下横的起笔。

C. 下横在竖的收笔处切锋入笔，右上斜，藏锋收笔。

注意：下横与竖似连非连，安排精准。

2. 第二种写法【图 88-2】是依其异体字"𠂇"书写的：

①形长字大，笔画细长有力，有如锥划沙之感。

②横是方起方收。

③撇是写成一斜竖状，细而长。

④"匕"的写法要注意：撇写成撇点，弯钩写成竖折。

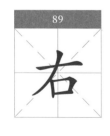
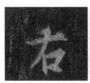

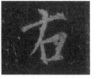

图 89-1　　　　图 89-2

"右"字在此帖中出现两次，写法大体相似，皆为行楷写法，现分别叙述。

1. 第一种写法【图 89-1】

①形方字偏小，笔画较重。

②笔顺是先写撇，方折起笔，长度适中，收笔出锋。

③再写横，顺锋入笔，藏锋收笔，笔画较粗重。

④下面的"口"字，笔画粗重，横折的方折明显，下面底横写成一个点，尖起圆收。

⑤整个字要注意：左右宽度以上横为界，撇的伸展出锋不超过横的左起笔处，下面"口"的横折不超过上横的右收笔处，底横又短于方折处。

2. 第二种写法【图89-2】

与第一种写法大体相似，但有两点差异，主要在下面的"口"字：

①横折是亦方亦圆。

②底横是一短横，尖起方收。

当然，这个"右"字形比第一个稍大些。

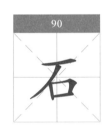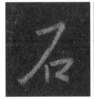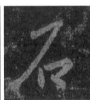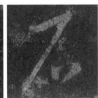

图90-1　　　　图90-2　　　　图90-3

"石"在此帖中出现过3次，大致有两种写法：

1. 第一种写法【图90-1、90-2】

①形长字适中，朴拙有隶意。

②横撇连写，横向右上斜，撇是隶书笔法，不出锋，内敛含蓄。

③"口"字笔法有讲究：

A. 左竖圆起圆收；

B. 横折的折是亦方亦圆，折角呈锐角；

C. 下横右下斜，起笔不与左竖连；

D. "口"的左下角都不封口。

2. 第二种写法【图90-3】

①形长字适中，草书写法。

②横和撇连写成横折，横短折长。

③"口"用两点代，但要注意：

A. 位置在撇的近下端1/3处。

B. 两点的用笔要有形状：左点为挑点，右点为撇点。

---

▲细察：

"石"字的"口"与"古"的"口"都没有写成方形，验证王书写"口"字的另一书写规律。

---

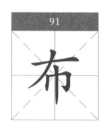
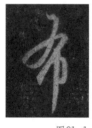

图91-1

"布"字在此帖中出现1次，该字很有特色，既流畅又美观。

1. 形长字大，有篆籀笔意，笔道粗细均匀。

2. 先写撇，起笔是弯头，这种笔法是王书的独创。撇行笔写成竖撇状，收笔出锋，映带出横的起笔。

3. 横是圆起向右上行笔，亦圆亦方折收笔，映带出下面"巾"的左竖起笔。

4. 下面"巾"的写法：左竖写成长斜竖，收笔方折回锋，连写"丁"，一气呵成。注意：这里的折是外圆内方，钩变成一横。

5. "巾"字的竖是标准的楷书悬针竖，靠近右边竖钩，在整个字的旋转欹侧中成定海神针的稳定作用。

6. "布"字是五画，在这里可简化为三画或者两画。

7. 写这个"布"字还有两个细节要注意：

①撇与横形成的弧的形态有讲究，跟"有"【图141-6】的形状不同。

②"巾"的横折是外圆内方，尤其是竖要直，与左竖的斜形成对比，钩是平推写成横，但收笔处不能过中竖。

▲细察：

撇是弯头撇。王书这个笔法就是在撇的起笔处，有一个弯，主要是为了平衡，同时增加笔画的丰富性。类似的字还有"右""有""若"等字。

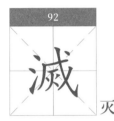 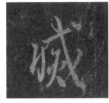 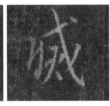 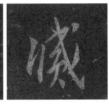 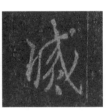

图92-1　　　　　　图92-2　　　　　　图92-3　　　　　　图92-4

"滅"字在此帖中出现4次，书写比较复杂，难点在书写笔顺。所选的四个字，大致分两种写法，现分别叙述：

1. 第一种写法【图92-1、92-2】

①形方字适中，方笔较多。

②我理解该字的笔顺为：

A. 先写左边"氵"，以一竖钩代替。

B. 再写"戉"的左撇，方起回锋收笔。

C. 接着写"戉"的横，方起方收，收笔向右上翻笔，映带出下笔斜钩的起笔。

D. 接着写斜钩，方起弧线下行，出钩短粗有力。

E. 接着写里面的"灭"字，写这个字也有笔顺问题：先横撇连写，再写中间两点，接着写右下点。

F. 接着写斜钩上的撇，短促有力，方起尖收。

G. 最后写上面一点，这点要放在横的延长线上。

2. 第二种写法【图92-3、92-4】

与第一种写法大体相同，只是有三点不同：

①里面"灭"字笔顺不同：

A. 上面横与下面两点连起来写。

B. 再写一撇和下面一点。

②【图92-3】斜钩上一撇的起笔很特殊，沿直线似的方起笔，我认为这里是纸折痕所造成的效果。

③最后右上点是撇点，位置安放要精准。

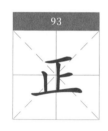 

图93-1

"正"字在此帖中出现5次，按启功先生说法，"正"字是刻石者自撰，王羲之因避讳而没写过"正"字。总的来说，这个"正"字还是写得蛮好看。

1. 形方字偏小，行草写法。

2. 上面一横近似一横点，尖起圆收。

3. 下面写成竖折钩，折是亦方亦圆，向左上出钩尖锐有力。

4. 中间既像一短横，方起，收笔向左下出锋；又像两点连写，这也是王书的特点。注意一个细节：中间部分的横与钩尖似连非连。

---

▲细察：

王帖中没有出现过"正"字。启功先生考证：该字是从形近的字修改加工而成，因为王羲之的祖父名"正"，因避家讳，不可能在自己作品中出现祖父名。

图94-1

"卉"字在此帖中出现1次。

1. 形方字偏小，行楷写法。

2. 上面"十"字，横是方起方收，竖是方起笔，带撇意的收笔。

3. 下部弄字底"廾"很有讲究：把左边撇写成短竖，收笔向右上出锋；把右边竖写成竖撇，正好换了个位，很具想象力。

图95-1

"東"字在此帖中出现两次，写法大致相同，基本是行楷写法。

1. 形长方而字亦大。

2. 上面是一短横，方起方收。

3. 中间的"曰"左上角留空，横折是方折，且折角呈锐角。

4. 竖钩挺拔有力，出钩尖锐。

5. 撇是短撇，起笔处过中竖，出锋锐利，但锋尖不超过"曰"的左竖。

6. 捺写成反捺，收笔向左下出锋，这一反捺是王书的特色之一，要细究。

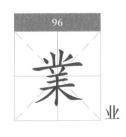
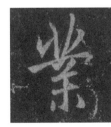
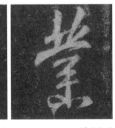
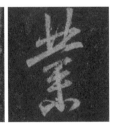

图96-1        图96-2        图96-3

"業"字在此帖中出现4次，大体有两种写法。

1. 第一种写法【图96-1】

①形长字偏大，行楷写法，笔画有减省。

②"業"字上部与下部的比例相当。上面"业"两竖较长，左右二点亦较夸张。

③下部写得较收敛，三横减省为两横，一撇一捺写成两个点。

2. 第二种写法【图 96-2、96-3】

第二、三个"業"字属一类写法，只是在上部"业"的用笔和下部钩与左右两点的连接上有区别：

①形长字大，映带较多，显得流畅，上部"业"比下部要短。

②上部"业"两点几乎写成横折，底横收笔向左下出锋。

③下部也减省一横，上面两点连写。下面一撇一捺写成两个点。竖钩出钩时可与左右两点连写，亦可意连。

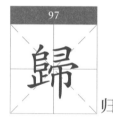 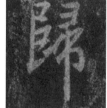 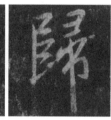 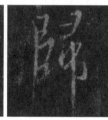 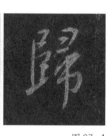

图 97-1　　　　图 97-2　　　　图 97-3　　　　图 97-4

"歸"字在此帖中出现 4 次，写法可分为三种。

1. 第一种写法【图 97-1、97-2】

①形长字偏大，行楷写法。

②左边部分笔画有减省，笔顺为：

A. 先写竖，尖起方收；

B. 再写后面的笔画。这也是三个"歸"字的通用写法。

③右边部分"帚"，上部是楷书写法，下部带有行草写法，最后写一竖，尖起方收，垂露竖，微向左倾。

2. 第二种写法【图 97-3】

与第一种写法基本相似，有两点差别：

①左边部分第二个"コ"写得偏大。

②右边"帚"下部竖是悬针竖。

3. 第三种写法【图97-4】

比前两种写得更流畅、圆润。

①形方字适中。

②横折圆转为主。

③右边最后一竖写成弧竖，不太长，但很有弹性。

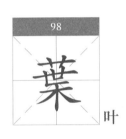
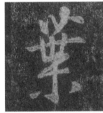
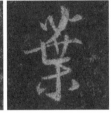

图98-1　　　　图98-2

"葉"字在此帖中出现两次，写法大体相似。

1. 形长字偏大，行楷写法。

2. 草字头写得很有特色，但两个字草字头略有差别：第一个"葉"字草字头的右横向右下斜，第二个"葉"字草字头的右横向右上仰。

3. 下部"枼"写得流畅。下面一撇一捺写成两点，呼应很强烈，且显得内敛，这要注意。

> ▲细察：
> 　"葉"字下部"枼"的第一横写得较长，有意扩展字的中部，即起到整个字的平衡作用，又起到承上启下的作用。类似的字如"举""學""崇"等。

图99-1

"田"字在此帖中基本上属楷书写法。

1. 形扁方，字偏小。

2. 笔画是方起方收方折。

3. 有两点要注意：

①中间的"十"是先写竖再写横，而且这一横与底横连写。

②左上角留空。

图 100-1

"由"字基本属楷书写法。

1. 形方字偏小，行楷写法。

2. 横折是亦圆亦方。

3. "由"的四个角全封，中间横不连左右竖，显得空灵。

4. 中竖是藏锋入笔，上伸较多。

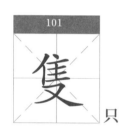

只

图 101-1

"隻"字在此帖中以方笔为主，结构由上下两部分变成左右两部分；笔画有减省，下面的"又"减省为一撇一捺。

1. 形长字偏小。

2. 左边的"亻"，撇写成长撇，方起方收，但尾端成弧形，很有特色；竖尖起方收，收笔向右上回锋，而且竖故意写长，使原来上下结构变成左右结构。

3. "隹"的右边，上点为折笔点，四横写法不雷同，但中间两横要短。

4. 下面的"又"写成一短撇和一反捺。撇与"隹"的右竖合笔，反捺是轻起重收。

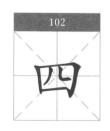

图 102-1　　　　图 102-2

"四"字在此帖中出现 3 次，选取两个相对清晰的字例进行分析，写法大体相似。

1. 第一个"四"字【图102-1】

①形扁方字适中，行楷写法。

②左边竖是圆起尖收，类似一个点。

③横折是方起方折。

④里面一撇是方起方收，竖折也是方起方收。

⑤底横方起方收。

⑥左上角和右下角不封口，整个字向右上取势。

2. 第二个"四"字【图102-2】

与第一个"四"字写法大体相似，只有两点不同：

①"四"里面的竖折，收笔折笔回锋明显；

②只有左上角不封口。

▲细察：
"四"字靠内部两个笔画的对比，增加了反差和灵性。

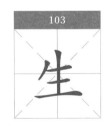

图103-1　　　　图103-2

"生"字在此帖中出现7次。选取两个字例进行分析。

1. 先重点讲第一个"生"字【图103-1】。

①形长字适中，行草写法。

②撇横连写，收笔向左上翻转，映带竖的起笔。

③中竖起笔承接上横的收笔映带，含蓄且有篆书笔意，收笔与下面两横连写。

④关键要注意中间的弧：

A. 中间一横写成了弧状。此弧是上下长形的，与"王"字【图37-1】的左右扁形不同。

B. 弧亦在竖上绕，不出竖的右边太多。

2. 第二个"生"字【图103-2】

①撇与横连写，横的弧状特别，呈上仰形。

②竖是重按方起笔，收笔向左出锋，映带第二横。

③第二、三横连写。第二横也呈弧状，但是下俯形，与第一横形成相背之势；第三横写得浑厚，以稳定全字。

▲细察：

中间一横运用绞转笔法写成圆圈，是行书中化直为曲的法则。行书在连写比较多的情况下，出现曲线的连接，甚至是圆圈，会大大增加流畅感，如"慧""性""非"等字亦如此。

图104-1

"失"字写得流畅，方圆结合，很美观。

1. 形方字适中，行楷写法。

2. 第一撇和两横连写，撇的起笔尖而含蓄，接着圆转写上横，再接着方折实连写第二横，收笔向左上出锋。

3. 长撇是藏锋起笔，出锋锋尖含蓄。

4. 捺写成反捺，尖起方收带弧状，方收的切口成45°角，注意这个细节和技巧，且这个反捺不低于撇的底线，形成了左低右高态势。

图105-1

1. 形长字偏小，行楷写法。

2. 撇和上横是楷书笔法。

3. 上横收笔带出竖的起笔，竖是尖起，藏锋收笔，上细下粗。

4. 下面两横写成两点，上点方起尖收，下点尖起方收，但都不与竖连接，又离竖不远，两点的右边界不能超过上面第一横的收笔处。

106

图 106-1

1.形方字适中，行楷写法，方笔为多。

2.单人旁"亻"，撇是方起方收，竖是尖起方收，两个笔画似连非连。

3.右边的"山"：

①中竖是方起方收。

②左竖折是方起方折，写成竖提状，收笔出锋。

③右边的竖写成一短弧，与左边竖折形成一个精巧的夹角，底部是同一水平线。"山"字在这里的处理要相当仔细，用笔要精准。

4.该字亦似上合下开状。

107

仪

图 107-1          图 107-2          图 107-3

"仪"字在此帖中出现 3 次，有两种写法。

1.第一种写法【图 107-1、107-2】

① 形长字大，有篆籀笔意。

②左边单人旁"亻"是行楷笔法。

③右边"羲"笔画有减省，要注意笔顺：

A.先连写上面两点；

B.然后把"王"简写成横折折；

C.再写"我"：撇和横及竖钩连写，横写得很短；提写得夸张，收笔向左出锋，映带斜钩；斜钩向右下方取势，出钩方向是正上方；最后一撇的安放要注意，起笔

处右不过钩，出锋含蓄；本来最后还有右上一点，但这里省减了（也可以理解为一提的收笔出锋弥补了这一点）。

▲细察：

这个"儀"字左小右大，突出了右边"義"，中间有意加大留白，使字不因笔画多而显得拥塞。

2. 第二种写法【图 107-3】

①形长字适中，以方笔为主。

②"亻"旁楷书写法。

③右边"義"：

A. 上面两点楷书写法；

B. 下面"王"写成三横连写，减省了中间一竖；

C. 再下面的"我"是减省写法，借用了上面"王"的笔画：竖提→斜钩→撇，没有右上面一点。王书写"我"都减省了一点。

④左边单人旁的撇上有一横，应该是笔误或刻石上有印记所致。

▲细察：

这个"儀"字左边"亻"旁的竖，写成了左弧竖，收笔向右上回锋。左弧竖，是左右结构的字中，左边有竖的部分，为了追求左抱的感觉而形成的，如"慨""有""陰"等字。

108

图 108-1

图 108-2

图 108-3

图 108-4

"乎"字在此帖中出现 7 次。选取其中四个字进行分析，大致有两种写法。

1. 第一种写法【图 108-1、108-2、108-3】

①形长字适中，行楷写法。

②上面撇方起尖收。

③中间两点映带呼应。

④横是方起向右上取势，收笔向左上翻转出锋。

⑤竖钩出钩平滑圆融。

⑥这个字看似简单，但不易写好，特别要注意两点：

A. 重心，下面一横要尽量向右上斜，才能保证竖钩与之达成平衡；

B. 竖钩的写法有讲究，起笔、圆转、出锋，时间节点要恰到好处，长短弯曲度都很有讲究。

2. 第二种写法【图 108-4】

与第一种写法几乎相似，但有一点不同：即由三笔变成两笔写成。

▲细察：
"乎"字的钩是斜推钩，也是隶书笔法。

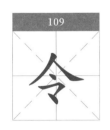

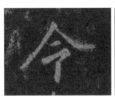

图 109-1　　　　　图 109-2

"令"字在此帖中出现两次，写法不同。

1. 第一个"令"字【图 109-1】

①形扁方而字适中，行楷写法。

②上面"人"字头，写得开张，撇低捺高，交接点在起笔处。

③下面部分：

A. 点是横点，尖起方收；

B. 横折是方起方折；

C. 下面一点写成一短竖，方起方收。

2. 第二个"令"字【图109-2】

① 形方字大，行楷写法。

② 上面"人"字头写得舒展。

③ 下面部分写得内聚收敛。

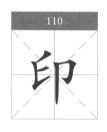 

图110-1

1. 形长字适中，行楷写法。

2. 左边部分，上边撇和中间横不与竖提相连。

3. 右边单耳旁"卩"：

① 横折钩是方起方折，出钩竖挺有力。

② 最后一竖写成竖钩，这种笔画在王书中多有

出现，如"御"等。

---

▲细察：

右边"卩"的竖写成了左钩竖，是为了呼应字的左边部分而形成的，增加了稳定性和完整性，还有"抑""降""御"等字亦如此。

---

处

图111-1

此字也是王书的特色字。

1. 形偏长，字较大，圆笔多，有篆籀笔意。

2. 此字写法改变了原有笔画和笔顺，需认真琢磨：

① 上面虎字头"虍"是草书写法，这也是王书的常用形态。

② 下面部分是圆转用笔。

③ 最后一捺写成了反捺，尖起顿收出锋。

图112-1

1. 形方字偏小，行楷写法。

2. 左边"夕"，整个用笔较细，横折是圆转。

3. 右边"卜"，垂露竖，起笔方头状，最后一点是尖起方收，收笔切口是直线，比较利索。

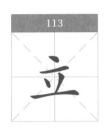

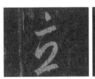

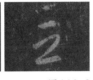

图113-1　　　图113-2

"立"字在此帖中出现两次，但写法基本相似。

1. 形长字偏小，行楷写法。

2. 京字头"亠"的点和横是独立的，圆起圆收。

3. 中间两点连写，类似横折。

4. 第二点收笔映带出底横的起笔，底横向右上斜度大，藏锋收笔。

▲细察：

【图113-2】的"立"字上点为横点。这一笔法在整个《圣教序》中比较常见，如"流""清""注"等字。此点与横搭配增加文静之感，与竖搭配增加线条的丰富性，还有由静到动的变化。

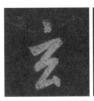

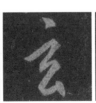

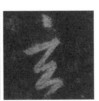

图114-1　　　图114-2　　　图114-3

"玄"字在此帖中出现8次。选取其中三个字进行分析，有两种写法。

1. 第一种写法【图114-1、114-2】

①形长字适中，行楷写法，以方笔为主。

②上点是尖起方收。

③上面横与"幺"连写成横折折折折。

④最后一点是枣核点，完整精细。

2. 第二种写法【图114-3】

与第一种写法基本相似，只是最后一点不是独立写成，而是最后一横收笔出锋，形成回锋点。

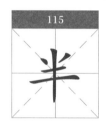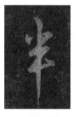

图115-1

1. 形长字适中，行楷写法。

2. 左右两点相互呼应，右点与下面两横连写。

3. 竖是方折起笔成曲头状，竖是悬针竖，出锋有力。

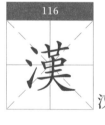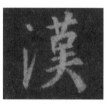

汉

图116-1

1. 形方字适中，方笔为主。

2. 左边三点水"氵"，写成一点一竖一提，这也是王书行书写"氵"旁的标准写法：

①上点是独立的。

②竖和提连写，方起方折，提的出锋坚锐有力。

3. 右边部分，属楷书写法，只是最后一捺写成反捺，尖起方收，收的切口成45°角，这是要注意的。王书捺的收笔，有多种造型，有直线的，有45°角的，亦有平角、锐角和钝角的，因字而异，如"般"（直线），"天"（钝角），"大"（平角），"朱"（锐角）。

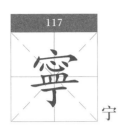

117

宁

图117-1

1. 形长字大，书写难度较大，关键在结构的合理摆布。

2. 上面的宝盖"宀"，要写成大的右上斜状，才能安排好下面的部件。

3. 中间的"心"要合理安放在"宀"下面。

4. 下面的"皿"和"丁"要右上取势，最后全字的稳定靠下面竖钩。竖钩是尖起，向左下出钩，属托钩写法，出锋稳重，又不失锋利。

5. 整个字是中宫收紧，用笔方圆结合。

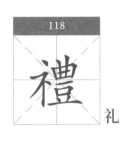

118

礼

图118-1

"禮"字属草书写法，但用笔遵循楷书笔法。

1. 形长方字较大。

2. 左边示字旁"礻"，写成点→横折→撇，方起方折方收，很有韵味。王书大部分示字旁"礻"和衣字旁"衤"都写成这样，很美观实用。

3. 右边"豊"笔画有减省，写法很美，用笔方圆结合。

4. 整个字是上开下合型，右边比左边大，突出右边的"豊"。

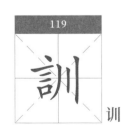

119

训

图119-1

1. 形方字适中，行楷写法。

2. 左边"言"字旁写得较规范，只是在"口"的写法上带有行书意。这个"言"字旁是王书"言"字旁写法的一种，需记住和对比。

3. 右边"川"属隶书写法，尤其是第三竖写成竖弯钩。

4. 写该字要注意左边三横与右边三竖的摆放和起笔、收笔的细节。尤其是右边三竖，下面尽量与"言"的底线平，上面不要高出其第一横。

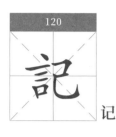

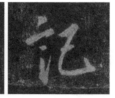

图120-1　　　　　图120-2

"记"字在帖中出现两次，因写法大致相似，故一并分析。

1. 形方字适中，行楷写法。

2. 左边"言"字旁又是王书写"言"字旁的一种形态，需记住和比较。

3. 右边"己"字的写法有特点，既像"已"写法，又像"乙"上面加一点的写法。我倾向于第二种写法，因为在《丧乱帖》中"绝"的写法中就是先写"乙"，再加一点。横折是方折，出钩的方向朝向左边"言"的上点，出钩厚重和锐利。

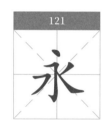

图121-1　　　　　图121-2

"永"字在帖中出现两次，写法相同。

1. 形方字适中，王字特色。

2. 篆书笔意，都是圆转，只是写右边撇和捺收笔时是方折。

3. 上点是圆点，笔画较粗重。

4. 竖钩是圆弧钩。

5. 左边"フ"简写成一撇。

6. 右边撇和捺写成撇折撇，位置偏上，且往右拉开一点距离。

> ▲细察：
> "永"的横折钩写成弧弯钩。

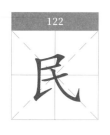

122

图 122-1

"民"字有两个特点：一是斜钩刚起笔不久就缺笔没有下文；二是右上多了一点。这都是为了避李世民名讳所致。而在唐褚遂良书《圣教序》中则把"民"字改为"人"字。

　　1. 形方字适中，行楷写法。

　　2. 左边竖钩写成竖提，提的出锋很长。

　　3. 左上角不封口。

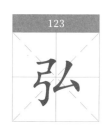

123

图 123-1　　　　图 123-2

"弘"字在此帖中出现 4 次，选取其中两个进行分析，写法略有不同。

　　1. 第一种写法【图 123-1】

　　①形长字适中。

　　②左边"弓"第一个横折较大，第二、三个横折连写且较小，圆转用笔。

　　③右边"厶"与左边"弓"比较，写得相对小些，且位置安放很精细，形状似上合下开。

　　2. 第二种写法【图 123-2】是按其异体字"弘"书写的：

　　①形方字偏小。

　　②右边的"口"字，属行楷写法，四个角都不留空。

　　③左右两部分相对独立，但其间距离非常合理。

124

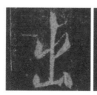
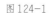 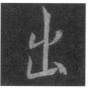

图 124-1　　　　图 124-2

"出"字在帖中出现两次，因写法大致相似，故一并分析。

　　1. 形长字适中。

　　2. 笔顺是先写中间一竖，然后再写两个竖折竖。

3.中竖重按切锋入笔,长而挺直。

4.第一个竖折竖写成竖提→撇,这一撇要注意起笔与收笔出锋的位置。第二个竖折竖写成竖折→右点,右点要注意与横的收笔似连非连。

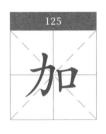 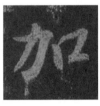

图 125-1

1.形扁方字适中,行楷写法。

2.左边"力"的横折钩的折亦方亦圆,出钩含蓄。

3.右边"口"写得流畅,左下角不封口。

4.注意:本来是个方形字而写成扁方形,也很美观耐看。

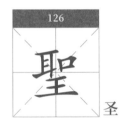 

图 126-1        图 126-2

"聖"字是此帖中最有讲究的一个字,首先,它是标题《圣教序》的首字,其次,是对皇上的尊称。所以,怀仁在选取此字上是动了脑筋、下了功夫。

此帖中出现 8 个"聖"字,分别选取帖中"承至言于先圣"句中的"聖"字【图126-1】和标题里的"圣"字【图126-2】。因两个"聖"字写法相同,故一并分析

1.形长方字适中,用笔方圆结合,整个字是上敬下侧。

2.上部的"耳"和"口"是左大右小。

①"耳"的写法要先注意笔顺:

A.上面一横是点横,顶在"耳"的第二竖上。

B.再写左竖,尖起尖收,呈弧状,离上横较远。这一弧竖很特别,是整个字的关键,使两竖之间空间疏朗。

C.接着写三横,第一横为一个折点,第二、三横连写,收笔向右上提。

D.再写右竖,方起尖收,起笔不与上横连

②右边"口"比左边"耳"要小,楷书写法,用方笔。

3. 下部的"王"，放置在整字中线右侧，"王"整个笔画是右上斜。三横并不长，都是左尖横；中竖尖起方收，往左倾，起笔处对接"耳"的右竖收笔处。

4. 一定要注意，整个字是上大下小，上敬下侧。

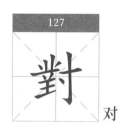 对

图127-1

1. 形方字适中，行楷写法。

2. 左边部分的写法：

①上部两竖上开下合；上面两点呼应很强烈，横是方起方收，映带出下面横的起笔。

②下部减省为三横，且一笔连写完成；底横写成提，出锋锐利。

3. 右边"寸"，属楷书写法，但里面点的安放有讲究，靠近钩处写一个弧点，与竖似连非连。另外，右边"寸"与左边部分的长短宽度都大致均等。

▲细察：
  "寸"的王书行书写法，关键是钩与点的配合。因为出钩的角度和方向决定了点的位置与姿势。如在这里，"對"右边的"寸"字伸展，配合左边钩写大，点低且旋转出锋。

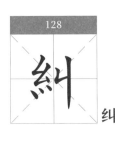

图128-1

"糾"字因剥落严重，很难看仔细，只能说个大概。

1. 形偏长字偏大。

2. 左边绞丝旁"纟"是楷书写法，下面三点成一提，方起尖收，出锋有力。

3. 右边"丩"，可能是写成了"乚"，位置靠上，高于左边。

4. 整个字形是上开下合型。

图129-1

所选字例是按"幼"字的异体字"纷"书写的，以方笔为多。

1. 形长字适中。

2. 上部"幺"，方起方折方收，收笔出锋含蓄有力。

3. 下部写成"刀"加左边一挑点。可理解为另外新增的一点。另外，"刀"的横折钩是方折圆出钩，正是这个圆出钩，与上面那么多方笔形成对比。

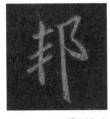

图130-1

"邦"字写得厚重，显得四平八稳。

1. 形长字偏大，用笔方圆结合。

2. 左边"丰"，三横是方起方收，竖撇写成一垂露竖，且呈弧状。

3. 右边右耳刀"阝"，耳朵写得较大，出钩长而锋利。竖是方起方收，下笔沉稳有力，收笔立地生根，像一根擎天柱，长而直立。

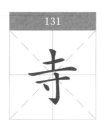
131

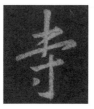

图131-1

"寺"字在帖中出现两次，写法相同，选取一个进行分析。

1. 形长字大，方笔为主。

2. 上部"土"，注意笔顺：先写两横，再写一竖。都是方起方折，方收出锋，尤其第二横长且右上斜度大。

3. 下部"寸"，类似楷书写法，但横的收笔向左上翻折出锋，映带出竖钩的起笔。竖钩挺拔，出钩有力。注意点的摆放，很有讲究：放在横的起笔处与钩的出锋处之间，写成撇点。

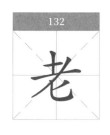
132

图132-1        图132-2

"老"字在此帖中出现两次，写法基本相似，只是用笔略有变化。

1. 第一个"老"字【图132-1】

①形长字偏大，行楷写法。

②上部老字头"耂"：

A. 写得比较开张；

B. 第二横与撇连写，撇写成了一斜竖，方起方收。

③下部"匕"起笔不与"耂"连，先写撇，写得较夸张；再写"乚"，尖起圆转圆收，收笔向左下出锋。

2. 第二个"老"字【图132-2】

①形长字偏大，用笔较粗重。

②上部"耂"，写竖和横时都是起笔重而收笔轻，写撇是轻起重收。

③下部"匕"写得较收敛，用笔方而含蓄。

A. 撇是方起方收，类似短竖。

B. "乚"是方起方折，收笔向左下出锋，但相当含蓄，有种老者的成熟之趣。

图133-1　　　　图133-2　　　　图133-3

"地"字在此帖中出现 7 次。选取其中三个进行分析，大致分为两种写法。

1. 第一种写法【图133-1】

①形扁方字适中，基本上是楷书写法。

②右边"也"，竖折钩不出钩，折亦是圆转。

2. 第二种写法【图133-2、133-3】

与第一种大体相似，但有两点差别：

①左边提土旁的提与右边"也"的横折钩连写。

②右边"也"的横折钩，收笔映带出竖的起笔。

图134-1　　　　图134-2

"共"字在此帖中出现两次，写法相同。

1. 形方字偏小，基本上是楷书写法。

2. 上面"艹"分四笔写，呈上开下合状。

3. 下面"八"字点写成一挑点和一撇点，呼应对称，稳住了全字的重心。

4. 用笔亦方亦圆，亦露亦藏。

图135-1

王书这个"耳"字写得很特别，形长字大笔画粗实。

1. 上横重按方切起笔，捻管运笔前行，中锋和侧锋并用，形成横的两个切面不同：横的上线面平，

下线面弧。这种用笔要多练，很特殊。

2. 左竖粗重，略呈弧状，往右倾。

3. 再连着写三横，这里注意：上面一横穿过右竖，第三横收笔向右上提笔。

4. 最后写右竖，方起直行，行笔时由上而下逐渐加重，最后出锋成悬针状。

图 136-1

1. 形方字较小。

2. 左边"木"字旁，撇和点连写成撇提，这也是行书的基本写法。

3. 右边"丂"，一笔写成横折弯钩，但折是方折，弯钩的钩不出钩，只在弯的收笔处出锋代替出钩。

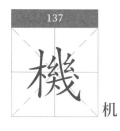

机

图 137-1　　　　图 137-2

"機"字在此帖中出现两次，但写法大体相似。

1. 第一个"機"字【图 137-1】

①形方字偏大。

②左边"木"字旁，撇和点连写，写成撇提。

③右边"幾"笔法有减省，行草写法，注意右边不要随便加点。

2. 第二个"機"字【图 137-2】

与第一个"機"字相似，只有两点差别：

①左边"木"字旁用笔较粗重。

②右边"幾"斜钩不出钩。

③当然，上面两个"幺"也有细微差别，请临习时注意。

▲细察：
"木"字旁的楷书为四画，而行书则往往是第三和第四笔连写，甚至一笔写完，起笔多为方笔，最后一笔呼应右边。类似的字有"楊""相""根"等。

图138-1　　　图138-2　　　图138-3　　　图138-4

"西"字在此帖中出现4次，有三种写法：

1. 第一种写法【图138-1】

形扁方字偏小，行楷写法。要注意要点：

①上横圆起圆收。

②下面的左竖写成点。

③横折，横向右上取势，起笔不与左竖连，折为方折，折角成锐角。

④中间两竖：

A. 左竖写成挑点，但挑在横线上似有似无，这是精妙处，多了少了都不行。

B. 右竖写成撇，起笔不与上横连，收笔与下横相连。

⑤下横右上斜，起笔不与左竖连。

2. 第二种写法【图138-2、138-3】

形扁方字偏小。应注意要点：

①上面一横与下面左竖和横折牵丝映带，书写连贯。

②中间两竖呈上开下合状：

A.左竖左倾，上与左边第一竖的起笔牵丝相连，下与底横相接；

B.第二竖，方起笔，略带弧，上不与横连，下与底横接。

③底横写得平实。

3.第三种写法【图138-4】

写法与第二种写法类似，只有两个小区别：

①形方字适中。

②中间两竖开合不明显。

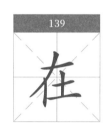

139

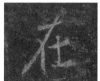

图139-1

图139-2

图139-3

"在"字在此帖中出现3次，写法大致相似，但每个字都有细微差别，现分别叙述。

1.第一个"在"字【图139-1】

形方字适中，行楷写法。

①第一横方起尖收，第二、三横尖起方收，三横都右上斜。

②撇是长撇，不出锋。

③两竖：左竖是尖起方收，略呈弧状；"土"的中竖在两横的靠左位置，有讲究：

A.在上横的三分之一处；

B.在下横的近起笔处。

2.第二个"在"字【图139-2】

应是选自《兰亭序》，但牵丝映带，少了许多。此字与第一种写法区别：

①上横收笔上翻与撇连写。

②撇是长撇，收笔回锋。

③竖是弧竖，起笔有一扭锋动作。

④"土"的位置有讲究。

3. 第三个"在"字【图 139-3】

与第二个"在"字写法相似，只有两点区别：

①横撇连写，但上翻折笔，不如前面写法明显；

②长撇收笔回锋更明显；

③"土"的上面多了一点。（不排除碑刻侵蚀出现斑点所致）

---

▲细察：

　　第二个"在"字第一横是左尖横。这一横在行书里面顺势起笔或承上起笔，应用最多。一般来说，一个字除主要横画起笔重一点，其他笔法都是起笔较轻而形成左尖横。如"寺""大""形"等字的第一笔。

　　在行书左右结构的字中，右半部分几乎所有横画都是左尖形式，如"腾""隐""钟"等字。有时一个字的主要横画也写成左尖形式，这在行书中是允许的。

---

图 140-1　　　　图 140-2　　　　图 140-3　　　　图 140-4　　　　图 140-5

"百"在此帖中出现 5 次，有四种写法，每种写法各有特色。

1. 第一种写法【图 140-1】

①形长字偏小，楷书写法。

②上横是左尖横。

③横折笔画粗重，收笔出钩。

④中间横靠左不连右。

⑤下横全封口。

2. 第二种写法【图 140-2】

形长字大，方笔明显。

①上横是重按方切起笔，向右上取势，收笔回锋。

②左竖呈弧形，方起方收。

③横折写成外圆内方。这是难点，要多练。

④"日"里面中间一横写成撇点，底横写成顿点，尖起方收。

3. 第三种写法【图 140-3】

与第二种写法类似。不同点在于："日"里面的中横和底横写成的两个点更显圆润。

4. 第四种写法【图 140-4、140-5】

与第二种写法相近，只是有三个小区别：

①横的收尾不是回锋，而是出现映带，以连下面的第一竖。

②下面"日"的横折属亦方亦圆。

③里面的中间横和底横多成两点连写，属上下叠。

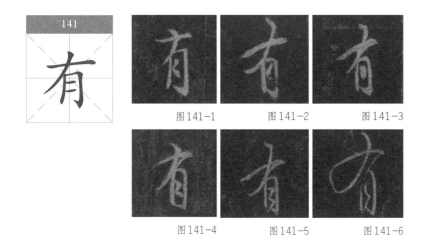

图 141-1　　　　图 141-2　　　　图 141-3

图 141-4　　　　图 141-5　　　　图 141-6

　　"有"字在此帖中出现 10 次，大体写法相似，只在下面"月"里面两横的变化及上面横撇的变化上有差别。但在笔顺上有一个共同点：上面的横和撇提先写撇再写横。选取六个字例进行分析，可分为四种写法。

1. 第一种写法【图 141-1、141-2】

①形长字适中。

②撇是曲头撇，横是尖起圆收，藏锋收笔。

③下面"月"的左竖要在撇上起笔；横折钩起笔不留空口，出钩长且有力；里面两横是两点，一撇点和一顿点，近左竖又似连非连，这点细节要注意。

2. 第二种写法【图 141-3】

与第一种写法相似，只是有两点区别：

①上横收笔方折，向左下出锋，映带出"月"的左竖起笔。

②"月"里面两横以一短竖代替。

3. 第三种写法【图 141-4、141-5】

与第二种写法相似，只是"月"里面两横以两点代替，且两点连写，形状讲究。

4. 第四种写法【图 141-6】

①形长字偏大，属行草写法，写得流畅连贯，有篆籀笔意。

②上面撇横连写。

③下面"月"：

A. 横折钩是圆转，出钩较长。

B. 里面两横写成竖折撇。

C. 这里要注意，"月"的右边竖钩的位置，应不超过上部曲头撇的转折处，否则整个字不好看。

142

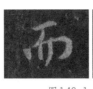
图 142-1

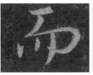
图 142-2

图 142-3

图 142-4

图 142-5

图 142-6

图 142-7

图 142-8

图 142-9

　　"而"字在此帖中出现 39 次。该字笔画不多，写好不太容易，但王书中把该字写活了。总的写法相差不大，但大致写出了六种形态，选取九个字例进行分析。

　　1. 第一种写法【图 142-1】

　　①形扁方字适中，行楷写法。

　　②上横方起方收。

　　③中间一撇起笔与上横连，收笔与下面横折连。

　　④下面"冂"左竖写成点，横折钩的折为亦方亦圆，出钩变出锋，圆融含蓄。

　　⑤"冂"里面两竖左短右长，方起方收，右边一竖起笔穿过横折。

　　2. 第二种写法【图 142-2、142-3、142-4】

　　三个字写法相似，与第一种写法不同之处有三点：

　　①突出中间一撇。

　　②横折钩的写法有讲究：横的起笔在撇的右边，折是亦方亦圆，钩是弯转出钩。

　　③下面"冂"里面两竖写成一点和一竖撇。

　　3. 第三种写法【图 142-5、142-6】

与第一种写法不同的是，突出中间一撇和下面"门"里面两竖。

①中间一撇有意向左伸长，使整个字向方形靠近。

②"门"里面两竖写得较长，而使横折钩在书写时，起笔在第二竖的右边，出钩的位置高于第二竖的底线。

4.第四种写法【图142-7】

与第一种相似，只是方笔较多，字形更扁。但有一个细节：下面"门"的左上角没留空口。

5.第五种写法【图142-8】

是王书的特色写法，很美，要重点琢磨。

①形扁方字偏大，书写流畅，用笔方圆结合，有如翩翩起舞。

②上面横撇连写，横尖起方折，连写出下撇。这一撇写得飘逸，收笔出锋，映带出下面"门"左竖的起笔。

③"门"的左竖尖起，收笔时折笔向右上连写横折钩，折为圆转，出钩为弯钩。

④"门"里面两竖连写，左竖在横折上起笔，尖起方收向右上出锋，映带出第二竖的起笔。第二竖收笔处在横折钩的钩上面，这个细节要注意，多一分过了，少一分不到位。

6.第六种写法【图142-9】

与第五种写法大体相似，但有几点差别：

①形方字适中。

②上面一横独立，下面撇和"门"连写。

③"门"里面两竖写法是一点一竖撇，而且竖撇与横折钩的出钩处刚好似交非交，很精准。

当然，把九个"而"字分得这么细，只是为了临写得像，也并不一定都说准了，根据刻帖版本不同，以及个人观察角度和需要的不同，肯定是见仁见智。

143

达

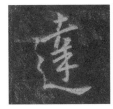

图143-1

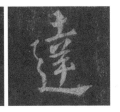

图143-2

"達"字在此帖中出现 3 次（有一个字略模糊），形长字偏大，属行楷写法。

1. 第一个"達"字【图 143-1】

①右边部分，上边"土"的两横，上横尖起圆收，下横方起方收，向左上翻折，映带出下面"羊"的左上点。

②下面"羊"：

A.上面两点的左点为一斜竖点，右点为撇点，为另一种呼应关系；

B.三横中的第二、三横连写；

C.中竖收笔向左出钩。

③走之"辶"，上点单独写，底捺出锋为楷书笔法，尖而有力。

2. 第二个"達"字【图 143-2】

与第一种大体相似，差别有两点：

①下面"羊"：

A.上面两点是左挑点、右撇点，是一种常规呼应写法。

B.三横有映带。

C.竖写成悬针竖。

②"辶"一笔写成。

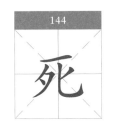

144

死

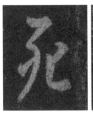

图144-1

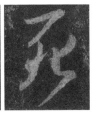

图144-2

"死"字在此帖中出现两次，有两种不同写法。

1. 第一种写法【图 144-1】

①形长字偏大，用笔较重，整个字写得很沉重。

②上横和下面左边"夕"连写。横是藏锋入笔，粗重前行，收笔方折连下面"夕"的左撇，再圆转写"夕"的第二撇，

似出锋又含蓄。"夕"里面的点写成挑点

③下面右边的"匕"，先写右撇，方折起笔，出锋有力；再写"乚"，藏锋起笔，圆转，方折回锋收笔，含而不露锋，收笔形成一个垂直的切面。

2. 第二种写法【图144-2】

相比第一个"死"字，在用笔上有不同，但笔画依然较粗重。

①形更长，字更大。

②上横与下面"夕"的左撇连写，再另起笔写"夕"的其余部分。

③"夕"的横撇，这里直接写成竖撇，点亦写成挑点。

④下面右边的"匕"，先写撇，藏锋圆起笔，"乚"是方起圆转方折收笔，收笔向左下出锋，这一出锋，几乎就是多写了一撇，这点要注意。

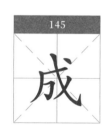

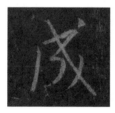

图145-1

"成"字在此帖中出现3次，是王书的特色字之一，写得美观耐看，选取其中一个字例进行分析。

1. 形方字偏大，用笔有篆籀笔意。

2. 先写左边一撇，方起方收，这一撇既像撇，又像斜竖。这一笔法看似简单，写好写像不容易。

3. 上横和里面的"コ"连写，横是方起，向右上取势，收笔方折回锋，映带向左下；"コ"的写法是方起圆转圆收，写成一横和一弧，向右下倾斜。

4. 斜钩不出钩，写成一斜竖，呈弧状。

5. 斜钩上的一撇，圆起尖收出锋，弧度与"コ"的弧度同等，类似于"コ"的外环。

6. 最后一点的安放有讲究，在横的收笔转折处，写成三角点。

7.这个字写好的关键在于，上横与下面"刁"连写形成的"刭"，由方折到圆转，向右上取势，与向右下倾斜形成对比，要多练习此笔。

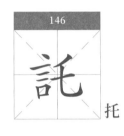

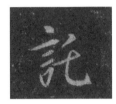

图146-1

1.形方字偏小，基本楷书写法。

2.左边"言"字旁是王书行书写法的一种，比较规整。

3.右边"乇"：

①撇是方折起笔，出锋短促有力。

②横是尖起方收，向左上折笔，映带出竖弯钩的起笔。横的起笔插入左边"言"的中间，使字的两个部分联系紧密。

③竖弯钩是圆转，钩出锋短而沉稳有力。

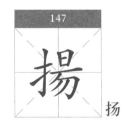

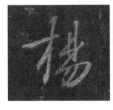 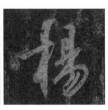  

图147-1　　　　图147-2　　　　图147-3　　　　图147-4

"扬"字在此帖中出现4次，写法大体相似，但可细分为三种写法，主要在右边"昜"的写法上有差异。

1. 第一种写法【图147-1】

①形长方字适中，行楷写法。

②左边提手旁"扌"是王书行书通常写法（也与王书写"木"字旁和"才"的写法通用）。

③右边写成了"易"：

A.上面"日"，先写左竖，再写横折。这里要注意，横折的横几乎没有，刚落笔即折，收笔向左上出钩；"日"的中间一横和底横写成撇折。

B.下面"勿"的第一撇写得很长，近乎一斜竖；横折钩的折为方折，向右上取势，钩出锋有力；最后两撇，不太长，都在钩的兜里面了，显得含蓄。

▲细察：
右边"易"写成上窄长，下扁宽，这也是该字的特色。

2. 第二种写法【图147-2】

与第一种写法区别主要在右边的"易"：

①这里"易"没有写成"易"。

②上下部分的宽窄对比不太强烈。

③笔法粗重些。

3. 第三种写法【图147-3、147-4】与第二种写法相似，只是右边"易"最后两撇突出一些。

148

图148-1

所选字例应是按"夷"字的异体字"夷"书写的。

1. 形长字适中。

2. 下面的横折钩写成横钩。

3. 斜钩的斜度要把握好，太斜太直都会影响整个字的稳定。

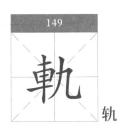

149

轨

图149-1

所选字例应是按"轨"的异体字"軌"书写出的。

1. 形方字适中，圆笔较多。

2. 左边"車"字旁的写法是王书特色，也是"車"字旁行书书写形态的一种。

从"車"的笔迹，我理解笔顺应该是：横→中竖→中间的"曰"→下面一横，下面横收笔时向右上挑，映带出右边"几"的起笔。

3. 右边"几"是"九"的变形写法，为了与左边配合，这里"几"字写得收敛。

①撇写成竖，方起方收。

②横折弯钩写得圆转流畅，注意出钩方向指向左上，短而有力，这也是王书出钩的一种特色，如后面的"光"字等，要仔细琢磨。为了使出钩内敛，出钩时的折是内撅的。

> ▲细察：
> "車"字旁楷书笔画为七画，王书行书四笔或三笔完成，且有时改变笔顺，增加呼应。竖画起笔多为方笔。"車"的中间一竖，多偏右而不在中间，以加强整个字的紧密和重心的平稳。类似的字还有"輕""轉""輒"等。

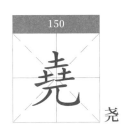

150

尧

图150-1

1. 形偏长，字偏大，基本上属楷书写法，减省了笔画。

2. 整个字是欹中求正，所有横都向右上斜，再加上撇，最后靠"乚"拯救全字。所以"乚"写得形长、充分，出钩是楷书中的鹅浮钩。

3. 整个字用笔是方圆结合，撇的出锋和钩的出锋都较含蓄，要注意这些细节。

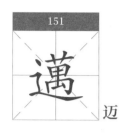

151

迈

图151-1

1. 形方字大，属行楷写法。

2. "萬"的草字头写成两点加一横，这也是王书写草字头的一个特色。两点是方起尖收，互相呼应。下面"禺"最后一点在这里减省，王书所有"禺"里面一点都减省不写（如"遇"字等）。

3. "辶"的写法属王书行书写走之的一种，也基本属楷法。

4. 整个字笔画较多，又是由两部分组成，既要防写得拥阻，又要防写得松散。

152

至

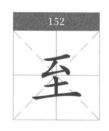

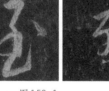
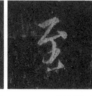
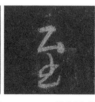
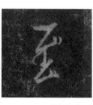

图152-1  图152-2  图152-3  图152-4

"至"字比较简单，是个常用字，但要写好写美观不容易。该字在此帖中出现 4 次，有三种不同写法。

1. 第一种写法【图 152-1】

①形长字大，用笔粗重，属草书写法，分两笔完成，自然流畅。

②藏锋尖起，行笔方圆结合。

③字中间绕的这个三角圈位置在左边，用笔似方似圆。

④下面的底横收笔向上出锋，映带出右边一点。这一点用笔有特色，放置的位置也有讲究，要注意。

2. 第二种写法【图 152-2、152-3】

①形偏长字偏小，上半部是楷法，下半部"土"是草法。

②"土"一笔完成，圆转方收笔。

③上下两部分，书写时注意重心。

3. 第三种写法【图152-4】

①形长字适中。

②根据笔迹，我理解"至"下面的"土"的笔顺是：先写两横，再写中间一竖。

③上部的点的放置和大小要注意。

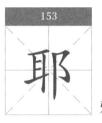

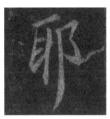

图153-1

"耶"字出现在"曲学易遵，耶正于焉纷纠"句中。古汉语里，"邪"是"耶"的异体字，故"耶"在这里同"邪"，意为"邪僻的和不正当的学问"。

1. 形长方字偏大，行楷写法。

2. 左边"耳"字，笔顺为：上横→左竖→中间两横→底横（写成提）→右竖。

①上横藏锋起笔和收笔。

②左竖尖起方收。

③中间两横连左不靠右。

④下面一提的起笔正好与左竖的收笔形成一个折，这一提起笔不出左竖，收笔不出右竖，这个细节要注意。

3. 右边"阝"属楷法，横折弯钩较大，最后一竖写得很有特点，这也是王书的招牌笔法。这一竖藏锋起笔，运笔到底部时，逐渐重按，最后以撇法收笔出锋，像一狐尾，飘逸耐看。

> ▲细察：
> 王书写右耳刀"阝"还有几种写法，如"部""鄙""郎"等字。

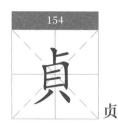
154

贞

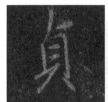
图154-1

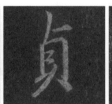
图154-2

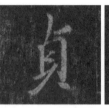
图154-3

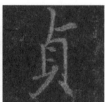
图154-4

"贞"字在此帖中出现4次，写法基本相似，只是【图154-2、154-3】的"贞"字里面两横连写而已。

1. 形长字适中。

2. 上横尖起圆收，上竖写成短竖撇。

3. "贝"左上角基本封口，亦可留空；横折圆转或方折都可；里面两横可悬空，亦可靠左，但不连右竖。

下面两点，写成一撇和一点，撇可与"目"的底横连写，亦可分开写，但要注意：撇的起笔在"目"的里面，方起方收，不出锋；右点是尖起方收，亦可尖起圆收，但不能离开右竖，最好的状态是似连非连。

> ▲细察：
> 上面短竖写成了短竖撇，以映带下一笔画，并使上下连接更加紧密。

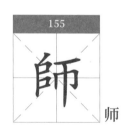
155

师

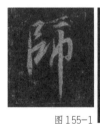
图155-1

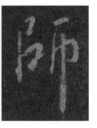
图155-2

"师"字在此帖中出现3次，其中一个字有缺损。王书这个字写得太美了，尽管两个"师"字大体写法相似，但还是有细小差异，现分开解析。

1. 第一个"師"字【图155-1】

①形长方字适中，左边笔画减省了一撇。

②左边部分写法：

A. 左竖尖起方收，但收笔的切线是45度角。

B. 两个"コ"都是一笔写成，上面一个"コ"小，在左竖上方，不与竖连，方折；下面一个"コ"大，起笔连左竖，收笔向右上挑。

③右边"帀"的写法：

A. 上面一短横，写成了平行四边形状。

B. 下面"冂"一笔连写，横折是外圆内方，出钩含蓄。

C. 最后一竖是悬针竖，藏锋起笔，均匀出锋，既坚实又飘逸，且这一竖有意向下伸长。

④注意：左边部分第二个"コ"与右边"帀"的"冂"高度要齐平，右边的不能高于左边。

2. 第二个"師"字【图155-2】

①形长字偏大。

②左边部分与第一个"師"字写法相似，只是用笔相对圆润一些。

③右边"帀"的写法与第一个"師"字有差别：

A. "冂"的左竖，尖起方收，向上伸长。

B. "丁"的横折也是外圆内方，但出钩明显，似弯钩形状。

C. 与第一个"師"字最大的一点区别在于最后一竖：属楷法垂露竖，藏锋起笔收笔，挺拔凝重，有意向下伸长，但度要把握。左边部分第二个"コ"与右边"帀"的"冂"高度相齐平。

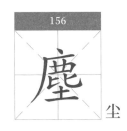

156

塵

尘

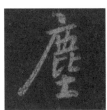

图156-1

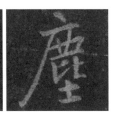

图156-2

"塵"字在此帖中出现6次，但写法相同，选取两个字例进行分析。

1. 形长字偏大，行楷写法。

2. "广"字旁写得舒展、

沉稳，撇回锋收笔，但含蓄不张扬。"广"的长度要能容纳里面的内容。

3."广"字旁里面的上下两部分结构要合理安排，尤其是下面的"土"，在这里正好放在"比"的下方中间，支撑着上面"鹿"字，意喻"麈"就是鹿在奔跑时蹬踏出来的飞扬的尘土。

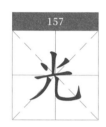 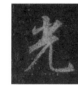  

图157-1　　　图157-2　　　图157-3

"光"字在此帖中出现过3次,都属行楷写法,写法基本相似,因字而异,略有不同,分两种写法进行分析。

1.第一种写法【图157-1、157-2】

①形方字适中。

②上面部分，竖是藏锋起笔，用笔较重，左右两点相互呼应。

③下面部分"兀"：

A.横撇连写，收笔出锋。

B.竖弯钩是标准楷书写法。

2.第二种写法【图157-3】

与第一个"光"字相似，但有两点区别：

①下面撇起笔重，没起伏，出锋含蓄有力。

②竖弯钩是王书特色，即钩的出锋指向左上角起笔处，竖弯钩出钩前的弯应向右下低斜一些方好看。

3．"光"字下面竖弯钩的竖偏右，与上面部分的中竖不在一条直线上，否则不好看，要注意。

图158-1

1．形长方字适中。

2．上面"少"的两点连写形成横钩，撇的位置靠左下，方起方收，回锋向上，像斜竖。正是由于这一撇的摆放，使"劣"字的上下结构倾向于左右结构。

3．下面"力"属楷法，这里一撇与上面一撇形成比较，写得较短且出锋。

4．从这个"力"的写法，可以看出王书写"力"字都是撇比较短，显内敛。

图159-1

王书的"早"字写得较特别，尤其是下面一竖的用笔，不太多见。

1．形长字适中，行楷写法。

2．上面"日"写法：

①左竖尖起尖收，但起笔收笔含蓄。

②横折尖起尖收，折显得亦圆亦方。

③中间一横也是尖起尖收，连左靠右。

④下面一横几乎成了一点。

⑤ "曰"左上角不封口。

3. 下面"十"，横是方起方收，竖是在"曰"的下横收笔处尖起，往下运笔呈蚯蚓状，收笔向左出锋，似钩非钩。

图 160-1

1. 形方字偏小，基本上属楷书写法。

2. "口"四面包围结构，左下角不封口。横折是方折，折收笔写成竖钩。

3. 中间两竖起笔不同，略呈上开下合状。

4. 中间一横既不连左，又不靠右，偏向右。

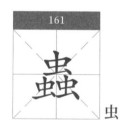

虫

图 161-1

"蟲"字写得很有特色，属草书写法，用笔方圆结合。（注意："虫"的异体字有"蚕"）

1. 形偏长，字适中。

2. 三个"虫"写法不同。

3. 整个字的书写要一气呵成，圆转和方折要自然和到位，要多琢磨，多练习，才熟能生巧。

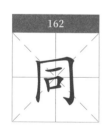

图 162-1

图 162-2

图 162-3

"同"字在此帖中出现 3 次，写法相同。【图 162-2】的"同"字里面一横与左竖有连接，系刻石风蚀所致，正所谓"透过刀锋看笔锋"，要细察。"同"字

亦属于左上右包围的字。

    1. 形方字适中，行楷写法。

    2. "冂"的左竖尖起方收，横折钩的折是方折，出钩有力，左上角不封口。

    2. 里面的一横和"口"一笔写成，方起方折方收，字形不太大，尽量靠上摆放。

图163-1

    "岂"字在帖中出现两次，写法相似，选取其中一个进行分析。这个字是《兰亭序》中的选字，写得很漂亮。

    1. 形长字大，行笔流畅，映带连笔较多，行草写法。

    2. 上面"山"字头是草书写法，两笔写成：

①先写左边竖提，尖起尖收。

②再写中间一点和横撇，收笔映带出下面"豆"的横起笔。

    3. 下面"豆"几乎是一笔写成，主要是圆转，只是在最后一横圆起方收。这个方收笔化解了过多圆转带来的浮滑之感，很重要。

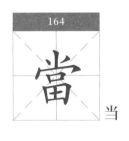

图164-1

    "当"字写得很漂亮，属草书写法。整个字只用两笔或三笔写完。

    1. 形长方字偏大，用笔圆转较多，方圆结合。

    2. 先写小字头中间一竖，方起方收，然后以左右两点为开始，一笔连写出下面所有笔画。也可以另起笔写秃宝盖"冖"以下部分。

    3. 下面"口"和"田"笔画有减省。

①"口"简写成一横，方起方收，收笔向左下映带下面"田"的左竖。

②"田"的横折是圆转，中间"十"简写成一撇点

    4. 王书写"当"字还有不少好看的字，如《丧乱帖》中的"当"字等。只是怀

仁在选字中，为了整个章法结构需要，以及传世通用考虑，选了这个字。在临习此字时，可参阅王书的其他写法。我们在临习《圣教序》过程中，都要对比和借鉴王书的其他写法，以充实完善提高自己。

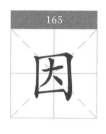

图 165-1

1. 形方字偏小。

2. 左上和左下及右下三个角不封口，横折有意向右上取势，折的收笔出钩。

3. 里面"大"悬空，收笔与下横连，也就是"大"与下横一笔连写。

▲ 细察：

四面包围的字，"因"是一种写法，也有"田""固""国"等字的写法。如"田"字就是典型的楷书写法，"固"字则类似"因"字的写法，"国"字就有多种写法。王书这种四面包围的字，注意左上和左下及右下三个角封口与不封口的处理。

则

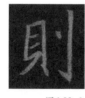
图 166-1

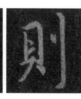
图 166-2

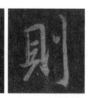
图 166-3

"则"字在此帖中出现 5 次，写法基本上相似，只是左右两部分各有细微差异。选取其中三个字进行分析。

1. 第一个"则"字【图 166-1】

①形方字适中，基本上是楷法。

②左边"貝"的写法：

A.方笔为主，主要关注中间两横的写法：上横靠左不连右；第二横左右不连，要安放精准。

B.下横与撇连写，撇方起方收。

C.右边点不离右竖。

③右边立刀"刂"，楷书写法，但要注意，点的位置要在"貝"里面第一横之上或同等水平线，竖钩上下都要长于左边"貝"。

2.第二个"則"字【图166-2】

①形长字适中，基本上是楷法。

②左边"貝"，中间两横连左不靠右。

③右边"刂"，竖钩出钩是平推。

3.第三个"則"字【图166-3】

与第一个"則"字大体相似，只有两点差异：

①左边"貝"的写法，中间第二横收笔向左下出锋。

②"貝"下面右点写成向右上的挑。

---

▲细察：

写"刂"旁，要注意点的位置和竖钩的处理方式，如"测""前""利"等。

---

图167-1

所选字例应是按"网"的异体字"綱"书写的。

1.形扁方，字适中。

2.左边绞丝旁"纟"写成撇折竖提，这也是王书写"纟"的一种方法，有特色。

3.右边的"冈"，以方笔为主。

4.注意细节：

右边"冈"里面的最后一反捺形状，以及与"刀"的似连非连，要精准。

5.另外，写绞丝旁时，要注意几个折笔的节奏变化和笔锋翻转方式，如"缘""经""终"等，字的"纟"旁各有不同。

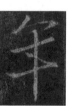

图168-1　　图168-2　　图168-3

"年"字在此帖中出现5次，写法大体相似，选取其中三个进行分析。

1.第一个"年"字【图168-1】

①形长字适中，以方笔为主。

②上面撇和横连写，横的收笔方折出锋。

③下面笔顺应是先写第二横和第三横。第三横收笔向左上翻转出锋。

④再写中竖，方起尖收，悬针竖。

⑤最后写一点，这一点要注意是撇点，与中竖似连非连。

2.第二个"年"字【图168-2】

与第一种写法基本上相似，只是中间一点不与中竖连。

3.第三个"年"字【图168-3】

与第一个"年"字有三点区别：

①形方字大，显朴拙。

②上面撇与横分开写。

③第二、三横之间距离较大。

4.综观三个"年"字，有两个细节要注意：

①中竖都是悬针竖，且起笔不与上横连。

②中间一点最后写，注意位置和写法，要精准。

169

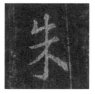

图 169-1

1. 形长字偏小，行楷写法。

2. 注意笔顺：

①先写上面撇和横，一笔连写。

②接着写竖钩，方起方折，平推出钩。

③再写第二横，方起方收，向左上翻折，映带出撇的起笔。

④接着写撇，注意撇的起笔在第二横的收笔处，方起尖收，不可太长。

⑤再写捺，这里捺写成反捺，起笔处在撇的中间位置，收笔低于撇的收笔处。

3. 这个字的特色在于下面撇与捺的位置及笔画。

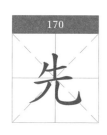

170

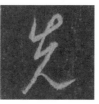

图 170-1

"先"字在帖中出现两次，写法相似。

1. 形长字适中，行草写法，圆转用笔为主。

2. 此字两笔完成：撇、横、竖、横、撇一笔写成；竖弯钩写成一弯弧状，这也是王书惯用笔法，如"见"等。

3. 该字难点在于上部撇横竖的连写，要做到先方折再圆转。

▲细察：

底下"乚"写成了一弯弧。这也是王书处理"乚"的常用形态，使整个字轻盈婉畅，也增加了与其他字的协调性和流畅感。类似的字还有"窥""境"等。

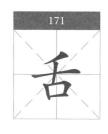

171

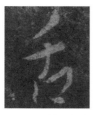

图 171-1

1. 形偏长，字偏大，行楷写法。

2. 撇是重按下笔，出锋尖收；横是尖起方收；竖写成竖撇。

3. 下面"口"写法有特点：

①左竖尖起尖收。

②横折有点夸张，向右上取势。

③下面一横写成点状，

④"口"左上、左下及右下三个角都留空，显得此字空灵，有"巧舌如簧"之趣。

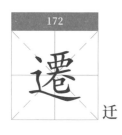

172

迁

图172-1

"遷"写得很美，既有楷书的工整，又有行书的流畅。

1. 形长字偏大。

2. 此字笔画有减省和变化。

①上面"西"的底横与"大"共用一横。

②下面"已"的竖弯钩分两笔写成竖和横，收笔向上出锋。

3. "辶"是标准楷法。

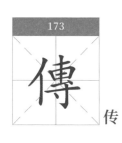

173

传

图173-1

1. 形长字适中，方笔为主。

2. 单人旁"亻"，撇是方起尖收，竖写成竖钩，方起方折尖收。

3. 右边"專"，上面一横要短，下面"寸"的最后一点要注意位置，书写要完整独立。

4. 细节：

①整个字是呈上合下开形状。

②写"亻"时，要注意整体姿态及撇画与竖画的衔接和长短关系，如"偈""使""優""儀"。

▲细察：

"亻"的竖写成右钩竖，方起方折向右上出锋，但出锋不可太重，太重就成了钩。行书写竖时写成右钩竖，是为了映带字的右半部分，往往用在左右结构字的左半部分，如"陽""依""像"等字。

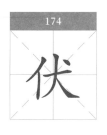

174

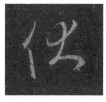

图174-1

1. 形偏扁字偏小，属行草写法。

2. 单人旁"亻"亦是王书的一种写法，以方笔为主。

3. 右边"犬"是草书写法，一笔写成，细节注意：

①横与撇的连写，笔顺有变化，即从右向左运笔，以弧状连接撇，这个弧的形状要把握好。

②捺是反捺，捺的起笔源自撇的收笔，捺的收笔应方折，向左下出锋。

③右上点减省不写。（帖中还有一个"伏"字，字迹已经模糊）

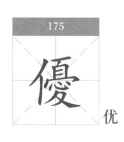

175

优

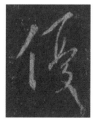

图175-1

1. 形长字偏大，行草写法，用笔方圆结合。

2. 单人旁"亻"写法：

①撇是藏锋起笔，出锋尖收。

②竖是方起方收，向右上出锋。

3. 右边"憂"笔画有减省：

①上部"百"简写成一横和两竖。

②秃宝盖"冖"下面部分简写成横折折撇和一反捺。

③最后反捺，尖起方收，这个方是指反捺线条的最外边成直线型（类似折纸痕）。

4. 这个字有两个细节：

①右边"憂"的上横，尖起圆收圆转，向右上斜的角度很大。

②最后一捺的写法，是王书的代表性笔画。

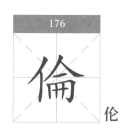

176

伦

图176-1

1. 形扁方字偏小，行楷写法。

2. 左边单人旁"亻"基本上属楷法。

3. 右边"侖"注意两点：

①上面"人"字头，撇低捺高，捺的写法是反捺，收笔向左下出锋。

②"人"字头下面部分的写法，横折要右上斜，中间的"廾"，横不过左竖。

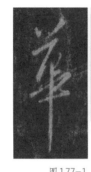

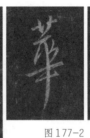

177

华

图177-2　　　图177-3　　　图177-4

图177-1

"華"字在此帖中出现4次，有四种不同写法。作为中国人，"華"字应熟记于心，熟之于手，尽量把它写好。

1.第一种写法【图177-1】

①形超长，字特大，以方笔为主，行草写法。

②上面草字头"艹"写成两点一横：

A.点是方起尖收。

B.横是藏锋起笔，折锋收笔向左下映带出下面笔画。

③"艹"下面部分写成一斜竖和一撇折。斜竖收笔方折，向右上出锋。撇折收笔折锋向左下出锋，映带出下横起笔。

④下面两横方起方折方收。上面一横向右上斜度大，下面底横略右上斜。

⑤中竖介于悬针与垂露之间，方起圆收，特别直又向下伸延得特别长。

⑥这个字写时有几个细节：

A.整个字写得流畅连贯。

B."艹"写得形长、大气。

C.最后两横的长度要适度，不能太长，以上面第一横为参照。

2.第二种写法【图177-2】

与第一种写法有许多相似之处，但又有不少不同之处。

①形长字大，倾向于行楷写法。

②上面"艹"写法有特色，分四笔写成：

A.先写左横左竖，竖是收笔向右上挑锋。

B. 再写右边一横一竖，这个竖写成竖撇，与下一横起笔映带。

③"艹"下面先写一横，再写左边一斜竖和右边撇折撇。

④底下两横，上横较长，向右上斜，方起方收，末横短于上横，且收笔折笔向上翻，向左上出锋。

⑤中竖写成悬针竖，呈弧状，显得很有弹性，像一根被风吹弯的竹子，很有韧性，也有意向下伸延。

⑥该字细节就是"艹"的写法和中竖的写法，要认真琢磨。

3. 第三种写法【图177-3】

与第二种写法相似，只是"艹"分三笔写成。

4. 第四种写法【图177-4】

也与第二种写法相似，只是"艹"下面部分左边的一斜竖写成撇折折提。

5. 综观四个"華"字，有几个细节变化：

①上面"艹"的写法，汇集了王书写草字头的几种写法。

②"艹"下面部分有三种写法。

③中竖，有意向下伸延，可写成悬针，亦可写成垂露或弧形。

图178-1　　　　　图178-2　　　　　图178-3

"仰"字在此帖中出现3次，有三种不同的写法。

1. 第一种写法【图178-1】

①形扁方字适中，行楷写法。

②单人旁"亻"，撇是方起尖收，竖是尖起方收。

③右边"卬"，重点是"卩"，横折钩写成一圆弧，竖写成竖钩。

2. 第二种写法【图178-2】

①形扁方字适中，有篆籀笔意。

②右边"卬"用三笔写完，竖向左倾斜，且细而长。

③整个字呈上合下开型。

3. 第三种写法【图178-3】

①形扁方字适中。

②"亻"的撇和竖都是方起方收，撇长竖短，写得很放松。

③右边"卬"的写法比较特别：左部写成横折和竖，收笔向右上出锋，与右部"卩"连写；右部"卩"的横折为圆转，最后一竖是向左倾斜的垂露竖。整个字亦似上合下开型。

---

▲细察：

综观"仰"字的三种写法，有两个细节：

①"亻"的三种写法，是王书单人旁的典型写法，要掌握。

②右边"卬"的变化，值得琢磨。

---

伪

图179-1

1. 形长方字适中，行草写法。

2. 左边单人旁"亻"，撇和竖都是方起方收。

3. 右边"為"，属草书写法，用笔方圆结合，几乎是一笔写成。

180

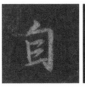 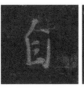  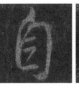 

图180-1　　　图180-2　　　图180-3　　　图180-4　　　图180-5

"自"字在此帖中出现5次，基本上是四种写法。

1. 第一种写法【图180-1】

①形偏长，字偏小，行楷写法。

②上撇方起尖收。横折是外圆内方，收笔向左上出钩。

③"目"中间两横连左不靠右；左上角不封口。

2. 第二种写法【图180-2】

与第一种写法大致相似，但有三点不同：

①上撇与"目"的左竖相连。

②"目"的横折起笔位置在上撇的中间。

③"目"里面两横写成两点，左右不靠。

3. 第三种写法【图180-3、180-4】

①形长字适中。

②撇和左竖连写。

③"目"的横折是圆转，收笔出钩明显。

④"目"中间两横位置偏左，亦可连左。

4. 第四种写法【图180-5】

与第三种写法相似，只是"目"的横折是方折，且里面两横左右不连。

---

▲细察：

写带有"目"的字时，要注意中间两横的不同处理方式，如"相""瞻""眼""省"等。

181

后

图181-1

"後"字写得很美，圆笔藏锋为主，字显得圆润含蓄。

1. 形长方字适中，行草写法。

2. 双人旁"彳"的写法很讲究，以一点、一竖代替。

①点写得含蓄，既似竖点，又似斜点。

②下面一竖，起笔收笔都是藏锋，显得圆润厚重。

3. 右边部分三笔完成，最后一捺是反捺，尖起圆收，起笔处刚出撇，收笔很厚重圆融。颜真卿《祭侄稿》中"史""父"等字即借鉴此笔法。

▲细察：

综观此字，有三个细节要注意：

①"彳"写法有特色。临习王书行草书"彳"旁时，要注意避免与"氵"旁混淆，要多观察其简化方式，如 "彼、复、德、御、得、微"。

②右边部分圆转用笔连接得好。

③最后一反捺，是神来之笔，应掌握。

182

行

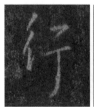 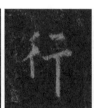 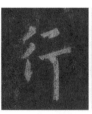 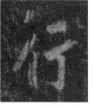

图182-1　　　图182-2　　　图182-3　　　图182-4

"行"字在此帖中出现4次，有三种写法：

1. 第一种写法【图182-1】

有王字特色，形长字偏大，行楷写法。几个关键点：

①左边双人旁"彳"的两撇呈内弧状，下面一竖的起笔位置在第二撇的中间，

这一安排也是为右边第二横起笔在该竖三分之一处做基准。

②右边"丁"的第一横在左边两撇交叉处水平位置；第二横离第一横较远，在左边竖三分之一以下起笔，向右上斜。

③竖钩在第二横中间起笔，尽力往下拉，钩变弧。

④这个字每笔每画都要算计好，稍不注意，结构发生变化，字就不美了。

2. 第二种写法【图 182-2、182-3】

①形长字适中，行楷写法，笔画粗重。

②左边"彳"写得较小。

③右边"丁"写得较大，上部与"彳"齐平，下部向下伸长；两横间距较大；竖钩写成一砥柱竖，厚实有力。

3. 第三种写法【图 182-4】

这个字写法有特色，形长字偏大。

①"彳"两撇一短一长，间隔较大，竖不与撇连。

②"丁"笔画重，似楷法，上横平，方起方收，下横右上斜。

③竖钩起笔与下横连，出钩粗实有力。

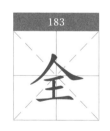
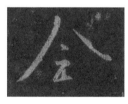

图 183-1

1. "全"字形扁方字偏大。

2. 上面"人"字头，右边一捺应该是碑刻缺损所致，但也成就了一种风格。"人"字头呈左低右高、左重右轻状。

3. 里面"王"字的写法有讲究：

①先写三横，第一横写成一点，第二、三横连写。

②最后写竖，但竖只在二、三横中间写一个点，初看还以为是一个简写的"会"字，这点要注意。

184

会

图184-1

"會"字在帖中出现两次，写法相似，都是行楷写法。

1. 形长方字偏大。

2. 上面"人"字头，撇与捺的起笔交汇处在顶点。撇的起笔重，收笔出锋含蓄；捺的起笔轻，写成驻锋捺。驻锋捺的写法见前面"天"字。

3. "人"字头以下部分均匀布局，圆融用笔。

▲细察：

综观此字，细节在上面"人"字头。赵孟頫撇、捺用笔就继承了王书的这两个笔画。王书的"人"字头写法有多种，如"全""合""俞"等，可多揣摩。

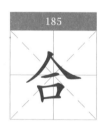

185

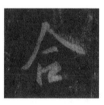

图185-1

1. 形长方字适中，行楷写法。

2. 上面"人"字头，用笔较粗重。左撇收笔处低，右捺收笔处高。这里的撇类似竖撇，收笔呈狐尾状；捺也是驻锋捺。

3. 下面"口"字偏左放，两笔写完，方起方折方收，左下不封口。

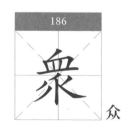

186

众

图186-1

"衆"字在帖中出现两次，写法基本相似。

1. 形长方字适中，以方笔为主。

2. 上面"血"，左上角不封口，里面两竖成"丷"相向状。

3. 下面"乑"，上撇与左边两撇连写；左边两撇写成竖钩，右边一捺写成反捺，收笔如刀切，成直线面。

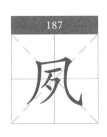

187

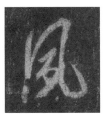

图187-1

1. 形长字大，行楷写法。

2. 注意"夙"字框"几"的写法：

①左撇尖起方收，呈弧形；收笔时向右上回锋，映带出"乀"的起笔。

②"乀"写成右上取势，折为方折；出钩前由弯弧到平直有个过渡，再向左上出长钩。

3. 里面的"歹"位置要注意：靠右且靠下。

188

图188-1

1. 形偏长字适中。

2. 上面撇、横撇连笔写。

3. 下面"厂"夸张横画，写得长而且右上斜度大，收笔回锋，映带出下一撇。撇写得轻细飘逸。

4. 最后写"巴"，我理解笔顺是：先写"乙"，再在"乙"上写一横。

▲细察：

整个字是右上斜的形态，只是最后"巴"的竖弯钩把整个字稳住了。这也体现王书善于造险，也善于除险，使字充满活力，真正使"危"由危转安。

189

图189-1    图189-2

"旨"字在此帖中出现6次，所选字例应是按"旨"字的异体字"言"书写的，现选取其中两个进行分析。

1. 形偏长，字偏小。

2. 上面的"亠"写成撇折，撇方起，折亦方起方收。（王书类似写法见图197"亦"）

3.下面"日"字左上角不封口。

图190-1　　　　图190-2

"名"字在此帖中出现两次，写法大体相似。

1.第一个"名"字【图190-1】

①形偏长，字适中，方笔为主，行楷写法。

②下面"口"：

A.左竖起笔在上面第一撇的起笔延长线上。

B.横折的折角不宽于上面横撇的折角。

C.左下角不封口。

2.第二个"名"字【图190-2】

①形方字适中。

②下面"口"的左竖与上面"夕"的中间一点连写。

③从左竖起笔，一笔把"口"字写成，左下角亦不封口。

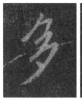
图191-1

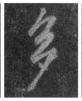
图191-2

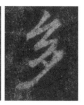
图191-3

191

"多"字是常用字，在此帖中出现了8次。选取三个字进行分析，尽管写法大体相似，还是有三种区别：

1. 第一个"多"字【图191-1】

①形长字适中，行楷写法。

②注意笔顺。我的理解是：撇→横撇→横撇→横撇→点。

③这里的撇除最后一撇出锋外，其余是藏锋方收，写得含蓄。

▲细察：

几个撇是平行斜度；最后一点的位置要精准。

2. 第二个"多"字【图191-2】

①形长字偏大，用笔较粗重。

②这个字的笔顺是，先撇横撇连写，再写一个撇横撇，最后写一点。

③这个字用笔方圆结合。

3. 第三个"多"字【图191-3】

①形长字偏大，方笔为主。

②笔顺为撇折撇→横撇→撇→点。

③细节有两：

A. 最后一撇的出锋粗重含蓄。

B. 最后一点位置靠上。

图192-1    图192-2    图192-3    图192-4

"色"字在此帖中出现 8 次，选取其中四个字进行分析。严格讲，这四个字只有第一个"色"字才是规范的用字，后三个都写成了类似"包"字。

1. 第一个"色"字【图192-1】

①形长字大，用笔以圆转为主。

②上面斜刀头"ク"连写：

A. 第一撇藏锋起笔。

B. 横撇的转折是圆转。

③下面"巴"字三笔写完：

A. 横折和下面一横连写，圆转用笔。

B. 中间一竖写成一点，连下不靠上。

C. 竖弯钩圆转，出钩时向左上出锋，厚重有力。

鉴于王书每个字都堪称经典，在临习规范的"色"字之后，也可以欣赏一下王书其余三个"色"的写法。

2. 第二个"色"字【图192-2】

①形长字偏小，写得内敛朴拙。

②上面"ク"一笔写完，方起方折尖收，第一撇有意上伸拉长。

③下面"巴"字两笔写完，竖弯钩写成了竖折，且收笔处不宽于上面横撇的折点。"巴"的这种写法后人多有借鉴，尤其是女性书家。

3. 第三个"色"字【图192-3】

①形长字偏小。

②上面"ク"：第一撇方起圆收，不出锋；横撇写成了横钩。

③下面"巴"的竖弯钩出钩爽利，后世楷法多有借鉴。

4. 第四个"色"字【图192-4】

①形长字偏小。

②下面"巴"的写法又有一番情趣。

庄

图193-1

这里所选王羲之书写的"荘"字，是"莊"字的异体字。

1. 形方字偏小，行楷写法。

2. "广"的写法要注意：

①上点用笔较重，尖起方收。

②横和撇连写，撇写成了一孤竖，收笔向左上出锋。

③撇上的两点连写成一竖钩。

④里面"土"位置靠右，收笔向左下出锋。

庆

图194-1　　图194-2

"慶"字在此帖中出现3次，有两种写法，都属草书写法，另一个字已不太清晰。

1. 第一种写法【图194-1】

①形方字偏大，用笔较重。此字与"慶"字参照，笔画有减省。

②"广"字旁写法：点是圆点；横撇连写，撇的收笔向左上回锋。注意撇似乎是一个斜竖，斜度较大。

③"广"里面的内容简写成三部分：上面写成类似"艹"，中间写成横钩，下面写成"又"。

④有两个细节需要注意：

A. "慶"是"广"覆盖下面，但在这里没有全覆盖。

B. 最后一捺写法，收笔很有特点，类似一把匕首。王书这种用笔，后人借鉴很多。

2. 第二种写法【图194-2】

形长字特大，运笔比较复杂，尤其是"广"里面，由于是草书写法，圆转映带多，需仔细揣摩。

图195-1

"齐"字笔画较多，不容易写好。本来一个对称性的写法，王书却改变了其中的结构，我在临习时的体会是：

1. 观察字形，形长方，字偏大。

2. 中间部分的巧妙摆放，看似松散，实则安排合理，写出来很耐看。

3. 下面部分的右竖写成竖钩，位置靠右。

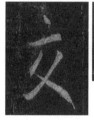

图196-2

图196-1

"交"字在此帖中出现两次，有两种不同写法。

1. 第一个"交"字【图196-1】

①形长字大，方笔为主。

②上点是尖起方收；横是顺锋入笔，尖起方收，不太长。

③中间两点：

A. 左撇点写成了短撇，方起方收。

B. 右点减省。（也可理解为写成了一撇点，并与下面一撇合笔）。

④下面一撇一捺：

A. 撇是两头重，中间细，收笔有向左上出锋之意。

B. 捺是反捺，尖起方收，收笔很有讲究，其造型方中带圆润，尖里藏含蓄。这一捺画亦是王书的招牌笔画。

⑤这里有两个细节：

A. 反捺的起笔，与第一撇下部要似连非连。

B. 右上的一点减省了，可以第二撇起笔方起较重替代。

2. 第二个"交"字【196-2】

①形方字偏小，有篆籀笔意。

②上点写得小而圆润；横写得短而呈弧状。

③中间两点：左点写成一长撇，尖起方收；右点写成一横点，与下面撇连写。

④下面撇的收笔向左上出锋；捺是轻起重收，写成驻锋捺。

⑤细节有两个：

A. 两撇斜度平行。

B. 下面撇和捺是撇低捺高，与第一个"交"字相反。

197

图197-1　　　图197-2

"亦"字写得很美，是草书写法。该字在此帖中出现4次，选取两个字进行分析。

1. 第一个"亦"字【图197-1】

①形方字适中，草书写法。

②上面京字头"亠"连写成竖折，圆起圆转方收，收笔向左下出锋。

③"亠"下面的部分以三点代替。由于是连写，故感觉像一条波浪起伏的曲线。

A. 第一个点圆起尖收。

B. 第二个点尖起尖收。

C. 第三个点尖起方收。

④细节：该字圆起圆转为主，最后一点一定要方收。

2. 第二个"亦"字【图197-2】

①形方字适中。

②上面"亠"写成竖折，方起方折方收，上面竖有意向上伸长。

③"亠"下面的部分写成波浪状曲线：

A. 第一个波浪切笔入锋，收笔时稍顿，映带出下一笔画起笔。

B. 第二个波浪写成横钩，收笔圆转向左出钩。

④细节：王书在写"灬"时，一般被处理为有起伏的曲线，其中有轻重的变化，并强调左中右三个点，如"無、黔、然、照"等。

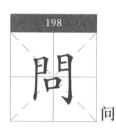

图198-1

1. 形方字适中，方笔为主。

2. "門"的写法，是王书写该字的一种写法。

①左竖方起方收，厚重似砥柱。

②左上两点先写右点，再写左点，收笔向右挑锋。

③接着写横折钩，方起方折，出钩明显。

3. 里面"口"字尽量靠上，左上、左下两个角不封口。

4. 细节有两点：

①"門"左上两点的笔顺和用笔。

②写横折钩时，起笔重按方切，塌肩方折。

▲细察：

王书写"门"字框时，一般向右上角取势，还要注意上部的不同处理方式和简化方式。如："門、闇、闇、聞"等字。

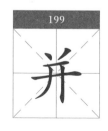

图199-1

1. 形长字适中，用笔较细，显得轻盈。

2. 上面两点呼应性强，下面两竖左短右长。右竖是悬针竖，上连第一横，有意向下延伸，显得有些夸张。

3. 整个字笔断意连，一气呵成。

图 200-1

灯

1. 形方字偏大，行楷写法。

2. 左边"火"字旁是先写上面两点，再写撇和右下点。整个"火"写得内敛，四个笔画不连，撇是方起方收，不出锋。

3. 右边"登"写得开张，属楷书写法。

注意右上方的一捺，是驻锋捺，这也是王书的经典之笔，如"天、合"等字的捺。

4. 王书的"火"字旁写法，有一个规律，即长撇的主体部分往往较直，接近收笔时，出现明显的弧度，如"火、燭、炬、煙"等字。

图 201-1

污

1. 形偏长，字适中，以圆笔为主。

2. 左边三点水"氵"很有特色，也是王书写"氵"的常用笔法。

①上点圆润，圆起圆收，写成撇点。

②下面两点写成一竖一提，但这里的竖起笔一按，又像是写了一点。

3. 右边"于"两横都不太长，且平行向右上斜，竖勾藏锋起笔，不与上横连；向下运笔渐渐重按，收笔出钩，写成弧钩，圆浑厚重。类似隶书笔法。

图 202-1

汤

1. 形偏长字适中。

2. 左边三点水"氵"写法，又是王书的一种变化。

①上面一点是枣核横点。

②下面两点写成竖钩，圆起方折，出锋锐。

3. 右边"易"也是王书的典型写法（如"揚"字等）。这里更倾向于楷书写法。

4. 细节：

①左边"氵"的上点与下面竖钩基本在一条直线上。

②右边"易","日"的最后一横，与"勿"上面的一横共用，减省一笔，且不能太长。

图203-1

1. 形长方字偏大，以方笔为主。

2. 中间腰横上面部分的写法是王书行书的特有写法。

①左边写成两竖。

②中间"同"简写成"冂"里面加点。

③右边写成"刁"里面加竖折撇。

3. 中间腰横方起方收，用笔粗重，向右上斜。

4. 下面两点是其字点，在这里写得很有意味：

①左点写成挑点，位置在上面左边第一竖的延长线上。

②右点尖起方收，用笔较厚重，起笔处正对上面最右边竖的延长线，收笔与中间横收笔处平齐。

③两个点左低右高。

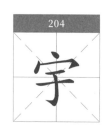

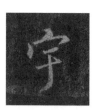

图204-1

"字"字在帖中出现两次，写法相似。

1. 形偏长，字偏小，行楷写法。

2. 上面宝盖"宀"：

①上点是撇点，方折起笔，用笔较重，收笔与下横连。

②左点尖起方收。

③横折用笔较轻，不与左点连。

④整个"宀"向右上斜。

3. 下面"于"：

①两横向右上斜，第二横收笔向左上翻折，映带出竖钩的起笔。

②竖钩的起笔方起，不与上横连；运笔渐渐加重，出钩时重按，写成托钩，亦似隶书的用笔。

4.细节：

①上面一点写法很有讲究，有质感，需多练习。

②下面竖钩的出钩有特色，要多揣摩。

③"宀"的写法，王书有多种变化，如"宅""守""字"等。

---

▲细察：

　王书宝盖写法尤其要注意上点的起笔形状、方向和姿态，如"寶、宗、空、蜜、定、室"等字写法都不同。

---

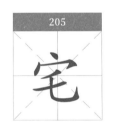

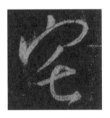

图 205-1

"宅"字在此帖中出现两次，写法相似。

1.形方字大，圆笔为主。

2.上面宝盖"宀"，是王书的又一种写法：

①上点为竖点。

②尖起写左点，收笔连写横钩，圆转用笔写出弧钩。

③整个"宀"写得形宽、大气。

3.下面"乇"两笔写完：

①上撇起笔藏锋，收笔出锋。

②接着写"七"：横是尖起，收笔向左上翻折连带写出竖弯钩。这里钩写成回锋钩。正由于这一笔，使上面"宀"的形宽大气与下面"乇"的收敛形成对比，整个字达到了矛盾的统一。

图 206-1　　　　图 206-2

选取帖中两个"守"字来进行临习。两个"守"字写法大体相似，但有些细小变化，现逐一叙述。

1. 第一个"守"字【图 206-1】

①形长字偏大。

②上面宝盖"宀"也是王书的一种写法：

A. 上点是长竖点，方起，收笔向左上挑出一小钩。

B. 左点写成一斜弧竖，收笔向右写成一折。（这种笔法在"能"字中亦用过）

C. 横钩一笔写成，圆转出钩，钩较长。

整个"宀"形成向右上斜势。

③下面"寸"的写法：

A. 先写横和竖钩，注意竖钩的写法。竖向右倾，钩是推钩。

B. 最后一点与推钩是笔断意连，点是弧点，安放位置在钩的收笔处，很有讲究。

④细节：

A. 整个字上大下小，上宽下窄。

B. 用笔方圆结合，尤其是宝盖头的左点与横钩的连接处要注意。

2. 第二个"守"字【图 206-2】

①形偏长字适中。

②上面"宀"基本上属楷书写法。

A. 上面竖点收笔向左出锋。

B. 左点尖起方收，写成了一短竖。

C. 横钩是右上斜运笔，向左下出钩。

③下面"寸"写得较小。注意最后一点的写法：写成撇点，方起尖收，紧靠下面钩的位置。

---

▲细察：

王书写"寸"字的规律，要特别注意点的位置和方向。如："對、尋、尉、射"等字例。

207

图 207-1　　　　图 207-2

王羲之写"字"字很有特色，选取帖中两个"字"来进行临习。

1. 第一个"字"字【图 207-1】

①形长字偏大，用笔方圆结合。

②上面宝盖"宀"的写法是王书的一种写法。

A. 上点为竖点：方起，收笔向左出锋。

B. 左点的收笔与横钩的起笔形成方折。

C. 横钩右上斜运笔，圆转出钩。

③下面"子"的写法很特别：

A. 横折的横短折长。

B. 下面竖钩：竖呈弧状，圆转出钩。

C. 下面一横是弧形，圆起方收。

④细节：整个字上面"宀"扁宽，下面"子"窄长。

2. 第二个"字"字【图 207-2】

①形方字偏大。

②上面"宀"又是一种写法：

A. 上面一点写成一竖，收笔向左出钩。

B. 左点亦写成一竖，与横钩连写。

C. 横钩向左出钩很长。

③下面"子"的写法：

A. 一笔写完。

B. 横画收笔向左下出锋。

C. "子"字尽量靠近上面"宀"，显紧凑。

208

军

图 208-1

1. 形长字大，以方笔为主。

2. 上面秃宝盖"宀"写法：

①左点方起方收，收笔连写横钩。

②横钩是折笔向左下出钩；

③钩的出锋向左下延伸，把下面"車"的上横一并连写。

3. 下面"車"字，因为上面一横已在写"宀"时写了，故直接开始写横以下部分。

①"曰"和底横是一笔写成，"曰"是左方折，右圆转。

②下面一横是方起笔，收笔时向左上翻折出锋，以映带出中竖的起笔。

③中竖是方起笔，与"宀"的横似连非连。竖写成悬针竖，挺拔有力。

4. 细节：

①上面"宀"的横钩向右上斜。

②下面"車"的宽度不能宽于"宀"。

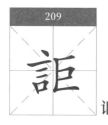

209

诓

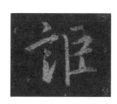

图 209-1

1. 形方字适中。

2. 左边"言"字旁是王书的一种常规写法，四笔完成，以方笔为主，简减了笔画。

①上点为撇点，写得有质感。

②第一横是顺锋入笔，向右上取势，收笔向左下出锋。

③下面两横和"口"字以一点、一竖钩代替。

3. 右边"巨"的写法多了底横上面一竖，基本上属楷法。

4. 细节：

①左右两边大小相似。

②右边"巨"：上面两横都不与竖相交，第三横与竖似交非交，这要精准掌握。

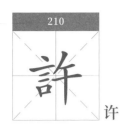

210

许

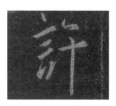

图209-1

1. 形偏长字适中，行楷写法。

2. 左边"言"字旁，又是王书写"言"字旁的一种形态。

①上面点和三横与楷书同。但应注意，点是近似竖点，三横是平行向右上斜。

②下面"口"字是行书写法，两笔写成：

A. 左边写成一挑点。

B. 右边写成一竖，收笔向右上出锋。

3. 右边"午"字：

①上撇和上横连写，

②中竖捻管转锋起笔，与上横拉开间距，写成垂露竖。

4. 细节：

①左边"言"字旁写得紧，右边"午"写得松，左高右低。

②右边"午"的上横与下横分别齐平左边"言"字旁的第一横和第三横。

211

讹

图211-1

1. 形扁方字适中，行楷写法。

2. 左边"言"字旁是楷书写法。

3. 右边"化"写得较疏朗，笔画短小凝练，圆笔为主。

4. 细节：

①整个字偏扁，"言"约占三分之一；"化"约占三分之二。

②右边"亻"穿插在左边"言"里面，使左右结构似乎成了左中右结构。

③"匕"的竖弯钩笔画短促含蓄，撇变成了一撇点。且不与"乚"相交。

图212-1　　　　图212-2　　　　图212-3

此帖中的"論"字写得很有特色，现选取三个"論"字来进行分析，有两种写法。

1. 第一种写法【图212-1】

①形方字适中，用笔干净利索。

②左边"言"字旁又是王书写此旁的一种形态，两笔写成，这也成了现在简体字的写法。写这个偏旁时要注意：

A. 上点尖起圆收，形如露珠，离下面横折钩较远，位置正对下面横折钩的竖。

B. 下面横折钩一笔写成。

③右边"侖"：

A. 上面"人"字头写成一撇和一尖横，撇长横短，不相交（这一横也可看作是一反捺）。这个"人"字头也是王书写此偏旁的一种形态，很美观。

B. 下面部分基本上是楷书写法。这里要注意"冂"里面左右两竖长短不同，里面一横不与"冂"两边连。

④细节：

A. 右边"人"字头的一撇，插入了左边"言"字旁里，使整个字显得紧凑。

B. "侖"字的结构有两处留空：上面"人"字头不连，下面"冂"左上角不封口。

C. 整个字左边"言"占三分之一，右边"侖"占三分之二。

2. 第二种写法【图212-2、212-3】

①形方字适中，圆笔为主。

②左边"言"也是王书写法一种。三笔写成：点、横和竖钩。

③右边"侖"：

上面"人"字头写成一撇和一反捺，下面部分近乎楷法。

---

▲细察：

　　左右结构的字，左边"言"写得很窄，较收敛，右边写得较宽，份额大。

---

213

寻

图213-1　　　图213-2

选取帖中两种不同写法的"寻"字来进行分析。

1. 第一种写法【图213-1】

①形长字大，写得圆融。

②上部"彐"是楷法。

③中间部分要注意：

A. 左边"工"一笔写成，收笔向右上挑笔出锋，接着写右边的部分。

B. 右边"口"是草书写法：左竖写得较长，收笔回锋至上端，连写出横折折撇。

④下面"寸"字写得很有味道。

A. 横向右上斜度大。

B. 最后一点位置放得巧。

⑤细节：

A. "寻"字是上中下结构，写时注意占比均等。

B. "寸"是斜中取正，防止了刻板。

2. 第二种写法【图213-2】

①形长字特大，用笔纤细，但有锥划沙之感；行草写法，更偏向草法。

②中间部分"工"和"口"减省为一斜竖和一横折。

③下面"寸"字写法是王书特色，最后一点写成一撇。

④细节：整个字用笔方圆结合，既圆转流畅，又方折质朴。

214

尽

图214-1　　　图214-2

选取帖中两个"尽"字进行分析，尽管写法大体相似，还是有差异，现逐一进行分析。

1. 第一个"尽"字【图214-1】应是按其异体字"盡"书写的：

①形长字特大。

②所有横画都是右上斜，呈平行状。

③下面"皿"字底：

A. 左下角不封口。

B. 中间两竖写成上开下合状。

C. 底横收笔向左上回锋。

2. 第二个"尽"字【图214-2】应是按其繁体字"盡"书写的：

①与第一个"尽"字相比，也是形长字特大，但以方笔为主。

②中间四点写成横折，收笔时向左下出锋，并与下面"皿"连笔。

---

▲细察：

以上两个字都要注意两点：

①"盡"中间一竖偏左，上面一横起笔不穿过中竖。

②整个字的横画以第二横为最长。

---

异

图215-1　　　　　图215-2　　　　　图215-3

帖中出现了4个"異"字，选取其中有代表性的三个进行分析。

1. 第一个"異"字【图215-1】

①形长字适中。

②上面"田"左上角不封口，中间一横连右不靠左，中间一竖向下延伸，写成

了一竖撇，而撇的尾端又代替了"共"的底下左点。这一笔画也成了该字的特色。

③下面"共"字，两竖成上开下合状，第二横收笔向左上出锋；下面两点的左点为一竖撇代替，右点写成撇点。

④细节：王书写"巽"有一个特点，把上部"田"的中竖向下延伸到穿过下部"共"的第二横。整个字呈右上斜势，底下两点笔画较重，使整个字显得稳当。

2.第二个"巽"字【图215-2】

①形长字适中，基本属楷法。

②"共"字的底下两点，左点为斜挑点；右边为撇点，且安放在字的右边线上，以保持整个字的重心。

3.第三个"巽"字【图215-3】

①形长方字偏大，

②上部"田"：横折的角度小，右下角不封口。

③下部的"共"：

A.第二竖写成撇，在第一横收笔处。

B.下面两点是：左边是竖挑点，右边是个方点，尖起方收，收笔处在整个字右边线之外。两个点左低右略高。

这种脚点的写法在王书中是一特色，写得很好看，在"兴"等字例中也运用了。

216

导

图216-1

这个字是王书中很有特色的一个字，也实际上可以看成"道"和"寸"两个行书写法的组合。

1. 形长字特大；

2. "道"的写法，主要是"辶"写得形长潇洒。

3. 下面"寸"字笔画收敛，摆放合理。

▲细察：

仔细看，这个上下结构的字又好似成了左右结构。"道"的"辶"好似成了整个字的左偏旁；"道"上面的"首"和下面"寸"好似连成一体，形成了另一个字。越琢磨，越觉得王书有鬼斧神工之绝妙。

217

阴

图217-1

王书这个字非常美，是典型的行书形态。"陰"字在此帖中出现3次，写法大致相似。

1. 形方字适中，楷法结构，行书用笔。

2. 左耳刀"阝"，竖写成了弧竖，收笔向右上出锋，这一竖写得很有弹性和力度。

3. 右边部分：

①上面"人"字头，撇写得飘逸，深入到"阝"里面，捺写成驻锋捺，也是王书的典型用笔；撇、捺收笔处左低右高。

②"昙"的横都是平行的右上斜。

③最后一点，干净利索，楷书形态。

4. 细节：

①整个字是上开下合型。

②左边"阝"占三分之一，右边部分占三分之二，且左低右高。

③左边"阝"也是王书经典之笔，要记住。

④右边"昜"上的人字头，也是王书经典之笔，要记住，尤其撇捺起笔处的位置和似接非接的状态，非常精妙。

▲细察：

①右边"昜"的四横有变化，中间密上下疏，使多横排列时的空间发生变化，显出字的风采。

②"陰"字的左右穿插变化要注意：右边"昜"上的"人"字头，左撇穿插进入了左耳刀"阝"，使整个字协调紧密。而往往初学者不注意或不懂得穿插变化，容易把字写散了。在实践中，要善于把握这一点。

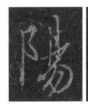 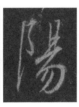 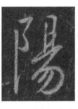 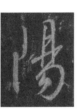

图218-1　　　图218-2　　　图218-3　　　图218-4

"陽"字在此帖中出现 5 次，现选取四个有代表性的"陽"字进行分析。

1.第一个"陽"字【图218-1】

①形偏长，字适中。

②左耳刀"阝"楷书写法，横折弯钩的第一个折是方折；竖是垂露竖，方收。

③右边"昜"是圆转用笔，笔顺连贯。

④细节：

A."阝"小，"昜"大，用笔左方右圆。

B."昜"减省了中间一横，所有王书写"昜"字旁皆如此。

2.第二、三个"陽"字【图218-2、218-3】与刚才分析的第一个"陽"字写法基本相同，不同点只是在左边"阝"写法略有变化，但亦属楷法。

3.第四个"陽"字【图218-4】与前面三个"陽"字的写法不同：

①形长方，字较大。

②左边"阝"写成两竖：先写右边一竖，位置靠上，方起尖收，收笔向左出锋，似一竖撇；再写左竖，位置靠下，写成砥柱竖。注意两竖的连接。

③右边"易"也减省一横，最后下面两撇很收敛。

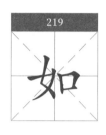 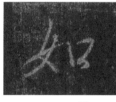 

图219-1　　　　　　　图219-2

选取帖中不同写法的两个"如"字进行分析。

1. 第一个"如"字【图219-1】

①形扁方，字适中，行楷写法。

②左边"女"是王书的特点，第二撇向左下延伸，横的起笔与撇的收笔映带，使横的起笔似乎成了从下往上的尖锋入笔，形成垂头横。

③右边"口"圆转用笔，左下不封口。

④细节：

A. 王书写"女"字的特点，是左放右收，如"要"（【图408-2】）下面的"女"字亦如此。

B. "女"字横的起笔，在《兰亭序》中"其"的第一横起笔、"情"右边"青"的第一横起笔亦如此，叫垂头横。要记住，这是王书写横的一个技巧。

2. 第二个"如"字【图219-2】

①形扁字适中，行草写法，偏向于草。

②"女"写法是两笔写完。

A. 撇折写成弧钩。

B. 第二撇和横连写。

C. 右边"口"写成横钩，起笔与"女"横的收笔连贯。

③细节：

A. 这个字用笔方圆结合，左边以圆为主，右边以方为主。

B. 整个字用笔连贯流畅。

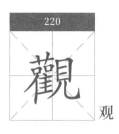

220

観
观

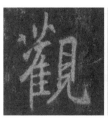
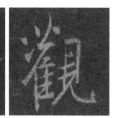

图 220-1　　　　图 220-2

"觀"字在此帖中出现 4 次，现选取两个字进行分析。

1. 形方字大，王字特色。

2. 左边部分：

①草字头"艹"，为三点加一撇，写得灵动。

②下面两个"口"字以一点加一横代替。

③"隹"的一撇为方起方收。

3. 右边部分的"見"为楷法，但：

①中间两横有变化。

②底下横与撇连写。

③竖弯钩写成楷法，伸展充分。

4. 整体为上开下合，左收右放。

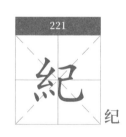

221

紀
纪

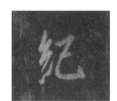

图 221-1

1. 形方字偏小，行楷写法。

2. 左边绞丝旁"纟"也是王书写此旁的一种形态，变化在于下面三点写成连写的两点。

3. 右边"己"近似标准楷法。

▲细察：

"纟"两笔写完，方笔较多，最后一笔波动向上，增加灵动效果。

"纟"楷书为六画，在王书行书中只用两笔或一笔完成，起笔有方有圆，其特点是形态变化多端，线条之间的距离有多种组合。如"缘、维、經"等字。

图 222-1　　　　图 222-2

选取帖中不同写法的两个"驰"字进行分析。

1. 第一个"驰"字【图 222-1】

①形方字偏大。

②左边"馬"：笔顺是先写左竖再写三横，接着写竖折折钩；下面四点写成一横（或称一提）。

③右边"也"写得紧凑，竖弯钩写成竖弧钩。

④细节：

A. 整个用笔在方圆之间。

B. 整个字左大右小，突出"馬"字。

2. 第二个"驰"字【图 222-2】

①形方略偏长，字偏大。

②属行草写法。

③左边"馬"的笔顺：左竖→右上两横连写→右竖→横折折折钩→下横（或称提）。

④右边"也"是草书写法，竖弯钩的钩写成回锋钩。

⑤整个字也是突出"馬"字。

▲细察：

"馬"字旁在楷书中为十画，行书则为四笔或五笔完成，且改变笔顺，最后一笔把"灬"写成提画，呼应右边部分，有的连为一体，"驰"即是如此。类似的字还有"骑、腾、惊"等。

图 223-1

"巡"是"巡"的异体字。

1. 形扁方字适中，行楷写法。

2. 右边三拐"巛"的排列是：左边的写小，右边两个相同，方起方收。

3. 在王书中，建之旁"廴"和走之"辶"有时写法通用。在这里是"廴"的写法。由于夸大了"廴"的占比，使"巛"像坐落在"廴"之上，楷法用笔。

▲细察：
此字写得不一定美，但耐看。通过改变"廴"的占比，也就写出了"延"整个字的变化。

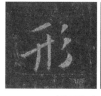

图224-1　　　　图224-2

帖中出现5个"形"字，选取其中不同写法的两个字进行分析。

1. 第一个"形"字【图224-1】

①形方字偏小，基本是属楷书写法。

②"开"的两横右上斜度较大，撇写成了竖撇。

③右边三撇"彡"，三撇几乎写成了撇点，饱满内敛，且整个高度不高于左边"开"。

2. 第二个"形"字【图224-2】

①形扁方，字偏大，用笔较重。

②左边"开"，都是藏锋起笔收笔，是楷书笔法加行书笔意。

③右边"彡"，写得有特色，也是王书的经典形态：

A. 上面一撇写成一撇点。

B. 下面两撇写成竖折撇，而且这一撇又是方起方收。这一形态不容易写，要多练习。

B. 右边"彡"要略高于左边"开"。

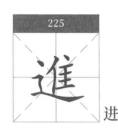
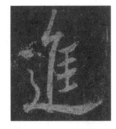

进

图 225-1

1. 形长字偏大，基本上属楷书写法。

2. "隹" 的写法："亻" 是连写；右边部分减省上面一点，所有横不与左竖连。

3. "辶" 是楷书写法，这里有两点要注意：

①点写成横点，位置与"隹"的右边第一横平齐。

② "隹" 的左竖底端与"辶"要相交，以免把使字写散了。

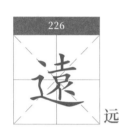
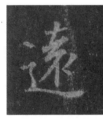

远

图 226-1　　　　图 226-2　　　　图 226-3

王羲之写"远"字非常精彩，帖中出现 5 个"远"字，现选取其中三个字进行分析。

1. 第一个"远"字【图 226-1】

①形长方字适中，楷法用笔，以方笔为主。

②"袁"字写法：

A. 上面"土"，横竖都是方起方收。竖写成斜竖。

B. 第二横向右上斜度大，收笔回锋，映带出下一笔撇折。

C. 把中间"口"减省成撇折。

D. "袁"字下边竖钩不出钩。

③"辶"是标准楷书写法，用笔干净利索。

④细节："辶"与"袁"笔画不连。

2. 第二个"远"字【图 226-2】

①形方字偏大，行草写法。

②"袁"字写法：减省为五笔，笔顺：上面横→竖→横折折撇→点→撇折撇。

③"辶"减省了上面一个点，下面一笔写完。

A. 先写两个弧，上弧弯度小，下弧弯度大。

B. 再把下边一捺写成横，且略显上弧状。这也是王书写"辶"的一种形态。

④细节：

A. "袁"写得简练、流畅，用笔似方似圆。

B. "辶"与"袁"的左右距离较大，上下距离较近，但笔画不相连，且"辶"的收笔处不超过"袁"的宽度。

3. 第三个"遠"字【图 226-3】

这个字书写难度较大，因为王羲之用侧锋较多。

①形偏长字大。

②"袁"字下面的竖和右边两个点连写，很有特色。

③"辶"一笔写成，有篆籀笔意，减省上面一点。

④细节：

A. "袁"上面"土"的起笔，尤其是收笔，很有技巧，下面以撇折代替"口"字用笔也有讲究（类似"能"【图 537-2】的书写笔法），要细察。

B. "辶"写得含蓄，底下一捺也基本写成横，收笔折笔回锋。

---

▲ 细察
第二、三个"遠"字的"辶"用笔有篆籀笔意。

---

227

运

图 227-1

1. 形长方字适中，行楷写法。

2. "軍"的"冖"，左点是独立形态，不与横钩连。

3. "辶"与"軍"中竖要相交。

4. "辶"上点的位置在"軍"字"冖"左点之下。

5. 用笔方圆结合。

228

图228-1　　　图228-2

选取帖中两个不同写法的"志"字进行分析。

1. 第一个"志"字【图228-1】

①形方字适中，行楷写法。

②上面"士"楷书写法，只是第二横收笔时回锋，映带出下面左点。

③下面"心"字是行书典型写法：

A. 左点写成竖点，尖起圆收。

B. 卧钩与上面两点连写。

C. 上面两点写成一弧横，收笔回锋。

④细节：整个字突出下面"心"字，写好此字，取决于写好"心"字。

2. 第二个"志"字【图228-2】

①形方字适中，行草写法。上部"士"楷书写法，下面"心"草书写法。

②上面"士"第二横收笔映带出下面"心"的起笔。

③下面以三点代替"心"，这三点的写法是充分利用了侧锋，圆中见方。

▲细察：

王书在写这个字时，也着意在突出下面三点，这既是一种写"心"字的形态，也是一种书写技法，需掌握好。

229

声

图229-1　　　图229-2

"聲"字的书写难度较大，现选取帖中两个"聲"字进行分析。

1. 第一个"聲"字【图229-1】

①形长字大。

②上面"声"和"殳"减省了笔画，改变了结构，要注意笔顺。特别是左

边"声"的一撇有意向左下延伸，而右边"殳"的一捺写成反捺，有意收敛，形成左放右收之势。

③下部"耳"：

A.注意笔顺：横→左竖→第二横→第三、四横连写→右竖。

B."耳"最下面一横写成一提，且不出右竖。

C."耳"右竖顺锋入笔，与上横似连非连，收笔出锋，竖显弧形。

④细节：整个字是上下结构，要写成上大下小；上扁宽，下窄长。整个字用笔是方圆结合。

2.第二个"聲"字【图229-2】

与第一种写法大致相似，只是在"声""殳"和"耳"的书写时，略有变化，需细察。

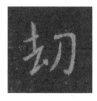

图230-1

1.形方字偏小，行楷写法。

2.左边"去"：整个"去"向左倾；第二横和下面撇连写；点是写成上挑点，放的位置与最下面的提的收笔处似连非连。

3.右边"刀"，撇不与横折钩的横相连，尖起尖收。

4.整个字呈上开下合形。

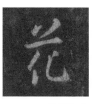

图231-1

"花"字在此帖中出现两次，写法相似。

1.形方字偏小，行楷写法。

2.草字头"艹"写成两点一横，这也是王书写"艹"的一种形态。

①上面两点，一挑一撇，相互呼应。两个点也写得很有质感。

②下面一横是顺锋入笔，藏锋收笔。

3.下面"化"写得较内敛：左边"亻"，都是方起方收；"匕"写得凝练短促。

4.细节：

①整个"花"字显得内敛，紧凑。

②下面"化"的宽度不宽于上面"艹"的宽度。

③所有笔画几乎都不相交。

图232-1

1.形长字大，行楷写法。

2.上面草字头"艹"是两点加一横，且第二点与横连写，属王书的典型形态之一。

3.下面"仓"的写法：

①"人"字头是撇长且出锋含蓄，捺是反捺，很收敛，几乎写成了一回锋点。

②"人"字头下面部分：上点写成撇点；撇写成竖撇收笔出锋，与上面"人"字头一撇形成对比；下面"口"字写法也是王书的特色之一，左上、下两个角不封口，横折向右上取势。

4.细节：

①"仓"的人字头的撇起笔穿过了"艹"的横。

②这个字出现的点较多，但形态变化也多，要细察。

图233-1　　图233-2

"劳"字在帖中出现4次，选取其中两个进行分析。

1.第一个"劳"字【图233-1】

①形长字偏大。

②按繁体字写法，上面是两个

"火"字头，故写成类似行书的"比"这一形态是王书的特点。（"榮"字亦如此。）

③下面部分：

A. 下面"冖"写成横钩，并与"力"字连写；

B. "力"的写法是楷法。

④细节：上面两个"火"字头与下面"冖"和"力"的映带牵丝很重要。

2. 第二个"勞"字【图233-2】

与第一个"勞"字形态、写法基本相似，只是上面两个"火"字收笔与下面"冖""力"的映带略有变化，请关注。

注意："劳"字还有一个异体字"勞"。

图234-1

这个字不好写，要写得好看比较难。王羲之在这里给我们一个示范。

1. 形长方字适中，行楷写法。

2. 左边"木"字旁写成提手旁"扌"（这是王书写此偏旁时的一种借用形态，如"極"等字）。

3. 右边"丈"写法有讲究：

①横写得较短，位置较靠下。

②撇写成竖撇，圆起方收，不出锋，起笔处高于左边竖钩的起笔处。

③捺写成反捺，但位置放在撇的尾端，尖起方收，且写得较开张。

4. 细节：

①左、右横都向右上斜。

②左右结构，左占三分之一，右占三分之二。由于王书的处理巧妙，使这个字耐看。

极

图235-1

图235-2

王书写这个字很漂亮，属王书经典字例之一，现选取帖中两个"极"字进行分析。

1. 第一个"極"字【图235-1】

①形方字偏小，圆笔较多。

②左右结构的字写成了上下结构。

③上面部分：

A. 左边"木"字旁也写成了"才"，三笔写成：横、竖、提。

B. 右边的"口""了""又"是草法连写，减省了一些笔画，要注意圆转中的笔断意连。

④下面一横是楷法，长短适中，举托得体，略向右上斜。

▲细察：

上面"木"字旁的横画写成了右尖横。右尖横主要用在左右结构的左半部分，如"林""提""根"等字左边第一横。右尖横方起尖收，强化了横画的起笔效果，并呼应了右半部分。王羲之《丧乱帖》中"極"字的写法就更能体现右尖横的韵味。

2. 第二个"極"字【图235-2】

①形方字适中，属草书写法。

②也是上下结构，用笔有篆籀笔意。

③上面部分：

A. "木"字旁写成了"扌"并两笔写完，横和竖圆转连写，提是方起尖收，并与右边部分连写。

B. 右边"口""了""又"写得简练，圆转流畅，收笔时方折向左下出锋。

④下面一横圆起圆收，向右上斜度大。

236

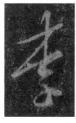

图 236-1

"李"是个不太好写的字。此帖选取的这个"李"字并不显得很好看，但王书的示范给我们以启示。

1. 形长字大。

2. 上面"木"的一撇一捺，连写成撇折。

3. 下面"子"是王书的特色写法。

4. 整个字上大下小，上宽下窄。

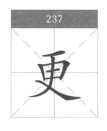

237

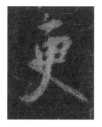

图 237-1

1. 形长字偏大，行楷写法。

2. 上横较短，尖起方收，向左下出锋。

3. 撇的起笔不与上横连接，出锋较粗重，是狐尾撇。

4. 捺写成一斜竖，圆起尖收。

5. 细节：王书"更"在撇捺处理上又给出了一种形态，在写"丈""史"等字时可借鉴。

238

丽

图 238-1

1. 形长字大，属草书写法。

2. 上面的"丽"字圆笔为多。

3. 下面"鹿"用笔方笔较多，笔画有减省，笔顺有变化：

① "广"字旁上点借用了"丽"的右下点，横和撇是方起方收。

② "广"里面部分的笔顺是：两横连写→两竖→竖钩→竖折撇。

▲细察：

"丽"字上下结构，在楷书里是上面占三分之一，下面占三分之二；而在这里，变成了几乎各占一半，下面最多略长一点，这要细察。

图 239-1　　　图 239-2

选取帖中两个"還"字进行比较，总的来说写法大体相似。

1. 第一个"還"字【图239-1】

①形长方字适中，行楷写法。

②"睘"笔画有减省，中间"口"字减省为撇折。

③"辶"的捺较含蓄。

2. 第二个"還"字【图239-2】与第一个"還"字写法大体相似，只是"辶"的捺写得舒展些。

图 240-1　　　图 240-2

"來"字在此帖中出现3次，选取两个不同写法的"來"字进行分析。

1. 第一个"來"字【图240-1】

①形长字大，行楷写法。

②中间两点连写，类似一横。

③撇捺的起笔有讲究：撇的起笔过中竖，在第二横的近尾端上面；捺的起笔在撇与竖的交接点上。

2. 第二个"來"字【图240-2】

①形长字大，属行楷写法。

②竖钩长且挺拔，钩出锋较长。

③撇与捺的写法：

A. 撇的起笔过中竖起笔，圆收笔。

B. 捺写成反捺，起笔处在第二横与钩的中段，反捺写得较舒展，宽于上面第二横。

241

抚

图241-1

王书的这个"抚"字写得有点特别。

1. 形方字特大，侧锋用笔较多。

2. 提手旁"扌"的横和竖都呈弧形。

3. 右边"無"是草书写法，注意笔顺。

4. 整个字突出右边"無"字，左边"扌"靠上放。

242

图242-1

1. 形扁方，字适中，行楷写法。

2. 左边提手旁"扌"方笔为主。

3. 右边"卬"圆转为多，三笔写完：

①左边上面一撇写成一撇点。

②竖提一笔写成并连带写出右边"卩"。

③右边"卩"圆转，竖收笔时向左出一托钩。王书的这一竖处理很有特色。

4. 左右结构中，左边"扌"高，右边"卬"偏低。

---

▲细察：

王书写"扌"，一般是两笔写成：横→竖钩和提连写。而"木"字旁写成"扌"。一般是三笔完成，且竖钩有时出钩不明显，只是有钩的笔意。可参看"杖""極"等字写法。

---

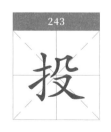

243

图243-1

此字写法有点特别，要细察。

1. 形方字适中。

2. 左边提手旁"扌"的写法：

①横的起笔有一个斜竖再方折起笔。

②竖钩提一笔写成，而提又与右边"殳"连写。

③右边"殳"简写成"文"字，用笔圆转；最后一反捺方收，含蓄收敛。

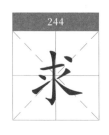

图244-1

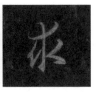

图244-2

选取帖中写法不同的两个"求"字进行分析。

1. 第一个"求"字【图244-1】

①形长方字偏小。

②横是顺锋入笔，向右上斜，收笔时向左上翻转出锋。

③左边两点连写。

④右边一撇一捺写成撇折撇。

⑤细节：

A. 下面的所有笔画不能宽于上横。

B. 整个字减省了右上点。

2. 第二个"求"字【图244-2】

①形方字偏小。

②横的写法是自右向左写，方起尖收，呈弧状。

③竖钩的起笔源自横画收笔的映带。

④左边两点写成撇和竖提，这种写法是王书写左边两点的一种形态。

⑤右边撇捺写成撇和反捺。

⑥细节：整个字用笔方圆结合，以圆笔较多。

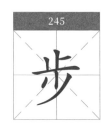

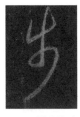

图245-1

1. 形长字大，有篆籀笔意。

2. 整个字用笔方圆结合。

3. 书写连贯流畅，属草书写法。

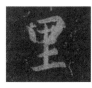

图 246-1

1. 形方字小，基本上属楷书写法。

2. "田"的左上角不封口。

3. "土"写得比上面"田"略小，重心偏右。

4. 用笔藏锋，方圆结合。

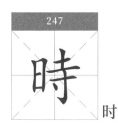

时

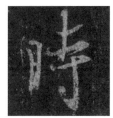

图 247-1

"時"字在帖中出现 4 次，写法相似。该字选自《兰亭序》，写得非常圆融流畅，牵丝映带较多。

1. 形长字偏大，圆笔较多。

2. 左边"日"写得很窄长。

3. 右边"寺"几乎是三笔完成：先写上面"十"两笔，再一笔写完第二横和"寸"。注意点的位置和写法，是钩里含一点。

4. 细节：

①右边"寺"的上竖有意向上伸长。

②"時"字是左右结构字，左边"日"占三分之一，右边"寺"占三分之二。

▲细察：

右边"寸"字旁的横承接上横收笔，竖钩之竖带弧，点与钩连写。

县

图 248-1

1. 形扁方字适中，基本上属楷书写法。

2. 用笔较细，笔画干净，没有映带和牵丝。

249

曠

旷

图 249-1

该字有学者说是用王书的偏旁合成的。我们不去考究，专就写法进行分析。

1. 形长方字偏大，基本上是楷书写法。

2. 左边"日"以方折为主，右边"廣"以圆转为主。

3. 左右两部分比例是一比二，且左边"日"靠上。

▲ 细察：

据学者考证，"曠"字是由"日"和"廣"两字拼凑而成，因王羲之父亲名"曠"，为避家讳，故王羲之作品不会出现该字。

250

足

图 250-1　　　图 250-2

选取帖中两个不同写法的"足"字进行比较。

1. 第一个"足"字【图 250-1】

①形长字适中，上小下大。

②"口"字属楷法，写得较小。

③"口"下面部分改变结构，写成点→撇→反捺。

A. 点与撇连写，又似横撇，折的圭角明显。

B. 捺写成反捺，向右下伸长，收笔重按，形成一个三角形，很有韵味。

④细节：此字书写，弱化上面"口"，夸大下面部分，尤其是反捺的表现显眼。

2. 第二个"足"字【图 250-2】

①形方字偏小，属行草写法。

②上面的"口"方笔为主，左上、左下两个角都不封口，两笔写完。

③"口"下面部分写成横折折，一笔完成，收笔向左下出锋，圆转为主。

④整个字写得内敛，用笔短促和凝练。

251

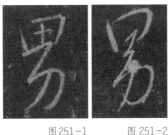

图251-1　　图251-2

选取帖中两个"男"字进行分析，尽管这个字不出现在正文里，但写法还是有特色。

1.第一个"男"字【图251-1】

①形长字偏大，用笔较细。

②上面"田"字楷书写法，方折，左上角不封口。

③下面"力"，横折钩的起笔与"田"的底横收笔映带；折为圆转。

A.横折钩的钩出锋不出钩。

B.撇方起尖收，起笔不过横折钩的横，收笔出锋。

2.第二个"男"字【图251-2】

①形长字大，行草写法。

②上面"田"中间的"十"简写成横折，弱化了中间一竖。

③下面"力"通过上面"田"下面底横连写而映带起笔，圆转出钩。最后一撇，方起尖收，出锋有力。

④细节：最后一撇穿过横折钩的钩。

252

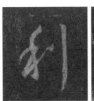

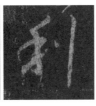

图252-1　　图252-2　　图252-3

"利"字在此帖中出现3次，写法大致相似，但还是因字有小差异，分两种写法叙述。

1.第一种写法【图252-1、252-2】

①形长方字适中。

②左部禾木旁"禾"，上撇与竖连写，竖收笔出钩；横、撇和右下点连写，横是垂头起笔，先圆转再方折。

③右部立刀旁"刂"，点与"禾"的提笔连，往上形成挑点，"刂"为象牙竖（或

称笏笈竖）。

④从"利"的书写来看，行书的特点不是快，而是流畅，且笔画要交待清楚，起、行、转、收自然。

2. 第二种写法【图252-3】

与第一种写法相似，只有两点差别：

①在"禾"的写法上：是三笔写成，上撇与竖钩的连接不同，提画是另起笔。

②"刂"的点是另起笔，竖钩是悬针竖写法，出锋不带弧形。

▲细察：

禾木旁的规律：

①"禾"的楷书写法为五画，但在行书中有四笔，三笔、两笔甚至一笔完成，但无论几笔，撇的起笔多用方笔。

四笔完成：如"秘"字【图501】。

三笔完成：如"稱"字【图500】。

两笔完成：如"積"字【图498】。

一笔完成：如"利"字【图252-1】。

②无论几笔完成，其姿势或左倾或右斜，不可过于直立。

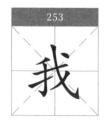
253

图253-1

1. 形偏长字适中，行楷写法，以方笔为主。

2. 王书在这里减省了右上的一点。

3. 左边的提要长，与右边斜钩连。

4. 右边斜钩上的撇不要长，起笔处不超过上横的右端。

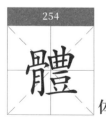
254

图254-1

1. 形方字大，行草写法。

2. 注意笔顺，笔画有减省。

3. 左右两部分占比相当，左边"骨"写得稍长些。

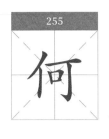

255

图 255-1

《圣教序》中出现的"何"字,在"何以显扬斯旨"句中,但由于碑刻剥落,这个字无法辨识。为了保持全文王书的整体性,尝试从集王羲之行书刻成的《兴福寺碑》"非公而何"句中选取一个"何"来进行分析。

1. 形方字适中,行楷写法。

2. 单人旁"亻":撇是方起方收;竖是在撇上起笔,圆起圆收,收笔向右上出锋。

3. 右边"可"字:

①横是方起方收,向右上取势,收笔向左下出锋。

②"口"字两笔写成,向右上取势:左竖和上横写成一挑点;右竖和底横写成一斜弧竖,收笔向右上出锋映带。左下角不封口。

③竖钩是方起方折出钩,内擫运笔。起笔不与上横连,出钩平推,短促有力。

4. 在临习这个"何"字时,要注意一点:

整个《兴福寺碑》与《圣教序》相比较,集书水平还是有较大差距。但《兴福寺碑》由于字行流畅,颇具古淡之趣,因而被历代书家推重。故从集王书的《兴福寺碑》中选取"何"字,可以作为一种学习参考,也有借鉴意义。书圣王羲之的信札尺牍中对写"何"有许多高妙字例,如《何如帖》《丧乱帖》中的"何"字等,读者可以延伸学习。

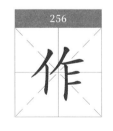

256

图 256-1

王书这个字写得很漂亮,很多集字都首选这个字:如《人民日报》副刊"作品"选的就是这个"作"字。

1. 形方字偏小,行楷写法。

2. 单人旁"亻"的写法有技巧:撇是尖起方收,竖在撇的收笔处的垂直线下起笔,方起方收,不与撇相交。撇稍短,竖稍长。

3. 右边"乍":

①撇横连写,方起方收。

②下面的竖尖起方收，呈弧状。

③下面两横写成两个点，凝练饱满。

4. 细节：

①左右两部分，左低右高。

②左右两部分，距离稍宽，以显疏朗，但要把握适度，否则会写散了。

---

▲细察：

字写得左低右高，会让人有一种空中飘动的感觉，但要适度。米芾把这种技法发展到了极致。

---

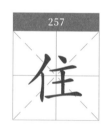

图 257-1

这个字王羲之也把它写活了。

1. 形方字偏小，行楷写法。

2. 左边单人旁"亻"写成了一撇和一点，用笔沉实有力，但互不相交，成攲侧状。

3. 右边"主"笔顺有变化，我理解是：点→第一横→竖和第二横→第三横。

①上点是横点。

②上横是左尖横，尖起方收。

③接下来竖和第二横连写成环绕圆转。

④最后一横收笔向左上翻折出锋，与竖的末端连笔，正好形成一斜竖状。

4. 细节："亻"的写法在这里是王书的一种形态，前面分析的"作"的"亻"的写法也是一种形态，要多记忆和掌握。

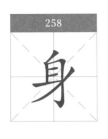

258

 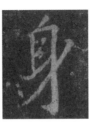

图 258-1　　　　图 258-2

选取帖中两个"身"字进行分析。

1. 第一个"身"字【图 258-1】

①形长字偏大，基本上是楷书写法。

②注意书写笔顺：上撇→左竖→横折钩→中间两横和提→下撇。

③上面一撇稍短，收笔出锋处不超过下边的左竖。

④横折钩的写法：

A. 横写得很短，起笔处与上撇的起笔处似连非连。

B. 作为折的竖内擫写法。

C. 钩出锋较长。

⑤再下面三横的写法：上两横连左不靠右，下一横写成提，呈弧形状，方起尖收。

⑥下面最后一撇弧度较大。

⑦细节：

A. 下面提的弧度和撇的弧度相近。

B. 弱化上面一撇。

2. 第二个"身"字【图 258-2】

与第一个"身"字写法相近，但有三点差异：

①上面一撇在顶上。

②"身"中间两横连写。

③最后一撇是方起尖收，干脆有力。

259

图 259-1　　　　图 259-2

选取帖中不同写法的两个"佛"字进行分析。

1. 第一个"佛"字【图 259-1】

①形扁方字适中。由于原碑浸蚀

原因，笔画显示出金石味。

②单人旁"亻"写法：撇重竖轻；竖写成一点，且不与撇连。

③右边"弗"的写法：

A. 上面横折是方折，下面横折是圆转。

B. 中间两竖笔画细而有力。

④细节：

A. "弗"两竖呈相背之势，左短右长；右竖收笔处穿过下面横折钩的钩。

B. 左右结构的"佛"，"亻"占三分之一，"弗"占三分之二。

2. 第二个"佛"字【图259-2】

①形方字偏大。

②"亻"也是两个笔画不连。

③右边"弗"为减省写法：写成两个横折加两竖；两竖是左短右长，左为垂露，右为悬针。

图 260-1

1. 形长字大，行楷写法。

2. 上面"人"字头，写得开张、飘逸。

①撇方起尖收，出锋充分。

②捺尖起圆收，起笔与撇似交非交，收笔出锋圆润。

3. 下面"点横折"写成三点。

4. 再下面的"口"字写成扁形，左竖写成点，左下角不封口。

5. 细节：

①下面部分就像含在上面"人"字头之中。

②上面"人"字头也是王书的经典形态之一。

261

图 261-1

1. 形方字适中，行楷写法。

2. 包字头"勹"一笔写成：

①撇的起笔是方头起笔。

②横折是方折，出圭角。

③钩是出锋短促有力。

3. "勹"里面"田"字写成长方形，左上角不封口。

4. 细节：

①"勹"的横折向右上斜，外方内圆。

②"田"写成长方形后，位置向左靠，以使整个字平衡。

262

犹

图 262-1

"猶"字在帖中出现两次，选取一个比较清晰的字进行分析。

1. 形方字大，行草写法。

2. 反犬旁"犭"的写法有特色：

①第一撇是方起方收，起笔较重，收笔向左上出锋，形成映带，引出下一笔弯钩的起笔。

②弯钩后半段写成一竖。

③第二撇写成撇提。

3. 右边"酋"字写法；

①上面两点连写。

②下面"酉"的笔顺是：上横和左竖连写→横折→中间两竖→中间两横连写→下面一横。

4. 细节：

①写"犭"时，第一撇收笔与弯钩的起笔形成的牵丝映带，呈三角形弧状，不能太随意。

②左右两部分所占比例相当，故"犭"要稍写大些。

263

条

图 263-1

1. 形扁方字偏小。

2. 单人旁"亻"的撇和竖连写，类似撇折，这也是王书写"亻"的一种形态。

3. 中间一竖方起方收，写得较长，强化为中间一个部分。

4. 右边"条"：

①上面"夂"一笔写成，捺写成反捺，收笔向左下出锋。

②下面"朩"，左点与竖钩的钩相连。

5. 细节：整个字写得内敛。

264

言

图 264-1

图 264-2

图 264-3

帖中出现 5 个"言"字，选取其中三个进行分析。

1. 第一个"言"字【图 264-1】。

①形长字偏小，属草书写法。

②上面点是横点，第一横写得较长，顺锋入笔，收笔写成回锋钩。

③下面两横和"口"字以三点代替：第一点撇点；第二、三点又几乎写成了撇折。

2. 第二、三个"言"字【图 264-2、264-3】写法与第一个"言"字基本相同，但有三点小差异：

①形狭长、字很小。

②第一横很短。

③下面替代两横和"口"字的三点，一笔连写完成。

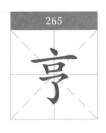

图 265-1

1. 形长字偏大，行楷写法。

2. 上部以方笔为主：

①上点是尖起方收。

②上横方起方收，向右上斜度大；两竖也是方起方收，用笔较实。

③两竖中间两横求变化：上横短，连左不靠右；下横长，左右都连，形成封口。

3. 下部"了"写得较夸张，以圆笔为主：

①写横折时，横写得较长，且向右上斜度大。

②下面竖钩写成了弯钩，钩出锋有力。

4. 细节：

①把楷书方形结构的"亨"，写成了长形结构。

②有意突出下面"了"的结构。

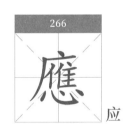

图 266-1

1. 形长字偏大，行楷写法。

2. "广"字旁写法有特点，也是王书的经典形态之一：

①上点是独立形态的方点。

②横方起方收，向右上斜。

③撇写成反扣撇，尖起方收，向内呈弧形。

3. 中间"彳、隹"的写法：

①第一个单人旁"彳"是撇竖连写，第二个"彳"笔画清晰。

②四横实际减省为三横，第四横是下面"心"的上两点连写来充抵，且四横都与第二个"彳"的竖相连。

4. "心"的写法：

①左点尖起方收。

②卧钩的弧度写得较平，出钩较长。

③上面两点连写，类似横画，充抵了上面"隹"第四横。

5. 细节：

①该字书写以方笔为主，写得内敛厚实。

②注意掌握"广"字旁的写法。

图 267-1　　　　图 267-2　　　　图 267-3　　　　图 267-4

这个"序"字写得很有特色，因为是文章的标题字，怀仁在选取王字时，特别动了一番脑筋，现分析如下（帖中出现 4 个"序"字，标题的"序"见【图 267-2】）：

1. 第一种写法【图 267-1】

①形长字大，用笔厚重，方圆结合。

②"广"字旁：

A. 上点写得饱满圆浑，收笔向左出锋，映带出下一横的起笔。

B. 横是方切起笔，重按向右上运笔，收笔回锋连写撇。

C. 撇在这里也写成回扣撇，方起圆收，形状像一狐狸尾巴，非常美观。

③"广"字旁里面的"予"字写法有讲究：

A. 横折点一笔连写。

B. 横钩和竖钩连写，这里有两点要注意：写横钩时，横写得粗重，而与钩笔断意连；竖钩的出钩厚实锋利。

④细节：

A. 王书写"广"字旁，这个字是经典之一。

B. 整个字用笔较沉实，但不显得臃肿，关键在于一些笔断意连的技法，要细察。如果笔画全是实连，那结果就大不一样。

2. 第二种写法【图267-2、267-3、267-4】

与第一种写法大致相似，只有两点差异：

①"广"字旁上点与下面"厂"牵丝映带。

②里面"予"的映带也很明显。

---

▲细察：

"广"的一撇是叫回扣撇，王书这种写法，减少了轻飘之感，增加了撇的力度，类似这种撇法，还在"庸""慶""暹"等字例中运用。

---

图 268-1　　　图 268-2

选取帖中不同写法的两个"况"字进行分析。

1. 第一个"况"字【图268-1】

①形扁方，字适中，行楷写法。

②左边两点写得轻松短悍。

③右边"兄"在形态上有变化，写成上小下大：

A. 上面"口"字，左上、左下角不封口，横折向右上斜度大。

B. 下面"儿"的写法：撇是写成长撇，方起圆收，含蓄圆融；竖弯钩写法属王书一种特色，竖是写成右斜竖，弯钩是向右下斜，钩向左上出锋，短促含蓄。

④细节：

A. "况"字是左右结构，靠"兄"的撇向左伸入两点水"冫"的下面，使左右两部分显得不至于松散。

B. "兄"的上欹下侧，使整个字化险为夷。

2. 第二个"况"字【图268-2】

王书写这个字很有特色。

①形长字偏大，用笔有篆籀味，行草写法。

②左边"彳"的笔画呈独立形态。

③右边"兄"的写法笔画有减省：

A. 上面"口"减省为两竖，第一竖略斜，第二竖是弧竖。

B. 下面"儿"的写法：撇是方起方收，起笔处与上面第二竖似交非交，收笔向左上出锋；竖弯钩写成一短弧，圆起圆收，位置低于左边的所有笔画。

图 269-1　　　　　图 269-2

帖中所选两个字例是按"懷"字进行书写的。尽管两个"懷"字写法大体相似，但还是有些不同，现逐一分析。

1. 第一个"懷"字【图 269-1】

①形方字偏大，用笔干净，牵丝较少，大都是笔断意连。

②竖心旁"忄"的写法有个笔顺问题，应是先写竖，再写两点。

A. 竖是垂露竖，略左倾。

B. 左右两点呼应。

C. 这个"忄"的写法也是王书写此偏旁的一种形态。

③右边"褢"结构有变化，笔画有减省：

A. 上面点和横写成横和竖，而竖在收笔时向左出锋，以映带出下面"罒"的左竖。

B. 中间"罒"写成右上斜的平行四边形状，左上角不封口。

C. "罒"下面"衣"减省了上面一点。

D. "衣"的其余部分：横撇连写，横短而撇较长，类似隶书笔画；竖钩出钩较长；

右边撇和捺，写成一撇点和一反捺，撇点方起尖收，反捺是尖起圆收。

2. 第二个"懐"字【图269-2】

①形方字偏大，方笔较多。

②左边"忄"的笔顺是先写竖再写两点；竖是方起圆收，垂露竖；两点都靠竖，笔意相连，两点位置靠上。

③右边"裏"与第一个"懐"字写法大体相似，只是有三点差别：

A. 中间"罒"的中间两竖，写成两个点。

B. "衣"的第一撇不长且内敛；最后一撇一捺写成一撇和一反捺，撇的收笔与反捺的起笔都与竖钩的竖相交。

C. 竖钩的钩出锋特别长，与最后一反捺相交，而且这一钩的写法是王书的一大特征，类似反向蟹爪钩。

图270-1

1. 形扁方字偏大，圆笔较多。

2. "門"字框简写成"门"，笔顺是左竖→点→横折钩。

①左竖方起方收。

②上点重按向右上出锋。

③横折钩轻起，转折是外圆内方，出钩不重。

3. 中间的"木"字写得流畅：

①横是方起尖收，右上斜。

②竖钩是方起，竖略呈弧状，出钩较轻。

③最后两点写成一挑点和一撇点，挑点轻，撇点重，且出锋低于"门"的底线。

4. 细节：

①"门"写得较萧散，但不松散。

②里面的"木"是上部横靠左伸，下部右点往右挪，使整个字显得变动中保持稳定。

| 271 |
|---|

間
间

图271-1

所选字例应是按"间"的异体字"閒"书写的。该字出现在《圣教序》中"途閒失地"句。在王羲之书法中，也把"閒"当成"閑"来写。

1. 形方字适中，笔画较厚实。

2. "門"字框是王书写法的又一种形态，笔顺为：左竖→左上横折→左上竖提→右横折钩。

①左半部分的写法：

A. 左竖方起方收，写得沉实有力。

B. "彐"写成横折和竖提。

②右半部分减省成横折钩：

A. 横的起笔重按，类似写了一点。

B. 折是外圆内方。

C. 出钩短促锋利。

3. 里面"月"字，长度不超出"門"的底线，中间两横连写成两点。

4. 细节：整个字用笔较重，写得较收敛。

| 272 |
|---|

沙

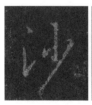 

图272-1        图272-2

选取帖中不同写法的两个"沙"字进行分析。

1. 第一个"沙"字【图272-1】

①形方字适中，以方笔为主。

②左边三点水"氵"写成点和竖钩，这也是王书写"氵"的一种形态。

A. 点是尖起，收笔向左下出锋。

B. 竖钩是一笔写成，方起方折，出锋尖锐。

③右边"少"，笔画有减省：

A. 中竖写成竖钩。

B. 左点写成挑点。

C.右边一点减省，直接写撇，而这一撇实际上写成了一斜竖，方起方收。

④细节：最后一撇的写法有讲究：

A.起笔为了弥补减省的右点，故起笔较重，似乎想以此增为一点。

B.这一撇靠中竖要较近，而不能离得太开。

2.第二个"沙"字【图272-2】

①形方字偏大。

②左边"氵"的写法又是王书的一种形态：

A.上点为撇点。

B.下面两点亦写成竖钩，只是，钩出锋更长。收笔向右上出锋，映带出下面撇的起笔。

③右边"少"的写法属草法：

A.中竖写成竖钩，而且钩写得较长，与左边"氵"形成的竖钩相交。

B.左右两点形成牵丝，映带写最后一撇。

C.撇写成弧弯状，类似倒置的镰刀形，也好像这一撇把左边全环抱起来了。

④细节："少"尽管少了两点，但整体看这个字并不觉得。因为：

A.竖钩的钩弥补了左边一点。

B.撇写成了弧弯状，且起笔处引笔较长，又似弥补了右边一点，这种处理很巧妙，要细察。

---

▲细察：

①第二个"沙"字最后一撇亦叫弯曲撇，长而弯，流畅有张力，有外拓之感。类似的字还有"步、故、妙"等。

②这两个"沙"字整体上有不同：第一个"沙"字写得较收敛；第二个"沙"字写得较放开。

A.收放是行书结构变化的一种技法。把一个字收紧，线条缩短，线条凝住就是收；反之则为放。

B.收放变化不光涉及一个字的结构问题，还涉及整个作品中章法气息的变化。

C.古人对待收放的态度就是道法自然：大字促其小，小字展其大；短者任其短，长者任其长。王羲之在《兰亭序》中写"之"字的多种变化，就是靠收放而形成的。

图 273-1

1. 形长方，字适中，行楷写法。

2. 上面宝盖"宀"，左上角不封口，上点为方点，横钩为圆转。

3. 下面"厷"有意伸长撇画，而且是方起方收，似一斜竖。

图 274-1　　　图 274-2

选取帖中两个"究"字进行分析，尽管基本上都是行楷写法，但还是有细小变化。

1. 第一个"究"字【图 274-1】

①形方字适中，行楷写法。

②上面"穴"楷书写法。

③下面"九"字的横折弯钩，方起方折方收，钩写成回锋钩。

④整个字向右上取势。

2. 第二个"究"字【图 274-2】，与第一个"究"字写法基本相似，只是上面"穴"用笔沉实一些，下面"九"字的撇更突出一些。

穷
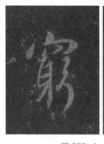
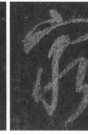
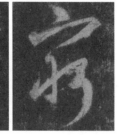

图 275-1　　　　图 275-2　　　　图 275-3

选取帖中三个"穷"字进行分析，第一个"穷"字是行楷写法，第二、三个"穷"字是草书写法，现逐一分析。

1. 第一个"窮"字【图 275-1】

①形长方字偏小。

②上面"穴"，圆笔为主，左上角不封口。

③下面"躬"，左边"身"写得内敛，右边"弓"是一笔写成，下面横折钩不出钩，而是折的收笔出锋。

▲细察：

"窮"字下面"躬"的位置要注意：

①"身"在"穴"下面左撇点的下方。

②"弓"在"穴"横钩的钩下面。

2. 第二个"窮"字【图 275-2】

①形长方字偏大，草书写法。

②"穴"简写成宝盖"宀"，两笔写成，映带牵丝，方圆并用。

③下面"躬"草书写法，连贯流畅。

④上面"宀"形宽，下面"躬"长而内敛。

3. 第三个"窮"字【图 275-3】，与第二个"窮"字相似，只是有三点差异，

①形方字大。

②简写的"宀"是方笔为主。

③下面"躬"草书写成扁方。

图 276-1

1. 形长字偏小，基本上是行楷写法。

2. 上点写成横折点。

3. 点下面的横折是方折；第二横和第三横连写，连右竖不靠左竖。

4. 下面撇和捺一笔连写，捺写成反捺。

277

啓 启

图 277-1

所选字例应是按"启"字的异体字"啓"书写的。

1. 形长方字适中,以方笔为主。

2. 上面"石"字是草书写法;

3. 右边"戈"减省了右上点。

4. 下面"口"字亦是王书写"口"字的行书写法,左下角不封口。

5. 细节:该字写得稳中显拙,也是王书的特色之一。

278

識 识

图 278-1　　　　　　图 278-2　　　　　　图 278-3

图 278-4　　　　　　图 278-5

选取帖中五个"識"字进行分析。

这五个"識"字有三种写法:一是基本上是行楷写法,如第一、二个字【图278-1、278-2】;二是左边"言"字旁有变化,右边"戠"基本上是楷法,如第三个字【图278-3】;三是左右两部分都有变化,如第四、五个字【图278-4、278-5】。

1. 先分析第一种写法【图278-1、278-2】

①形方字大,基本上是以圆笔为多。

②左边"言"字旁:上点用笔较重;第一横稍长;下面"口"字左上角不封口。

③右边"戠"书写具行书笔意：斜钩较长；右上点安放要精准，不能随意。

2. 第二种写法【图278-3】

右边"戠"与第一种写法相似，有三点要注意：

①形方字适中。

②左边"言"字旁是王书的一种形态，四笔写成。

③右边"戠"的"日"写得右倾，与斜钩要相交，以显得字的结构有变化。

3. 第三种写法【图278-4、278-5】

①形方字偏大。

②左边"言"三笔写成，也是王书写"言"字旁的一种形态。

③右边"戠"的左上角"亠"和两点，写成"撇折折折折"；右上点是撇点。

---

▲细察：

　　"言"字旁在楷书中为七画，在王书行书中则不同程度减省，这组字是减省到四画和三画，最少时可只有两笔（如前面分析过的"論"字及后面要分析的"說、謂"等字）。王书写"言"字旁形态多样，各有千秋，且有相对固定的搭配，这点要注意。

---

279

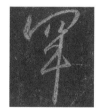

图279-1

1. 形长字大，圆笔为主。

2. 上面"冖"，圆转用笔，写得形宽。

3. 下面"干"：

①两横连写，向右上取势，收笔向左上出锋。

②中竖方起方收，用笔沉实，向右倾斜，写得较夸张。

---

280

词

图280-1

1. 形方字适中，行楷写法，用笔方圆结合。

2. 左边"言"字旁是王书写此偏旁的一种形态：

①上点是撇点，用笔较重。

②上横较长，收笔回锋。

③下面以一点和竖钩代替，竖钩是方起方折，出锋尖锐。

3. 右边"司"要注意：

①横折钩的横较短，不全覆盖下面的横和"口"。

②下面横和"口"写得较大，使左右结构字的两部分，似乎成了三部分。

4. 整个字呈上开下合形。

诏

图281-1

1. 形长方字偏小，行楷写法，用笔较细。

2. 左右结构写成左边大，右边小。

3. 左边"言"字旁的下面"口"字写成一挑点和一斜竖。

4. 右边"召"笔画有减省：上面"刀"写成一点和一撇；下面"口"字紧靠撇的收笔处。

5. 细节：王书写"召"这是一种常用形态，如"照"字中的"召"也写成这样。

译

图282-1　　　　图282-2

选取帖中两个"譯"字进行分析，总的来看，两个字写法大体相似，都属楷书写法。现综合起来一起分析。

1. 形长字大，左边小，右边大。

2. 左边"言"字旁突出第一横，"口"字写得较随意。

3. 右边"睪"笔画有增加，上面增加了一撇，下面增加了一横。

4. 细节：右边"睪"下面一竖是悬针竖。

图283-1

我理解王书是以"霊"字来书写的。

1. 形长字偏大，行草写法。

2. 上部雨字头"霊"：

①上横方起方收，收笔映带下面左点。

②左点尖起方收，横钩是方折出钩，钩尖锋利。

③中竖与上横连。

④中间四点写成两点连写：左边为挑点，右边为撇点。

3. 下部横和"亚"：

①上面两横连写。

②中间一竖和左点相连；右边写成一点和一撇连写。

③底横写得浑厚，以稳住重心。

图284-1　　　　图284-2

选取帖中两个"即"字进行分析。

1. 第一个"即"字【图284-1】

①形方字大，以方笔为多。

②左边部分：钩的出锋很长。

③右边"卩"：横折钩不太长；竖是垂露竖，尖起方收，向下伸长。

④细节：整个字是左高右低，左大右偏小。

2. 第二个"即"字【图284-2】

①形方字偏大，左边用笔方，右边用笔圆。

②左边部分的点紧靠第三横。

③右边"卩"：横折钩是圆转，写成一圆弧；竖是垂露竖，起笔和收笔都是藏锋。

④整个字也是左高右低。

285
迟

图 285-1

这个"遟"字，王羲之写得很精彩。

1. 形长字偏大，属行楷写法。

2. 上面"尸""羊"写得有变化：

① "尸"的撇写成反扣撇，这也是王书的特色笔画。

② "羊"的写法有味道：

A. 整个字向左倾。

B. 上面两点与第一横连写成横撇。

C. 第二横也写成撇，第三横收笔向左上出锋。

D. 竖的起笔在第二横之下，方起方收，向左倾。

3. "辶"写得内敛。

4. 细节：

①整个字突出"尸""羊"，而弱化"辶"，"辶"的高度只及"尸"的一半。

②整个字亦为上开下合形。

286
际

图 286-1　　　　图 286-2

选取帖中两个写法不同的"際"进行分析。

1. 第一个"際"字【图286-1】

①形方字偏小，行楷写法。

②左耳刀"阝"的竖写成竖钩。

③右边"祭"笔画有减省和改变：上面部分的左边减省一点，右边捺写成反捺；下面"示"偏左。

④整个字写得较内敛。

2. 第二个"際"字【图286-2】

①形方字大，写得开张大气。

②左边"阝"突出竖，竖是尖起，收笔向左出钩。

③右边"祭"也是上面的左边减省一点，右边捺写成反捺，但向右伸展充分，下面"示"字往右倾。

④细节：整个字的欹正、穿插运用很自然。

287

图 287-1

图 287-2

选取帖中两个"阿"字进行分析，总的来看，两个字写法大体相似。

1. 形方字适中，行楷写法。

2. 左耳刀"阝"的横折弯钩较大，竖不与之相连。

3. 右边"可"的写法有讲究：

①横起笔的位置在"阝"的凹进处，横向右上斜。

②"口"紧靠左边"阝"，左竖起笔在"阝"旁下部的弯钩上。

③竖钩略呈左倾，出钩较含蓄。

4. 细节："阿"的左右结构这么处理，是王书的一大特色，也显示王羲之在处理每个字上都是匠心独运。

288

图 288-1

1. 形扁方字适中，行楷写法。

2. 左耳刀"阝"，横折弯钩较大，竖不长且左倾，不与横折弯钩相连。

3. 右边"付"的写法，

①"亻"撇竖连写，撇写得较夸张。

②"寸"字里面的一点用笔较重。

4. 细节：

①整个字有篆籀笔意，且显得较朴拙。

②左右结构的字由于"亻"的夸张写法，显得似左中右结构。

图289-1　　　　图289-2　　　　图289-3

帖中有三个"墬"字，总体上来看，三个"墬"字写法基本相似，故一并分析。

1. 形长字大，上下结构的字写成了左右结构。

2. 左耳刀"阝"用笔较沉实，竖是方起方收，写得较长。第二个"墬"字的竖写成了弧竖，很有特色。

3. 右边上部的"豕"写得流畅，右边的撇和捺连写成撇折撇。

4. 右边下部的"土"两笔写完，竖与下横连写成竖折，收笔回锋。

5. 细节：整个字突出右边部分，"阝"写得较狭长。

图290-1

1. 形扁方，字适中。

2. 左边"女"，两笔写完：第一笔撇折，简写为一斜竖；第二笔撇和横连写，撇写得较长，横写成了提。

这里要特别注意撇和横连写转笔所围的形状。王书写"女"字旁，这是一种典型形态，要掌握。

3. 右边"少"，是王书的通常写法，在前面讲"沙"字写法时已进行了分析，这里不再重复。

王书写"女"字旁的字还有"如""婆"等字例，可一并参考。

图291-1

1. 形方字适中，行楷写法。

2. 上部的"刀"的点放置在撇的右边。

3. 下部的"心"：

①左点起笔与上部"刀"的撇的收笔相交。

②上面两点连写，几乎成了一横，起收笔都是藏锋，显得稳重。

4. 细节：

①该字上面"刀"写得长，下面"心"写得扁，形成对比。

②下部"心"卧钩出钩长，收笔映带出上面两点的起笔。

纲

图292-1

所选字例应是按"纲"字的异体字"繩"书写的。

1. 形方字偏小，方笔为主。

2. 左边绞丝旁"纟"一笔写成，是王书写"纟"的一种形态，方起方折，最后一提出锋长且锋利。

3. 右边"罡"：

①上面"罒"，左上角不封口，中间两竖一短一长，上开下合。

②下面"正"写成"止"，用笔方起方收。

纷

图293-1

这个字在《圣教序》碑刻中剥蚀严重，左边绞丝旁"纟"不清楚，右边"分"只看到右边一点，尝试着用《圣教序》中的偏旁和单字组合成一个"纷"字。

1. 左边"纟"，选用"缘"字的绞丝旁，因为细看碑帖，有点相似。

2. 右边"分"选用《圣教序》中"分"的单字，只是右点还是选用碑帖中残留的笔画。

3. 整个字是行草写法，左边偏长，右边偏方。

4. 很显然，这个字的重新组合，有"狗尾续貂"之嫌，但作为一种探索，为初学者提供习书的一种思路，这是本意。

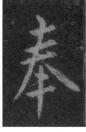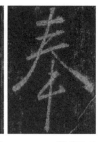

图 294-1　　　　图 294-2

选取帖中两个不同写法的"奉"字进行分析。

1. 第一个"奉"字【图 294-1】

①形长字大，圆笔为多。

②上面春字头"夫"写得较疏朗：

A. 三横都是顺锋起笔，藏锋收笔，向右上斜，呈平行状。

B. 撇是扭锋入笔，出锋尖锐。

C. 捺写成了柳叶捺，尖起尖收，中间圆浑。这一特色笔画后世书家多有吸收。如赵孟頫、沈尹默就是典范。

③下面两横一竖写得也很轻松：

A. 上横写得短，向右下斜，收笔向左下出锋。

B. 下横向右上斜。

C. 竖是悬针竖。

④细节：上面部分的撇捺的收笔处是撇低捺高。

2. 第二个"奉"字【图 294-2】

①形长字特大，写得有特色。

②上面"夫"的写法是王书的一种经典形态。

A. 三横平行右上斜，起笔收笔都较规整。

B. 撇是方起方收，似隶书笔意。

C. 捺写成反捺，但非常有技巧，写得像一根红飘带，尖起圆收，细长飘逸，回锋向左出锋。这里撇和捺的收笔是撇高捺略低。

③下面两横一竖：两横连写，竖是垂露竖。

④细节：整个字用笔较细，类似锥划沙，字写得流畅，又显得朴拙。

图 295-1　　　　图 295-2

"武"字在此帖中出现两次，写法不同，分别叙述。

1. 第一种写法【图 295-1】

①王字特色，形方字大。

②上面两横楷法，右上斜。

③下面"止"，草书写法，起笔在第二横起笔处，收笔不出于第二笔收笔处。

④斜钩成 45 度，穿过第一横右上 1/3 处，与第二横尾端似接非接，这很重要，要求精准；钩是回锋收笔。

⑤点很飘逸，上与斜钩平齐，下与第二横平齐。

2. 第二种写法【图 295-2】

①形方字适中，楷法为主，两横是标准楷书，方起方收。

②斜钩穿过两横，写得收敛，出钩含蓄。

③"止"是楷法草意。

④右上一点是楷法撇点，较规范。

现

图 296-1

1. 形方字适中。

2. 左边"王"字旁的写法是王书的特有形态之一，要掌握。

①最好分三笔写较为合理：横折→横折→提。

②第一个横折收笔向左出锋，映带第二个横折。

3. 右边"見"写得连贯。

①中间两横连写，靠左不连右。

②底下一横与撇连写。

③竖弯钩写成卧钩，而且出钩圭角明显。这一用笔细节要注意。

4. 细节：整个字穿插映带，很有讲究，应细察。

图 297-1

1. 形方字适中，用笔藏锋为多，行楷写法。

2. 左边提土旁，每笔一丝不苟，运笔到位。

3. 右边"申"：

①左上角和左下角都不封口。

②横折是方折，且折角是锐角。

③竖是悬针竖，方起尖收，粗重有力。

▲细察：

"申"右下多了一点。王书写类似字的一个习惯，如"神"字【图 463-1】亦如此。

图 298-1　　　　图 298-2　　　　图 298-3　　　　图 298-4

"者"在此帖出现 1 两次，选取其中四个字例进行分析，有三种写法。

1. 第一种写法【图 298-1】

①形长字较大，行楷写法，方笔为主。

②老字头"耂"的第二横向右上斜，收笔折锋，与撇连写。

③撇写成长斜竖。

④"日"不与撇相连。

2. 第二种写法【图298-2、298-3】

与第一种写法大致相似，只是有两点区别：

①"耂"的撇出锋。

②"日"字与撇相连，且中间横写成撇点。

3. 第三种写法【图298-4】

形长字大，连贯流畅。

①"耂"的上横短竖长；竖收笔向左出锋明显。

②"耂"的第二横向右上取势明显，收笔上翻折笔与撇连写。

③撇收笔回锋。

④"日"字起笔与撇相连，一笔写成。

▲细察：

这个"者"字写得上部疏朗，下面密集。

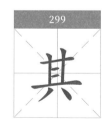

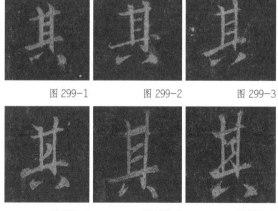

图299-1　　　　图299-2　　　　图299-3

图299-4　　　　图299-5　　　　图299-6

"其"字书写并不复杂，但由于在此帖中出现的频率较高，有18个，故选取六种不同写法的"其"字进行分析。

1. 从字形来看，基本上都属形长字偏

小或字适中。

2. 从上部四横两竖的写法来看，楷书写法为多，但第四和第六个字是行草写法；第四个"其"字以一撇代替了两横，第六个"其"的中间两横也是草写。

3. 从下部的两点来看，大都写成左挑点、右撇点，如第一、二、三、四、六个字。但也有另一种写法：如第五个字，右点不是撇点，而是写成楷书的右下点，起笔与上部的右竖相交。

开始临习时要细察每个字的写法，再找出规律，容易记住。

图 300-1　　　　图 300-2　　　　图 300-3

王羲之写"苦"字可谓独具匠心，变化不断。选取帖中三个不同写法的"苦"字进行分析。

1. 第一个"苦"字【图 300-1】

①形方字适中，写得非常特别。

②上面草字头"艹"写法：

A. 横写成竖折，收笔向左上出锋，映带右边一竖。

B. 接着先写右竖，把右竖写成了竖撇。

C. 最后写左竖，笔画较粗重，竖写成了竖钩。这一钩是蟹爪钩，收笔向右上出锋，映带"古"的上横。

③下面"古"的写法要注意：

A. 横几乎写成了横钩，并映带出下面"口"的左竖起笔。

B. "古"中间一竖减省，也可以认为是横的收笔出锋映带是竖的异化处理。

C. 下面"口"字写成平行四边形状，左下角不封口。

2. 第二个"苦"字【图300-2】

①形方字偏大。

②上面"艹"很有特色，写成了三点加一撇。

③下面"古"字基本上也属楷书写法：

A. 突出横画，起笔收笔都是藏锋，运笔粗重有力，向右上斜度大。

B. 中间一竖写成一撇，且起笔在横画之下。

3. 第三个"苦"字【图300-3】，大体与第二个"苦"字写法相似，可参考第二个"苦"字的写法。

▲细察：
【图300-1】这个"苦"字是从《建安灵枢帖》（《淳化阁帖》所收）中集出的。

图301-1

1. 形方字偏小，基本上属楷书写法。

2. 上面"艹"用方笔为多，两竖是方起尖收，上开下合，两横是上短下长。下横的起笔和收笔是方中带尖。

3. 下部"曰"，左竖起笔与上部底横的收笔是映带关系。

图302-1　　　图302-2　　　图302-3　　　图302-4　　　图302-5

"若"字在帖中出现9次，现选取五个有特色的字进行分析：

1. 第一至四个字是行楷写法【图302-1、302-2、302-3、302-4】，第五个字【图302-5】是草书写法。

2. 字形有形长字适中的，如第一、二个字；也有形长字大的，如第三、四、五个字。

3. 行楷写法的四个字有三个共同点：

①上面草字头"艹"的写法是两点加一横，只是：

A. 有的两点写得开张些，如第二个字；有的内敛些，如第一个字。

B. 上横有的写成了横钩，如第二个字；也有的写成了横撇，如第一、三、四个字。

②"右"的笔顺是先写撇，再写横，然后写下面的"口"字：

A. 撇是方起尖收，如第二、三个字；也有写成横折撇，如第一、四个字。

B. 横大多是尖起方收，如第二、三、四个字；也有方起方收，折笔向左下出锋，如第一个字。

C. "口"字基本写法较规整，如第一、三、四个字；也有写得较轻松的，如第二个字。

4. 第五个"若"字是草书写法，写得流畅、圆融，注意三点：

①上面两点呼应强烈。

②下面连写笔画要方圆并用，左边圆转要笔断意连，笔画似断非断。

③整个字形长字大，一气呵成。

图303-1

1. 形长字大，王字特色（应是在《兰亭序》中选的字）。

2. 上面草字头"艹"，写为两点加一横，这也是王书写"艹"的一种形态。

①两点是左挑点、右撇点，相向而动。

②上横方起笔，右上斜，回锋有力。

3. 下面"戊"：

①撇稍收敛。

②斜钩放恣。

③斜钩中间的撇轻巧。

④右点放在横的尽头，很小。

4.王字的草字头写法可归纳出四种：

①四笔写成，笔画是横竖组成。如"萬、苞"字。

②四笔写成，但左横写成点。如"莫"字。

③四笔写成，除了右竖，其余写成三个点，如"觀、苦"字。

④三笔写成，写成二点一横，如"茂、蓮"字。

图 304-1　　　　图 304-2

选取帖中两个"苞"字进行分析，尽管写法大体相似，但还是有差异。

1.第一个"苞"字【图 304-1】

①形长字略大。

②上部草字头"艹"写法有特色。

A.笔顺我理解为：左竖→左短横→右短横→右竖。

B."艹"左半部分小，右半部分大。这里要注意：左边横高于右边横。

③下面"包"字改变了结构，右上包围结构改变成了上下结构。

2.第二个"苞"字【图 304-2】，与第一个字相似，只是在下部的"巳"写法上有变化。

图 305-1　　　　图 305-2　　　　图 305-3

选取帖中三个不同写法的"林"字进行分析。

1. 第一个"林"字【图305-1】

①形扁方字偏小，行楷写法。

②左边"木"字旁小且内敛；右边"木"大，很开张。

③左边"木"：横写成右尖横，且不过竖；撇方起方收，收笔向右上出锋，映带右边"木"的横的起笔；减省右下一点。

④右边"木"：横写成了左尖横；撇起笔处低于捺的起笔处，这是王书写"木"的另一种形态。王书大部分都是撇起笔处高于捺起笔处，如"来""味""朱"等字。这里捺写得相当舒展。

⑤细节：左边"木"的竖写成竖钩。

2. 第二个"林"字【图305-2】

①形方字适中。

②左边"木"的写法与第一种写法相似，只是竖收笔不出钩。

③右边"木"：

A. 竖写成竖钩，且出钩锋利。

B. 撇的起笔处比捺的起笔处高。

C. 捺写成反捺。

④整个字用笔较重。

3. 第三个"林"字【图305-3】

①形方字偏小。

②此写法与第二个"林"字大体相似，只是左右两个"木"字连笔弱化一些，右边"木"的捺也写成反捺，但这个反捺收笔向左下出锋。

③细节：这三个"林"字都是抑左扬右。

图306-1

所选字例是按"析"字的异体字"𣂤"书写的。

1. 形长方字适中。

2. 左边"扌"写得修长有力。

3. 右边"片"写得映带连贯。

307

图 307-1

1. 形扁方字偏小。

2. 左边"木"字旁的写法和"林"的左边"木"字旁写法相似。王书写"木"字旁一般都这样。

3. 右边"公"也减省了笔画：

①上面"八"写成两点。

②下面"厶"以一横撇代替。

③还可以有一种理解：上面"八"减省了右捺，而下面"厶"连写，最后一点写成回锋点。

4. 由于字偏小，故用笔要稍重些。

5. 细节：要防止写松散了。

308

图 308-1

图 308-2

选取帖中两个"述"字进行分析，由于写法大体相似，故一并叙述。

1. 形方字适中。

2. 注意"术"的写法：

①上面一横是从右往左写，收笔映带出竖的起笔。

②竖写成竖钩。

③撇和点连写成撇折钩。

④右上点减省。

3. "辶"写得简练，这种"辶"的写法也是王书写此偏旁的一种形态。注意捺的收笔技法，后世许多书家承袭此笔法。

309

图 309-1　　　　图 309-2

所选字例是按"或"字的异体字"或"书写的。

1. 第一个"或"字【图 309-1】

①形方字适中，基本上属行楷写法。

②注意笔顺：横→斜钩→"厶"和提→撇→点。

③斜钩上的撇的收笔像隶书写法，用笔较重。

④右上点写得粗重。

2. 第二个"或"字【图 309-2】，与第一个大体写法相似，只是几点不同处：

①横和斜钩映带更明显。

②"厶"的右点不与下笔相连。

③右上点写得较圆润。

310

图 310-1　　　　图 310-2

"雨"字在帖中出现 3 次，选取其中两个进行分析。因为这两个字写法大体相似，故一并叙述。

1. 形偏长，字略偏小。

2. 该字写得较朴拙：上横稍细，且右上斜明显；左竖较粗，横折钩向右上取势。

3. 中间四点：左两点写成一竖，右边两点写成连点。

4. 细节："雨"的横折钩，横向右上斜，方折，使右上角写得具有峻拔之势。

311

图 311-1

所选字例是按"奇"字的异体字"奇"书写的。

1. 此字写好难度很大，要有相当的楷书基本功。

2. 形长字大，行楷写法。

3. 此字有三个节点：

①两横要敢于向右上斜，第二横要尽量长。

②"可"字的"口"十分难摆，要写成平行四边形且左上角不封口，"口"的横折要有弧度且与"可"的上横似接非接。

③"可"的竖钩是隶书笔法，起笔位于下横三分之二处，如位置不当，容易失衡。

图312-1

所选字例是按"拔"字的异体字"抜"书写的。

1. 形方字偏大，圆转用笔较多。

2. 整个字笔画映带，书写流畅。

图313-1

1. 形方字适中，方笔为多。

2. 左边"車"减省为三横加一竖，这也是王书写"車"字旁的一种形态。

3. 右边"專"笔画有减省：寸上面的一横一点减省了。

4. 细节：左边"車"的竖是垂露竖，方起方收，安放的位置在三横的收笔处。

图314-1

1. 形方字适中，行草写法。

2. 左边"車"是草法，写成三横加一竖，且三横连写。

3. 右边"侖"（与前面分析过的"論"的写法相似）：

①上面"人"字头，捺写成反捺，且收笔向左出锋。

②下面部分：

A. 横折钩向右上斜度大，夹角写成锐角。

B. 中间两竖伸出横折钩的横，右边一竖几乎与上面横相交。

4. 细节："侖"下面部分不对称处理，值得细察。

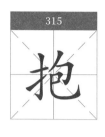

315

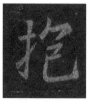

图315-1

所选字例是按"抱"字的异体字"抱"书写的。

1. 形方字适中，方笔较多，基本上属楷书写法。

2. 右边"包"改变了结构：右上包围的字写成了上下结构。

① "勹"写成撇和横钩。

②下面"巳"写成"己"，竖弯钩出钩锋利。

3. 细节：左右两部分是左小右大。

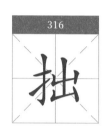

316

图316-1　　图316-2

选取帖中两个不同写法的"拙"字进行分析。

1. 第一个"拙"字【图316-1】

①形方字适中。

②左边提手旁"扌"与"木"字旁写法相似。

③右边"出"，也是王书写"出"的典型形态。笔顺要先写中间一竖；两个"凵"，右边一竖写成不同形态的点，要细察。

2. 第二个"拙"字【图316-2】

①形扁方字偏大。

②左边"扌"是楷书写法。

③右边"出"是王羲之尺牍《得示帖》中"出"的写法，三笔写成，转折要流畅，中锋侧锋并用，笔断意连要把握好。

317

拨

图317-1

1. 形方字大，行草写法。

2. 左边提手旁"扌"属楷书写法，只是横写得较短，起笔处刚超过竖钩。

3. 右边"發"是行草写法，也改变了字的结构，减省了笔画：

①上部登字头"癶"写成了"业"。

②下部"弓"和"殳"：左边"弓"草写，右边"殳"写成了"夊"。

注意："癹"古同"發"。

 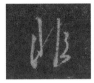 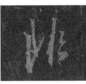 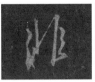 

图 318-1　　　　图 318-2　　　　图 318-3　　　　图 318-4

选取帖中四个"非"字进行分析，它们属三种不同写法。

1.第一种写法【图 318-1、318-2】

①形稍长，字略小。

②左半部分的三横以一竖钩代替。

③右半部分的三横以三点连写的方式完成，收笔向左下出锋。

④整个字是上开下合型。

2.第二种写法【图 318-3】。与第一种写法不同点主要在左半部分，三横写成了连写的一点和一竖钩。

3.第三种写法【图 318-4】

①形方字偏小，方笔为主。

②左半部分：竖写成了竖钩；三横写成了一竖钩。

③右半部分：竖写成了竖弯钩；三横写成了竖折撇。

4.细节：王羲之对这个"非"字结构的大胆改变，显示了他的高超技法。

图319-1　　　　图319-2　　　　图319-3

"賢"字在帖中出现3次，有两种写法：

1. 第一种写法【图319-1】

形方字大，方笔较多。要点：

①左竖方起方收，笔画粗壮。

②第二竖，轻起方收，写成弧竖，再折笔向上，映带出右边"又"的横画。

③右边的"又"，横撇写成圆转；捺为反捺，尖起方收，撇和捺笔断意连。

④下面的"貝"，楷法，但底下两点有讲究：

A. 左点成撇，方起方收；

B. 右点不离右竖，回锋收笔。

⑤整个字流畅，方圆、粗细对比明显。

2. 第二种写法【图319-2、319-3】

形方字大。与前一种写法类似，只有两点区别：

①上部是连笔圆转。

②下面"貝"的右下点有变化。

---

▲细察：

①"賢"字的两种写法也可归纳出"貝"字底的写法：底下两点尽量不离开主体，尤其是右点。凡右点脱离者均不好看，有散漫之感。当然，也有例外，如"寶"字【图365】和"賢"字【图319-3】。

②"賢"字上短下长。上部写得较为疏朗，下部相对比较密集，体现了上下结构的疏密变化。类似的字还有"者、爱"等。

320

图 320-1　　　　图 320-2

选取帖中不同写法的两个"味"字进行分析。

1. 第一个"味"字【图 320-1】

①形方字适中，行楷写法。

②左边"口"字两笔写完，左上角、下角不封口。

③右边"未"：

A. 两横连写，收笔向左上出锋。

B. 撇是方起尖收。

C. 捺写成反捺，尖起方收，这也是王书的经典笔法之一，要细察和掌握。

④细节："未"撇的起笔处过竖钩，捺的起笔处低于撇的起笔处。

2. 第二个"味"字【图 320-2】

①形方字偏大，行草写法。

②左边"口"字以两点代替。

③右边"未"：

A. 两横写成合掌形，尖起尖收。

B. 下面撇和捺写成两点，左边写成挑点，右边写成撇点，笔意呼应。

321

图 321-1

1. 形偏长，字稍小。

2. 上部"日"：

①左上角不封口。

②中间一横写成横折。

3. 下部"比"：右边的竖弯钩的钩写成了回锋钩。

图 322-1

所选字例是按"迴"字的异体字"逈"书写的。

1. 形方字偏大。

2. 上部"向"：

①撇和左竖连写，形状似一只引颈瞭望的白鹤，尖起圆转再直下方收。

②横折钩向右上方取势，折是外圆内方，出钩不明显。

3. 下部"辶"是楷书写法，捺的收笔是藏锋，显得含蓄。

图 323-1　　　　　图 323-2　　　　　图 323-3

图 323-4　　　　　图 323-5

帖中 5 个"國"字基本上是三种写法，下面分别进行分析。

1. 第一种写法【图 323-1、323-2、323-3】

①形方字稍大，行楷写法，方笔为多。

②国字框"囗"向右上取势：

A. 横折的折是亦方亦圆，收笔出钩，给人以方刚之感。

B. 左上角不封口。

C. 底横放在整个字的最后一笔完成。

③里面"或"的写法：

A.注意笔顺：横→斜钩→"口"→提→撇。

B."口"以"厶"代替。

C.右上点减省，以上横收笔向左上翻转映带代替。

④细节："或"的斜钩收笔要与"口"的右竖相连。

2.第二种写法【图323-4】

①形方字大，行草写法，用笔较重。

②"口"是草书写法，两笔完成，但形态较端正。

③里面"或"：

A.笔顺是：横→斜钩→"口"→撇→下横→右上点。

B."口"写成了一圆圈，只是上半部分细，若隐若现。

C.下面一横写成斜势。

D.上面右点安放很有讲究。

④细节：国字框"口"几乎写成了同字框"冂"，横折是圆转，收笔有意往下伸长，向左顺锋出钩，给人以流畅之感。

3.第三种写法【图323-5】

王书把这个字写活了。

①形长字大，行草写法，圆转用笔为多。

②"口"两笔完成，属草书写法。

③里面"或"写法：

A.注意笔顺：横→斜钩→"口"→撇→两横。

B."口"和撇连写，成弧圈状。

C.下面多写了一横。

D.右上点减省，但由于上横笔断意连，也可以看成是代替了右点。

④细节："口"的横折是圆转，向右上取势。

324

呵

图 324-1

1. 形扁字偏大，行楷写法，笔画较细。

2. 左边"口"一笔完成，靠上安放。

3. 右边"可"：

①上横有意写长，收笔回锋出钩。

②竖钩写成左倾斜竖，出钩含蓄。

③"口"字与左边"口"字写法有区别。

---

▲细察：

整个字呈上合下开状。

---

325

明

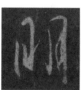 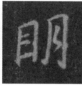 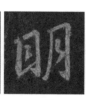 

图 325-1　　　图 325-2　　　图 325-3　　　图 325-4

图 325-5　　　图 325-6　　　图 325-7

所选字例应是按"明"字的异体字"眀"书写的。

"明"字在此帖中出现过 7 次。现重点分析第一个"明"字。

1. 此字【图 325-1】在王字中是写得最美的字之一。

2. 形方字适中，"日""月"两部分各有姿态，相对独立，但又相互联系，形成一体。

3. 左边"日"：

①左竖要写出味道，一笔形成弧竖。

②横折是圆转。

③中间一横和底横写成竖钩，要算好距离与空间。

④左上、下角不封口。

4.右边"月"：

①左撇写成竖钩。

②横折钩与里面两横连写。

③里面两横草写成竖折撇，并紧贴右竖。

④左上角不封口。

5."日"与"月"中间距离略宽一点，使字显得疏朗。

6.除刚才分析的"明"字是行草写法，其余六个字的写法基本上是行楷写法，见【图325-2、325-3、325-4、325-5、325-6、325-7】

①共同点：

A.左边"日"写成"目"。

B.右边"月"里面两横都是写成竖折撇代替。

②不同点：

A.左边的"目"中的两横是三种写法：【图325-2】独立两横，连左不靠右。【图325-3、325-5】以两点连写代替，悬立中间。【图325-4、325-6、325-7】第一横独立为点，第二横靠左映带连第三横。

B.右边的"月"中的两横有两种写法：一种是靠右；一种是悬空，两边都不靠。

图 326-1

王羲之把这个"易"字写得很有特点，通过上下两部分的夸张处理，使整个字显得潇洒。

1.形长字稍大。

2.上部"日"字有意写得很狭长：

①中间一横写成一撇点。

②下面一横减省，借用下部"勿"的横。

3.下部"勿"有意写扁。

①减省第一撇。

②横折钩是方笔重按起笔，圆转向右上取势，收笔出钩锐利。

③"勿"下面两撇写得内敛，左撇方起方收，右撇方起尖收。两撇均在横折钩里。

▲细察：

"易"下面"丁"的折是先转后折。这个技法有难度，要多练。

|  | 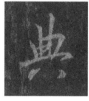 | 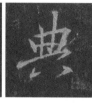 | 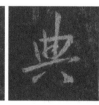 | 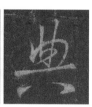 |
|---|---|---|---|---|
| 327 | 图 327-1 | 图 327-2 | 图 327-3 | 图 327-4 |

选取帖中四个"典"字进行分析，四个字基本分两种写法。

1. 第一种写法【图 327-1、327-2、327-3】

①形方字偏小，行楷写法。

②注意笔顺：左竖→横折→中间两竖→中间横→腰横→下面两点。

③中间两竖是左短右长，略呈向背之势。

④腰横向右上取势，收笔回锋。

⑤底下两点，左为挑点，右为撇点。

2. 第二种写法【图 327-4】

①形方字适中，行楷写法。

②方圆兼用，流畅连贯。

③整个字有篆籀笔意。

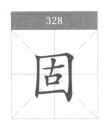

328

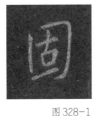

图 328-1

该字在国字框"囗"的处理上有特色，也是王书写此偏旁的一种形态。

1. 形方字适中，行楷写法。

2. "囗"就只有右上角封口，且横折是向右上取势，外圆内方。

3. "古"是楷书写法，悬空放置。

4. 细节："囗"写成了平行四边形，而由于"古"端正，使整个字不失重心。

329

呪

图 329-1　　　　图 329-2　　　　图 329-3　　　　图 329-4

"呪"字在帖中出现了6次，选取四个不同写法的字例进行分析。

1. 第一个"呪"字【图 329-1】

①形方字适中，行草写法。

②左边"口"一笔写成，靠上安放。

③右边"兄"草书写法：

A. 上面"口"写成横折横，收笔映带写出"儿"的一撇。

② "儿"的竖弯钩以一小弧代替。

③整个"兄"的用笔重于左边"口"，以形成对比。

2. 第二个"呪"字【图 329-2】

①形扁方，字稍大，行楷写法。

②左边"口"两笔写成。

③右边"兄"基本属楷书写法，只是撇是方起方收不出锋。

3. 第三个"呪"字【图 329-3】

①形方字适中。

②左边写"口"字注意左下角不封口。

③右边"兄"的写法有讲究：

A."口"左上角不封口，横折向右上取势。

B."儿"：撇写得很短，竖弯钩的弯向右下斜，出钩含蓄，钩的方向指向左上角，即"兄"的起笔处。

▲细察：

　　王羲之这里写的"兄"字下面"儿"的形态，与前面讲过的"光"的下部写法，为后世许多书家借鉴放大。尤其是竖弯钩这种写法，为王书的一大经典笔法。张旭光先生把他总结为"闭合性规律"。

4.第四个"呪"字【图329-4】

①形方字适中。

②左边"口"字小，右边"兄"字大，对比明显。

③右边"兄"写得简洁连贯：

A.撇似隶书笔法，藏锋收笔。

B.竖弯钩写得像个鱼钩，含蓄中显锋利。

图330-1

1.形长字大。

2.上面"山"字属草书写法。

3.下面"厈"：

①横撇连写，撇不出锋。

②"干"也写成右倾状，但竖的收笔略低于撇的收笔处。

图331-1

所选字例应是按"岩"字的异体字"巖"书写的。

1. 形长字大,基本上属行楷写法。

2. 中间三点形态各异。

3. 下部"厂"的撇尖起方收,使整个字显得较内敛。

图332-1　　　　　图332-2　　　　　图332-3　　　　　图332-4

帖中出现9个"羅"字,选取其中有代表性的四个进行分析。

1. 第一个"羅"字【图332-1】

①形长方字稍大,类似楷书写法。

②上面四字头"罒"左上角不封口。

2. 第二个"羅"字【图332-2】

①形长方字适中,行楷写法。

②下部"維"的右边"隹"的写法是左上撇和右上点连写。这一写法也是王书写"隹"的常用形态。

3. 第三个"羅"字【图332-3】

①形方字适中,行楷写法。

②上面"罒"的比例比第一、二个字大。

③下部"維"的"纟"简化了笔画。

4. 第四个"羅"字【图332-4】

①形长方字偏大,行草写法。

②上部"罒"写得疏朗流畅。

③下部"維"的左边"纟"减省笔画；右边"隹"是右上点和"亻"的竖连写，这也是王书写"隹"的经典形态。

岭

图 333-1

1. 形长字大，行楷写法。

2. 上面"山"不宜写大。

3. 下部"領"的左边放，右边收。故左边撇要出锋；右边底下两点要内敛。

注意写"貝"时，下面两点不能离开"目"字。见前面分析"賢"字的细察部分。

图

图 334-1

王书写这个字完全是异化处理。

1. 形长字大。

2. 把外边国字框"囗"减省了。

3. 只写成上部一个"口"，下部一个"面"。

4. 基本上属行楷写法，用笔较细匀。

注意："啚"字古同"图"。

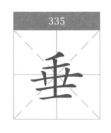

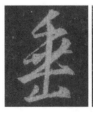

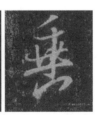

图 335-1    图 335-2

所选字例应是按"垂"的异体字"埀"书写的。

1. 第一个"垂"字【图 335-1】

①形长字大，笔画较粗重。

②注意笔顺：撇→第一、二横→左右两竖→第三横→中竖→"凵"。

③注意笔画的连贯与流畅。

2. 第二个"垂"字【图335-2】

与第一个字笔顺相同，但有两个不同点：

①形长字适中。

②底下"凵"写成竖折。

图336-1　　　图336-2

"物"字在帖中出现4次，选取帖中两个不同写法的"物"字进行分析。

1. 第一个"物"字【图336-1】

①形方字适中，方笔为主，基本上属楷书写法。

②左边牛字旁"牜"，竖写成了竖钩。

③右边"勿"：

A. 第一撇与左边"牜"的提几乎成了一笔。

B. 第三撇的起笔与第二撇相连，但两撇都在"刁"里面，较内敛。

2. 第二个"物"字【图336-2】

①形方字偏大，以圆转为多，属行草写法。

②左边"牜"一笔写成。

③右边"勿"是两笔写成。

④细节：

A. 整个字牵丝映带，圆转流畅，要反复练才能熟练。

B. 在整个圆转过程中，有一处方折尤要注意：即右边"勿"第一撇的收笔和横折钩的起笔的转折处，一定要方折，否则整个字会显得流滑。

337

製
制

图 337-1

图 337-2

"製"字在帖中出现3次，选取其中两个进行分析，因为基本上都属行楷写法，故一并叙述。

1. 形长字适中。

2. 上部"制"较内敛；下部"衣"显得形长。上下结构两部分中心线不在一条直线上，有意安排成上偏左，下偏右。

3. 细节：注意全字的重心平稳。

338

知

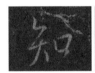
图 338-1

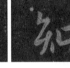
图 338-2

图 338-3

图 338-4

"知"字在帖中出现8次，选取不同写法的四个进行分析，因为是常用字，故分析精细一些。

1. 第一个"知"字【图338-1】

①形方字偏小，行楷写法。

②左边"矢"撇横连写，收笔出锋映带出第二横的起笔。

③右边"口"左上角不封口，底横收笔向左下出锋。

④整个字较圆润清爽。

2. 第二个"知"字【图338-2】

与第一个比较，有两点不同：

①左边"矢"：撇和两横连写；下面一撇在第二横的收笔处。

②整个字用笔较重。

3. 第三个"知"字【图338-3】

①形偏长字偏小，行楷写法。

②左边"矢"笔画独立，但笔意相连。

4.第四个"知"字【图338-4】

①形扁字适中，用笔方圆结合。

②左边"矢"两笔写完

③右边"口"一笔写完。

④细节：由于字呈扁形，防止左右两部分写散了。

图339-1　　　　图339-2

选取两个不同形态的"侍"字进行分析。

1.第一个"侍"字【图339-1】

①形扁方字适中。

②左边单人旁"亻"撇重竖轻。

③右边"寺"：第二横写成横钩；"寸"的点连在横上，竖钩出钩较长且拙。

2.第二个"侍"字【图339-2】

①形方字偏大。

②左边"亻"写得较轻巧。

③右边"寺"笔画连贯，映带较多，要仔细琢磨。尤其"寸"字最后一点的位置要精准，与竖钩的出钩似连非连。

④整个字是上合下开型。

图340-1

1.形长字稍小，基本属楷书写法。

2.整个字是上面偏大，下面偏小；上面向左倾，下面往右斜；在险中求稳，在变中求活。

3.整个字用方笔为主。

341

图341-1

1. 形方字略小，属行楷写法。

2. 左边单人旁"亻"用笔较重。

3. 右边"吏"：

①上横写得很短。

②撇是方起而收笔重按，类似隶书笔法。

③捺写成反捺。

4. 整个字是上开下合型。

342

图342-1

1. 形方字适中，属行楷写法。

2. 左边单人旁"亻"突出撇，而竖写成一竖点。

3. 右边"吕"：

①上面"口"字左上、下角都不封口，三笔写成，横折是方折。

②下面"口"字左下角不封口，横折是圆转。

343

凭

图343-1

1. 形长字大。

2. 上部"馮"字：

①左边"冫"写成一竖钩。

②"馬"的横折钩是圆转，"灬"以一横代替。

3. 下部"心"的写法有讲究：

①左点为挑点。

②卧钩的起笔在左点的起笔处，出钩锋利。

③上面两点连写成一横弧，起笔处在卧钩的中间弧弯上，收笔藏锋。

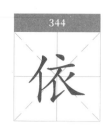

344

图 344-1

"依"字在帖中出现两次，但写法相似。

1. 形扁方字偏大，属行楷写法。

2. 左边单人旁"亻"突出撇，方起尖收。

3. 右边"衣"：

①上横和第一撇连写。

②竖钩写成竖短钩长。

③捺写成反捺，尖起圆收，收笔写成回锋钩。

4. 细节："衣"右边一撇一捺连写，舒展连贯。

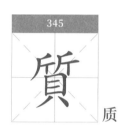

345
质

图 345-1

图 345-2

选取帖中两个"質"字进行分析，因基本上同属行楷写法，故一并叙述。

1. 形长字偏大，以方笔为多。

2. 上部两个"斤"写法有变化。

①左边"斤"下面竖收笔向右上挑出锋。

②右边"斤"的下面竖写成一撇，形成左右两竖的呼应。

3. 下部"貝"写得修长，尤其下面两点摆布要讲究：左长右短，不离上面"目"。

▲细察：

"質"字是上部宽，下部窄。

346

图 346-1

1. 形方字适中，属行草写法。

2. 左边双人旁"彳"草书写法，以一点加一竖钩代替。

3. 右边"正"也是草书写法：

①上面一横写成撇点。

②左边竖和底横连写成竖折钩。

③中间一竖和一横写成两点。

4.细节：要注意笔断意连，防止写散了。

347

图 347-1　　　图 347-2

选取帖中两个"往"进行分析，因都属草书写法，故一并叙述。

1.形方字略小。

2.左边双人旁"彳"写成一点一竖，第一个"往"字竖是弧竖，第二个"往"字竖收笔向右上有出锋。

3.右边"主"的写法：

①先写上横，再写竖，而且竖的起笔伸出上横，以代替上面一点。

②接着写下面两横，一笔写成，收笔写成回锋钩。

4.细节：这个字是左右结构，中间显得疏朗，但要防止距离过大，感觉松散。

▲细察：

这个字在有些书中误作"法"字的行草写法，这点要注意。

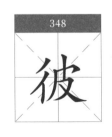
348

图 348-1

"彼"字在帖中出现两次，写法相似。

1.形方字适中。

2.双人旁"彳"写得紧凑，竖是尖起方收，向右上出锋，映带出右边"皮"的撇起笔。

3.右边"皮"的写法以圆转为主。

①撇是方起方收，收笔折锋与横钩连写，向右上取势。

②中竖与下面"又"的横撇连写。

③下面"又"的横撇写成了弧钩，出钩与捺的起笔映带，都是笔断意连；捺写成反捺，收笔写成回锋钩。

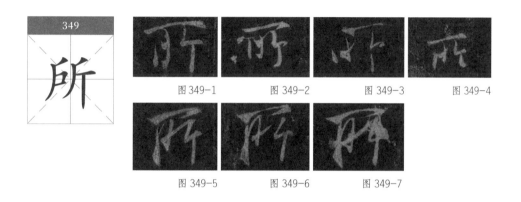

图 349-1　　　图 349-2　　　图 349-3　　　图 349-4

图 349-5　　　图 349-6　　　图 349-7

帖中共出现了 11 个"所"字，所选字例应是"所"字的异体字"所"书写的，选取其中七个进行分析，从字形和写法上可分为六种写法：

1. 第一种写法【图 349-1】

①形方字适中，在写法上改变了原字结构，这也是王书写"所"字的一种形态。

②笔顺是：上横→左竖→竖钩→点→竖折→右下竖。

③上面一横方起方收，呈弧形，有覆盖感。

④横下面部分：

A. 左边的竖钩起笔要连上横。

B. 右边的竖折的起笔也要连上横。最后一竖是垂露竖，圆起圆收。

2. 第二种写法【图 349-2】

①形扁方字偏小。

②写法和笔顺与第一种写法大体相似，只是有两点不同：右下方的一竖写成竖钩；整个字写得更流畅。

3. 第三种写法【图 349-3】

①形方字偏小，笔画较细。

②左边竖钩与点连写。

③右下方的一竖尖起尖收，位置对着上面撇折的折点。

4. 第四种写法【图349-4】

①形扁字小。

②方笔较多。

③右下方的一竖写成一点。

5. 第五种写法【图349-5、349-6】

①形方字适中，

②上横是方起，收笔写成回锋钩。

③横下面部分：笔画牵丝映带较多，要注意笔顺。

6. 第六种写法【图349-7】

与第五种写法相同，只是右下一竖伸出上面的撇折，而且撇折的收笔向左上翻转。

7. 细节：尽管七个"所"字有变化，但总的笔顺大致相同，只是在字形大小、形状及笔法等方面有差异，需细察。

图350-1　　　　图350-2

所选字例应是按"舍"字的异体字"舍"书写的。

1. 第一个"舍"字【图350-1】

①形扁方，字适中。

②上面"人"字头左低右高：

A. 撇是方起尖收，出锋爽利。

B. 捺的起笔穿过撇，尖起方收。

③下面部分改变了写法：上边"干"写成了"土"；下边"口"字扁平，向右上取势。

④细节：这是王书写"人"字头的一种形态，既舒展又含蓄。

2. 第二个"舍"字【图350-2】

①形长字大。

②上面"人"字头也是左低右高，但撇长而捺短，且捺的起笔不与撇相交。

③下面部分：上边"干"同样写成"土"；下边"口"字一笔写成，起笔处与"土"的底横连接。

④细节：整个字以方笔为主，且笔画较细。

351

图351-1

图351-2

"金"在帖中出现过4次，现选取两个不同写法的"金"字逐一分析。

1. 第一个"金"字【图351-1】

①形扁方字适中，属行楷写法，笔画舒展优美。

②上面"人"字头，标准王书的楷书笔法，但注意：撇捺相交点位置较高，在各自起笔处。

③注意下面部分的笔顺：先写上边两横，接着写竖，再写两点，最后写底横；下面两点是连写呼应。

2. 第二个"金"字【图351-2】

①形长字偏大。

②上面"人"字头：撇是方起方收；捺是尖起方收；起笔处不相交。

③下面部分要注意笔顺：即写完上横再写中竖，其余笔画一笔写成，收笔向上出锋。

352

图352-1

图352-2

选取帖中两个"受"字进行分析。因写法大体相似，故一并叙述。

1. 形偏长，字适中，属行楷写法。

2. 上面爪字头"爫"和秃宝盖"冖"：

①上撇下面的三点笔断意连。

② "宀"向右上取势，横钩出钩较长。

3. 下面"又"写成了"丈"，撇较短，捺写成了反捺。

▲细察：
　　下面"又"的写法，是王书写"又"的一种形态。特别注意写捺时，起笔在撇的尾部，稍过撇即可。

353

图 353-1

1. 形长字大，是一个左上右三面包围之字。包围部分通常向右上方取势，左下角给人以向右上的支撑感。左上角留个空口。

2. 左撇写成左竖，回锋收笔。

3. 横折钩向右上取势，用笔内撇，出钩坚挺有力。

4. 里面"吉"的写法：先写一竖，再连写四个横折，收笔出锋。

注意："周"还有异体字"冑"。

354

图 354-1

昏

王书在写此字时，上部"民"多写了一撇。基本上属行楷写法。

1. 形长字偏大，以圆笔为多。

2. 上面"民"字写得开张：

①左边竖钩出钩特别长。

②右边一撇锋利有力。

3. 下面"日"圆转流畅，横折与"民"的斜钩似连非连。

▲细察：
　　下面"日"就像镶嵌在"民"字里面一样，这种结构改变，使"昏"的写法别有一番新意。

355

图 355-1 　　　　图 355-2

选取帖中两个"忽"字进行分析。

1. 第一个"忽"字【图 355-1】

①形方字适中，行楷写法。

②上部"勿"：

A. 第一撇有意写长，方起方收，似一斜竖。

B. 第二、三撇比第一撇短，且只有第三撇收笔出锋。

C. 横折钩是方折，出钩以收笔出锋代之。

③下部"心"：

A. 左点较重。

B. 卧钩出钩明显，用笔较重。

C. 上面两点连写，收笔藏锋，位置靠上。

2. 第二个"忽"字【图 355-2】

与第一个写法大体相似，只有两点不同：

①写"勿"时：

A. 第一撇长短适中，且收笔与横折钩的横起笔似连非连。

B. 横折钩的折有意向右上取势。

②写"心"时，左点笔画不太重，上面两点是笔断意连。

356

备

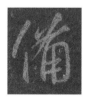

图 356-1

1. 形方字适中，属行草写法。

2. 左边单人旁"亻"写得有力：撇是方起方收，呈弧状；竖是尖起方收。

3. 右边部分减省笔画：

①笔顺是：左点→撇→上横→"冂"→"冂"里两横→竖。

②用笔是轻重得体，方圆兼备。

357

图357-1

所选字例是按"京"的异体字"京"书写的。

1. 形长字偏大，属行楷写法。

2. 中间"日"字里面一横不连两竖。

3. 下面两点平衡整个字：左挑点，右顿点。

4. 整个字笔画较细。

358

图358-1

1. 形长字大，属行楷写法。

2. 京字头"亠"的写法：上点写成横点；横和下面"亻"的撇连写。

3. 下面部分：

①"亻"的撇和竖都写得长，撇是方起尖收，竖是垂露竖。

②右边部分写得连贯，里面一点写成横点。

③最后一捺写成反捺，尖起方收。

359

图359-1

1. 形扁字稍小。

2. "广"字旁的写法要注意：点是独立写，横撇连写，撇收笔向上回锋。

3. "付"的写法：

①"亻"以一竖代替。

②"寸"的一点是撇点，且写得较大。

4. 整个字右上取势。

360

净

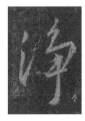

图 360-1

"淨"字在帖中出现过 3 次，写法相似。

1. 形长方字偏大，行楷写法。

2. 此字写好有三点：

①三点水"氵"，一笔写成，但要交待清楚三点。

②"争"字要突出中间大的横折，形成与上面"⺈"的对比；

③竖钩要饱满而灵动，出钩不能甩笔。

3. "氵"和"争"的间距要适度。

361

於

于

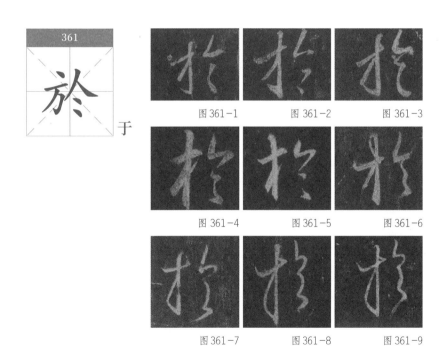

图 361-1      图 361-2      图 361-3

图 361-4      图 361-5      图 361-6

图 361-7      图 361-8      图 361-9

所选字例是按"於"字的异体字"扵"书写的。"於"字在此帖中出现 20 次，现选取其中 9 个有代表性的进行分析。写法不完全相同，总的可分为三类。

1. 三类的共同点有两处：

①左半部都不是写成"方"。

②右半部的"人"字头写成撇折，收笔有出锋，也有不出锋；下面两点基本连写，且大多都收笔回锋。

2.下面分析其不同点：

①第一类【图361-1、图361-2、图361-3】：

A.左半部的"方"写成"才"，基本上是楷法。

B.右半部的写法：上面的撇和捺连写成撇折，收笔回锋（除第一个字外），映带出下面两点；下面两点基本上是连写，只是形态各异。

②第二类【图361-4、图361-5、图361-6】：

A.左边的"方"同样写成"才"，只是竖钩不出钩，撇写成挑（第三个字除外）；

B.右边写法与第一类写法相似。

③第三类【图361-7、图361-8.图361-9】：

A.左边"方"写成"扌"，写法有特点：横写成"凵"形；竖钩与提连写。

B.右半部基本上是连写，只是形态不同，有的高于左边，有的长于左边。

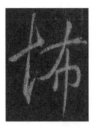

图 362-1

1.形方字大。

2.左边竖心旁"忄"的笔顺是：

①先把两点写成一横，收笔向左上回锋，映带竖的起笔。

②再写竖，轻起重收，收笔时方折向右上出钩。

3.右边"布"是楷法：

①先写撇，撇写得长，尾端弯曲的弧度大。

②再写横，尖起方收，轻起重收，起笔处要低于左边"忄"两点形成的横的收笔处。

③最后写"巾"，"巾"的左竖起笔与撇的弧弯处要似连非连；中竖是悬针竖。

363

图 363-1　　　　图 363-2

"尚"字在此帖中出现两次，写法大体相似，略有区别。

1. 第一个"尚"字【图 363-1】

①形宽扁字偏小。

②上面小字头的中竖方起方收，左右两点方起尖收，互相呼应。

③下面"冋"写成扁形，左上角不封口。左竖为短竖，方起方收。写横折钩向右上取势，折是方折。

④"冋"里面的"口"字写成扁形，全封口。

2. 第二个"尚"字【图 363-2】

与第一个"尚"字写法大体相似，不同点有三：

①上面小字头的中竖向上伸长。

②"冂"的左竖写成挑点，横折向右上斜度大。

③"冋"里面的"口"字较小，左上角和左下角不封口。

364

图 364-1　　　　图 364-2

选取帖中的两个"性"字进行分析。

1. 第一个"性"字【图 364-1】

①形方字偏小，行草写法。

②左边竖心旁"忄"：

A. 先写两点，用笔较轻；由于书写连贯，形成了一短横。

B. 再写竖，方起方收，用笔稍重。

③右边"生"是草书，还减省了左上面一撇。笔顺要先写上横，再写竖，然后写余下的两横。

④细节：防止左右距离太大，显得松散。

2. 第二个"性"字【图 364-2】

①形方字偏大，亦属行草写法。

②左边"忄"：两点写得较夸张，呼应强烈；竖写成竖钩。

③右边"生"与第一种写法同样是草写，减省了左上边一撇，只是用了侧锋，使笔画棱角明显。

④细节：整个字是上开下合形。

图 365-1

"宝"字是按"寶"这个繁体字书写的。

1. 形长字偏大，行楷写法。

2. 上面宝盖"宀"写得较工整。

3. 中间"王"和"尔"都是连笔映带书写：左边"王"一笔写成；右边"尔"两笔写成。

4. 下面"貝"也写得工整，但有两点要注意：

①中间两横连左不靠右。

②下面两点，左挑点，右顿点，而且不与"目"相连。这种写"貝"字底下面两点脱离"目"的主体不相连的形态，在王书中不多见。请细察。

图 366-1

"宗"字在帖中出现 3 次，写法相似。

1. 形方字适中，属行楷写法。

2. 宝盖"宀"的写法：

①上点方起方折，写得很有质感，这种写点的方式是王书的一种高超技法。

②接下来"冖"一笔连写，左竖是尖起方收，折笔连写横钩，而且钩的出锋有力。

3. 下面"示"向右上取势，尤其是最后两点的写法要注意：

①左点为挑点。

②右点为顿点，类似枣核，有棱有角。这种笔法也要反复练习。

③两点左低右高，左放右收。

4.整个字是上敬下侧。

图 367-1

1.形长字偏大，属行草写法。

2.上面宝盖"宀"的写法是王书写此偏旁的一种形态。

3.下面部分简写为横折折折撇，一笔写成。尤其是最后一笔写成反撇，尖起方收，收笔处如斧砍刀切，平整利索。

▲细察：

"定"字的上面"宀"向右上取势，下面部分向右下取势。整个字亦呈上敬下侧状。

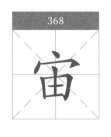

图 368-1

1.形方字适中。

2.上面宝盖"宀"是王书的经典形态之一。注意上点的写法，很有特色。

3.下面"由"字：

①注意笔顺：左竖→横折→中竖→下两横。

②收笔时要向左下圆转出锋。

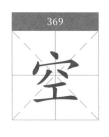

图 369-1      图 369-2      图 369-3      图 369-4

帖中出现 14 个"空"字，选取其中四个字进行分析，大体可分两种写法。

1. 第一种写法【图 369-1、369-2】

①形方字适中，属行楷写法。

②上面"穴"：

A. 上点独立。

B. 左点不与横钩连。

C. "宀"下面左撇点写成短撇。

D. 右点写成竖折，收笔向左下回锋。

③下面"工"一笔写成。

④整个字用笔方圆结合。

2. 第二种写法【图 369-3、369-4】

与第一种写法大致相似，只是"宀"一笔写成。

图 370-1      图 370-2

选取帖中两个"實"字进行分析。

1. 第一个"實"字【图 370-1】

①形长字偏大，行楷写法。

②宝盖"宀"：上点是竖点；下面"宀"左点不与横钩连。

③下面"貫"字是标准楷书写法，只是注意"貝"中间两横是连左不靠右。

④细节：写"貫"字时，上边"毌"字中横向右上斜，向左伸展；下横向右下斜，

向右伸延。

2. 第二个"實"字【图370-2】

①形长字大。

②上面"宀"：上点为撇点；"冖"一笔写成。

③下面"貫"的写法：

A. "毌"字笔顺：竖折→横折→竖、横，即中竖与中横连写；

B. 底下"貝"的中间两横连写；下面两点不与"目"连：左点写成挑点，右点写成撇点，显得稚拙。这也是王书写"貝"字底的一种少有形态，请注意。

图371-1

1. 形方字适中，行楷写法。

2. 左边"火"字旁，把上面两点写成了一斜横。

3. 右边"巨"的写法：

①上横是尖起方收。

②左竖是方起方收。

③中间横折是尖起方折。

④底横是藏锋起收笔。所有四横只有底横起笔与左竖连接。

⑤注意：底横上面增加了一撇点，改变了"巨"的结构。

图372-1

图372-2

图372-3

图372-4

图372-5

帖中出现了16个"法"字，这个字是常用字，王书在写这个字时也运用了许多变化。选取其中五个字进行分析，可分为四种写法，要细察。

1. 第一种写法【图 372-1、372-2】

①形方字偏小，是行草写法。

②左边三点水"氵"，以一弧竖钩代替。这也是草书写"氵"的常用符号。

③右边"去"：

A. 上横稍长。

B. 中竖要写成斜竖或竖撇状。

C. 第二横和下面撇折连写。

D. 最后一点要写得饱满圆润，与折的收笔处似连非连，安放得恰到好处。

2. 第二种写法【图 372-3】

与第一、二个字相比，写法大体相似，只是有三点不同：

①"去"的上横较短。

②"去"的中竖写成直竖，

③"去"最后一点与左边撇折收笔实连。

3. 第三种写法【图 372-4】

①形方字适中，用笔较重。

②左边"氵"以一点加竖钩代替，这也是行草书中写"氵"的常用符号。

③右边"去"：

A. 上横不短并向右上斜。

B. 中竖写成斜竖，并与下面横、撇折连写。

C. 最后一点要写得凝重，独立放置，不与左边笔画连。

4. 第四种写法【图 372-5】

这种写法用笔细，如锥划沙。

①形方字大，呈上开下合状。

②左边"氵"以一竖钩代替，这是草书写"氵"的一种形态。

③右边"去"两笔写成：

A. 上横较短。

B. 中竖写成斜竖，并与第二横和下面横折点连写。

C. 底下撇折收笔向左下回锋出钩，代替最后一点。

▲细察：

左边"氵"基本是两笔写成。《圣教序》中"氵"写法十分疏朗大气，呼应性很强。一般都是一点加一竖钩，且钩较大以加强呼应，一笔写成者较少，三笔写成者亦不多。如"濟、流"等字。

图 373-1

1. 形方字适中，行楷写法。

2. 左边三点水"氵"写成一点加一竖钩。

3. 右边"可"字写法要注意：

①横写得较长，起笔在左边上点的水平线上，收笔回锋向左下出钩。

②"口"字一笔写成，向右上取势。

③竖钩是方起，起笔处不与上横连，出钩含蓄有力，钩尖是向左下出锋。

写此字可参考"阿、奇"等字的写法，比较王书写"可"字的变化。

图 374-1

1. 形方字适中，行楷写法。

2. 左边三点水"氵"是一点加一竖钩的写法。

3. 右边"占"的写法要注意：上面竖是写成了竖撇，下面"口"字是左下角不封口。

375

沿

图375-1

"沿"是"沿"的异体字。

1. 形方字适中。

2. 左边三点水"氵"也是一点加一竖钩，但只是上点与竖的起笔有牵丝映带。

3. 右边"公"：上面一撇一捺写成两点，且右点与下面"厶"连写。

4. "公"下面一点写得含蓄有厚度。

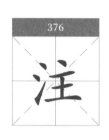

376

注

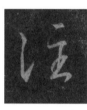

图376-1

1. 形方字偏小，属行草写法。

2. 左边三点水"氵"以一竖钩代替。

3. 右边"主"字：

①上点写成横点。

②"王"字一笔写成，底横收笔向左小回锋。

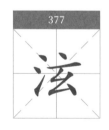

377

泫

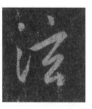

图377-1

"泫"形容水滴下垂。见"云露方得泫其花"句。

1. 形方字适中，行楷写法。

2. 左边三点水"氵"写成一撇点加一竖钩。

3. 右边"玄"三笔完成：

①上点为独立的撇点。

②横与下面两个撇折连写。

③下面最后一点紧贴上一笔画的收笔，显粗重沉稳。

4. 整个字向右上取势。

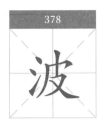

图 378-1　　　　　图 378-2　　　　　图 378-3

图 378-4　　　　　图 378-5　　　　　图 378-6

"波"字在帖中出现 9 次，现选取六个"波"字进行分析。总的看，六个"波"除左边三点水"氵"变化大些，右边"皮"的写法大体相似，只是略有差异。这六个"波"字大致可以分为五种写法：

1. 第一种写法【图 378-1】

①形方字稍大。

②左边"氵"是楷法。

③右边"皮"是草法：

A. 左撇写成斜竖。

B. 横折写成一圆圈。

C. 中竖和下面"又"连写。

D. 写"又"时：横撇弱化横，突出撇，这一撇写得长且收笔重；捺写成反捺，收笔回锋向左上出钩。

④整个字是左右结构，由于左边写得工整，右边写得连贯，形成对比。

2. 第二种写法【图 378-2、378-3】

由于字形都是方形，只是【图 378-2】字大，【图 378-3】字适中，故一并分析写法：

①左边"氵"写成一撇点和一竖钩，且钩的出锋映带出右边"皮"的撇的起笔。

②右边"皮"的写法，与第一种写法运笔大致相似，只是略有变化：

A. 左撇和横折连写，撇几乎写成了一短竖。

B. 中竖与下面"又"连写。

C."又"的横撇圆转，撇收笔出锋。

D."又"的捺写成反捺。只是【图 378-2】的反捺出钩明显，而【图 378-3】的反捺收笔含蓄。

3. 第三种写法【图 378-4】

①形方字大，用笔方圆结合，属行草写法。

②左边"氵"写成竖钩，尖起方折尖收。

③右边"皮"写法与第二种写法相似，只是笔画交待更清楚些。

▲细察：

　　这里要注意一个细节，在以上三种写"皮"的方法中，写"又"的撇和捺有一个共通点：即撇的收笔与反捺的起笔是笔断意连，而且捺的起笔刚好搭接在撇的下端，不能伸出过多，这就是王书技法的高妙。正是由于这种写法，使"皮"字里面留白较多，加之与左边"氵"的合理间距，使整个"波"字中间显得疏朗。

4. 第四种写法【图 378-5】

①形方字大，用笔圆融，起收笔以藏锋为主。

②左边"氵"写成一竖，且笔画较粗。

③右边"皮"的写法：

A. 左撇与横钩写成了类似"⌒"。

B. 中竖和下面"又"一笔完成。

5. 第五种写法【图 378-6】

这个字写得有点特别，要注意：

①形方字大，用笔侧锋为多，笔画方起方折方收明显。

②左边"氵"写得有特点，整个写成了竖钩提的形状：

A. 起笔方切。

B. 收笔向左上出钩再连续向右上一提。

C. 提的出锋长且细，形成映带与右边"皮"的左撇起笔牵丝。

③右边"皮"的写法与前面几种写法相似，只是在用笔和转折上要多琢磨。

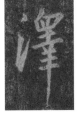

图 379-1

1. 形长字稍大，属行楷写法，以方笔为多。

2. 左边三点水"氵"写成一撇点和竖钩。

3. 右边"睪"上面多加了一撇，下面多加了一横。

这里有两点要注意：

①上面"罒"左上角留空不封口。

②下面一竖是悬针竖，且略为向下拉长。

4. 细节：这字写法与前面分析过的"譯"的写法有许多相似之处，可参照分析。

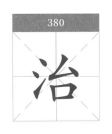

图 380-1　　　图 380-2

选取帖中两个写法不同的"治"字进行分析。

1. 第一个"治"字【图 380-1】

①形方字适中。

②左边三点水"氵"减省了两点，是为了避讳皇帝名号。

③右边"台"一笔完成，写得圆转流畅。注意：

A. "台"上部"厶"的右点减省。

B. "台"下部"口"左下角不封口，底横写成斜横。

2. 第二个"治"字【图 380-2】

①形方字大，用笔粗重。

②左边"氵"写成竖钩。

③右边"台"写成长形：

A.上边的"厶"：拉长撇，弱化折，撇折写成了斜竖钩；右点又写成了竖钩，且不与左边笔画连。

B.下边的"口"一笔完成，左下角不封口，底横几乎写成了一方点。

C.整个字呈上开下合状。

④细节：王书的第二个"治"字写法很有创意，值得琢磨。

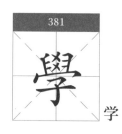 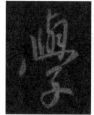 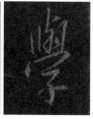

图381-1　　　　图381-2

1.形长字稍大，属行楷写法，以方笔为多。

"學"字在此帖中出现3次，有两种写法。

1.第一种写法【图381-1】

①形长字大。

②上部圆转多：左边两竖顺锋入笔；中间"与"是圆转；右边部分是圆转。

③中间"冖"覆盖较大，左点不与横钩连，而且出钩方而有力。

④下部"子"字是王书的特色写法，上面方折，下面圆转，最后一横是方收笔。

2.第二种写法【图381-2】

写法与上述基本相似，但字形偏长，且多是方折。

①中间"冖"覆盖较小，横钩出钩长。

②下部"子"的竖钩与最后一横是分两笔写，横的收笔向右上翘。

 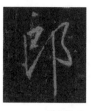

图382-1

"郎"字在此帖中出现3次，写法完全相同，估计是选用了同一个字。

1.形方字偏大。

2.左边部分的写法：

①上点方起向左下出锋。

②横折的折为方折，向右上取势。

③下面两横短促连成两个点。

④左边竖钩圆起方折出钩。这个钩出锋较长，成为右耳刀"阝"的映带起笔。

⑤竖钩上的一点减省。

3. 右耳刀写法：

①横折弯钩要写大。

②竖是悬针竖，要写得直且长，竖的起笔在横折弯钩的起笔处。

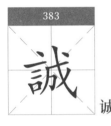

诚

图383-1

1. 形方字适中。

2. 左边"言"字旁是王书的常用形态，上点和上横写完后，下面两横和"口"字以一撇点和一竖钩代替。

3. 右边"成"的写法：

①笔顺是：左撇→横→横折钩→斜钩→右撇→点。

②撇是竖撇，方起尖收出锋。

③上横和里面的"丁"的起笔是笔断意连。

④斜钩不出钩，中段要与"丁"的折连接。

⑤右上点不要写太大，安放要恰当，正好在上横的收笔上方。

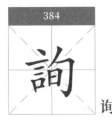

询

图384-1

1. 形扁方，字适中。

2. 左边"言"字旁写法也是王书常用形态之一。写完上点和上横之后，下面实际上是一短弧竖和一挑点的连写。这一技法不易掌握，

要多练习，不能以简单的一竖钩代替。

3.右边"旬"基本是楷书写法，注意两点：

①上边撇的收笔与横折钩的起笔相交。

②横折钩形成的夹角是锐角，且出钩短促尖锐。

③"旬"向右上取势。

4.整个"询"字成上开下合型。

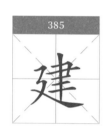
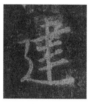

图 385-1

1.形长字适中，属行楷写法。

2."聿"的写法：

①所有横画大部分是尖起方收，向右上斜。

②上面横折几乎写成了横钩，横是尖起且短，起笔处刚穿过中竖，折是方折。

③中竖起笔处刚出上面横折的横。

3.建之旁"廴"一笔写成，注意两点：

①起笔处与"聿"的第二横齐平。

②底下一捺是驻锋捺，藏锋收笔，显得厚重含蓄。

4.细节：王书写建之旁"廴"有讲究，看似显拙，实则耐看，要反复练，方能掌握。同时，要注意与走之"辶"写法的区别。

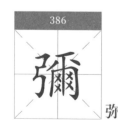

弥

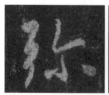

图 386-1　　　图 386-2

选取帖中两个"弥"字进行分析。

1.第一个"弥"字【图 386-1】

①形扁方，字适中。

②左边"弓"字旁写成横折→撇→撇，笔画有减省。这也是王书写"弓"字旁的常用形态。

③右边"尔"：

A. 上面撇和横钩连写为撇折。

B. 下面"小"字的右点有意往右放得较远，且笔画较重，这也是平衡整个字的重要一笔。

④"弥"是左右结构的字，在整体安排上写得左敛右放，左窄右宽。

2. 第二个"弥"字【图386-2】

①形方字偏大，属行草写法。

②左边"弓"写成类似"了"，这是"弓"的草书符号，写时注意方起方收。

③右边"尔"：上面撇和横钩，写成横折折，下面"小"字，竖钩的起笔在上面第二个折的转折处，要精准。下面两点要与之呼应。

④细节：整个字用笔有篆籀笔意。

图387-1　　　图387-2

选取帖中两个不同的"承"字进行分析。

1. 第一个"承"字【图387-1】

①形长方字较大，属行楷写法。

②上面横折的起笔有一个竖点，这种写法在王书写此笔画中也常见，如"子"等字的起笔。

③中间三横减省了一横，连写成横折提。

④左边横撇写得较收敛。

⑤右边撇和捺写成撇折撇。这也是王书写类似笔画的常用方式，如"水"等。

⑥整个字写得圆润、疏朗。

2. 第二个"承"字【图387-2】

①形方字偏大，写得近似草书，用笔简练。

②中间"了"和三横：

A. 上面横折写成一折点，短小锐利。

B. 竖钩左倾，出钩锋利。

C. 中间三横减省一横，连写成横折提，横也类似一点。

③左边"フ"横撇几乎写成一斜竖，只是起笔有个方折，似乎显示有横的意思。

④右边撇和捺写成撇折钩。

⑤细节：王书写这个"承"字技法高超。整个字的笔画实连不多，但都是笔断意连，这就要注意细察，而且笔画之间的牵丝映带要看清楚，运笔要注意笔顺，轻重有度。

图388-1

1. 形方字偏大，属行草写法。

2. 左边子字旁"子"的写法：

①上面横折分开写，先单独写一横，尖起方收，笔画较重。

②横折的折和竖钩连写。

③提也写成了一斜横，并与右边"瓜"的上撇连为一笔。

3. 右边"瓜"的写法是草法，这也是王书书写"瓜"的特有形态，要琢磨。这里要注意：

①上面一撇写成横钩。

②上撇下面部分以三点连写代替。

③下面三点的形态要写准确。左点为方点，中间为弧点，右边为顿点。

图389-1

1. 形长字适中，属行楷写法。

2. 左耳刀"阝"：竖是尖起方收，不与横折折钩相连。

3. 右边"夅"：

①上部"冬"的捺写成一横，且起笔与"阝"相连。王书这一笔的处理非常有创意。也正是这一笔，使字的形状由方形写成了长形。

②下部垂露竖，收笔向左出钩。

③这里的三横都往右上斜。

图390-1

1. 形扁方字适中，属行楷写法，笔画较重。

2. "加"的右边"口"写得较轻松，两笔完成。

3. "辶"减省了上面一点，平捺写得厚重，收笔方收不出锋，魏碑笔法与之相似。

4. 细节：该字与前面讲过的"巡"字有相似之处，可一并参考分析。

细

图391-1

1. 形扁方，字适中，笔画粗重。

2. 左边绞丝旁"纟"是草书写法，笔画减省，写成撇竖钩。

注意：分析笔画时是这样的，但写的时候是一笔写成，以意到为主。

3. 右边"田"：

①笔顺有变化：左竖→横折→中竖→中横→下横。

②左上角不封口。

③中间一横短，两边不连，收笔出锋，映带出底横的起笔。

4. 细节：这个字"纟"的写法，也是王书写此偏旁的一种形态。

图 392-1

1. 形方字适中，属行楷写法。

2. 左边绞丝旁"纟"是王书写此偏旁的行书经典形态，用笔方起方折尖收，流畅连贯。

3. 右边"冬"：

①上面"夂"的捺是反捺，尖起圆收，收笔处造型很好，这一反捺造型是王书的经典用笔。

②下面两点连写：上点是尖起圆收，下点是圆起尖收。看似简单的两点，用笔技法很有讲究，要多练才行。

4. 细节：王书"终"字的行书写法很经典，很美观，可以说是典雅大方。

图 393-1　　　　图 393-2　　　　图 393-3

帖中出现了 6 个"经"字，选取三个不同写法的字进行分析。

1. 第一个"经"字【图 393-1】

①形长字适中。

②左边绞丝旁"纟"两笔写成：先写上面一撇；下面所有笔画写成撇折折提。

③右边部分：

A. 右点写成撇点。

B. "工"字写成了"土"字：先写中竖，再写两横；且两横向右上斜度大。

2. 第二个"经"字【图 393-2】

①形方字适中。

②左边"纟"一笔写成。

③右边部分与第一种写法相似，只是下面两横映带连写，底横收笔向左上出锋稍明显。

3. 第三个"经"字【图393-3】

①形扁方字稍大，属行草写法。

②左边"纟"一笔写完，非常简洁。把"纟"写成了撇竖钩，方起方折，钩向右上出锋长，且呈弧形。王书写"纟"的这种形态不多见，只是在写"经"字时才特有的。

③右边部分写得连贯：

A. 笔顺有变化：横撇→竖→右点和两横连写。

B. 注意上边横撇的撇的收笔与左边"纟"的钩的出锋收笔要似交非交。

4. 细节：

①王书写"经"的这个字例是经典字例，写得飘逸、疏朗，煞是好看。

②"纟"和右边部分的处理形态，在单独与别的偏旁或字进行组合时，不妨试试，这也是学以致用的努力方向吧。

---

▲细察：

这个字写得很有特色。"纟"一笔写完，简化省略，减少了一弯，且最后一笔出锋较长，呼应性更强。因所占空间更大，故显开张疏阔。

---

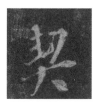

图394-1

1. 形长方字适中，属行楷写法。

2. 上面"丰"和"刀"写成了上开下合形。

3. 下面"大"：横是轻起重收，撇是重起轻收。捺写成一点，用笔重按，尖起方收。

395

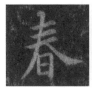　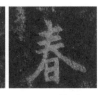

图 395-1　　　图 395-2

"春"字在此帖中出现两次，写法大致相似。

1. 形长方字适中，基本上是楷法。

2. 春字头"夫"的三横向右上斜，平行状态，顺锋起笔，藏锋收笔。

3. 撇是藏锋起笔，收笔出锋，位置靠横的左边一点。

4. 捺的起笔处在下横的二分之一处，收笔出锋（第一个字出锋锐利，第二个字出锋含蓄）。

5. 下面"日"字左竖起笔连撇，但右竖不靠捺，写成长方形。

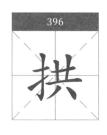

396

图 396-1

1. 形方字偏小，属行楷写法。

2. 左边提手旁"扌"，注意提的写法，有点像行书写"木"字旁的笔意。

3. 右边"共"的写法：

①上面一横两竖分四笔写，两竖写成上开下合状。

②下面两点，左点写成一撇或一斜竖，方起方收；右点写成一反捺或一回锋点。

4. "拱"字书写并不复杂，但王书在处理该字时，有意掺杂进不少技法和笔法，以丰富该字的结构和变化，要细察。

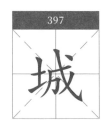

397

图 397-1

1. 形扁方字偏大，行楷写法。

2. 左边提土旁"土"两笔写成，竖提连写。

3. 右边"成"：

①左撇尖起方收。

②上横和下面的横折钩连写，向右上。

③斜钩尖起方收，不出钩。

④右点位置比较高，有高空险石之感。

4. 整个字是上合下开形。

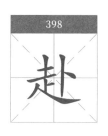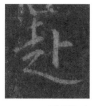

图398-1

1. 形方字适中，是行楷写法。

2. 左边"走"写法，是王书写此偏旁的一种形态。

①上面"土"上横短下横长，平行向右上斜。

②下面连写成横折和一捺，捺写得舒展，出锋爽利。

3. 右边"卜"写成一竖和一横，都是方起方收，竖和横连接成直角。

4. 细节：王书写这个"赴"字很漂亮，笔法也几乎是工整的楷书笔法。

图399-1　　　图399-2

所选字例是按"哉"字的异体字"𢦏"书写的。

1. 第一个"哉"字【图399-1】

①形长字偏大，属行楷写法。

②左下方的"口"字写成撇折折钩。

③斜钩上减省了一撇。

④斜钩有意向右下伸长，使字显得左收右放。

⑤细节：该字所有横都向右上斜，右上点安放得也潇洒。

2. 第二个"哉"字【图399-2】

与第一个大体相似，只是有两点差异：

①上面第二横收笔向左下方出锋，写成一撇，类似斜钩上的一撇。

②左下方的"口"字以两点代替：左为挑点，右为斜竖点。

图 400-1

1. 形方字大，行楷写法。

2. 左边提手旁"扌"，提收笔刚过竖钩。

3. 右边"舌"：

①上面中间一竖写成竖撇。

②"口"字写得比较朴拙，左上、下角和右下角都不封口。

4. 细节：王书写该字，不算好看，但也显示其在想办法写出变化。

图 401-1

1. 形扁方，字偏小，属行楷写法。

2. 整个字左右结构均匀。

3. 整个字向右上取势，左低右高，这点要注意。

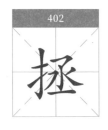

图 402-1　　　　图 402-2

选取帖中不同写法的两个"拯"字进行分析。

1. 第一个"拯"字【图 402-1】

①形方字大，属行草写法。

②提手旁"扌"用笔粗重，以方笔为主。

③右部"丞"：

A."了"的起笔有一竖点（如【图 387-1】所述）。

B. 左边"フ"与右边撇和捺连写，左边写成竖提，右边写成竖折撇。

④下边一横向右上斜。

⑤细节：注意与王书"极"字写法的区别。

2. 第二个"拯"字【图 402-2】是按其异体字"抍"书写的；

①形长字大。

②左边"扌"，竖钩和提连写。

③右边"承"：

A."了"一笔写成。

B.左边的"フ"和中间两横（中间减省了一横）及右边的撇和捺连写，一笔完成，捺写成反捺，收笔造型方峻。

4.整个字用笔方圆结合。

图403-1

1.形长字偏小，行楷写法。

2.上部草字头"艹"写成两点一横：上两点相互呼应；横是方起方收。

3.底部撇、竖、竖弯钩写法：

①左撇写成挑点。

②中竖写成短竖，收笔向右上出锋。

③右边竖弯钩写成竖折，但收笔写成回锋钩。

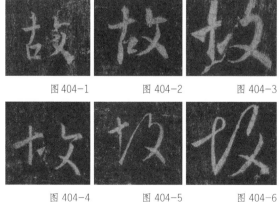

图404-1　　　图404-2　　　图404-3

图404-4　　　图404-5　　　图404-6

帖中"故"字被选用了11次，现选取六个有代表性的字进行分析。六个字可分为五种写法，现分别叙述。

1. 第一种写法【图 404-1、404-2】

①形方字适中，属行楷写法。

②左边"古"写得轻松：中竖写成竖撇；"口"字四个角不能全封死，第 1 个字留了左上角，第 2 个字留了左下角。

③右边反文旁"攵"写得较内敛：上面撇横连写；下面撇捺都写得含蓄，撇不长，捺是反捺。

④细节：这两个字整体写得都较收敛。

2. 第二种写法【图 404-3】

①形方字偏大。

②左边"古"减省笔画，三笔写成：

A. 横是重按方起尖收，写成右尖横。

B. 竖是方起方收。

C. "口"写成一挑点代替，方起尖收。

这三个笔画即代替了"古"，属草书写法。

③右边"攵"两笔写完：

A. 撇横撇连写。

B. 捺是反捺，尖起方收，整个"攵"写得比较开张。

3. 第三种写法【图 404-4】

①形扁方字适中。

②左边"古"的写法与第二种写法相似。

③右边"攵"是行楷写法：

A. 上面撇和横连写，收笔回锋。

B. 下面撇和捺亦写得内敛。

4. 第四种写法【图 404-5】

①形方字偏小，行草写法，用笔较细。

②左边"古"以一提代替"口"，且下面一提出锋很长，映带出右边"攵"的左撇起笔。

③右边"攵"两笔写完，反捺短而似一长点。

5. 第五种写法【图404-6】

①形方字适中，属行草写法。

②整个字似三笔完成。

③右边"攵"两撇要写成平行状的弧撇；捺写成反捺，尖起方收。但注意：尖起笔刚出下撇，收笔折锋向左下出钩。

> ▲细察：
> 反文旁"攵"在楷书中为四画，行书中往往两笔或一笔写完，而且捺写成反捺居多，变化丰富，圆转流畅。类似的字有："教、微、敬、敏"等。

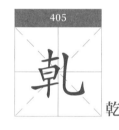

405

乹

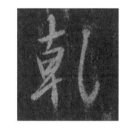

图405-1

"乹"字出现在"斯福遐敷，与乾坤而永大"句中。这里"乹"作"乾"使用了。查《汉语大词典》："乹同乾。《集韵·僊韵》：'乾，俗作乹'。"由于这里只说临帖，不去考证其选字、使用的合理与否。但建议平时在使用"乹"字时，则要十分慎重。

1. 形长方字大，行楷写法。

2. 左边"卓"，横画都向右上取势，底下一竖尖起圆收。

3. 右边"乚"写成了竖钩，但竖是弧竖，方起圆转，出钩向右上方。整个部分写得比左边短而偏小。

> ▲细察：
> 整个字左右两部分的间距较大，有篆籀笔意。

图 406-1

1. 形长方字偏大，行楷写法。

2. 书写要点在于：

①上横呈上仰弧状，篆书笔意。

②上面一竖写成了竖撇，方起方收，1/3 在横上，2/3 在横下，往左下伸。

③下面左竖写成内弧形，不与上竖撇连。

④横折钩是方折，但向右上取势，钩出锋有力。

⑤半包围里面的"丷丿"和"干"位置靠左：上边两点互相呼应；两横向右上斜；竖写成悬针竖，收笔向下伸长，长于左右两边。

标

图 407-1

1. 形方字大，属行楷写法。

2. 左边"木"字旁是王书的常用形态，但在这个字里，"木"字旁写得较大：

①横是顺锋入笔，收笔向上出锋。

②竖写成了弧竖，尖起方收。

③下面左撇和右点写成了撇提，尖起方折，尖收。

3. 右边"票"：

①上面"西"是正常写法，只是上横收笔回锋向下映带。

②下面"示"的写法：上面两横与竖钩连写，而第一横借用了"西"的底横；最后左右两点呼应强烈。

4. 细节：整个字显得"木"字旁突出。

▲细察：

王书写"示"的形态要多琢磨。

408

图 408-1　　　　图 408-2

选取帖中两个不同写法的"相"字进行分析。

1. 第一个"相"字【图 408-1】

①形偏长字适中，行楷写法。

②左边"木"字旁是王书写"木"字旁的一种形态：

A. 横是顺锋入笔，写成右尖横。

B. 竖写成竖钩，藏锋方起，竖有意向上伸长，而出钩很轻。

C. 左撇和右点写成一斜竖，收笔向右上出锋。

③右边"目"写得较轻松：横折收笔向左上出钩；中间两横连左不靠右；底横较长，左下角不封口。

2. 第二个"相"字【图 408-2】

①形长字适中。

②左边"木"，要注意笔顺，我理解应是先写竖，然后横和下面的撇及点连写。

③右边"目"的写法有讲究：

A. 左竖收笔向左上起一弧形映带。

B. 横折写成横折钩，且钩出锋较明显。

C. 里面两横连写成两个横折，并连左不靠右。

④整个字左高右低。

⑤这个"相"是王书的特色字之一，要细察。

409

图 409-1　　　　图 409-2　　　　图 409-3

选取帖中三个"要"字进行分析，主要分两种写法：

1. 第一种写法【图 409-1、409-2】

①形长方字适中，行楷写法。

②上部西字头"覀"：

A. 上横较短。

B. 下面左竖写成一点，横折向右上取势。

C. 中间两竖左短右长，呈上开下合状。

D. 下面左上角不封口。

③下部"女"：

A. 撇折内敛。

B. 第二撇写得长且形长，收笔处低于撇折的收笔处。

C. 横写得长，向右上取势明显，收笔向左下出锋。

▲细察：
王书的这个"要"字，重点是突出"女"字，而关键要写好上面一横和第二撇。

2. 第二种写法【图 409-3】

与第一种写法有相似之处，但又有不同之处。

①上部"覀"：

A. 上横不短。

B. 下面左竖较长，方起方收；横折是向上取势的圆转。

C. 中间两竖左长右短，上开下合，是合抱状。

D. 左下角不封口。

②下部"女"：只是横长一些，撇折和第二撇不夸张。与第一种写法相比显规整和平稳。

410

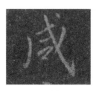

图410-1

1. 形方字偏小，行楷写法。

2. 左撇写成回锋撇。

3. 里面"口"字一笔完成，左下角不封口。

4. 斜钩很有张力，出钩锋利。斜钩上一撇写得夸张，而位置靠上，方起尖收，收笔处刚过斜钩。

5. 右上点写得精巧，安放位置要精准。

411

图411-1

王书这个字写得有点意趣。

1. 形方字适中，行楷写法。

2. 左撇尖起方收，似一弧竖。

3. 斜钩写得不太长，是藏锋起笔，圆转出钩，写得较收敛（有点像拉长了的卧钩状）。

4. 里面一横和"女"有意往下写，以降低字的重心。

5. 右上点写成撇点，刚好放置在上横的收笔处。

6. 细节：王书写这个字，在结构变化上动了脑筋，值得细察。

412

厘

图412-1

1. 形长字特大，笔画较粗，行楷写法。

2. 整个字上面分量重，下面相对较轻，上面部分呈扁方形，下面部分呈长方形。

3. 整个用笔以方为主，显得内敛、厚重。

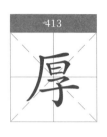

图413-1

所选字例是按"厚"字的异体字"𠪚"书写的。

1.形长字适中，行楷写法。

2."广"字旁的撇写得特别长，尖起尖收，弯弧很大。

3.下面"曰"改变了写法，且笔画基本不连。

4.底下"子"是楷书写法。

图414-1

1.形方字适中，行楷写法。

2.左边"石"写得有味道：

①横写得较短，尖起圆收。

②撇写成了柳叶撇，尖起尖收，起笔处与横的起笔处相交。

③"口"字写得圆润。

3.右边"少"：

①竖写成竖钩。

②左右两点连写，几乎写成了一横。

③最后一撇也是尖起尖收，用笔较粗。

注意：要与左边第一撇有区别。

---

▲细察：

《现代汉语词典》释义："砂"同"沙"。左边"石"字旁的楷法为五画，王书行书中大多为三笔或两笔写成。起笔多不用方笔，有的把"口"字写成点，显得灵动巧妙。类似的字还有"磺""礫"等。

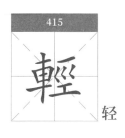

415

轻

图415-1

1. 形方字适中，行草写法。

2. 左边"車"字旁减省了笔画，写成了"丰"。

①三横中的底下两横连写，第三横写成提。

②竖是垂露竖，起笔处刚伸出上横收笔处，整个竖的位置靠右，在三横的收笔处，这个要精准。

3. 右边"巠"的写法是：横撇→竖→右点和"土"的两横连写（与前面分析过的"經"【图393-3】的右边部分写法相似）。

▲细察：

这个"輕"字，写得很漂亮，用笔方圆结合，流畅连贯，值得琢磨。

416

皆

图416-1　　　　图416-2

选取两个不同写法的"皆"字进行分析。

1. 第一个"皆"字【图416-1】

①形长字适中，行草写法。

②上面"比"字两笔完成，先写"比"左边部分的一横，其余笔画一笔写成。注意：

A. "比"字是左边楷写，右边草写。

B. 左边方起方折，右边圆转连贯。

③下面"白"字写成长方形，中间一横写成独立的一点。

④整个字上宽下窄；上下紧密，中间疏朗。

2. 第二个"皆"字【图416-2】

①形方字大。

②上面"比"字笔画连贯：

A. 左边部分的上横写成一撇点，下面一提延伸成了右边"匕"的上撇。

B.右边"匕"：竖弯钩不向右上出钩，而是写成了回锋钩，钩出锋映带出下面"白"的起笔。

③下面"白"写得圆转，中间一横和底横连写成两个点。

④整个字，上边"比"用笔方，下边"白"用笔圆。

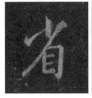

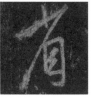

图417-1　　　　图417-2

选取帖中不同写法的两个"省"字进行分析。

1.第一个"省"字【图417-1】

①形偏长字偏小，行楷写法。

②上面"少"，减省了右上点，把撇的起笔重按，方起方收。

③下面"目"是楷书写法，只是中间两横连左不靠右。

2.第二个"省"字【图417-2】

①形长字偏大，亦属行楷写法，写得有点夸张。

②"少"的左右两点写成一斜横，撇写得特别长，方起方收。

③下面"目"字：

A.横折写成了横折钩，且钩是平推钩。

B.中间两横的处理很有特点，写成了撇折撇。这种写法在王书的"想"字中也出现过。

图418-1　　　　图418-2　　　　图418-3

这是个常用字。王书在这个字的书写上花了功夫，有许多经典字例，在帖中也

出现了 16 次。现选取其中三个不同写法的"是"字进行分析。

1. 第一个"是"字【图 418-1】

是典型的王书行书写法。

①形长字适中，用笔圆润均匀，属行楷写法。

②上面"日"写得轻松连贯，中间一横和底横写成撇折撇。

③下半部分：

A. 笔顺是：上横→竖→右横→撇→捺，几乎一笔写成。

B. 竖和右横的连贯绞转技术含量很高，要多练习。

C. 撇和捺写得都舒展，且撇的收笔与捺的起笔笔断意连，表现充分。

④整个字呈长三角形。

2. 第二个"是"字【图 418-2】

是王书独特的写法，很有创意。

①形长字特大，属行草写法。

②上面"日"也写得轻松连贯，但在整个字里比例偏小。

③下半部分写得特别夸张：

A. 用笔方劲有力，一气呵成。

B. 尤其是最后一捺，是方起尖收，整个笔画粗重，重按收笔出锋。王羲之的这一捺，为后世赵孟頫等书家写楷书的特征笔画。

④整个字上小下大，呈长三角形；上下两部分用笔上轻下重，中线不在一条垂直线上。

3. 第三个"是"字【图 418-3】

①形长字适中。

②上部"日"是楷书写法。

③下半部分写得连贯：

A. 注意笔顺：上横→竖→右横→撇捺连写。

B. 下面撇捺连写：捺写成了一向右下伸长的斜横。

C. 注意：捺的收笔是圆收，但又向右下出了个尖。这种收笔方法要细察。

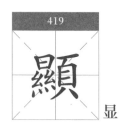

419

显

图419-1

"顯"字在帖中出现7次，写法大致相似，选取其中一个进行分析。

    1. 形方字偏大，属行楷写法。

    2. 左边"㬊"要注意写好"日"下面部分，笔画有减省。

①左边"幺"写成撇折折提。

②右边"幺"写成竖折撇。

③下面四点写成一横，方起方收，向右上斜。

3. 右边"頁"基本是楷书写法，整个字用方笔为主，下面"貝"写法注意两点：

①"目"的中间两横连左不靠右。

②"目"的底横与下面两点的左点连写。

③底下两点：撇点写成了一斜竖，方起方收，起笔较轻，收笔较重；右下点尖起方收，紧靠右竖收笔处。

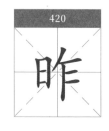

420

昨

图420-1

王书这个"昨"字写得很有特色，要细察。

1. 形方字偏小，属行楷写法。

2. 左边"日"写得轻松窄长：

①横折的横只象征性出现在起笔处，几乎写成了起笔较重的一竖。

②中间一横写成了一撇。

③下面一横写成了一提。

④整个"日"左上角不封口。

3. 右边"乍"：

①撇和上横连写，写成了撇折。

②竖是方起方收，起笔不与上横相交。

③下面两横不与竖相连：

A. 第一横写成横折。

B.第二横写成一杏仁点。

4.整个字用笔轻盈圆润，左右间隔较大，要防止写散了。

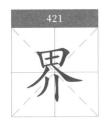

图 421-1　　　图 421-2

选取帖中不同写法的两个"界"进行分析。

1.第一个"界"字【图 421-1】

①形偏长字适中。

②上部"田"以方笔为主，左上角不封口，底横长。

③下部"介"写法改变了结构，是隶书写法楷化。

A.笔顺是：上撇→弯钩→下撇→右点。

B.两撇都是藏锋起笔收笔。

C.右点写成隶书的捺点。

2.第二个"界"字【图 421-2】

①形偏长字偏大。

②上面"田"基本上是楷法，有两点要注意：左上角不封口；中间一横连左不靠右。

③下面"介"写法也改变了结构：

A.笔顺：上撇→横折钩→下撇→右点。

B.右边一点写得特别重，尖起方收，这点要细察。

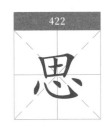
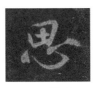

图 422-1

1.形扁方字偏小，属行楷写法。

2.整个字上面"田"偏小，下面"心"偏大。

3.上面"田"写得较轻松：

①左上角不封口。

②中间"十"，竖收笔连底横，横画左右不连。

4. 下面"心"：左点笔画较重，上面两点连写，显得形宽。

---

▲细察：

这个字重点要把"心"写好。"心"关键是左点与卧钩的衔接，以及右上两点的写法。这里大概有三种形态：

①"心"右上两点连写，如："忍、思、憑"等字。这两点起笔时紧贴上半部分，为"心"字中间留出空间，增加疏密变化。

②"心"右上两点连写，收笔回锋，增加整个字的呼应与完整性，以映带下一个字，如"想、悲、意、息"等字。

③"心"写成连写三点，属草书写法，如"愚、志、慧"等字。

---

423

虽

图 423-1

王书这个"雖"字写得很美，选自《兰亭序》。

1. 形方字适中。

2. 左边"虽"，笔画流畅，绞转连贯，要特别注意运笔轨迹。这里减省了底下一点。

3. 右边"隹"：这也是王书写"隹"的一种经典形态。

4. 这个字牵丝映带较多，难以用直白的词语表达清楚。尤其是草书写法的字，都面临这样的问题，只能靠大家仔细揣摩，反复练习。

---

424

品

图 424-1

1. 形似三角形，字偏小。

2. 三个"口"形态各异：

①上面"口"写成偏扁形，左上角不封口。

②下面左边"口"写成方形，横折向右上取势，

底横几乎减省。

　　③下面右边"口"写成偏长形，横折和底横写成竖折，末笔方收。

　　3. 细节：这个字看似不复杂，而且"口"写起来似乎也简单，但王书在这里给我们一个启示：再简单的字也能写出许多变化。

图 425-1

　　1. 形长方，字适中。

　　2. 上面"山"是草书写法，两笔写成，笔顺是：左边竖钩→竖折撇。

　　3. 下面"灰"是楷书写法，这里要注意："火"写得较内敛含蓄，撇写得较短，捺写成一反捺点。

图 426-1

　　1. 形长字偏大，属行楷写法。

　　2. "冖"以上部分：

　　①里面的横折写成"十"。

　　②左上角不封口。

　　3. "冖"一笔写成，横钩是圆转出钩。

　　4. 下面"月"：

①左竖写成竖钩。

②里面两横写成撇折撇。

这也是王书写"月"部的一种形态。

427

图427-1　　　　图427-2

选取的两个"幽"字是王书《兰亭序》中的字，写得很美。因写法基本相似，故一并分析。

1. 形扁方字偏小，用笔圆润，属行楷写法。

2. 中间一竖写成竖钩。

3. 两个"幺"写法有变化：

①左边"幺"减省右下点。

②右边"幺"：右下点写成一撇。

4. 底下凶字框"凵"的写法有变化：

①竖折断开写成竖和横，笔画不相连。

②右边一竖写成竖钩，略向右倾。

③左右两边竖，左短右长，成相向形态。

5. 整个字略显上开下合形。

428

钟

图428-1

1. 形方字适中，属行楷写法。

2. 左边"金"字旁，是王书行书写此偏旁的经典形态之一：

①上部"人"的左撇写得长而舒展，方起方收，收笔向左上有回锋笔意；右边写成横钩。

②下面两点连写，写成了横折，并与底下一提映带。

③整个偏旁向右上取势。

3. 右边"重"是楷书写法，上面第一横有意不写长，使右边写得较内敛。

4. 整个字用笔干净，左放右收，迎让穿插，显得很协调。

图 429-1

"香"字不太好写，但王书对这个字的处理显得耐人寻味，值得揣摩。

1. 形长字偏大，属行楷写法。

2. 上面"禾"，把本来应写扁的形状写成了长形，这种改变有创意。

①上撇是方起尖收，出锋尖锐。

②横是顺锋入笔，方折向右上出锋收笔。

③中竖写成竖钩，而有意向下伸长。

④左撇尖起方收。

⑤右捺也写成一撇，只是起笔处方折，似乎成了一方点的出锋。

3. 下面"日"字写得较轻松圆融。

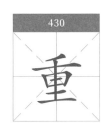

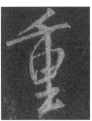

图 430-1    图 430-2    图 430-3

选取帖中三个"重"字进行分析，基本上是两种写法。

1. 第一种写法【图 430-1】

①形方字适中，行楷写法，笔画之间无牵丝映带。

②上撇方起尖收；上横方起方收，笔画长且向右上斜；以此横为参照，以下横画都平行向右上斜。

③中竖方起方收，起笔处与上撇似连非连。

2. 第二种写法【图 430-2、430-3】

写法大体相似，也属行楷写法，而且笔画之间有牵丝映带，要细察。

①形长字大，用笔方圆结合。

②中间"曰"的左竖起笔是上横收笔形成的映带。

③中竖起笔要连接上撇。

④底下两横连写，收笔向左上出锋。

⑤细节：有意把中间"口"字写大，且里面的横连右不靠左，这点要特别注意。

图431-1　　　　图431-2

选取帖中不同写法的两个"復"字进行分析。

1. 第一个"復"字【图431-1】

①形长字适中，行草写法。

②左边双人旁草书写法，以一点加一竖代替，竖收笔向右上出锋。

③右边"复"字：

A. 上面撇和横连写，横收笔向左下出锋。

B. 中间"曰"写成三竖。

C. 下面"夂"：横撇减省了横，直接写成撇；捺写成反捺，尖起方收。

④细节：整个字写得较收敛。

2. 第二个"復"字【图431-2】

①与第一个"復"字写法大体相似，都是形长字适中，属行草写法。

②主要区别在右边"复"字的写法：

A. 中间"曰"中横和底横写成两点。

B. 下面"夂"写成"又"，减省了左边一撇。

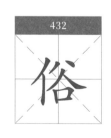

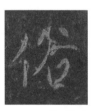

图432-1

1. 形方字适中，行楷写法。

2. 注意右边"谷"的写法：

①中间"人"字写成了一撇一横，且收笔含蓄。

②下面"口"字两笔写成，横折是圆转并向右

上取势，底横写成了一点。

3.整个字显得有些"拙"，但还是耐看，说明王羲之在写每一个字时，都在力求有些变化。

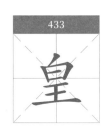
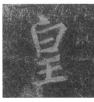

图 433-1 　　　　　图 433-2

选取帖中两种不同写法的"皇"字进行分析。

1.第一个"皇"字【图 433-1】

①形长字适中，基本上是楷书写法，以方笔为主，写得庄重。

②"皇"字是上下结构，上面"白"写得偏大，上撇点写得较重，整个字的横画都向右上斜以取势，中间一横左右不连。

③下面"王"的三横都写得内敛，向右上斜，长度不超过上面"白"的宽度。

④细节：整个"皇"字是在欹侧中求平稳。

2.第二个"皇"字【图 433-2】

①形长字偏小，行楷写法。

②"皇"的上部"白"是楷书写法。

③"皇"的下部"王"是草书写法，笔画连贯，一笔写成，收笔向左下出锋。

王书写"王"有四个细节：

A.上横与竖连写成横折，这一横最短。

B.第二横写成了一个环绕。

C.第三横与第二横连写，收笔向左下出锋。

D.但这三个横的长度均未超过上面"白"的宽度。

图434-1

1. 形长字偏大。

2. 左边双人旁写成一撇点和一竖钩，这也是王书写双人旁的一种形态。

3. 右边"聿"的写法要注意：

①在楷书中本来第二横是所有横中最长的，而王书在写这个字时，把最长一横放在最后一横。

②中竖是悬针竖，方起尖收，而且写得长，很夸张。

4. 细节：这个"律"字的写法，被有些解析《圣教序》的书误认为是"津"的行草写法，要注意。

图435-1

1. 形长字大，行楷写法，方笔为主。

2. 上边爪字头"爫"，笔画粗重，棱角分明，下面三点的后两点连写。

3. "爫"以下部分在写法上改变了结构：

①两横之间加了一竖。

②左撇和第二横连写。

③"又"的横撇和捺的起笔都在左撇上。

胜

图436-1

1. 形长方字适中，行草写法。

2. 左边"月"是行楷写法，中间两横写得连贯，第二横写成了一提。

3. 右边"券"属草书写法：

①注意笔顺：上面两点→竖和圆弧→横折钩→撇→右点。

②中竖有意向上伸长。

4. 王书写"勝"字在其尺牍和手札中还有写得精彩的，应该多参阅。

437

独

图437-1

1. 形方字偏大，属行楷写法。

2. 左边反犬旁"犭"，注意弧钩的写法，先写横，圆转，再写竖钩，几乎写成了横折钩。

3. 右边"蜀"：

①上面"罒"：左上角不封口，中间两竖上开下合。

②下面"虫"：竖和底下一提及右点一笔写成竖折钩。

4. 细节：整个字以方笔为主，显得棱角分明。

438

将

图438-1　　　图438-2

选取帖中不同写法的两个"将"字进行分析。

1. 第一个"将"字【图438-1】

①形方字适中，行楷写法。

②左边将字旁"丬"是先写竖，再写两点，竖写成了竖钩。

③右边部分：

A. 上面"夕"的点写成了撇点。

B. 下面"寸"的竖钩，出钩是平钩，与左边竖的出钩形成变化。

2. 第二个"将"字【图438-2】

①形长方字偏大。

②左边"丬"的笔顺是：上点→竖→下点。

③右边部分，笔画连贯流畅，几乎是两笔写成，要注意细察其运笔轨迹。"寸"的最后一点正好在竖钩的钩尖上，一定要精准。

▲细察：

①【图438-1】的"将"字，左边"丬"的竖写成左钩竖，是为了映带左边的两点，既增加了左边的连接性，又加强了飞扬之势。而更要引起关注的是竖出钩的转折，这成了后世赵孟頫常用的特色笔法。

②【图438-2】的"将"字，右下"寸"字，竖画右弧，点向外抛，增加力量和灵动感。

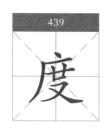 

图439-1

1.形偏长字适中，以方笔为主，属行楷写法。

2."广"字旁的撇写得收敛，方起方收。

3."广"里面的"廿"和"又"：

①"廿"的左竖写成了点，右竖写成了撇。

②"又"写成了"夂"，最后一捺写成反捺，尖起方收，收笔平整利索，含蓄内敛。

4.细节：整个"度"字写得内敛、朴拙。

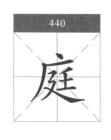 

图440-1

所选字例是按"庭"字的异体字"逪"书写的。

1.形长方字适中，行楷写法。

2."广"及其里面部分是行楷写法：

①上点写成撇点。

②"厂"是横短撇长。

③里面第二、三横连写。

④竖写成竖撇。

3. 左下部的"辶"是楷书写法。

441

迹

图441-1

图441-2

选取帖中两个不同写法的"迹"("跡")进行分析。

1. 第一个"迹"字【图441-1】

①形扁方字偏小,选自《兰亭序》。

②右上"亦"是草书写法:

A. 上面"亠"写成撇折,藏锋起笔,方折方收。

B. "亠"下面部分,以三点连写代替,

③左下"辶",写成一弧竖和一捺(这一笔法有技术含量,需反复练习)。

2. 第二个"跡"字【图441-2】

①形扁方字适中。

②左边足字旁"𧾷"写法:

A. "口"的左上角不封口。

B. 下面"止"写成竖折钩上面再加两点连写。这也是王书写"𧾷"旁的常用形态之一。

③右边"亦"也把"亠"写成撇折,整个字用笔以方为主。

④细节:为了加强左右结构的联系,中间的映带要注意。

图 442-1

1. 形长字偏大，基本上属行楷写法。

2. 上面"立"有意写长写大。

①上点与上横有距离。

②上横较短且收笔向左下出锋。

③中间两点连写，几乎成了横折。

④底横长且向右上斜度大。

⑤注意：王书写"立"有个特点，上横很少与下面两点连写，如"立""意""竟"字等。

3. 下面"曰"写得较正，且左竖起笔与上横连，起到了稳定全字的作用。

图 443-1

"帝"字在帖中出现 3 次，写法大致相似。

1. 形长字大。

2. 上面"亠""丷""一"的写法很有讲究：

①上点为三角撇点。

②横较短，顺锋入笔，方折收笔。

③中间两点写成了横折钩状，这种形态要认真写好，是轻起重收。

④ "一"是一笔写成，向右上取势。

3. 下面"巾"减省了左竖，中竖写成垂露竖，收笔处的斜切要反复练习。

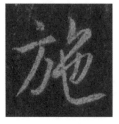

1. 形方字偏大，属行楷写法。

2. 左边"方"是楷书写法。

3. 右边"也"笔画连贯：

①上面撇和横连写成撇折撇，收笔与下面"也"映带。

图 444-1

②"也"的竖弯钩不出钩，写成竖折。

4.细节："施"字写成了上合下开型。

闻

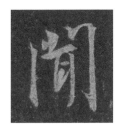

图445-1

1.形长方字偏大。

2.此字要点在"門"字框写法和里面"耳"的摆放。

3."門"字框写法是王书的常用形态之一，笔画方峻坚挺。

4.里面"耳"写得大小适中，使"門"里面显得疏朗。

5.整个字笔画多，但不拥挤，很精妙、精准。

▲细察：

以此归纳出王字"門"字框行书书写规律：

①左短右长，左低右高，起笔多为方笔。

②上面可为三点"聞"，也可为两点"問"【图198】，也可为一点"閑"【图270】。

③里面有内容的，一定不要填满，要显得疏朗，如"闍"【图590】。

④里面有竖的，要长于或平于左右两竖，不要平行，且要有变化，如"開【图38-1】、閒【图271】、閑"。

⑤里面有"口"的，不要封口，如"問"，显得灵动不呆板。

类

图446-1

1.形方字适中，行楷写法。

2.左边部分写法改变了结构：

①注意笔顺：上面两点→竖→两横连写→下面两撇→弯钩→右点。

②下面"犬"几乎写成了草书的"分"。

3.右边"頁"是楷书写法，也是王书写"頁"旁的常用形态。

447

图 447-1

图 447-2

选取帖中不同写法的两个"迷"字进行分析。

1. 第一个"迷"字【图 447-1】

①形长方字适中，属行楷写法。

②右上部的"米"：

A. 注意笔顺：上面两点→竖→横撇连写→捺。

B. 笔画映带流畅。

③左下"辶"，楷书写法，注意捺的收笔是方切。

2. 第二个"迷"字【图 447-2】

①形长方字适中。

②右上部"米"写得更连贯。注意：上面两点的右点自右向左运笔，写成了卧钩状，收笔映带出中竖的起笔。

③左下"辶"也是楷书写法。

448

图 448-1

1. 形长方字偏大，属行楷写法。

2. 上面"丷"：

①两点呼应连贯，右点写成了撇，收笔映带出横的起笔。

②横向右上斜度大，收笔折锋向左下映带。

3. 下面部分：

①"月"写得较轻松，中间两横写成竖钩。

②"刂"旁的左竖写成一点，紧靠"月"的右竖；竖钩方起，收笔出钩含蓄，类似收笔稍顿向左有个出锋，这个细节要关注。

449

图449-1

图449-2

选取帖中两个"兹"字进行分析。

1. 第一个"兹"字【图449-1】

①形方字适中，属行楷写法。

②上面"丷"两点呼应强烈，右点写成了撇，横写得较长，往右上斜，收笔向左下出锋。

③下面两个"幺"写得较轻松，注意右边"幺"最后一点是撇点。

2. 第二个"兹"字【图449-2】

①形长字适中。

②基本写法与第一个"兹"字相似，只是下面两个"幺"写得更简洁一些：左边"幺"减省下面一点，一笔写成；右边"幺"一笔写成，下面一点以最后的收笔回锋来代替。

450

图450-1

洁

1. 形长方字适中。

2. 左边三点水"氵"写成一撇点和一竖钩。这也是王书"氵"的常用写法。

3. 右边"絜"写得连贯，有些笔画有增减：

①上半部分：左边"丰"的下面两横连写；右边"刀"在撇上多了一点。

②下面"糸"似乎简写成了横折弯钩和左右两点。（这种写法与前面讲过的"標"【图407】字右下边"示"的写法相似，可以比较分析。）

451

图451-1

1. 形扁方字适中，属行楷写法。

2. 左边"氵"写成一点和一竖钩。

3. 右边"同"写得有点特别：

①左竖尖起方收，写得较长。

②横折钩起笔在左竖的中上位置，折是圆转，钩出锋较重。

4.中间的一横和"口"写得较小且轻松，位置靠左（使"同"字里面右边留白较多）。

5.整个字以圆笔为多。

浊

图452-1

1.形方字大，属行楷写法。

2.左边三点水"氵"是行书的常态写法，一点加一竖钩，但这里钩就写成了一提，且出锋较长。

3.右边"蜀"：

①上部"罒"左上角不封口，中间两竖上开下合。

②下部，注意"虫"的写法，中竖和底部的一横一点连写，写成竖折撇。（可参看前面"獨"字【图437】的写法，以进行比较。）

测

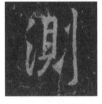
图453-1

1.形方字适中，行楷写法。

2.左边"氵"写成一撇点加一竖钩。

3.中间"貝"是楷法，但右下点写成了挑点，方起尖收。

4.右边立刀旁"刂"：

①左竖写成一挑点，且位置靠上，大约与左边"貝"的里面第一横齐平。

②竖钩写得出钩较含蓄，且钩尖指向左下，这点要细察。

454

图 454-1

1. 形方字适中，属行楷写法。

2. 左边"氵"是一撇点和一竖钩。

3. 右边"先"写法要注意：

①上撇和上横连写，收笔时向左上出锋明显。

②下面竖弯钩不出钩，写成竖折。

③"先"下面"儿"的处理是王书写类似结构的典型形态：撇长且舒展，竖弯钩内敛，左放右收，左低右高。如"光、见"等字。

455

济

图 455-1

1. 形方字大，王书对这个字的结构进行了改变，要细察。

2. 左边"氵"是行书的通常写法。

3. "齊"的中间部分写法有变化：

①中间"丫"左点不连其他笔画，右点和竖连接。

②左边"刀"写成一竖钩和一点。

③右边部分减省了上面一撇，捺写成点。

4. "齊"的下面部分：

①左撇右竖是左短右长，且右竖写成了竖钩。

②里面两横，连写成两点。

▲细察：

"齊"的上、中、下三部分的中心线都不在一条直线上，但由于下面部分笔画的摆布，使整个字重心很稳，这点要细察。

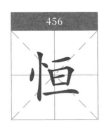

456

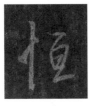

图 456-1

1. 形长方字适中，属行楷写法。

2. 左边竖心旁"忄"注意笔顺，先写两点再写一竖。

①两点映带几乎写成了一斜横，左重右轻。

②竖是方起方收，写得挺拔。

3. 右边"亘"：

①上横与下面"曰"的左竖连写。

②"曰"的下横与最底下一横连写。

③"曰"中间一横写成横折。这在另外一些字中，"曰"的中间一横也是这么处理。如"昆"字等。

457

举

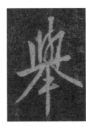

图 457-1

1. 形长字大。

2. 上部"與"：

①王书对这个字的结构进行了改变：

A. 左边写成两竖，左短右长，方起方收。

B. 中间"与"草写。

C. 右边中间两横写成一竖。

D. 腰横是方起方收，向右上斜度大。

E. 撇和捺是撇低捺高，撇放捺收，尤其是捺的收笔很有技术含量，断面如刀切。

3. 下部两横一竖，两横连写，竖写成悬针竖。

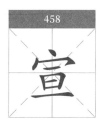

458

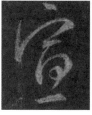

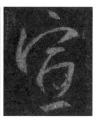

图 458-1　　　　图 458-2

选取帖中两个"宣"字进行分析。因写法大致相似，一并叙述。

1. 形长方字偏大，属行草写法。

2. 上面宝盖"宀"：

①上点是独立且用笔圆润。

②"宀"是一笔写成，左点有意写长。

③横钩的横写成弧形，出钩明显。

3. 下面"亘"笔画连贯。

①上横与下面"日"的左竖映带连写。

②"日"也是一笔写成，且中间一横与底横写成一个圆圈，似乎减省了底下一横。但两个"宣"字在横折的写法上有区别：第一个"宣"字是圆转，第二个"宣"字是方折。

③最下面底横不太长，顺锋入笔，向右上斜，收笔形成一个斜切面。这一横的写法要精细，书写出来的形状要准确，不能随意。

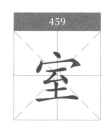

459

图 459-1　　　　图 459-2

选取帖中两个"室"字进行分析，因写法大致相似，故一并叙述。

1. 形长方字适中，属行草写法。

2. 上面宝盖"宀"属楷书写法，但两个字的笔画有变化：

①第一个"室"字的上点为三角点，横钩是方折。

②第二个"室"字的上点为竖点，横钩是亦方亦圆。

③但两个"室"字有个共同点："宀"的左点不与横钩相连。

3. 下面"至"的写法为草法，两笔写成，笔顺是横折→弯钩→弧圈→横→右点。在运笔过程中是方圆结合。要注意四点：

①中间弧圈不能太大。

②底横右上斜，收笔向左上出锋，形成一钩。

③两个"室"字最后一点写法有不同：第一个字是尖起方收，第二个字是撇点。

④这个点的放置位置要精准。

4. 细节：整个字向右上取势，且上大下小，上开张，下内敛。

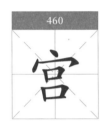 

图 460-1

1. 形方字适中，属行楷写法。

2. 上面宝盖"宀"的写法：

①上点是曲头点。

②"宀"的左点写得较突出，方起方收。

③横钩转折亦方亦圆。

3. 下面"吕"：

①两个"口"上小下大，上规整，下轻松。

②第二个"口"一笔写成：

A. 左竖起笔连接上面"口"字的底横，形成映带；

B. 左下角不封口。

4. 细节：第二个"口"写法也是王书写此字的常用形态。

 窃

图 461-1

所选字例是按"窃"的异体字"竊"书写的。

1. 形长字大，行草写法。

2. 上面"穴"属行楷写法。

3. 下面"耦"是行草写法，要细察。

图 462-1

选自文中"启三藏之秘扃"。这个字不常见，也不常用。《现代汉语词典》对这个字有三种解释：一是指自外关闭门户用的门闩、门环等；二是指门或门扇；三是指关门。文中的"秘扃"意指秘门。

所选字例是按"扃"字的异体字"扃"书写的。

1. 形长字偏大，属行楷写法。

2. "户"写得较厚重，以方笔为主：

①上点写成横点。

②撇写得较长，似隶书笔意，方起方收。

3. "户"下面的"向"，以圆转为主。

4. 细节：整个字的两部分，"户"的用笔以方为主，"向"的用笔以圆为主，形成对比，增加了字的变化。

图 463-1

1. 形方字适中，行草写法。

2. 左边衣字旁"衤"是草法（"礻"旁也写成此形状，写法往往通用）。

①笔顺是：上点→横折→撇提。

②上点是撇点，位置正好在下面横折点上。

③第二笔的横折是方起方折，横向右上斜度大。

④第三笔撇提也是方起方折，提的出锋尖细。

3. 右边"壬"写成了类似草书"王"，要注意用笔的牵丝映带。

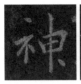 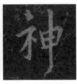 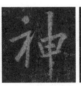 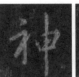 

图 464-1 　　图 464-2 　　图 464-3 　　图 464-4 　　图 464-5

选取了帖中五个"神"字进行分析。大体上可分为两种写法，第一种写法基本上是楷书写法，如第一、二个字；第二种写法是行楷写法，如第三、四、五个字。现分别进行叙述。

1. 第一种写法【图 464-1、464-2】

尽管两个字都属楷法，但有差别。

①先讲第一个"神"字的写法：

A. 形扁方字偏小。

B. 右边"申"字右下多了一点。

C. 整个字以方笔为主，笔画较细。

②第二个"神"字的写法：

A. 形长字适中。

B. 左边"礻"的竖写成了竖钩。

C. 右边"申"字的中竖也写成了竖钩，只是与左边竖钩的出钩方向不同。

2. 第二种写法【图 464-3、464-4、464-5】

这三个字写法基本相同。

①形长方字适中。

②左边"礻"与前面讲过的"祉"字的"礻"同一种写法（这里第四个"神"字的竖写成了竖钩）。

③右边"申"字都属楷书写法，中竖写成悬针竖。

465

说

图 465-1　　　　图 465-2

"说"字在帖中出现 3 次，选取其中两个进行分析。

1.第一个"说"字【图 465-1】

①形方字偏大，行草写法。

②"言"字旁简写为"讠"，但有讲究：

A.点为独立，不连带，且离横折提较远，正对着横折提的折。

B.横折提方起，方折，提的出锋较长。

③"兑"是草书写法，两笔写完，竖弯钩写成一弧，尖起方收。

④该字属上开下合形，但要注意穿插迎让，不要写散了。

2.第二个"说"字【图 465-2】

①形方字适中，行楷写法。

②左边"言"是王书常用形态。

③右边"兑"：

A.上面两点写成"八"字点。

B.中间的"口"写成横折。

C.下面"儿"的撇和竖弯钩起笔相交；撇写得舒展，竖弯钩出钩含蓄。

注意："兑"字有异体字"兊"，王书在这里运用了借代写法。

466

陛

图 466-1

1.形扁方字适中，属行楷写法。

2.左耳刀"阝"写得轻松，竖不与横折弯钩相连。

3.右边"坒"：

①上部的"比"书写时，要注意右边的"匕"，竖弯钩不向上出钩，而是写成回锋钩。

②下部"土"：上横向右上斜，底横平直；竖向右微斜。

4.整个字写得较稚拙。

467

图 467-1

1. 形方字适中，属行楷写法。

2. 左耳刀"阝"用笔方圆结合，竖是方起方收，收笔有向右上出锋笔意。

3. 右边"余"：

①上面"人"字头写得开张，撇是方起圆收，捺是尖起方收，且捺的起笔与撇似连非连。

②"人"下面的竖伸出了上横，且起笔处与上撇似连非连。

③下面两点：左点为挑点，右点为顿点，尖起圆收。

468

图 468-1

1. 形偏长字偏大，属行草写法。

2. 左边"王"字旁草写成横折和竖提，两笔写完。

①横折是方起方折，收笔向右有个出锋，以映带下一笔。

②竖提的起笔先写个小尖横，再折锋向下写竖。

3. 右边"圭"，注意笔顺。是先写上横和竖，再连写下面三横。这里竖只写到第三横处即收。这一点是细节要注意。

469

图 469-1          图 469-2

选取帖中的两个"珠"字进行分析。

1. 第一个"珠"字【图 469-1】

①形方字适中，行楷写法。

②左边"王"字旁是王书写"王"

的常用形态，一笔完成，中间一横写成一弧圆，不要太大。

③右边"朱"基本上是楷法，但有几个细节：

A. 竖钩是方起方出钩，钩是蟹爪钩（此笔法在前面"子"字【图33-3】、"月"字【图66-2】已讲过，可参考分析）。

B. 下面撇和捺：

a) 撇是方起，写得短促有力。撇的起笔处过中竖，几乎在第二横的收笔处。

b) 捺写成反捺，尖起方收，收笔处形成斜切面。这里要注意捺的起笔处，在撇和竖交点的下方。

王书写的类似"朱"的下面撇捺的形态，在"来""木"等字常用。

2. 第二个"珠"字【图469-2】

属楷书写法，与第一个字写法相比，有两点不同：

①左边"王"两笔写成。

②右边"朱"的竖钩的钩是正常出钩，短小而尖锐。

图470-1

1. 形长字适中，属行楷写法。

2. 上部三横一竖注意笔顺，要先写上横，再写竖。

①上横方起，收笔向左上出锋。竖写得较长，方起方收。

②最后两横连写，收笔时折向左下出锋。

3. 下部"糸"，写得流畅。下面两点：左点写成提，右点写得含蓄，以这点稳住整个字。

▲细察：

这个字下部的"糸"和"潔"字的"糸"的写法是王书的两种形态。

471

图 471-1

1. 形长字大，草书写法，圆转用笔较多。

2. 该字是上左下三面包围的字，在左上角不封口，留出了明显的空口，给人以通透感，其他类似的字例如"匶""匪""區"亦如此。

3. 区字框"匚"分成两部分写：横先写，竖折待"若"字写完再写，且写成尖起圆转，收笔回锋向左下出钩。

4. 里面"若"是草书写法，圆转连贯，要注意每次圆转的形态。

5. 有个细节要注意，因该字圆转用笔较多，为避免俗滑，有两处用了方笔：

①上横是方起方收。

②下横收笔回锋用了方折。

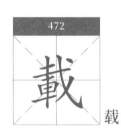

472

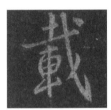

载

图 472-1

1. 形长方字适中，属行楷写法。

2. 但要注意三点：

①"車"的底横起笔有上一笔的牵丝，收笔时向上出锋。

②斜钩上的撇不能写长。

③右上点尖起方收，要安放精准。

3. 整个字由于笔画较多，故要写得疏朗。

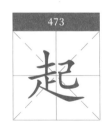

473

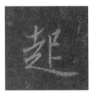

图 473-1

1. 形方字偏小，属行楷写法。

2. 左边"走"，是王书写此偏旁的经典形态：

①先写上面"十"的横和竖。

②下面写成横折折折捺，都是方起方折，捺的出锋尖锐、舒展。

3. 右边"己"改变写法，把竖弯钩写成一竖和一横。这种处理使整个字显得伸缩得体。

474

图474-1

1. 形长方字适中，属行楷写法。

2. 左边提手旁"扌"楷书写法：

①横写得相对长一些，方起方收。

②竖钩出钩短而尖。

③提是方起尖收，笔画大部分在竖的左边。

3. 右边"邑"：

①上边"口"字两笔写成，左竖不与其他笔画相连。

②下边"巴"写成"已"：减省了里面一竖；竖弯钩写得较收敛。

475

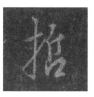

图475-1

1. 形长字偏小，属行楷写法。王书写这个字改变了结构，由上下结构写成了左右结构。

2. 左边提手旁"扌"，有意把竖钩写长，使本来上部"折"的左边部分，变成了整个字的左边部分。

3. 右边把"斤"和"口"写成上下结构，形成整个字的右边部分。写法是流畅的行楷。

①"斤"的横和竖连写，几乎写成了"了"字，竖收笔向左出锋。

②下面"口"字一笔写成，左下角不封口。

476

图476-1

该字不常用，在《圣教序》中是出现在"遂使阿耨达水，通神甸之八川；耆阇崛山，接嵩华之翠岭"句。而耆阇崛山即指鹫峰山，在印度阿耨达王舍城东北。传说释迦牟尼曾在此说法和居住。

所选字例是按"耆"字的异体字"耆"书写的。

1. 形长字大，写得较流畅开张。

2. 上部"老"写得很有特色：

①先写上横和竖。

②下横起笔有一短竖，向右上斜运笔，收笔向左上折笔，映带下一笔撇画。

③把撇写得很长，收笔不出锋。

④把"匕"写得又很小，竖弯钩不出钩，收笔回锋，映带出下面"曰"的起笔。

3. 下部"曰"在这里写成了"目"，圆转用笔：

①左竖起笔是上部"老"的收笔映带。

②横折是圆转。

③中间两横和底横连写。

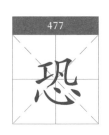  

图 477-1　　　　图 477-2

所选字例是按"恐"字的异体字"恐"书写的。

1. 第一个"恐"字【图 477-1】

①形方字适中。

②上部"巩"：

A. 左边"工"写成横折和提。

B. 右边"凡"写成一"口"字，且左竖向下伸长。

③下部"心"：

A. 左点写得特别，方起尖收，类似撇点。

B. 上面两点写成一挑点和一撇点，但又类似写成了一横折。

2. 第二个"恐"字【图 477-2】

①形方字适中。

②上部"巩"：

A. 左边同样是写成横折提。

B. 右边"口"，我理解是这样写：先写一竖；再写横折折，在收笔时方折向左下出锋，这个细节要注意。

③下部"心"：

A. 左点尖起方收。

B. 上面两点连写，形成了一弧横，收笔藏锋。

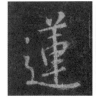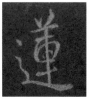

蓝

图 478-1　　　图 478-2

选取帖中两个"莲"字进行分析，因为写法基本相似，故一并叙述。

1. 形长字适中，行楷写法。

2. 上面草字头"艹"写成两点加一横。

3. 下面"車"楷书写法，第二个字的"車"的第二横画与下面"曰"有映带。

4. "辶"是规整的楷书写法，捺的出锋较含蓄。

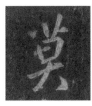

图 479-1

"莫"字在帖中出现 6 次，写法大致相似。

1. 形长方字适中，笔画厚重，行楷写法。

2. "艹"四笔写成，左边写成一点一竖；右边写成一撇一点。

3. 中间"曰"左上角不封口，中间横连左不靠右。

4. 下面的"大"字，横尽量往右上斜，撇是方起方收，捺写成了一折点。

480

获

图480-1

1. 形方字稍大，用笔较细，属行草写法。

2. 反犬旁"犭"的写法要注意：

①上撇和弧钩连写，其间形成的映带形状，书写时要准确。

②弧钩不出钩，写成竖。

③第二撇写成提。

3. 右边"蒦"是草书写法，笔画有减省：

①注意上面"艹"是分四笔写，右边一竖写成撇，且与下面"隹"的左撇连写。

②中间"隹"笔画有减省："亻"写成了撇折竖；右边部分只写两横一竖，其余笔画减省；而且竖又与下面"又"的撇连写。

③下部"又"写成一撇和一捺：撇的起笔是上竖的连续运笔；捺写成反捺，笔画较长。

4. 细节：整个字书写流畅连贯，要熟悉运笔轨迹。

481

晋

图481-1

1. 形方字偏小，以方笔为主，属行楷写法。

2. 上面部分：

①上横写成了横点，尖起方收，收笔回锋。

②中间"厽厽"写成两点加一竖折：两点的第一点是尖点，第二点是方挑点；竖折是圆收回锋。

③下面腰横写得较长，方起方收，向右上斜。

3. 下面"曰"：

①左竖起笔处在上部的底横上。

②中间一横写成一点。

4. 细节：整个字是上欹下侧。

▲细察：

可与"音"【图442】的写法比较。

482

恶

图482-1　　　　　图482-2

选取帖中不同写法的两个"恶"字进行分析。

1. 第一个"恶"字【图482-1】

①形偏长字适中。

②上部"亞"的写法结构有变化，笔画有减省：

A. 上横尖起方收。

B. 中间部分：左边写成斜竖钩，右边写成撇折撇。

C. 下横方起方收，向左上斜度大，收笔折笔回锋，似乎写成了回锋钩。

③下面"心"，注意上面两点写成一横，方起方收。

2. 第二个"恶"字【图482-2】

①形偏长，字偏小，是草书写法。

②上部"亞"写成上一横、中两点，下一横。

A. 上横是短横，近乎一横点。

B. 中两点：左点是挑点，右点为撇点，收笔与下横连写。

C. 下横写成了横钩。

③下部"心"写成了三点连写，形如波浪。

▲细察：

"心"写成三点连写，这是王书草书写"心"的形态之一。

483

莎

图483-1

1. 形长方字适中。

2. 上部草字头"艹"分四笔写成；也是王书写此字头的常用形态。

3. 下部"沙"字：

①左边"氵"写成类似"讠"（类似写法在《兰亭序》中"浪"字亦如此）。

②"少"的两点连写，成了一横，收笔回锋，映带出撇的起笔；撇写得规整，出锋飘逸。

   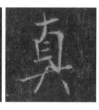 

图 484-1　　　图 484-2　　　图 484-3

图 484-4

帖中出现 7 个"真"字，选取其中四个字进行分析，大致分为三种写法。

1. 第一种写法【图 484-1、484-2】

①形长字适中，基本上是楷书写法。

②中间的两竖左短右长，左竖收笔不连下横。

③中间三横连左不靠右。

④下面两点的左点写成撇点，起笔与底横连接。

2. 第二种写法【图 484-3】

也是基本上属楷书写法，只是掺杂了行书笔意。

①形长字适中。

②中间两竖左短右长，右竖写成了竖钩。

③底下两点：左点写成撇，尖起圆收；右点写成斜竖点。

3. 第三种写法【图 484-4】

这个"真"字写得很有特色，属行楷写法。

①形长字大，有篆籀笔意。

②笔画牵丝映带较多，写得流畅圆转。

③要多琢磨运笔轨迹。（另三个字未收入，都是第三种写法）

485

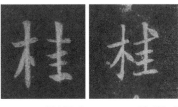

图 485-1    图 485-2

选取帖中两个"桂"字进行分析。

1. 第一个"桂"字【图 485-1】

①形方字适中，属楷书写法。

②字写得较轻松，藏锋用笔且笔画较圆融。

2. 第二个"桂"字【图 485-2】

①形方字偏小，亦属楷书写法。

②与第一个"桂"字写得有两点不同，

A. 左边"木"字旁的竖写成竖钩。

B. 右边"圭"右上角多了一点。

3. 细节：两个"桂"字写得都较朴拙耐看。

---

▲细察：

"桂"字右边"圭"的四横中间密上下疏，且横画之间还发生了长短及方向的改变，使多横排列产生奇特之效。

---

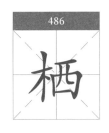

486

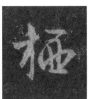 

图 486-1    图 486-2

选取帖中不同写法的两个"栖"字进行分析。

1. 第一个"栖"字【图 486-1】

①形扁方字偏小，属行楷写法。

②左边"木"字旁写成了"才"。

③右边"西"也是王书写"西"的常用形态：

A. 上横收笔向左下出锋，映带下面左竖起笔。

B. 横折是方折，且折角是锐角。

C. 中间一撇和一竖折写成两竖。

D. 底横连右不靠左。

2. 第二个"栖"字【图 486-2】

①形方字适中。

②左边"木"写成了"扌"，竖钩与提连写。

③右边"西"写得更连贯：

A. 上横与下面左竖连写。

B. 横折是外圆内方。

C. 中间一撇和一竖折也写成两竖，成上开下合状。

D. 底横连右不靠左。

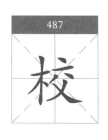

图 487-1

1. 形长方字适中。

2. 左边"木"字旁写成了"扌"。

3. 右边"交"字减省了右边一点：

①上点为撇点。

②上横和下面左撇点连写，写成了横撇，撇的收笔藏锋含蓄。

③正因为减省了右边一点，故"交"下面一撇一捺的写法要注意：

A. 撇是藏锋入笔，起笔时有一小弯，收笔出锋。

B. 捺写成反捺，尖起圆收。

图 488-1

1. 形扁方字适中，属行楷写法。

2. 左边"木"字旁写得连贯，是王书写"木"字旁的经典形态：

①横写得较长，顺锋入笔，且向右上斜。

②竖方起方收，安放在横的近尾端。

③下面一撇和一点，连写成一撇和一提。

3. 右边"艮"基本楷书写法，只是下面一撇一捺写得比较开张：

①撇是方起尖收，起笔向右上伸展许多。

②捺写成反捺，尖起方收，收笔向右下延长。

4.整字是左上和右下都开张，要细察。

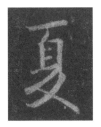

图 489-1

1.形长字大，行楷写法。

2.上部是楷书写法，只是中间两横连左不靠右。

3.下部"夂"的写法有点变化：

①左撇方起方收。

②横撇减省了横，直接写撇，藏锋起笔，与左撇起笔处似连非连，收笔出锋。

③捺写成反捺，方起圆收，写得伸展。

4.细节：

①下面两撇的起笔处都在"目"的右下角上，这点要细察。

②整个字是上敧下侧。

砾

图 490-1

1.形扁方字偏大。

2.左边"石"，简写成了横撇加一点，属草书写法。

3.右边"樂"：

①笔顺应是先写中间"白"字，然后写左、右两边的"幺"。

②左右两边"幺"都减省了右下点。

③下面"木"字的撇和捺写成了两点。

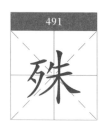

图491-1

1. 形方字适中，属行楷写法。

2. 左边"歹"写成了横撇折和斜竖钩，这是王书写"歹"字旁的常用形态。

3. 右边"朱"的写法，在前面分析"珠"字时已做了叙述，这里不重复。

图492-1

所选字例是按"致"字的异体字"致"书写的。

1. 形方字略大，行楷写法。

2. 左边"至"：

①上边横和"厶"一笔写成横折折，收笔重按，仿佛是个点，实际上是减省了右下点。

②下边"土"字一笔写成：先写竖再写一横和一提，圆转连贯。

3. 右边"攴"有特点：

①写上边类似"十"字头的写法。

②下面撇和捺的起笔不与上面笔画相连：

A. 撇是藏锋起笔，收笔出锋。

B. 捺是尖起圆收，藏锋收笔，形成的外切面很含蓄沉稳。

③王书在右上增加了一点，且用笔较重。

龀

图493-1

所选字例应是按"龀"字的异体字"齓"书写的。

1. 形方字偏大，行草写法。

2. 左边"齿"的写法有特点，是王书精心安排，要细察：

①上面"止"，右边一竖和底横写成竖折，收笔回锋。

②中间被包围部分：上面两个"人"写成一点和一短横；下面两个"人"写成一挑点和一撇点。

③下边"凵"弱化，放在下面两个"人"的两边，写成竖提和竖。这种弱化处理"凵"，使整个字显得疏朗。

3. 右边竖弯钩，竖的长度只及左边三分之二。

图494-1

1. 形长字略大，属行草写法。

2. 虎字头"虍"写成类似雨字头"雫"行书写法：

①上面是短横。

②"冖"一笔写成。

③中竖起笔不与上横连。

④下面两横短且要连写。

3. 下面"思"写得连贯流畅，要仔细观察其运笔轨迹。尤其是"心"的写法是一笔完成，也是王书写"心"字的经典形态，要反复练习才行。

图495-1

所选字例是按"恩"字的异体字"恩"书写的。

1. 形方字适中，属行楷写法。

2. 下面"心"：

①左点为方点，尖起方收。

②上面两点连写，起收笔都是藏锋。

峰

图 496-1　　图 496-2

选取帖中两个"峯"字进行分析。

1. 第一个"峯"字【图 496-1】

①形长字大，行草写法。

②上面"山"字头写成三点，是草书写法：先写中间一点，尖起方收；再写左边一点，是挑点；最后写右边一点，是撇点。

③下面"夆"，笔画有减省：

A. "夂"的第一撇，实际上是减省了，但由于横的起笔与上面"山"的第三点映带，故可看成"山"的第三个撇点当作"夆"的第一撇，也称"合笔"。

B. 横撇写得较伸展，撇收笔时向左上出锋。

C. 捺写成了一横，尖起方收，收笔时方折向左下出锋。

D. 下面"丰"：减省了一横，其余两横连写，下横呈弧形，收笔向左上出锋；竖写成了垂露竖，尖起圆收，收笔有向左出锋笔意。

2. 第二个"峯"字【图 496-2】

①形长字适中。

②上面"山"是草书写法，写成了竖折和竖折撇。

③下面"夆"的写法：

A. "夂"第一撇同样与"山"的竖折撇的撇算"合笔"。

B. 横撇的撇不出锋，藏锋收笔，但与下一笔捺是笔断意连。

C. 捺写成反捺，亦可看成是横钩。

D. 下面"丰"同样减省一横，写成了"干"，竖是垂露竖，收笔亦有向左出锋之笔意。

图 497-1

王羲之是根据"缺"的异体字"缼"书写的。

1. 形扁方字适中。

2. 左边部分是楷书写法，只是把"垂"的底横写成了"凵"。

3. 右边"夬"由于横折的折不明显，似乎写成了一个"夫"字。但在书写时要注意：

①横折一定要折。

②撇写得上长下短，出锋短促。

③捺写成反捺，而且捺是尖起方收，捺的起笔处过撇的近尾端。

4. 整个字呈上合下开状，写得较内敛朴拙。

图 498-1　　图 498-2

帖中出现了5个"乘"字，都是根据"乘"的异体字"乗"书写的。选取其中两个字进行分析，尽管写法大体相似，但还是有变化，故分别叙述。

1. 第一个"乘"字【图 498-1】

①形长字适中，行楷写法。

②王羲之在书写此字时，改变了结构：

A. 中竖写成了竖钩。

B. 下面撇和捺写成了两点。

③整个字方笔为主，笔画棱角分明。

2. 第二个"乘"字【图 498-2】

与第一个"乘"字写法基本相似，只是在第一横与下面笔画有牵丝映带，要细察。

▲细察：

竖钩略见钩，写得凝重含蓄。

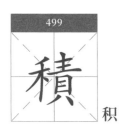

499 积

图 499-1

1. 形长字偏大，行楷写法。

2. 左边禾木旁"禾"，是王书写此偏旁的常用形态：

①注意笔顺：撇与竖钩连写→横折提，两笔完成。

②左边相对显得较短。

3. 右边"責"：

①上边部分：竖和第二横连写成一弧圆；第三横长且向右上斜度大，左端伸长，起笔插入左边"禾"字旁。

②下边"貝"，也是王书写"貝"字的常用形态，下面两点不离开"目"。

500 途

图 500-1

图 500-2

选取帖中两个"途"字进行分析。

1. 第一个"途"字【图 500-1】

①形方字适中，行楷写法。

②"余"的写法：

A. 上面"人"：撇是方起方收，似一斜竖；捺是反捺，收笔向左下出锋较长。

B. 下面部分：两横连写，收笔向左上出锋；竖钩起笔穿出上横。

③"辶"的写法是楷书写法。

2. 第二个"途"字【图 500-2】

写法与第一个"途"字基本相似，只是有两点不同：

①形长字大。

②用笔更圆润。

501

称

图 501-1

1. 形方字适中，方笔为多。

2. 左边禾木旁"禾"是草书写法，注意笔顺：上撇→竖钩→横折提。

①上撇方起尖收。

②竖写成了竖钩；起笔方切，出钩锋利。

③下面一横和一撇一点，简写成横折提，横是方起，提写得含蓄。

3. 右边"禹"：

①上面爪字头"爫"：上面撇方起方收；下面三点连写。

②下面"冉"的笔顺是："冂"→上横→下横→中竖。

A. 底横收笔向左上出锋。

B. 中间竖伸出下横。

502

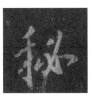

图 502-1

1. 形方字偏小，行楷写法。

2. 左边"禾"，是王书写此偏旁的常用形态之一，主要是下面一撇和一点连写成撇和提。

3. 右边"必"要注意笔顺，我理解是：撇→卧钩→上点→左点→右点。

①第一笔撇写成回锋撇。

②卧钩写得短，向上出钩。

③最后右边一点写成折点，尖起方折，向左下出锋。注意起笔处要与卧钩的钩尖似连非连。

4. 细节：这个字左右两部分穿插迎让较合理。

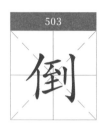

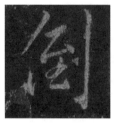

图 503-1

1. 形长字偏大，属行楷写法。

2. 左边单人旁"亻"撇长竖短，互不相连。

3. 中间"至"写得较突出：上边横和"厶"是楷法，下边"土"是草法，笔顺先写竖，再连写两横。底横收笔向上出锋。

4. 右边立刀旁"刂"：

①左边一竖写成一点；

②竖钩写得长，而略右倾，出钩短而锐利。

▲细察：

这个字是左右两边长，中间"至"短。

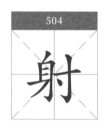

图 504-1

1. 形长字偏大，用笔有篆籀笔意。

2. 左边"身"笔画有减省，简写为三笔：上撇和左竖连写→竖钩→撇提。

3. 右边"寸"基本上是楷法：但有三点要细察：

①横的起笔承接左边"身"的最后收笔映带，横呈弧形，收笔圆转从下向左上回锋，以映带竖钩的起笔。

②竖钩是圆转出钩，钩长，且与点映带连写。

③里面一点是撇点，与竖钩是似连非连。

4. 细节：整个字写得流畅连贯，圆润疏朗，很耐看。

505

图 505-1

1. 形方字适中，行草写法。

2. 左边"身"的写法：

①上面一撇写成了一短横，收笔回锋，映带下一竖。

②横折钩简化成一竖，收笔有向左上出锋笔意。

③底横与撇连写，撇写得短而内敛。

3. 右边"弓"写成了撇折和撇折撇。

4. 细节：由于右边"弓"的写法，使整个字呈上合下开形，保持了整个字的平稳。

506

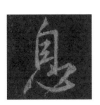

图 506-1

1. 形如三角形，字适中，行楷写法。

2. 上面"自"：

①撇是方起尖收。

②横折写成横折钩。

③里面两横和底横连写，且里面两横连左不靠右。

3. 下面"心"写得有力度：

①左点尖起方收，写得很有气势。

②卧钩尖起方折，出钩爽利。

③上面两点写成了横钩，与"自"的右下角相连；钩的出锋与卧钩的弧相交。这两处要处理好。

4. 细节：由于"息"的上下结构中，把上部"自"写长，下部"心"写宽，故使整个字呈三角状。

507

图 507-1

由于"朕"字有特殊含义，故王羲之书写此字也十分慎重。

1. 形方字偏大，写得大气疏朗，用笔沉着稳健。

2. "月"是篆籀笔意，刚毅遒劲。

①撇是尖起尖收。这一撇法有技术含量，要多练习。

②横折钩是尖起方折，出钩有力。

③中间两横写成竖钩。

3. 右边"关"写得流畅连贯：

①上面两点映带呼应。

②下面两横笔断意连，牵丝明显，呈合掌状。

③撇是尖起方收，收的形状很有特色，形似刀切；捺是写成反捺，尖起方收，向左出锋锐利。

---

▲细察：

"朕"字左边"月"的撇和右边"关"的撇，是王书的经典笔法，要多临习掌握。

---

508

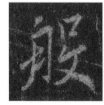 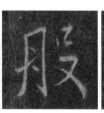 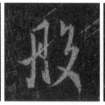 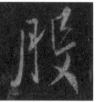

图 508-1　　　　图 508-2　　　　图 508-3　　　　图 508-4

帖中出现 9 个"般"字，选取四个不同写法的字进行分析。

1. 第一个"般"字【图 508-1】

①形方字偏大，行楷写法。

②左边"舟"：

A. 上撇点写得很短，方起尖收，不与下连。

B. 撇是隶书笔意，藏锋起笔，收笔出锋含蓄。

C. 横折钩是方折，出钩短而有力。

D. 中间一横写成一提，方起尖收，收笔刚出左撇。

E. 中间两点起笔紧靠左撇，写成上撇点、下挑点。

③右边"殳"改变了写法：

A. 上边写成类似"口"，下边写成"夂"。

B. 上边"口"方笔为主，两笔写完，且左上、下角不封口。

C. 下边"夂"，捺写成反捺，尖起方收。

④细节：

A. 整个字所有横画都向右上斜，靠最后一反捺拉回了重心。

B. 整个字写得疏朗，但不觉松散。

C. 整个字呈上合下开形。

2. 第二个"般"字【图508-2】

①形方字偏大，亦属行楷写法。

②与第一个字相比较，有两点不同：

A. 左边"舟"减省了上面一撇点。

B. 右边写成"口"和"又"。

3. 第三个"般"字【图508-3】

①形方字适中，亦属行楷写法。

②左边"舟"：

A. 减省了上面一撇点。

B. 左撇写成回锋撇，方起方收，写得厚实。

C. 横折钩是尖起方折，侧锋出钩。

D. 中间一横是写成一提，短而有力。

E. 横的上下两点写成撇折。这种处理非常有趣。

③右边"殳"：

A. 上面"几"写成了撇折撇。

B. 下面"又"的捺写成反捺，尖起方收，收笔处如刀削平整。

4. 第四个"般"字【图508-4】

①形长字偏大，笔画较重。

②左边"舟"写成了"月"，且中间两横连写。

③右边"殳"：

A. 上面"几"：左竖写得较长；右边横折折收笔写成回锋钩。

B. 下面"又"，分三笔写成：先写横，方起方收；再写撇，最后写捺，也是写成反捺，尖起方收，收笔处如刀削平整。

5. 细节：由于书写《心经》需要，故选取"般"字的频率较高，明显有的字是不规范写法，但作为书法练习，可临习掌握，但用在正式场合则需斟酌。

注意："般"还有异体字"股"。

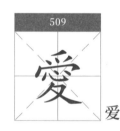

图 509-1

王羲之写这个"爱"字花了不少功夫，值得细察。

1. 形长字大，方笔较多。

2. 上部爪字头"爫"：

①上撇写成斜横，方起方收。

②下面三点写成两点：左为挑点，右为折点。

3 "冖"也写成了两点：

①左挑点，方起尖收。

②右撇点。注意：两点要牵丝映带！

4. 下面的"心"以三点连写代替：前两点为挑点，第三点为撇点，且这一撇点与最下面"夊"的第一撇要连写。

5. 最下面"夊"两笔写完：

①第一撇收笔圆转连写第二撇，且第二撇出锋要长。

②捺写成较长的反捺。

王羲之写"爱"字，还有一个较经典的字出现在《二谢帖》中，可以对照临习。

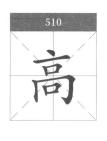
510

图510-1

图510-2

图510-3

"高"字在帖中出现了3次,所选字例是按"高"字的异体字"髙"书写的,分三种写法,现逐一分析:

1. 第一种写法【图510-1】

①形长字大,行草写法,是王书的特色字之一。

②点高悬,离下横远一点。

③横为下弧横,重切方起笔,左重右轻,收笔回锋,映带下面一竖;接着竖是弧形,右边写为一横折(折为圆转)。

④中间两横用一斜竖代。

⑤下面"冋":

A. 左竖简化为一折点。

B. 横折钩的折是圆转,向右上取势;钩写成一弧钩。

C. 里面"口"简化为一撇,且穿过钩。

⑥所有笔画往右上斜,最后以下面"口"字的一撇来平衡重心。

▲细察:

这个"高"字的写法是圆转为主,但有两个地方要用方笔:一是上横的起笔要方;二是下面"冋"的左竖简化成的折点要方。

2. 第二种写法【图510-2】

与第一种写法大致相似,只是用笔更方峻,最后"口"是写成一点。

3. 第三种写法【图510-3】

基本上是"高"的异体字的行楷写法。形长字偏大,上长方下扁方,用笔方圆结合。

511

离

图 511-1

1. 形方字较大，行草写法。

2. 左边"离"近似草法，要注意运笔的轨迹。

3. 右边"隹"是王书写此偏旁的常用形态，右上点减省。

4. 细节：注意字的左右两部分穿插迎让很讲究。

512

唐

图 512-1

1. 形长方字适中，属楷书写法。

2. 整个字用笔很规整。

3. 尽管是楷书写法，但王羲之在有些笔画处理上有变化：

① "广"字旁：

A. 上点如珠落玉盘。

B. 横起笔是顺锋入笔，方收回锋。

C. 撇的起笔处在横的收笔回锋处，使横和撇的书写连贯；撇写得舒展，出锋圆润飘逸。

② 中间"聿"：

A. 中横不过横折，写得较收敛。

B. 中竖起笔处与"广"的撇相交，但不出第三横。

C. "聿"三横都向右上斜。

③ 下面"口"写成一个倒梯形，且形状较大。

4. 细节："唐"本来是个左上包围的字，这里似乎写成了上下结构的字，且有欹侧之势。

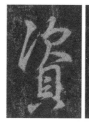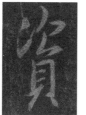

图 513-1　　　图 513-2

选取帖中两个"资"字进行分析：

1. 第一个"资"字【图 513-1】

①形长字大，基本上属行楷写法。

②上部"次"：

A. 左边"冫"连写，圆起方折尖收。

B. 右边"欠"：撇和横钩连写，钩出锋较重，捺写成反捺。

③下部"贝"是王书写此偏旁的常用形态，注意两点：

A."目"左上角与"欠"的下撇相交。

B. 下面两点：左挑点，位置稍下；右撇点，起笔与"目"右下角连。

2. 第二个"资"字【图 513-2】

①形长字大，亦属行楷写法。

②上部"次"：

A. 左边"冫"上点写成撇点，下点写成了一提。

B. 右边"欠"：下面"人"几乎写成了撇折钩，其实应是：先写撇，方起方收，收笔向右出锋，形成映带；捺是写成了一撇点，方折起笔。

③下部"贝"也是王书写"贝"的常用形态，只是下面两点要注意：

A. 左点写成斜竖，与底横连写。

B. 右点写得很精巧，与上面"目"的右竖似连非连，这一点要精准。

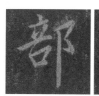

图 514-1　　　图 514-2

"部"字在帖中出现 3 次，选取其中两个进行分析，因为写法基本相似，故一并叙述。

1. 形方字适中，行楷写法。

2. 左边"音"：

①上点为竖点。

②横下面两点相互呼应，抑或连写（如第二个"部"字）。

③下面"口"字写成倒梯形。

④左边所有横画平行右上斜，使整个"音"向右上取势。

3.右耳刀"阝"的横折弯钩写得相对较小，竖是垂露竖，向下伸得较长；因为写得略显弧形，显得挺拔。

▲细察：

①右耳刀"阝"的竖写成了右弧竖，为了呼应左半部分并形成回抱感觉而出现的。同样一个竖，即可左弧，又可右弧，均是为了引领，为了丰富，为了美。

②整个字也明显上开下合形，且左偏高，右偏低；左偏大，右偏小。

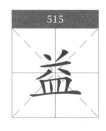

图515-1

1.形长字适中，行楷写法。

2.上面两点写得较特别：左点写成一短竖，右点写成一短撇。

3.下面横及下面两点连写成横折折，收笔向左下出锋，与下面"皿"形成映带。这一笔画的两个折，第一个折是圆转，第二个折是方折。

4.底下"皿"字底：

①左竖侧锋用笔，使竖和横之间夹角外方内圆。

②横折是横轻写，折重按。

③中间两竖连下不连上，左竖类似写成了一点。

④底横方起方收，呈弧形。

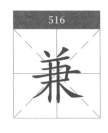

图516-1　　　　图516-2

选取帖中两个不同写法的"兼"字进行分析。这两个字都是王羲之根据"兼"的异体字"兼"书写的。

1. 第一个"兼"字【图516-1】

①形长字大，书写时结构有变化。

②变化主要在三个方面：

A.上横很短，只与左竖相交。中间两竖：左竖往上伸出第一横，右竖与上面右点连接；往下不出"彐"的底横。

B."彐"的中横写短，右端不过横折的折。

C.以波浪横代替"彐"以下的四点。

2. 第二个"兼"字【图516-2】

与第一个"兼"字写法大体相似，只是有三点不同：

①形长字适中。

②上横稍短，但与两竖都相交。

③下面四点写成了一点和一横钩。

---

▲细察：

"兼"字下面"灬"的写法是王书写此偏旁的两种形态。

---

517

烛

图517-1

1.形方字偏大，行草写法。

2.左边"火"字旁：

①注意笔顺：

A.先写上面两点，相互呼应。

B.再写撇，撇要写长，出锋有力。

C.右下点写成挑点，用笔较重。

3.右边"蜀"近乎草写：

①上面"罒"：横折是圆转；中间两竖写成一撇，且与下边"勹"的左撇连写合笔。

②下面部分："勹"写得较大；里面"虫"字写成横和竖折撇。

---

▲细察：

①左边"火"字旁的写法，长撇起笔以方笔为主，最后一点多上挑，类似的字还有"煙、燈"等。

②注意右边"蜀"的写法与"獨、觸"的右边部分写法的差异。

---

烟

图518-1

1. 形方字适中。

2. 左边"火"，也是王书写"火"字旁的常用形态。

3. 右边"覀"：

①"覀"的写法也是王书的常用形态，但在写"覀"的底横时，要与下面"土"的两横连写。

②"土"的写法改变了笔顺：先连写两横，收笔向左上出锋，再写中竖。这个细节一定要注意，否则写出来的字没这个"味"。

---

涛

图519-1

1. 形方字大，属行楷写法。

2. 左边"氵"是王书的常用形态。

3. 右边"壽"书写有三点要注意：

①上面"士"的中竖穿过下面"一"。

②"一"下面的"工"字以两点代替。

③最底下的"吋"：

A. 右边"口"写扁，且左下角不封口。

B. "寸"的最后一点放置在竖钩的钩尖上。

520

图 520-1

1. 形方字偏小，用笔较细。

2. 左边"氵"的写法要注意：

①上点是撇点，方起尖收。

②下面两点写成竖钩，但这竖的起笔是方切，且竖呈弧形。

3. 右边"步"：

①上面"止"写成了"山"，但笔顺有讲究：

A. 先写左竖折。

B. 接着写右竖。

C. 再写中竖，而且中竖与下面"少"的竖连写合笔。

②下面"少"：

A. 竖写成了竖钩。

B. 两点写成了一横，且与撇连写。

C. 撇是方起尖收，出锋含蓄。

---

▲ 细察：

王书三点水"氵"的上点写成撇点，这一笔法被欧阳询承袭为其楷书的标志性笔法。

---

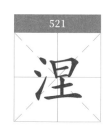

521

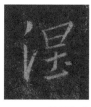

图 521-1

1. 形偏长字适中，行楷写法。

2. 左边"氵"是王书常用形态。

3. 右边"呈"：

①上边"日"有意写成上宽下窄，向右上取势。

②下边"土"：王书写这个"土"花了一番功夫：

A. 上横方起方收，往右上斜。

B. 竖也是方起方收，但收笔向左有个出锋动作，形成一个方切面。

C. 底横顺锋入笔，收笔折锋向上。这一横呈弧形，且不与竖相连。

D. 王书在写"土"时，在两横之间的右边增加一点。这也是王书的一种借代写法，因为"土"字有异体"圡"。

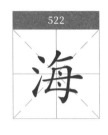
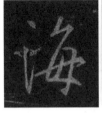

图 522-1　　　　　图 522-2　　　　　图 522-3

此帖中出现了 3 个 "海" 字，现逐一进行分析。

1. 第一种写法【图 522-1】

这个字是王书的经典字例。

①形长方字偏大，行楷写法。

②左边 "氵"，上点独立完整，后两点连写。

③右边的 "每" 字：

A. 上面 "𠂉" 连写，横画收笔映带下一笔竖折，实连。

B. 竖折书写连贯，向右倾斜。

C. "刁" 楷法，方折。

D. "母" 里面两点用一竖代替，位置偏左。

E. 中间一横向右上斜，收笔回锋。

④整个字斜中求正，连贯流畅。

2. 第二种写法【图 522-2、522-3】

与第一种写法大致相似，只有两点不同：

① "每" 字的上撇和横连写，但不与下面 "母" 的第一笔实连。

② "每" 字的 "母" 书写形态有变化。

图 523-1

涂

1. 形长字偏大，属行楷写法。王书把上下结构写成了左右结构。

2. 左边 "氵" 是常用形态。

3. 右边部分：

①上面"余"要注意两点：

A."人"字头的撇是方折起笔，回锋收笔；捺是反捺，但写得有点特别，要注意。

B.下面两点连写。

②下面"土"是王书的另一种写法，比较简单。

图 524-1

王书的这个字很有特点，要细察。

1.形长字特大，用笔较重。

2.左边"氵"，是王书常用形态。

3.右边"孚"：

①上边"爫"的三点写成横钩，钩的出锋与下面"子"的上横起笔相连。

②下面"子"是一笔写成，收笔藏锋。

4.整个字写得较厚实、圆融，笔画流畅连贯。

图 525-1　　图 525-2

帖中出现了9个"流"字，选取其中两个进行分析，因两个"流"字都选自《兰亭序》，写得都很美。

1.第一个"流"字【图 525-1】是按其异体字"流"书写的：

①形扁方，字偏小，行楷写法。

②左边"氵"是常用形态，只是上点以方笔为主，写成了尖横点。

③右边"㐬"：

A.下面横和"厶"：横和撇折连写，但横写得较短，且都向右取势。

B.下面部分：左边撇写成一斜竖点；

中间竖写成一短斜竖；右边"乚"写成竖弯而不出钩，藏锋收笔，显得含蓄、圆润。

2.第二个"流"字【图 525-2】

①形方字适中。

②左边"氵"也是常用形态。

③右边"充"：

A.上点为弧弯点，写得夸张。

B.横和"厶"：横和撇折连写；然后写点。这里要注意横的起笔有技法：方折起笔，起笔时有一尖锋。这是王书《兰亭序》中的经典用笔。

C.下面部分似乎写成了三点：左点尖起方收；中点是一方挑点，与右点映带；右点是竖挑点。

④整个字连贯流畅，方圆兼用。

图 526-1 　　 图 526-2

润

选取帖中两个"润"字进行分析。

1. 第一个"润"字【图526-1】

①形扁方字适中，属行楷写法。

②左边"氵"是常用形态。

③右边"閏"：

A.注意"門"字的笔顺。左半边是：左竖→左上横折→左上两横；右半边是：左竖→横折钩→两横。

B.整个"門"字框向右上取势，以方折为主。

C."門"里面的"王"是楷书写法，写得较大。

2. 第二个"润"字【图526-2】

基本上与第一个写法相似，只是有两点不同：

①笔画更细一些，特别是左边"氵"。

②"門"右边横折钩运用内撅笔法，写得更夸张些。

527

图 527-1

1. 形方字特大。

2. 左边竖心旁"忄"一笔写成，笔画较细。

①两点写成了一斜横：起笔方折重按；收笔向左上出锋映带。

②竖是方起方收。

3. 右边"束"：

①上横与中间"口"连写。

A. 上横起笔自下向上，呈弧形。

B. "口"的折为方折，底横收笔向左上出锋。

②中竖方起方收，写得长且直。

③下面一撇一捺写得开张：撇是方起方收，收笔向上出锋；捺是反捺，但写成了一折钩。

528

图 528-1

1. 形方字适中，行草写法。

2. 左边"忄"是王书写此偏旁的一种形态：

①笔顺是：先写两点，再写竖。

②左点是一挑点，右点起笔与竖似连非连。

③竖写成竖钩，方起方折出钩锋利。

3. 右边"吾"分四笔写成：

①"五"的上横和中竖连写成横撇，方起圆转，收笔含蓄。

②"五"的横折写得简洁。

③ "五"的底横与下面"口"字连写。

④ "口"是草书写法，简写成撇折撇。

---

▲细察：

①整个字是圆转较多，但几个节点上的方折很重要，使整个字不显得油滑，不要忽略了。

②左边竖心旁"忄"和右边"吾"的写法，是王书的经典写法，要熟练掌握。

---

图 529-1

1. 形偏长，字适中，属行楷写法。

2. 整个字的用笔让我们联想到了魏碑笔意。

① 如宝盖"宀"，就是典型魏碑笔法，尤其是上点、左点，及横钩的钩法。

② "谷"的两撇亦如此。

3. 整个字是向右上取势，左放右收，尤其是"谷"的捺写成了一横，使整个字的右边显得内敛。

4. 由于"宀"向右上斜，为了平衡重心，故下面"口"最后一横向左斜。

---

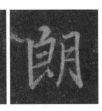

图 530-1　　　　图 530-2

此帖中出现两个"朗"字，因写法相似，故一并进行分析。

1. 形方字适中，行楷写法。

2. 左边部分：上点写成横折点，很有特色。

3. 右边"月"的撇是藏锋起收笔，左上角不封口。

4. 整个字左边比例宽些，右边比例窄些。

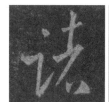

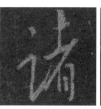

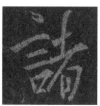

531

诸

图531-1    图531-2    图531-3

帖中出现5个"諸"字,选取写法不同的三个字进行分析。

1. 第一个"諸"字【图531-1】

①形方字适中,行草写法。

②左边"言"字旁是王书写此偏旁的常用形态。

③右边"者"是草书写法:

A. 上面"土"的第二横和撇连写。

B. 下面"日"以两点代替,但两点用笔要方且重。

④整个字的穿插迎让十分合理。

2. 第二个"諸"字【图531-2】

①形长字适中,行楷写法。

②左边"言"字旁也是王书常用形态。

③右边"者":

A. 撇写成斜竖,方起方收,起笔位置紧靠"土"底横收笔处;收笔与"讠"的提相交。

B. "日"的中横和底横写成两点,因幅度小似乎成了一竖。要注意:不能简写成一竖了事。

3. 第三个"諸"字【图531-3】

①形方字偏大,行楷写法。

②左边"言"字旁也是王书的一种形态,基本上是楷法。

③右边"者":

A. 上面"土"的中竖向上伸长;方起方收,略显弧状。

B. 下面"日"字中横和底横亦连写成两点。

④整个字呈上开下合状。

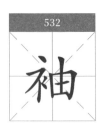

532

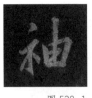

图 532-1

1. 形扁方字偏小，但笔画较重。

2. 左边衣字旁"礻"：

①撇不出锋。

②竖写成了竖钩。

③右边两点减省了一点。

3. 右边"由"的笔顺是：左竖→横折→中竖→下两横连写。注意三点：

①中竖起笔是方折，这个技法是王书的特色，要多琢磨和练习。

②中间一横连左不靠右，且与底横连写。

③左上角不封口。

▲细察：

整个字是左低右高，左偏小，右偏大。

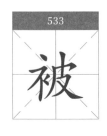

533

图 533-1

图 533-2

选取帖中不同写法的两个"被"字进行分析。

1. 第一个"被"字【图 533-1】

①形方字大，行楷写法。

②左边衣字旁"礻"也是王书写此偏旁的一种形态，右边减省了一点。

A. 上点是写成斜竖点，笔画较轻。

B. 横撇是重按方起方折方收。

C. 竖写得短而粗，尖起圆收。

D. 右边写成一挑点。

③右边"皮"减省了左边一撇：

A. 横钩起笔重按，形成一点后再向右上运笔，横钩写成了弧钩。

B. 中竖方起方收；收笔暗回锋与下面"又"连写。

C. 下面"又"：横折是圆转，撇要出锋；捺写成反捺。

注意：捺的起笔只能刚过撇，这才显出味道。

2. 第二个"被"字【图 533-2】

与第一个"被"字写法相似，只是有三点不同：

①左边"礻"的竖与右点书写连贯。

②右边"皮"的起笔与左边挑点牵丝映带，中竖与下面"又"的"フ"连写。

③捺不是反捺，尖起钝收，含蓄内敛。

---

▲细察：

在王书行书中，示字旁"礻"、衣字旁"衤"往往通用。但要注意一点：第二笔起笔多数要用方笔，并因字而改变书写顺序。

---

534

恳

图 534-1

1. 形长字偏大，行草写法。

2. 上部"狠"属草书写法，要注意运笔轨迹，转折要到位。

3. 下面"心"字是王书的常用形态。

535

图 535-1

王书这个字很有特色。

1. 形长字大，行楷写法。

2. 左耳刀"阝"写得偏小，竖收笔向右出钩，以利于与右边映带。

3. 右边"夌"：

①夸张"土"的形态，竖向上伸长。

②"土"下面两点连写成撇折。

③"攵"的两撇几乎写成了平撇，捺写成了一长竖点。这一笔写得很有技法：两头似圆又尖。

4.整个字写得连贯映带，笔画交待清楚。

▲细察：

竖画在行书中变化丰富，根据结构需要，可以写成左右出钩的竖。这里"陵"字的左耳刀"阝"的竖写成右钩竖，是为了使左边的竖画引领字的右半部分而带出的锋，往往用在左右结构字的左半部分。类似的字还有"陰""傳""悟""陽""依"等。

536

图 536-1

"奘"字在帖中出现 3 次，写法相似。

1.形偏长字适中，行楷写法。

2.上部"壯"：

①左边竖写成竖钩；竖左边简化为两点连写。

②右边"士"高于左边。

3.下部"大"放置在上部"壯"左右错落之间，位置偏右，写得较内敛。笔画短而粗，捺写成一横点，但用笔很有讲究，要细察。

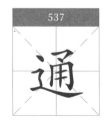

537

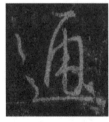

图 537-1

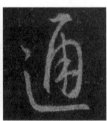

图 537-2

"通"字在帖中出现 4 次。选取帖中两个不同写法的"通"字进行分析。

1.第一个"通"字【图 537-1】

①形长字偏大，用笔较轻，

有篆籀笔意。

② "甬" 的写法：

A. 笔顺：横折与 "冂" 连写→中竖→中间两横。（减省了横折下面一点）

B. 运笔以圆转为主。

C. 中间两横连写。

③ "辶"，这也是王书写此偏旁的常用形态。

A. 点是竖点，类似一短竖。

B. 捺基本上写成了一横，收笔含蓄。

2. 第二个 "通" 字【图 537-2】

与第一个 "通" 字写法大体相似，只是有两点不同：

①整个字用笔更圆融。

② "辶" 的写法不同：点写成撇点，以下部分写成了竖折，写得沉稳含蓄。

▲细察：
　　这两个 "通" 字写得都很漂亮，中和清雅，值得玩味。走之 "辶" 的捺写成了尖头捺，收笔出锋尖而细。这个笔法增加了流畅意蕴。类似的字还有 "道、迹、远" 等。

图 538-1　　　　　图 538-2

"能" 字在帖中出现了 8 次，选取其中两个有代表性的字进行分析。

1. 第一个 "能" 字【图 538-1】

①形扁方，字适中，属于行草写法。

②左边 "目" 减省了笔画：

A. 上面减省了右点；

B. "月" 减省了横折的横和里面的一横。

③右边两个 "匕" 简写成两横加一竖折撇。

④整个字以方笔为主，写得锋芒毕露，有棱有角，但又连贯流畅。要细察整个

字的运笔轨迹。

2. 第二个"能"字【图538-2】

与第一个"能"字写法大体相似，只是有两点不同：

①写这个字时，用笔是方圆结合，字形较大。

②左边"肙"上面的撇折用笔是中锋侧锋并用，产生了一个奇特的形状，这个笔法要细察，这是王羲之的特色笔法。在其书札尺牍墨迹中多次出现此种笔法。

图539-1

1. 形方字适中，行草写法。

2. 左边部分是草书写法：写成上面两点→横折→撇→点。

①上面两点，左挑点，右撇点。

②横折是圆起方折。

③撇是藏锋起笔收笔。

④点写成圆点。

3. 右部"隹"是王书写此偏旁的常用形态：

①"亻"是楷法。

②右边部分的上点写成横折，再连写下面四横，最后写中竖，整个字写得流畅连贯。

> ▲细察：
> 王书写"隹"的形态要熟记。

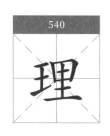
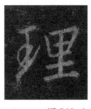

图540-1

1. 形扁方字适中，行楷写法。

2. 左边"王"字旁，中竖与中横映带，写成了一弧圈，这也是王书写"王"字旁的常用形态。

3. 右边"里"是楷书写法。只是左上角不封口，

横都向右上取势。

4.整个字左高右低，左窄右宽。

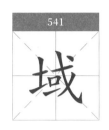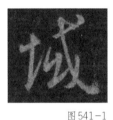

图541-1

1.形方字适中，属行楷写法。

2.左边提土旁"土"，起笔都是藏锋。

3.右边"或"写成其异体字"或"：

①注意笔顺：上横→斜钩→"厶"→提→右撇→右上点。

②斜钩的起笔与上横的收笔形成映带。

③"厶"写成撇折撇。

④斜钩上一撇写得含蓄，右上点正好落在横的收笔处。

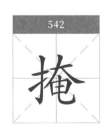

图542-1

1.形方字适中，行楷写法。

2.左边提手旁"扌"是规整的楷法。

3.右边"奄"：

①上边"大"要注意笔顺：

A.横写成撇，映带出撇的起笔。

B.撇出锋含蓄。

C.捺写成反捺。

②下边"电"的竖弯钩，最后钩写成了回锋钩。

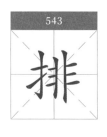

图 543-1

1. 形方字偏大，行楷写法。

2. 左边"扌"：

①横是顺锋入笔，收笔向左上翻转，映带出竖钩的起笔。

②提写成了撇提，类似行书写"木"字旁。

3. 右边"非"：

①两竖都写成竖钩。

②左边三横写成一点和一竖提。

③右边三横连写成横折和横折折。

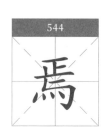
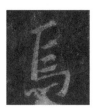

图 544-1

1. 形长字偏大，行楷写法。

2. 上部"正"书写改变了结构。

3. 整个字的笔顺是：上横→左竖→第二、三、四横→横折钩→四点。

4. 下面四点写成连续的三点，而且第三点很轻。

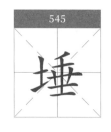
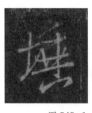

图 545-1

1. 形长字适中，行楷写法。

2. 左边提土旁"土"写得相对较小，上横要长于下提。

3. 右边"垂"是依其异体字"𡍄"书写：

①上撇和第一横映带连贯。

②底部"凵"写成竖折钩：

A. 尖锋入笔，折笔向右上运笔。

B. 收笔处圆转向左下出锋。

546

総

图546-1

该字读 zǒng，古同"总"。选取王羲之这个字在文中是当"总"字用。见文中句："総将三藏要文。"

1. 形方字适中，行楷写法。

2. 左边提手旁"扌"是楷法。

3. 右边"忩"：

①上面"公"是行草写法，也是王书写"公"的一种形态。只是注意：收笔出锋与下面"心"的左点映带连写。

②下面"心"：

A. 左点为竖点。

B. 卧钩圆中见方。

C. 上面两点连写。

547

教

图547-1　　　图547-2

"教"字在帖中出现10次，选取其中两个有代表性的字进行分析。

1. 第一个"教"字【图547-1】

①形方字适中，行楷写法。

②左边"孝"：

A. 撇的起笔在第二横的收笔处。

B. "子"的竖钩出锋较重。

C. "子"的第二横写成了一提，且提的起笔交钩的收笔。

③右边"攵"：

A. 撇横连写，藏锋起笔，收笔向左下出锋，映带下面撇的起笔（这一点要特别注意）。

B. 下面撇是方起圆收；捺是尖起笔，收笔含蓄圆润。

▲细察：

注意左右两部分穿插迎让。

2.第二个"教"字【图547-2】

与第一个字的写法相似，但有两点不同：

①左边"孝"的"子"，下面竖钩出钩较小。

②比第一个字稍偏小点。

图548-1

1.形长方字适中，行草写法。

2.左边提手旁"扌"的竖钩和提连写。

3.右边"妾"是草书写法：

①上面"立"写成上面一点和下面两横连写的形态。

②下面"女"字注意运笔轨迹。

4."接"是左右结构，左低右高，中间保持一定距离，以使字显得疏朗。但要防止把字写散了。

图549-1

1.形方字适中，行楷写法。

2.左边"扌"楷法，只是提的收笔不过竖。

3.右边"空"似乎写成了上中下三部分：

①"穴"本来是一部分，但王书在这里有意把下面两点写下来一些，并往左放。

②"工"一笔写成，好似两点连写（如同"终"字的最后两点写法），而且位置要正对上面两点的右点。

▲细察：

这个左右结构的字是左偏高，右偏低。

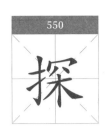

图 550-1

1. 形长方字适中，行楷写法。

2. 左边"扌"楷法。

3. 右边"罙"：

①上面"冖"的左点写成了斜短竖，横钩圆转出钩。

②"冖"下面两点写成一短横。

③底下"木"：竖写成竖钩，撇和捺写成两点。

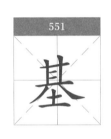

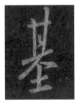

图 551-1

1. 形长字适中，行楷写法。

2. 上面"其"：

①第一横不长，方起方收。

②两竖左短右长，左低右高，呈上开下合状。

③中间两横写成竖折撇。

④第四横也不长，只略比第一横长一点，方起方收，右上斜。

⑤下面撇写得收敛，方起方收。

⑥捺写成反捺，收笔向左下出锋。

3. 下面"土"写得也很收敛。

4. 整个字显得比较内敛，稳重，有如地基般实沉。

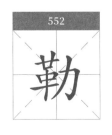

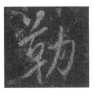

图 552-1

1. 形方字适中，行楷写法。

2. 左边"革"：

①上面"廿"写成"卄"头的写法：两点加一横。横画收笔向左下出锋，映带出下面"口"的起笔。

②中间"口"的写法是一笔完成，左下角不封口。

③下面竖画上不穿过"口"。

3. 右边"力"用楷法。

---

---

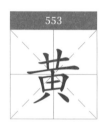 

图 553-1

1. 形方字偏大，行楷写法。

2. 上面草字头"艹"，两竖有映带，右竖写成了撇。

3. 下面两点：左为挑点，右为撇点，相互呼应，位置摆得比较开，使整个字显得稳重。

4. 整个字用笔较细。

---

图 554-1　　　　图 554-2

"菩"字在帖中出现 4 次，选取其中两个有代表性的字进行分析。

1. 第一个"菩"字【图 554-1】

① 形长方字偏大，行楷写法。

② 上面"艹"是王书写草字头的常用形态。

③ 下面"音"：

A. 所有横画都向右上斜。

B. "口"的底横写成点，向右下重按，也正因有了这一点画，使整个字找回了重心。"口"左下角不封口。

---

2.第二个"菩"字【图554-2】

与第一个"菩"字写法大体相似，只是有两点不同：

①"立"的中间两点连写，似乎成了横撇；底横写得较长。

②下面"口"左上角也不封口。

> ▲细察：
> 整个字有金石味。

图 555-1

1.形偏长字适中，行楷写法。

2."艹"写成四笔，也是王书常用形态。

3."宀"有意右上斜，以保持整个字的长方形态：

①上点要与"艹"的左竖相连。

②左点尖起方收，下笔重按。

③横钩向右上斜度大，出钩爽利。

4.下面"夗"：

①左边"夕"减省一点和一横，只写两撇：第一撇方起方收，第二撇也是方起方收，收笔回锋向右上映带。

②右边"卩"：

A."丁"写成了横折折。

B."乚"写成竖折，不出钩。

③整个"夗"写得简约内敛。

萨

图 556-1　　　　图 556-2

选取帖中两个"萨"字进行分析。

1.第一个"萨"字【图556-1】

①形长方，字偏大，行楷

写法。

②上面"艹"写成四笔，也是王书的常用形态。

③下面"隡"：

A. 左耳刀"阝"：横折折钩较小，不与左边竖画连。

B. 右边"產"笔画有减省："产"的左下撇和"生"的左上撇不写。这也是王书对该字的特殊处理。

④整个字以方笔为主。

2. 第二个"薩"字【图556-2】

①形长方字适中，亦属行楷写法。

②上面"艹"的两竖要映带呼应，右竖写成了撇。

③下部"隡"：

A. 左耳刀"阝"写得较狭长，且笔画连接紧凑。

B. 右边"產"也减省了笔画：

a)"产"减省了中间两点和左下一撇，写成了一点和两横。

b)"生"减省了左上撇，且笔顺是先三横连写，再写中竖。

图557-1

1. 形长字大，行楷写法。

2. 上部"林"：向右上取势；但两个"木"字写法有变化：

①左边"木"字较规整。

②右边"木"字写得较轻松，位置高于左边。撇捺连写，写成撇折撇。

3. 下部"凡"是依其异体字"凢"书写：

①"凢"的第二撇写成了竖，方起方收。

②竖弯钩写得比较收敛，出钩向左上方。

558

梦

图 558-1　　　图 558-2

王书这个"夢"字写得潇洒浪漫，很有意境。选取帖中两个"夢"字进行分析。

1.第一个"夢"字【图558-1】

①形长字特大，行草写法。

②草字头"艹"写成两点一横。两点呼应，右点写成了撇，横向右上斜度大。

③中间"罒"，属草书的写法：左竖和横折连写，笔断意连。中间两竖以一撇点代之，且收笔与下面"冖"的起笔相连。

④再下面"冖"一笔写成，方折起笔重按，轻提笔向右上写一很细的弧钩。

⑤最下面"夕"异化为"歹"：

A.上横和左撇连写，方起方收。

B.下面横撇是横轻撇重，由于是圆转，就似写了一撇。

C.最后一点落在横撇的撇上，不与左撇连。

---

▲细察：

整个字用笔方圆结合，笔画轻重得当。

---

2.第二个"夢"字【图558-2】

与第一个"夢"写法相似，只是有几点不同：

①形长字更大，用笔圆融粗重。

②"冖"书写比较完整。

③下面"夕"的最后一点，要与上下两撇都相交。

559

匮

图 559-1

1. 形长字大，行楷写法。

2. 区字框"匚"分两笔写：

①第一笔横是方起方收，不能太短，要能覆盖下面；而且是整个字的第一笔先写。

②竖折是圆起圆转方收。起笔处与横的起笔处不仅不相交，反而拉开了很长距离。这笔竖折要放在整个字的最后一笔写。

3. "貴"写得流畅连贯：

①"口"不能写得太大，且下面一横不能长于"匚"的上横。

②"貝"：

A. 中间两横写成两点。

B. 下面两点：左为撇点，与"目"的底横连写，但不连"匚"的底横；右为顿点，收笔与"匚"的底横要连，或似连非连。

560

敕

图 560-1          图 560-2

选取帖中两个不同写法的"敕"来进行分析。我认为，这两个"敕"字，都是以"勑"为范例字来书写的。

1. 第一个"勑"字【图 560-1】

①形长字大，行草写法。

②左边是"來"的草写，注意笔顺：竖钩→上横→横折折折提。

A. 竖钩写得长而挺拔。

B. 上横要短，收笔向左下出锋，形成映带。

C.再下面横折折折都在竖钩的左边；提与右边"力"连写。

③右边"力"是行楷写法：

A.横折钩的横起笔与左边"來"的收笔连带，折为圆转，钩写成了弯钩。

B.撇写得较长，起笔是扭锋尖起圆转，运笔均匀，出锋含蓄。

▲细察：

整个字写得轻盈流畅，有篆书笔意。

2.第二个"勅"字【图560-2】

①形偏长字大，亦属行草写法。

②左边也是"來"的草书写法：

A.笔顺是：上横→竖钩→撇竖提。

B.上横不能太短，收笔向左上出锋。

C.竖钩出钩不长。

D.撇竖提的写法，是王书写"來"字或"成"字的特有笔法，要掌握。后智永在其《千字文》中的"寒来暑往"中"来"的草书写法即承袭于此笔法。

③右边"力"与第一个字的"力"写法相似，只是撇的起笔简洁，撇的收笔处不超过横折钩的钩。

图561-1

"雪"字在此帖中出现两次，另一字模糊不清。

1.形偏长字偏大，行楷写法。

2.上部雨字头"⻗"：

①上横写成一点。

②"⼀"的左点写成短竖，方起方收，收笔时折笔连写横钩；横钩向右上取势，出钩锋利有力。

③中竖较长，起笔不与上横连。

④中间四点：左边两点写成一提，右边两点写成一撇。

3. 下部"彐"是楷法。

4. 整个字是上欹下侧，上宽下窄，要细察。

辄

图 562-1

①"耳"写得很特别，要细察。

②"乚"写成撇折。

1. 形扁方，字较大。

2. 左边"車"，是王书写此偏旁的一种形态：

①除上横和中竖外，其余笔画连贯映带。

②所有笔画都不过竖的右边。

③竖写得较粗重，起收笔都是藏锋。

3. 右边"耳"书写：

图 563-1　　　图 563-2

书写此偏旁的一种形态。

A. 上面一横基本上是一点。

B. 横钩是方起方折，出钩有力。

C. 左边一撇为短撇。

D. 中竖和两横都是方笔；第二横收笔向左下出锋，映带下面"丘"的一撇。

③下部"丘"少写了一竖。

所选字例是按"虚"字的异体字"虗"字书写的。

1. 第一个"虚"字【图 563-1】

①形长字适中。

②上部虎字头"虍"的写法也是王

2. 第二个"虚"字【图563-2】

与第一个"虚"字的写法基本相似，只是下面"丘"写得完整，而且平常使用这种写法较多。

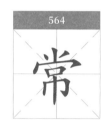  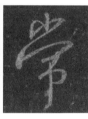 

图 564-1　　　图 564-2　　　图 564-3

"常"字在帖中出现 4 次，选取其中三个写法不同的字进行分析。

1. 第一个"常"字【图564-1】

①形长字偏大，属行草写法。

②小字头和"冖"写法：

A. 中竖写成斜竖点；左点为挑点；右点写成了撇。

B. "冖"写成了竖折钩，一气呵成。

③下部"吊"是草法，两笔写成：

A. 上边"口"以一横折代替。

B. 下边"巾"减省了左竖，中竖写成悬针竖。

2. 第二个"常"字【图564-2】

①形长字大，亦属行草写法。

②小字头及"冖"笔画牵丝映带，方圆兼备，一笔写成，非常优美，这也是王书写此偏旁的经典形态，要反复练习才能运用自如。

③下部"吊"亦是草法，分两笔写：

A．第一笔写成横折折折钩，折笔处都是圆转。

B．第二笔写中竖，写成悬针竖，但这竖写得有飘逸感，收笔出锋有讲究。

3．第三个"常"字【图564-3】

与第二个"常"字写得相似，只是有两点不同：

①小字头及"冖"的运笔略有不同。

②下部"吊"的中竖，起笔不伸出第二个横折的横。竖也是圆起圆收，写成右弧竖，显得含蓄有弹性。

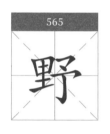
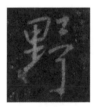

图 565-1

1．形长方字适中，行楷写法。

2．左边"里"基本上属楷法，只是左上角不封口，下面一提向右上斜幅度大。

3．右边"予"：

①上面横折点不与下面连，且拉开了距离。

②下面横钩方起方折，出钩锋利；竖钩有意写成了横折钩，出钩含蓄。

4．整个字的左右两部分，左边短且靠上，右边长，竖钩有意向下伸长。

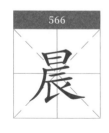
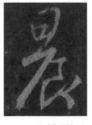

图 566-1

1．形长字大，行楷写法。

2．上部"曰"，圆笔为主，左上角不封口，中横靠左不连右，收笔出锋。

3．下部"辰"的"厂"连写，方起方收，用笔粗重。"辰"的写法是王书的一种常用形态，要细察。

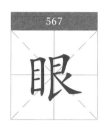

567

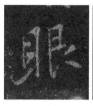 

图 567-1　　　　图 567-2

选取帖中两个不同写法的"眼"字进行分析。

1. 第一个"眼"字【图 567-1】

①形扁方字适中，行楷写法。

②左边"目"写得较大：

A. 突出的一笔是底横写成提，长且向右上斜度大。

B. 左上角和左下角及右下角不封口。

C. 中间两横连左不靠右。

③右边"艮"，关注撇和捺的写法：在这里撇和捺写成了撇点和捺点，且有意往右边突出。正是由于这两点往右写，使整个字呈扁方形。

2. 第二个"眼"字【图 567-2】

与第一个"眼"字写法大体相似，但有两点不同：

①形方字适中。

②右边"艮"的写法：

A. 横折收笔向左上出钩；第二、三横写成一竖点。

B. 一撇一捺连写，并不外扬，捺写成反捺。

568

图 568-1

1. 形方字适中，行楷写法。

2. 左边"日"写得狭长，左上角不封口。

3. 右边"每"，笔画连贯：

①撇和上横连写，收笔出锋，映带出"母"的起笔。

②"母"的两点写成一竖。

③"母"的横折钩圆转不出钩。

4. 整个"晦"字关键是把"每"写好。

---

▲细察：

可同时比较"海"字【图 522-1】的写法。

---

**569**

图 569-1

王羲之写这个"唯"字比较特别，要细察。

1. 形长字大，行楷写法。

2. 左边"口"写得特别小，又安放特别靠上；且是草书写法，写成了竖钩和点。

3. 右边"隹"写得特别大：

①"亻"写成撇折竖：撇写成一斜竖，折是方折；竖是弧竖，方起笔。

②右边减省了上面一点；四横都与左竖连，但每笔写法都不同。尤其是底横的起笔与左竖的收笔连接，收笔方切，写得较长且向右上斜。

▲细察：

右边四横中间左侧部分三个方块空间，眼看就一模一样了，突然来了个出锋连写，打破了第三个方块，可见王书技法之高妙。

**570**

图 570-1

1. 形扁方，字偏小，行楷写法。

2. 左边"田"写成长方形，楷法。

3. 右边"各"，注意上部"夂"的写法：

①撇折撇的第一撇弱化，只是轻点一下；第二撇收笔向上出锋。

②捺是反捺，尖起方收，回锋向左，且起笔在撇上，但不出撇。这个细节要注意。

**571**

图 571-1　　图 571-2

选取帖中两个"累"字进行分析。

1. 第一个"累"字【图 571-1】

①形长字适中，行楷写法。

②上部"田"，左上角不封口，中

横左右不连。

③下部"糸":

A."幺"的右点写成撇点。

B."小"的两点比较开张，左点为挑点，右点为捺点，左低右高。

2.第二个"累"字【图571-2】

与第一个"累"字写法基本相似，只是有两点不同：

①上部"田"的中横连左右。

②下部"糸"的"幺"右下点写得圆润，尖起圆收。

图 572-1　　　图 572-2

选取两种不同写法的"崇"字进行分析。

1.第一个"崇"字【图572-1】

①形长字偏大，行楷写法。

②上部"山"突出中竖，右竖写成撇点。

③下部"宗"的写法要注意：

A.宝盖"宀"：上点是方点；左点也是方点，且笔画较重；横钩是横轻钩重。

B."示"：有意把竖钩写成向左倾斜，且竖的起笔在第二横的近起笔处；下面两点左敛右放。

④整个字是上敬下侧形，"山"向右斜，"宗"向左倾，王书这种结字方式很有讲究。

2.第二个"崇"字【图572-2】

应是选自《兰亭序》。

①形偏长字偏小，亦属行楷写法。

②上部"山"：

A.左边竖折写成竖钩。

B.右边竖写成撇。

C.整个"山"写得较小。

③下边"宗"也写得内敛：

A．"宀"的上点是方点。

B．"示"：两横右上斜；竖钩不出钩，写成斜竖，向上伸出底横，起笔与上横起笔相连；下面两点写得收敛呼应。

④整个字写得朴拙、内敛，但耐看，上下结构也是上敛下侧。

▲细察：

这个"崇"字在"山"与"宗"之间多了一短横。

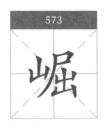
573

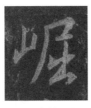
图573-1

1．形方字适中，行楷写法。

2．左边"山"有意写得偏小，且位置靠上。正由于这个"山"的写法，使整个字产生变化。

3．右边"屈"：

①"尸"的撇写得适中，不有意写长。

②"出"是草法：先写中竖；然后把第一个"凵"写成竖折，把第二个"凵"写成撇折钩，且两个笔画之间映带连贯。

4．整个字写得较内敛朴拙。

574

稦

图574-1

1．形扁方而字大，行楷写法。

2．左边禾木旁"禾"：

①注意笔顺：撇→竖钩→横折提。

②竖写成了竖钩。

③横和下面的左撇及右点连写。

④"禾"的这种写法，是王书写此偏旁的

形态之一。

3.右边"歲"的笔画较多，故王书在处理时有许多减省。

①上面"止"突出中竖；左竖和底横连写；右上横写成一撇。

②"厂"的一撇写成一竖，起笔与上部"止"的底横连。"厂"里面的一横和"少"写成一横加三点。

4.由于整个字笔画多，在笔顺和运笔轨迹上要多琢磨，反复练。

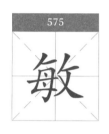

图575-1

"敏"字在帖中出现两次，选取其中一个进行分析。

1.形扁方，字偏大，行楷写法。

2.左边"每"也是王书行书写此字的一种形态：

①撇横写成一挑钩。

②下面"母"：

A.竖折的竖写得夸张，起笔处还高于上面撇横的收笔处。

B.中间两点写成一竖。

C.中间一横写成一提，切锋起笔，收笔出锋尖锐，但不过右边横折钩。

3.右边"攵"，也是王书的常用形态，前面分析过的"般""故"的写法中多有出现：

①左上撇是方起方收，类似斜竖，笔画粗重。

②上横减省。

③下撇藏锋起笔，重起轻收，出锋爽利。

④捺写成反捺，尖起方收，切锋平整。

4.整个字左短右长，左敛右放，穿插迎让巧妙。

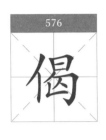

图576-1

1. 形偏长，字适中，行草写法。

2. 左边"亻"用笔沉实，棱角分明。

①撇是重按方起轻收。

②竖写成右钩竖，尖起方折，出锋有力。

③撇和竖形成了一个角度。

3. 左边"曷"倾向草法：

①上面"曰"第二、三横连写，左上角不封口。

②下面"勹"：里面竖折和"人"以竖折撇连写代替。但这里折又不明显，只是笔意到了，要细察。

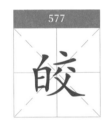

图577-1

"皎"字在帖中出现两次，现选取其中一个进行分析。

1. 形方字适中，行楷写法。

2. 左边"日"，是王书写此偏旁的常用形态：

①横折写成了横折钩。

②中横和底横连写，底横写成提，出锋穿过右竖。

③左上、下角不封口。

3. 右边"交"：这种写法是王书的特点。

①上点为撇点，高悬在上。

②横和下面左撇点连写，但撇点收笔又映带下一笔撇的起笔。

③捺写成反捺，尖起方收，轻起重收。

| 578 | 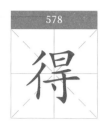 |  |  |
|---|---|---|---|
| 得 | 图 578-1 | 图 578-2 | 图 578-3 |

图 578-4　　　　　　图 578-5

选取帖中 5 个"得"字进行分析。

1. 共同点:

①左边双人旁"彳"都是草书,以点和竖或竖钩代;但点与竖或竖钩不连。

②竖或竖钩起笔方,如果是竖钩则为弧竖再出钩。

2. 不同点:

右边部分,主要变化在上面的"曰"和下面的"寸"。

①"曰"有三种写法:

A. 写得相对较大,且接近楷法,如【图 578-3、578-4】;

B. 写得较小,且呈锥形,如【图 578-5】;

C. 写得较小且省略写法,如【图 578-1、578-2】。

②"寸"的写法有四种,主要在点的位置,属画龙点睛之笔:

A.【图 578-1、578-5】,点在钩尖上回一小撇点。

B.【图 578-2】,点在竖钩转折处,一右点,嵌入转折处。

C.【图578-3】，点在"寸"的中间，一撇点，补齐左下空白，独立空灵。

D.【图578-4】，点在"寸"中间，但是斜点，与竖钩相连。

图 579-1

1. 形方字适中，行楷写法。

2. 左边"僉"：

①"人"字头：撇写得较夸张，方起尖收，出锋有力；捺是写成一个折笔回锋点。

②下面两个"口"，以三点连写代替，右点写成撇点。

③底下两个"人"写成一提，短而有力。

3. 右边"攵"：王书处理成了：点→横折→横撇→捺。

①点是竖点。

②横折是圆转。

③横撇连写，横短撇长。

④捺是反捺，尖起重按尖收，收笔切面要如刀削。

4. 该字用笔锋芒毕露，锐气逼人。注意整个字的迎让穿插。

580

图580-1

1. 形扁方，字适中，草书写法。

2. 左边"谷"草写，写成上面两点映带出下面的横折和一挑点。

3. 右边"欠"草写成撇折撇和反捺。

4. 注意运笔轨迹；整个字用笔圆润流畅。

▲细察：
"欠"的第二撇是反扣撇。

581

图581-1

1. 形长方字适中。

2. 左边"采"，书写有变化：

①先写上边撇折撇。

②再写下面两点。

③接着写下面的"木"：中竖写成竖钩；右下点写成挑点。

3. 右边三撇"彡"：

①第一、二撇写成了撇点。

②第三撇写成右下点，尖起圆收，收笔向左出锋。

4. 王羲之对左边"采"的处理，是一种常用形态；对右边"彡"的处理，是一种特殊形态（如"形"字就有两种不同处理形态）。

582

领

图582-1

1. 形方字适中，行楷写法。

2. 左边"令"写得狭长：

①"人"字头的左撇写得较长；右点写得内敛。

②中间一点写成横点。

③下面一点写成竖点。

对"令"作为左偏旁的处理要细察。

3. 右边"頁"是王书写此偏旁的常用形态，只是右下点的写法要多练习。

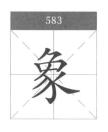

583

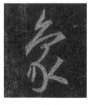

图583-1

1. 形长字适中，行草写法。

2. 上部"⺈"和竖、横折一笔完成。

3. 下部改变了结构：

①第一撇写在了弯钩的右上方。

②弯钩写得相对小些，位置往左靠，出钩较长。

③第二、三撇写得短，几乎成了竖点，且位置靠上，在竖钩的起笔处。

④右边的撇和捺写成了撇折，方起方收。

4. 写好这个字，关键要注意重心平稳，用笔方圆结合。

▲细察：

这个"象"字书写时是上下密，中间疏。

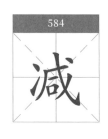

584

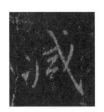

图584-1

1. 形扁方，字适中，行楷写法。

2. 左边"冫"写得较小。

3. 右边"咸"：

①注意笔顺：左撇→上横→中间短横和"口"→斜钩→右撇→右上点。

②左撇写成回锋撇，写得不太长。

③上横较短，且不过斜钩。

④里面的短横和"口"书写连续，笔断意连；"口"用两笔写完。

⑤斜钩写得伸展，出钩锋利。

⑥斜钩上的一撇方起尖收，在斜钩的中间位置。

⑦右上点放在斜钩起笔的水平高度，小而圆润。

▲细察：
整个字写得疏朗、流畅。

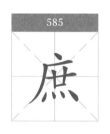  

图 585-1　　　　图 585-2

选取帖中两种不同写法的"庶"进行分析。

1. 第一个"庶"字【图 585-1】

①形长字大，行草写法。

②左边"广"字旁：

A. 上点为圆点。

B. "厂"是横撇连写，收笔向右上出锋。

C. 这个"广"的书写，是王书写"广"字旁的常用形态之一。

③下面"廿"和"灬"的写法：

A. "廿"的第一横弱化，写成左尖横；两竖上开下合，右竖与底横和下面四点连写。

B. 把下面四点写成了一横。

▲细察：
这个"庶"字写得很有气势，连贯有力。

2. 第二个"庶"字【图 585-2】

①形长字偏大，行楷写法，用笔较细。

②"广"字旁是楷法书写，只是撇的起笔位置在横的中段偏右。

③下面"廿"写成"卝"，两竖上开下合。

④底下"灬"，把第二点写成竖钩。

---

▲ 细察：

这也表明王书对每个单字，甚至每个结构和笔画都力求有变化。

---

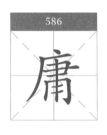

586

图 586-1

"庸"字在帖中出现两次，写法相似。选取其中一个进行分析。

1. 形长字偏大，行草写法。

2. 写好此字有两点要注意：

①"广"字旁：

A. 上点离下横较远，有空中坠石之感。

B. 横撇连写，且撇是内扣型的，收笔映带"广"里面"聿"的起笔。

②"聿"和"冃"：

A. 上面"聿"是草书，要注意两个圆转的连贯。

B. 下面"冃"是行楷写法，左短右长，向右上取势；里面两横连写。

---

587

图 587-1

"鹿"字在帖中出现两次，写法相似。选取其中一个进行分析。

1. 形方字适中，行楷写法。

2. "广"字旁：

①上点为三角点，离横稍远，有高空坠石之感。

②横撇连写：

A. 横方起，收笔时向左上翻折，连写撇。

B. 撇写得伸展，收笔似隶书笔法，似方似圆。

3. 里面部分：下面"比"改变了写法：左边写成一斜竖和一竖点；右边"匕"的竖弯钩的钩也是隶书的钩法，右边一撇点放在竖弯钩的钩尖上，且用笔重按。

▲细察：
① "广"字旁的撇画起笔一定要在横画的收笔处附近。
② "广"和里面部分的笔画互不相连，显得疏朗。但要防止写得松散。

图588-1

1. 形偏长字适中，行楷写法。

2. 上部"立"：横画向右上斜度大；中间两点呼应强烈，几乎写成了横撇。

3. 注意下部"儿"的写法：

① 撇写得较短，起笔处在上边"曰"的右竖收笔处。

② 捺写成一弧，轻盈简洁；这一弧的技法要求较高，要反复练。

▲细察：
① 王书写"儿"的形态，这里是一种典型形态，要掌握。
② 王书写这个"竟"字，也是上敧下侧，所以最后一弧的位置、收笔方向很重要。

阁

图589-1

1. 形方字适中，行楷写法。

2. "門"字框的写法，是王书写此偏旁的常用形态，之前已分析过了。

3. 中间"者"是楷书写法，只是这个字的摆放有讲究：

①"者"的上竖上伸较多，正好在"門"字框的中间空档；使整个字似乎由三面包围结构，写成了左中右结构。

②"者"字写得修长，使"門"里面显得疏朗。

 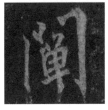

图590-1

1. 形方字适中，行楷写法。

2. "門"字框也是王书的常用形态之一。

3. 里面"單"的写法：

①要注意上面两个"口"字，这里是以四点代替。

②中竖写成斜竖，方起方收，收笔处如刀切成斜面。

③整个"單"写成左倾，与"門"字框的向右上取势形成互补，使整个字重心平稳。

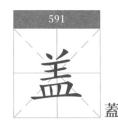   

图591-1 图591-2 图591-3

选取帖中三个"盖"字进行分析。

1. 第一个"盖"字【图591-1】

这个"盖"字是《圣教序》中正文出现的第一个字。故在选取王书的字例时，应是相当慎重，故对这个字要多琢磨。

①形长字适中，行楷写法。

②上部"羊"的写法有讲究：

A. 笔顺是：两点→上横→竖→下两横。

B. 上面两点都是藏锋起收笔，写得比较长。

C. 三横写法各不相同：

a）上横不太长，藏锋起笔，平直方收。

b）第二横比上横长，往左靠，起收笔都是藏锋，收笔与第三横有映带。

c）第三横最长，向右上斜，又向左靠，也是藏锋起收笔，写得圆融。

D. 中竖书写要注意：其位置正对上面两点的左点，使整个重心偏向左边。

③"皿"字底：

A. 左竖写成点。

B. 横折的折是外圆内方。

C. 里面两竖写成两点：左边悬空挑点，右边撇点。

D. 底横向右上斜，方起方收，用笔沉稳刚劲。

E. "皿"左上、下角不封口。

④整个"盖"字：

A. 上部写得偏长，下部写得偏扁。

B. 上下也呈欹侧状。

C. 整个用笔方圆结合，刚劲圆融。

2. 第二个"盖"字【图 591-2】

与第一个"盖"字写得大体相似，只是在"皿"字底的写法上有所不同：

①左竖尖起方收；第二竖方起方收。

②第三竖写成一竖撇，且连上下横。

③横折的横起笔在里面第二竖的右边。

④"皿"的四个角，除右上角外，都不封口。

3. 第三个"盖"字【图 591-3】

与第一个"盖"字写法相比较，有两点不同：

①"羊"：第二、三横连写，且收笔向左下出锋。

②"皿"更倾向于楷法，只是左下角不封口。

---

▲细察：
　　上面三横由于方向不同，从而增加了灵动和流畅，类似字还有"難、雙"等。

图 592-1

1. 形长字偏大，行楷写法。

2. 上部"前"：

①上面"丷"写得开张，与下面横连接流畅。

②下面"月"和"刂"：

A. 左边"月"，中间两横写成一竖钩。

B. 右边"刂"，左竖写成点，右边"刂"写成弧竖。

3. 下部"刀"写成了"力"：

①横折钩的折是外圆内方，出钩是平钩。

②撇是圆起圆收，有隶书笔意。

图 593-1　　　图 593-2

这个字使用频率高，但写好不容易，选取的两个"清"字应是源自于《兰亭序》。

1. 第一个"清"字【图 593-1】

①形偏长字适中，行楷写法。

②左边三点水"氵"是王书写此偏旁的常用形态：写成一点加一竖钩。注意这个点是方点，技法要求较高。

③右边"青"是楷法。

A. 上部三横一竖：

a）上面两横稍短，尖起方收。

b）下面一横长且向右上斜度大。

c）中竖向上伸，方起方收。竖的位置往左靠。

B. 下部"月"：

a）"月"的左竖写成上面中竖的延伸；这就使整个"月"放在了"青"字的右下边。也由于下边"月"的位置，使"青"上部的中竖要靠左写，这样才使整个字找到了

平衡点。

　　b）横折钩的折是圆转；竖钩有意向右下伸长，出钩含蓄。

　　c）"月"写成左短右长，左高右低。

　　2.第二个"清"字【图593-2】

　　与第一个清字写法基本相似，但有两点不同：

　　①左边"氵"尽管也是写成一点和一竖钩，但这一点是斜横点；竖钩的钩写成了一提，且与右边"青"的上面第三横相交。

　　②"青"的下部"月"：横折钩的折是外圆内方；出钩较长，且几乎与左竖相连；中间两横连写成两点。

　　▲细察：
　　"青"的下部"月"中间两横连写成两点的写法，是王书的特色技法。

594

图594-1

　　1.形方字适中，行楷写法。

　　2.左边"氵"是楷法，注意这里上两点都是撇点。

　　3.右边"忝"：

　　①上面"天"的撇画是方起方收，且不与上横连接。

　　②捺画是尖起方收，起笔与撇画是似接非接；捺的后半段是平捺。

　　③下面竖钩右边两点减省了一点，但左点要与撇相连。

　　▲细察：
　　①"忝"的捺画这种写法，在王书的行书或楷书中实属少见。
　　②整个字呈上合下开形。

595 深

图 595-1

图 595-2

图 595-3

图 595-4

图 595-5

图 595-6

"深"字在此帖中出现了6次，现分别分析其写法。

1. 第一个"深"字【图595-1】

①形方字适中，行楷写法。

②左边"氵"是王书写此偏旁的常用形态。

③右边"罙"：

A. "⺧"：左竖较长；横钩向右上取势，出钩较长。

B. "⺧"下面两点：左为竖点，右为折点。

C. 底下"木"：竖写成竖钩；撇和捺写成两点，左为挑点，右为右下点。

▲细察：
整个字为上开下合形。

2. 第二个"深"字【图595-2】

与第一个"深"字的写法大体相似，只"⺧"下面两点的右点写成了竖折。

3. 第三个"深"字【图595-3】

①行草写法。

②右边"罙"：

A. 上面"⺧"写成竖折钩。

B. 下面两点写成一横，且与"木"的横画连写。

C. 底下撇和捺也写成两点，左挑点，右撇点。

③整个字左右两部分有较大间距，要防止写散了。

4. 第四个"深"字【图595-4】

与第三个"深"字写法相似，只是在底下"木"写法上有点不同：把撇和捺写成了横钩。

5. 第五个"深"字【图595-5】

①形长方，字偏大，行楷写法。

②左边"氵"，上点写成撇点，有点夸张。

③右边"罙"：

A. 上面"宀"写成了竖折撇。

B. 中间两点写成：左挑点，右竖折。

C. 下面"木"：撇方起方收，捺写成反捺，尖起圆收，向左下出锋。

6. 第六个"深"字【图595-6】

与第三个"深"字写法相似，只是"罙"中间两点也写成一横，但不与下面"木"的横连写。

图596-1

这个字不常用，是水名。渌水，发源于江西，流到湖南入湘江，也叫渌江。

1. 形方字适中，行楷写法。

2. 左边"氵"楷法。

3. 右边"录"：

①上部"彐"：

A. 横折分开写成横和竖。

B. 中间一横写成撇点，与竖要相交。

C. 下横写得也不太长。

D. 上下两横都向右上斜。

②下部"水"：

A. 左边写成竖钩。

B. 右边写成撇折（也可以认为是两点连写），不与竖钩相连。

C. 竖钩起笔不与上横连。

▲细察：

整个字写得较空灵内敛。

图 597-1

1. 形偏长，字偏大，行草写法。

2. 上部"波"：

①"氵"以一点加一竖钩代替。

②"皮"写得连贯流畅：左撇写成竖；捺写成反捺，尖起方收。

3. 下部"女"，两笔写完，第二撇和横连写，收笔回锋。

▲细察：

整个字是上长方，下扁方；有篆籀笔意。

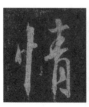

图 598-1

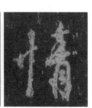

图 598-2

选取帖中两个"情"字进行分析。

1. 第一个"情"字【图 598-1】

①形长方字适中，行楷写法。

②左边竖心旁"忄"：注意笔顺，

先写两点，再写中竖。

　　A. 左点尖起方收。

　　B. 右点为横点，紧靠中竖。

　　C. 中竖方起方收，粗壮有力。

③右边"青"：

　　A. 上部三横一竖，横画都较短，且第二、三横连写。

　　B. 下部"月"：左竖在上部中竖的延长线上；中间两横写成一竖点。

2. 第二个"情"字【图598-2】

与第一个"情"字写法大体相似，有两点不同：

①"忄"的两点写成了点横，竖是方起方收。

②"青"底下的"月"，中间两横写成竖折撇，笔画幅度不大，但意味很足！

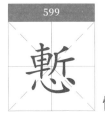

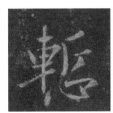

图599-1　　　　　图599-2

"慙"字是"惭"的异体字。选取两个不同写法的"慙"字进行分析。

　　1. 第一个"慙"字【图599-1】

　　①形扁方，字适中，行楷写法。

　　②上部"斬"：左边"車"有意向左伸长底横；右边"斤"的竖写成撇点。

　　③下部"心"偏向于"斤"的底下（上下结构的字似乎写成了左右结构）。

2. 第二个"慙"字【图599-2】

与第一个"慙"字的写法主要变化在于，更近似把上下结构的字写成了左右结构；右上的"斤"的横和竖写成了横折。

600

图 600-1　　　　图 600-2

选取帖中两个不同写法的"惟"字进行分析。

1.第一个"惟"字【图 600-1】

①形长方字适中，行楷写法。

②左边竖心旁"忄"写得长且夸张。

A.把两点写成了竖折钩。

B.竖写成了弧竖，方起尖收，收笔的三角形状有讲究。

③右边"隹"：

A."亻"的竖写得较短。

B."隹"的右边上点写成撇点，且底横起笔与左竖的收笔相连。

④整个字是左长右短，左窄右宽，整个字呈上合下开形。

2.第二个"惟"字【图 600-2】

①形方字适中，行楷写法。

②左边"忄"：左右两点写得有特色，两个三角点，都是方起尖收，收笔都指向竖；竖写成悬针竖，是方起尖收，长短适中。

③右边"隹"，是王书写此偏旁的一种常用形态。

---

▲细察：

王书中写"忄"的竖用悬针竖的很少。

---

601

惊

图 601-1

1.形长字偏大，行草写法。

2.上部"敬"是草法：

①左边写成了尖似"子"字。

②右边"攵"的捺写成反捺。

3.下部"马"是行楷，把下面四点写成了一横。

细察：①整个字突出下部"馬"。

②书写时要上轻下重，上收下放。

　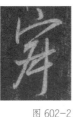

图 602-1　　　图 602-2

"寂"字在帖中出现 3 次，所选字例应是按"寂"字的异体字"寂"书写的，选取两个不同写法的字进行分析。

1. 第一个"寂"字【图 602-1】

①形偏长，字适中，行草写法。

②上部宝盖"宀"，行楷写法，方笔为主，整个字头向右上取势。

③下部是草书写法，注意运笔轨迹。

2. 第二个"寂"字【图 602-2】

与第一个字的写法基本相似，只是：

①形长字大。

②笔画起收笔上略有变化。

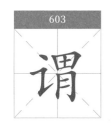

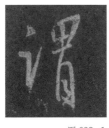

图 603-1

"谓"字在帖中出现两次，选取其中一个进行分析。

1. 形长方字偏大，行楷写法。

2. "言"字旁两笔写成，也是王书写此偏旁的常用形态。

3. 右边"胃"：上部"田"写得偏长，左下角不封口。

4.“月”的左竖写得较长，起笔与“田”的底横连；里面两横是王书的特有笔法，值得学习，有美感。

---

▲ 细察：

王羲之行书写“言”字旁大致有四种写法：

①完全楷法，如“諦”字【图 605-2】、“識”字【图 278-2】等。

②四笔写法，如“諦”字【图 605-3】等。

③三笔写法，如“論”字【图 212-1】等

④两笔写法，如“说”字【图 464-1】等。

---

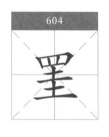
604

图 604-1

这个字不常用，同“挂”。在帖中出现两次，选取其中一个较清晰的进行分析。

1. 形长字偏大，行楷写法。

2. 上部四字头“罒”写得较大：

①左竖写成了撇点，笔画粗重。

②中间两竖写成两点。

③底横方起方收。

④除横折这个右上角，其余三个角都不封口。

3. 下部“圭”本来是两个“土”字，但在书写时，是先写四横，再写中竖。要注意四横的变化，长短不一。下面底横是方起方收，写得最短。

605

諦

图 605-1

图 605-2

图 605-3

图 605-4

1. 第一种写法【图 605-1】

①形扁方字较大，行楷写法。

②左边言字旁"讠"，是王书写此偏旁的常用形态之一，两笔写成。这里要注意两点：

A. 点离下面距离较大。

B. 横和钩写得都较长。

③右边"帝"：

A. "冖"以上部分，整个向右上斜取势：上点用笔较重；中间两点连写；"冖"一笔写成，横钩圆转。

B. 下部"巾"写得较收敛。

2. 第二种写法【图 605-2】

①形方字适中，行草写法。

②左边"言"字旁也是王书写此偏旁的常用形态，这里要关注下面"口"的写法：写成左竖钩和右竖，两笔完成。

③右边"帝"要关注三点：

A. "冖"写成了一横撇，收笔映带下面"巾"。

B. 下面"巾"：减省了左竖；横折钩的折是外圆内方，出钩是平钩；竖是悬针竖。

3. 第三种写法【图 605-3】

①形偏长字适中，行草写法。

②左边"言"字旁的写法也是王书的常用形态之一。

③右边"帝"：

A. "冖"也是写成一横撇。

B. "巾"也减省左竖。

C. 竖是垂露竖。

4. 第四种写法【图 605-4】

①形长字偏大，行草写法。

②左边"言"字旁也是王书的常用形态之一，但要关注。"言"的上点和第一横下面写成了两点加一提。

③右边"帝"是草法：

A. 上横写成横钩，以便于与下笔映带。

B. 横下两点连写。

C. "冖"与下面"巾"连写。

④整个字用笔是方圆结合，要多琢磨运笔轨迹。

图 606-1

1. 形方字偏小，行楷写法。

2. 左边部分：

①撇是方起方收，不出锋，隶书笔意。

②"示"的竖钩含蓄。

3. 右边"寸"：

①竖钩藏锋起笔，写得比左边长，出钩含蓄。

②最后一点小巧，位置要精准。

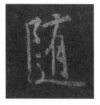

图 607-1

1. 形长字适中，行楷写法。

2. 左耳刀"阝"：横折弯钩较小，竖较长。

3. 右边"道"：

①"有"的笔顺是：先写撇，再写横，接着写下面的"月"。

②撇是方起方收，横向右上斜，位置比较高。

③下面"月"的两横写成撇折，这也是王书写"月"的一种处理方式。

④再下面"辶"：

A. 点的位置要在"有"的撇的收笔处。

B. 捺写得较伸展，收笔含蓄沉稳。

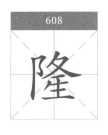

608

图 608-1

所选字例是按"隆"的异体字"隆"书写的。

1. 形长字大，行草写法。

2. 左耳刀"阝"：

①横折弯钩写得较大。

②竖写成右钩竖，不与右边横折弯钩相连。

③整个"阝"左倾，以呼应右边结构。

3. 右边"夆"写法：

①上面"夂"：

A. 第一撇写成方起方收，用笔较重。

B. 横撇圆转。

C. 捺写成反捺，这个反捺几乎成了横钩。

②下面"生"：

"生"写得很美，是王书写此字的一种经典形态。关注圆转中的侧锋方笔运用。这种技法非常难掌握，要多练。

---

▲细察：

整个字流畅连贯，左小右大，呈上开下合形。

---

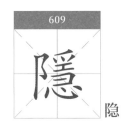

609

隐

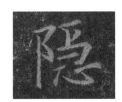

图 609-1

所选字例是按"隐"字的异体字"隐"书写的。

1. 形方字略小，行楷写法。

2. 左耳刀"阝"楷法，竖是圆起方收。

3. 右边部分的写法，既不是繁体字例"㥯"，又不是简体字例"急"，要注意观察。

①上部写成类似"下"的字形，但点是撇点。

②中部"彐"的中横不连右。

③底部"心"的上两点连写，几乎写成了一横。

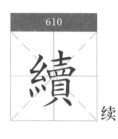
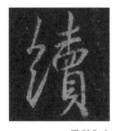

图610-1

1. 形长字大，行楷写法。

2. 左边绞丝旁"纟"是王书写此偏旁的常用形态之一。但这一形态用笔有讲究：

①我理解是两笔写完：先写上面撇折撇，再写下面竖提。

②上面撇折撇是方起方折尖收（要注意这个折的写法）。

③下面竖提也是方起方折尖收；但竖的起笔与上一笔的收笔要似连非连，但又要连，这个细节要把握。

④整个"纟"写得狭长。

3. 右边"賣"：

①上面"士"与下面"罒"书写有映带。

②底下"貝"的左竖与"罒"的底横有相交。

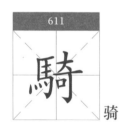

图611-1

1. 形方字偏大，行草写法。

2. 左边"馬"：

①下面横折钩是圆转，出钩写成弯钩。

②底下"灬"写成一提。

3. 右边"奇"是按其异体字"竒"书写的：

①上部"立"向右上斜。

②"可"的"口"写成一挑点，收笔与竖钩的起笔笔断意连；竖钩向右下斜，是隶书笔法，写成托钩，且起笔远离上横。

4. 整个字呈上开下合形，写得轻盈圆润。

维

图612-1

1. 形方字适中，行楷写法。

2. 左边绞丝旁"纟"写法有特点。

①上面两个撇折，写得含蓄：

A. 第一个撇折，撇写得长而折很短。

B. 第二个撇折，撇写得不太长而折更短，只是笔意到了而已。

C. 下面再以竖钩代替其余笔法。

3. 右边"隹"是王书写此偏旁的常用形态之一，只是关注两点：

①"亻"的撇是方起方收，类似写成了一斜竖。

②"隹"的右边上点写成了撇点，很夸张。

综

图613-1

1. 形方字适中，行楷写法。

2. 左边"纟"，我理解应分两笔写：

①先写上面一撇，方起方收，向左出锋，类似写成了斜竖钩。

②第二笔写成横折折折提。

但两笔要笔断意连，一气呵成。

3. 右边"宗"：

①上点写成竖点，收笔出锋映带下一笔画。

②"宀"几乎写成了横弧钩，要与上点相交。

③下面"小"的两点要相互呼应。

▲细察：

整个字呈上开下合状。

614

图614-1

1. 形长字适中，上下结构，上大下小，行楷写法。

2. 上部写法：

①上部的左边不能看成一个完整的"夫"字，因为右捺是个点。

A. 两横连写。

B. 撇写成竖撇，方起方收。

C. 右下点写得较重。

②上部的右边是"夫"：

A. 撇写得收敛。

B. 右下捺写成回锋点。

3. 下部"曰"，书写似乎草书，写得轻松，两笔写成：

①横折写成了横折钩，以钩代替了底横。

②中间一横写成撇点，与右竖似连非连。

615

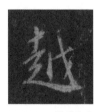

图615-1

1. 形方字适中，行楷写法。

2. 左边"走"，王书写此偏旁有多种形态，这个字的"走"分四笔写完：

①上面"十"，分两笔单独写；竖收笔向左出锋。

②从第二横开始，以下的笔画用两笔写成：第一笔写横折折折，第二笔写捺。

③所有横都向右上取势。

④捺是方起尖收，捺角峻峭锋利。

3. 右上的"戊"，笔画有简化：

①左竖钩写成竖。

②斜钩的出钩是隶书笔法，出钩处与"走"的捺收笔处相交。

③右上点减省。

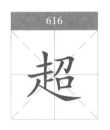 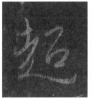 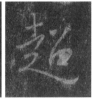

图616-1　　　图616-2

"超"字在帖中出现 3 次，选取其中两个不同写法的字进行分析。

1. 第一个"超"字【图616-1】

①形方字适中，行楷写法。

②左边"走"，是王书写此偏旁的又一形态：

A. 分四笔完成。

B. 上面"十"是分两笔写成。

C. "十"下面写横撇。

D. 最后写撇捺，且两笔画连写。

注意捺画是隶书写法，捺角出锋向右上挑。

③右上边的"召"一笔写成：

A. 上面"刀"简写成横折，折还是圆转。

B. 下面"口"左下角不封口。

2. 第二个"超"字【图616-2】

①形方字适中，行楷写法。

②"走"与上一个"超"的写法大致相似，但又有些区别：

A. 也是分四笔写成，上面"十"是分两笔写。

B. "十"下面先写横折；再写横折捺。捺画也是隶书写法，出钩向右上挑锋出钩。

③右上的"召"："刀"写成两点；"口"右下角也不封口。

---

▲细察：

"走"字的捺画叫翘头捺。捺画这样写，增加了对本字的回抱感，也增加了笔画的跌宕感。这也是隶书笔法的运用。类似的字还有"趣""是""迦"等。

---

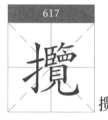
揽

图617-1

1. 形长方字大，行楷写法，因笔画较多，王书在这个字书写时有减省。

2. 左边提手旁"扌"写得相对较小，位置靠上。

3. 右边"覽"：

①上半部分：

A. 左边"臣"写成了一竖和两个横折折。

B. 右边简写成了撇折和横折。

②下部"見"写得较大：

A. 撇是隶书笔法。

B. 竖弯钩的钩向左上出钩（有点类似卧钩），这个细节要注意。

---

▲细察：

"揽"字是左右结构的字，由于左边"扌"写得小且位置高，似乎成了上下结构。

---

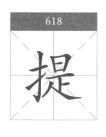

618

图618-1

"提"字在帖中出现3次，写法相似，选取其中一个进行分析。

1. 形偏长，字偏大，行楷写法。

2. 左边"扌"，突出一提，写得夸张。

3. 右边"是"的写法，是王书写此字的经典写法。

①上面"日"：

A. 两竖都向下伸长。

B. 中间横和底下横连左不靠右，写成了两点。

②下面部分：

A. 上横不写长，且收笔处不过"日"的右竖。

B. 竖写成右钩竖，以映带右横。

C. 右横写成撇点。

D. 左下撇方起尖收，起笔处注意：要在上横与竖的连接点上！

E. 捺写得舒展，起笔是撇的牵丝映带而起，起笔轻而收笔重，写成规整的楷书捺。

▲细察：

注意左右两个部分迎让穿插。

619

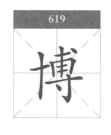

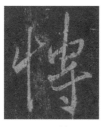

图619-1

所选字例是按"博"字的异体字"愽"书写的。

1. 形长字大，行楷写法。

2. 左边不是竖心旁，但写法上与"忄"相似（见前面"惟"字【图600-1】写法）。

①左右写成竖折，收笔向左上出锋，形成钩以代替右点。

②竖写的特别：方起圆收，上弯下直。

3. 右边"尃":

①上横写得较短较轻。

②上横与"寸"之间的部分，似乎写成了"虫"少一点的形态。

③下面"寸"的横写得较长，收笔向左上出锋；竖钩出钩锋利；点是含在钩里。

④右上点是否减省，帖中选字看不清。

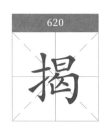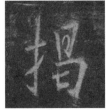

图 620-1　　　　　图 620-2　　　　　图 620-3

"揭"字在帖中出现 4 次，选取三个不同写法的字进行分析。

1. 第一个"揭"字【图 620-1】应是按其异体字"揭"书写的：

①形偏长，字适中，行楷写法。

②左边提手旁"扌"，楷法，注意提的写法。

③右边"曷"：

A. 上部"日"：横折写成横折钩；中间一横写成一横折弧；底横减省；左上、下角不封口。

B. 下部"匈"：上撇减省；横折钩是方起方折，出钩有力；"匕"写成"七"字形代之。

2. 第二个"揭"字【图 620-2】

①形长字适中，草书写法。

②左边"扌"的写法：

A. 横写得较长，但起笔有一弧状笔画，收笔向左上出锋，类似于前面"於"的写法。

B. 竖钩和提连写。

③右边"曷"：

A. 上部"日"只写两笔：竖和横折，其余笔画减省。

B. 下部"勹"，"匕"以两点连写代替。

④整字用笔是方圆结合，以方为主。

3. 第三个"揭"字【图620-3】

①形长字偏大，草书写法。

②左边"扌"：

A. 横写得不长，收笔向左上出锋，形成一短竖，映带竖钩的起笔。

B. 竖钩和提连写。

③右边"曷"：

A. "日"也只写两笔，竖和横折，其余笔画减省。

B. "勹"：横折钩是圆转，钩写成弯钩；"匕"以一点代替，这一点写成折锋点，位置要正好在横折钩的钩尖上。

---

▲细察：

整个字有篆籀笔意，写得圆转疏朗。

---

图621-1

"斯"字在帖中出现3次，写法相似，选取其中一个进行分析。

1. 形方字适中，行楷写法。

2. 左边"其"：

①上横收笔不过右竖。

②两竖左短右长。

③第二、三横写法不同，且第三横左边伸出左竖。

3. 右边"斤"：

①两撇书写连贯，第二撇写成竖撇，尖起尖收。

②横写成左尖横。

③竖是悬针竖，尖起尖收。

注意：竖的位置偏向撇。

---

▲细察：

整个字左高右低。

---

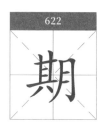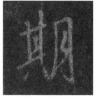

图 622-1

1. 形方字适中，行楷写法。

2. 左边"其"：

①两竖是左短右长。

②中间两横写成两连点。

③下面两点：左为尖点，右为捺点。

3.右边"月"，是王书写"月"的常用形态。注意里面两横是写成撇折撇，与左边"其"的中间两横写法相区别。

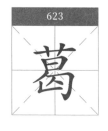

图 623-1

1. 形长字特大，草书写法。

2. 上部草字头"艹"写成两点一横，侧锋用笔，一笔完成。

3. 下部"曷"：

①"曰"有意写小。

②"勹"是圆转，钩写成了弯钩。

③"勾"里面的"匕"以一点代替，要写成方点。

---

▲细察：

由于是草书写法，故流畅圆转，开张大气。但要注意圆转中的方笔用法，不能写得流滑。

---

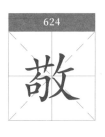

624

图 624-1

1. 形偏长字适中，行草写法。

2. 左边"苟"是草法：

①上部"艹"写成两点一横。

A. 左点小。

B. 右点写成长撇。

C. 横较短，且与下面"句"的撇连写成横折。

②下部"句"：

A. 撇与"艹"的横连写成了横折。

B. 横折钩的横很短，只是笔意到了即折笔；出钩是弯钩。

C. "口"字以一挑点代替。

3. 右边反文旁"攵"：

①上撇和横及下撇连写。

②捺写成反捺，但这个反捺的弧度较大，笔画大部分在撇的左边，收笔向左下出锋，这点与前面分析过的"攵"的写法有所不同。

> ▲细察：
> ①"攵"两笔写完，其右倾程度之大实属罕见，但最后一捺出锋回护，保证了其稳定。
> ②整个字左长右短，上开下合。

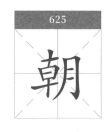

625

图 625-1

"朝"字在帖中出现两次，选取其中一个进行分析。王羲之写的这个"朝"字很有特色。

1. 形长方字偏大，行草写法。

2. 左边"卓"是草法：

①上横方起方收，收笔向左上出锋。

②接着以下笔画写成竖折→横→竖。

A. 竖折是圆起方折方收，笔画较重，收笔向左下出锋，映带下面一横。

B. 横是方起方收，向右上斜度大，收笔向左上出锋，映带下一竖。

C. 最后一竖是垂露竖，向右倾，收笔处呈方形。

④整个"卓"向右上取势。

3. 右边"月"是行楷写法：

①左撇写成竖，圆起方收，轻起重收。

②横折钩向右上取势，出钩较长，并与"月"里面两横笔断意连。

③里面两横写成竖折撇，与右边竖似连非连。王书处理"月"里面两横，这也是一种常用笔法。

---

▲细察：
　　为了平衡左边向右上斜取势，在右边"月"的写法上，把横折钩有意向右下伸长，这就使整个字找到了平衡。

---

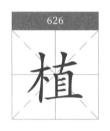

图 626-1

1. 形方字适中，行楷写法。

2. 左边"木"字旁：

①上横收笔向左上出锋。

②竖写成竖钩。

③下面一撇和一点连写成撇提，方起方折，出锋长而锐利。

3. 右边"直"：

①上面"十"写成撇折，收笔向左下出锋，形成映带，连接下面笔画。

②"且"写得流畅，是草法：

A. 横折写成横折钩。

B. 中间三横写成横折折撇，而且起笔连左竖，第二个折撇的折连右竖。

③底横圆起方收，收笔向左上出锋。

---

▲细察：
　　王书写"直"字的这种形态要反复练习，熟练掌握。

---

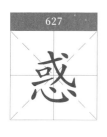

627

图 627-1

　　王书对这个字改变了结构。"惑"字本是上下结构的字,现在王书把下方的"心"缩小写成"弋"的左下部分。这说明王羲之是变化高手。

　　1.形方字偏大,行楷写法。

　　2.注意笔顺,我理解应该这样写:横→斜钩→撇折折提→两点连写→斜钩上撇→右上点。

3.斜钩起笔方,运行在下半段要有弯度,圆转出钩,出钩方向朝上。

4."心"写在"口"和横的下面,以两点连写代替,第一点为挑点,第二点为提点。

5.斜钩上的撇位置放得较低,圆起尖收。

6.最后一点,写成瓜子点,正好安放在上横的收笔处,这要精准。

注意:"或"的异体字为"或"。

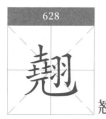

628

翘

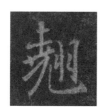

图 628-1

　　这个字笔画较多,要细察。

　　1.形长方字适中,行楷写法。

　　2.左边"尧",王书对此有减省:

①上面"土"的竖画穿出第二横。

②中间两个"土"简写成一横两竖,且左竖写成一挑点,右竖写成了一竖点。

　　③下面"兀":

　　A.横写成了提,方起尖收,收笔处又是下撇的起笔处。

　　B.撇是方起圆收,隶书笔画。

C.竖弯钩的出钩是方钩。

3.右边"羽"写得较轻松：

①左边"习"的横折钩写成了弧竖，两点写成一竖钩。

②右边"习"的两点连写形成竖折状。

---

▲细察：

"翘"整个字，"尧"写得较大，且左倾；"羽"写得较小，略呈右斜，使整个字重心平稳。

---

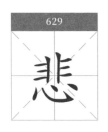
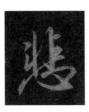

图 629-1

1.形方字适中，行楷写法。

2.上部"非"：

①左半部分，上横写成撇点，下面两横连写成竖提，收笔出锋，映带右边一竖起笔。

②右半部分，竖写成竖钩，比左竖靠上；第二、三横连写，尤其是第三横收笔要向左出锋，形成映带，与下面"心"的左点有牵丝。

3.下部"心"：

①左点的起笔源自上面"非"最后一笔牵丝映带，而且写法尖起方收，向右上出锋，以映带出卧钩的起笔，这个笔顺千万要注意。

②卧钩是尖起方折，出钩锋利。

③上面两点连写，形如横钩，要注意：

A.这横钩要与"非"的右竖相连。

B.横钩的钩尖与卧钩的钩相交。

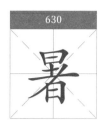

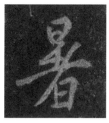

图 630-1

"暑"字在帖中出现两次，写法相似，选取其中一个进行分析。

1. 形长字偏大，行楷写法。

2. 上部"日"：

①左上角不封口。

②底横与下面"者"的第一横映带实连。

3. 下部"者"：

①第二横写得夸张，长而向右上斜。

②下面"日"写得比上面"日"要大。

---

▲细察：

上下两个"曰"都写成了"日"，且上小下大。

---

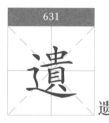

遗

图 631-1

1. 形长字大，行楷写法。

2. "貴"是楷法：

①上面"中"要写小，准确说就是"中"里的"口"要写小，这也是写类似"史"等字的要诀。

②中间一横较长，向右上斜度大，方起方收，且收笔向左下回锋，以映带出下面"貝"的起笔。

③下面"貝"：

A. 左竖起笔接上横的收笔。

B. 横折是圆转。

C. 底下两点：左点连底横，右点连右竖。

3. "辶"：

①上点写在"貴"的中间一横起笔处，要精准。

②捺写成驻锋捺，这是王书的常用笔法。

---

▲细察：

"遗"字笔画较多，容易写得拥挤，但王书这个字显得疏朗，关键在"贵"与"辶"之间的留白较多，而且"辶"的位置较下。

---

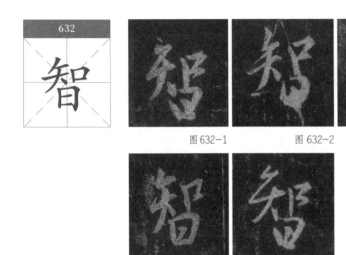

图 632-1　　　　图 632-2　　　　图 632-3

图 632-4　　　　图 632-5

"智"字在帖中出现 6 次，选取其中五个不同写法的字进行分析。

1. 第一个"智"字【图 632-1】

①形偏长字适中，行楷写法。

②上部"知"：

A. 左边"矢"，上撇和两横连写。

B. 右边"口"：左竖有意写长；其余笔画连写；左上角不封口。

③下部"曰"：

A. 写成上宽下窄，左上角不封口，但上部"矢"的右下点正好在这个角上。

B. 中间一横写成一点，连右不靠左。

2.第二个"智"字【图632-2】

与第一个"智"字写法大体相似，只有两点不同：

①上部"知"：左边"矢"第二横是独立起笔。

②下面"曰"是方形，圆笔为主。

3.第三个"智"字【图632-3】

与第一个"智"字相比，更倾向于楷法。

①形长字适中，行楷写法。

②上部"知"：

A.左边"矢"，有意写得较长且偏大。

B.右边"口"：左竖也写得较长，往下伸；底横收笔向左出锋，映带出下面"曰"的起笔。

③下面"曰"写得规整，中间一横写成左右不连的横钩。

4.第四个"智"字【图632-4】

与第三个"智"字写法相似，也是行楷写法。只是在"曰"的写法上，中间一横写成撇点，收笔处在底横。

5.第五个"智"字【图632-5】

与第一个"智"字写法相似，但有三点不同：

①上部"知"的用笔变化不大，但字形写得偏大。

②下部"曰"中横是竖点，收笔处在底横。

③整个字笔画较细。

图 633-1　　　　　图 633-2　　　　　图 633-3

"等"字在帖中出现 4 次，所选字例应是按"等"字的异体字"苐"书写的，选取其中三个不同写法的字进行分析。

1. 第一个"等"字【图 633-1】

①形长字偏大，行楷写法。

②上部的"艹"：

A. 横是方起方收，向右上斜。

B. 两竖写成了左点右撇。

③下部"寺"：

A. 上面"土"写成横折横：第一横较短，折为方折；第二横很长，方起向右上斜，收笔时方折向左下出锋。

B. 下面"寸"写得不大且呈长方形，最后一点的位置有讲究，把"寸"里面围成了一个三角形。

2. 第二个"等"字【图 633-2】

与第一个"等"字写法基本相似，只是有三点不同：

①上面"艹"的左竖写成了三角点。

②下面"寺"书写映带更明显。

③"寸"的最后一点放置在竖钩的钩尖上。

3. 第三个"等"字【图 633-3】

①形长字大，行草写法。

②上部"艹"的写法很特别：

A. 横写成了两头有弧钩的形状。

B. 左竖收笔时向右上出锋。

C. 右竖写成撇，且与下部笔画连带。

③下部"寺"：

A. 上面"土"的写法很特别，要注意运笔轨迹，尤其是下面一横的用笔要细察。

B. 下面"寸"位置靠右。竖钩起笔不出横画，出钩较长；最后一点在竖钩的钩尖上。

图634-1

"筞"是"策"的异体字。

1. 形长方字适中，行楷写法。

2. 上部竹字头"⺮"写得很规整。

3. 下部"宋"：

①上面"宀"：

A. 上点为撇点，笔画较重。

B. "宀"的左点为竖点，不与横钩相连。

②下面"木"：

A. 横写得不太长。

B. 竖写成竖钩，钩是平推钩。

C. 下面撇和捺写成两点，左低右高。左点是挑点，离竖钩的钩近；右下点尖起方收，靠右一些。

---

▲细察：

写这个字要防止与"荣"字混淆。

---

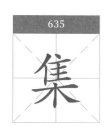

图635-1

"集"字在帖中出现两次，写法相似，选取其中一个进行分析。此字选自《兰亭序》。

1. 形长字适中，行楷写法。

2. 上部"隹"：

①"亻"写得规整：

A. 撇是写成曲头撇，藏锋捻管起笔，出锋爽利，形如楷书的象牙撇。

B. 竖是方起方收，但不与撇连。

②右边部分：

A. 上点写成撇点。

B. 所有四横都向右上斜，形态各异，起笔不与左竖连。

C. 中竖写成左倾。

3. 下部"木"：

①横写得特别长，顺锋入笔，尖收，呈弧形。

②竖写成竖钩。

③下面撇和捺写成两点，摆放位置要精准：左点尽量偏左，右点对齐"木"的横收笔处。

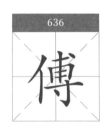

图 636-1

1. 形长字大，行楷写法。

2. 左边单人旁"亻"写得爽利：

①撇是方起尖收。

②竖是尖起方收，不与撇相交。

3. 右边"尃"的写法要注意（可参考"博"【图 628-1】的分析）：

①在第一横和"寸"之间的部分写成一挑点、一撇和一横；中竖穿过挑点和撇形成的映带。

②下面"寸"位置靠右：

A. 横画较长，向右上斜。

B. 竖钩的钩出锋有力。

C. 点写成了带弧的横点，圆起方收。

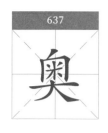

637

图 637-1　　　　图 637-2

"奥"字在帖中出现 3 次，选取其中两个不同写法的字进行分析。

1. 第一个"奥"字【图 637-1】

①形偏长，字偏大，行草写法。

②上半部分：

A. 上撇点和左竖连写。

B. 横折的折是亦方亦圆。

C. 里面的"米"是草写，注意运笔轨迹。

③下部"大"：

A. 横是方起方收，向右上斜。

B. 撇和捺写成了横下面两点：左为挑点，右为折锋点。

注意：这两点的位置在上面两竖的延伸线上。

2. 第二个"奥"字【图 637-2】

与第一个"奥"字写法大体相似，只是有两点不同：

①上半部分里面的"米"的草书写法有不同，要细察运笔轨迹。

②下面两点写成了一横钩，方起方折，出锋爽利，这一横的宽度也与上面两竖的间距大致一样。

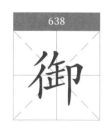

638

图 638-1　　　　图 638-2

所选字例应是按"御"字的异体字"卸"书写的。

"1. 第一个"御"字【图 638-1】

①形扁方，字偏小，行草写法。

②左边写成点和竖。

A. 上点独立成形。

B. 竖是尖起方收，但起笔处有一横向转笔，类似横折。这个细节不要忽视。

③中间部分草写为两横和一竖钩：

A. 两横是上短下长，下横写成了提。

B. 竖钩是方起圆转向右上出钩。

④右边"卩"：竖写成左钩竖，且竖的起笔在横折钩的钩收笔处。

2. 第二个"御"字【图638-2】

①左边"彳"也是写成点和竖，但笔法上有不同：

A. 点写成撇点。

B. 竖是尖起方收，略向右倾。

②中间部分同样写成两横和一竖钩，但这里钩的出锋与右边"卩"连写。

③右边"卩"：

A. 横折钩是圆转，钩也是弧钩。

B. 竖的起笔在横折钩的横上，收笔向左上出钩。

图 639-1

1. 形方字适中，行楷写法。

2. 左边双人旁"彳"写成了"亻"，减省了一撇。

3. 右边"盾"写得很大：

①上撇写成了一个撇点，起笔重按，收笔干脆。

②左撇写成了一长竖，方起方收。

③里面"目"：

A. 横折收笔出钩。

B. 中间两横写成横折折。这也是王书写"目"的特有笔法。

C. 右下角不封口。

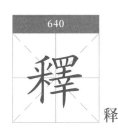
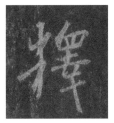

图 640-1

所选字例是按"释"字的异体字"釋"书写的。

1. 形方字偏大，行楷写法。

2. 左边"采"，由于减省了上面一撇，似乎写成了"米"字，但右下又少了一点。

①注意笔顺：上面两点→竖→横折。

②上面两点连写；竖写成弧竖。

③横折方起方收。

3. 右边"睪"写成上敬下侧：

下面一竖写成向左斜度很大的竖。这种处理，大胆有创意。

4. 整个字是上合下开型。

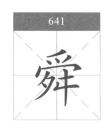
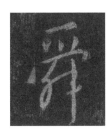

图 641-1

1. 形长字偏大，行楷写法。

2. 上面"⺈"和"⼀"是楷法，写得较大，且疏朗。

①上面一撇写成一横，方起方收。

②"⼀"的左点写成三角点，尖起方收，横钩圆转出钩。

3. 下部"舛"草书写法，注意运笔轨迹。

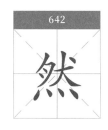

图 642-1　　　　图 642-2

王书的"然"字写得很好看。

"然"字在帖中出现 3 次，现选取两个不同写法的字进行分析。

1. 第一个"然"字【图 642-1】

①形长方，字适中，行楷写法。

②上部：

A.左上部：第一撇和横撇连写；里面两点写成竖钩，出锋牵丝右边笔画。

B.右上部"犬"：

a) 减省了右上一点。

b) 横源自左边收笔牵丝，笔画很细，收笔方折，向左出钩，用笔很重。

c) 左撇写成竖撇，起笔方，收笔出锋重。

d) 捺写成了一折点。

③下部"灬"写成了一横和一横钩：

A.第一笔的这一横画呈弧形，尖起方收。

B.第二笔的横钩的横较短，也呈弧形，收笔侧锋向左下出钩。

C.第一笔的横画与第二笔的横钩书写要有节奏的连贯。

D.王书这一"灬"的写法，形如一只飞动的蝙蝠形状。

---

▲细察：

王书处理"灬"的写法，这是经典范例，要熟记。

---

2.第二个"然"字【图642-2】

①形方字适中，也是行楷写法。

②上部：

A.左上部：撇和横撇连写，两点写成竖钩，出锋牵丝右边笔画。

B.右上部"犬"：

a) 撇是藏锋起、收笔；

b) 捺也是写成点，但收笔向左下出锋。

c) 右上一点减省。

③下部"灬"写成一横，但这一横是呈波浪形，折笔方起，收笔自然。

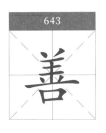
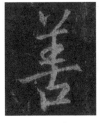

图 643-1　　　图 643-2

所选字例是按"善"字的异体字"譱"书写的。

1. 第一个"善"字【图 643-1】

①形长字偏大，行楷写法。

②上部"羊"：

A. 笔顺是：两点→上横→竖→第二、三横。

B. 实际书写时，竖的收笔向左上出锋，形成映带，使第二横形成弧起笔，并与第三横连写。

③下部"古"：

A. 横画写得较长，向右上斜，顺锋入笔，切锋收笔。

B. "口"左上角不封口。

2. 第二个"善"字【图 643-2】

①形长字大，行草写法。

②上部"羊"草书写法：

A. 上面两点用笔较重，互相呼应：左点为挑点；右点为撇点。

B. 下面三横一竖一笔写成，圆转连贯，注意运笔轨迹。

③下部"古"笔画更圆润，"口"左下角不封口。

图 644-1

1. 形扁方，字适中。

2. 左边"羊"字旁：

①上面两点写得呼应性强，右撇点用笔较重。

②第一横和第二横连写；接着写撇，把撇写成左钩竖；再把第三横写成提。

3. 右边"羽"：

①左边"习"：

A. 横折钩写成竖钩，只是在起笔有横的动作，收笔出钩很小。

B. 两点写成竖钩。

②右边"习"：

A. 横折钩起笔也有横的笔法，但马上写折；收笔有钩的笔法，但很含蓄。

B. 两点连写，都连右竖。

图645-1　　　图645-2

"道"字在此帖中出现10次，选取两个不同写法的字进行分析。

1. 第一个"道"字【图645-1】

①形方字稍大，基本上是楷法。

②"首"与楷法略有不同：

A. 上面两点连写。

B. 下面的横与撇映带。

C. 上横和"自"上面一撇及左竖连写。

③"首"里面的"自"，中间两横与下面一横不与右竖连，"自"右下角不封口。

④"辶"是楷书写法，但底下一捺收笔是隶书笔意，写得含蓄内敛。

2. 第二个"道"字【图645-2】

①形长字大韵味足，是王字的特色字。

②用笔以方为主，方圆结合，更接近于草书。

③"首"写得夸张。

A. 上面两点，几乎写成了提和撇。

B. 下面横是方起方收，向右上斜度大，收笔向左下映带下面"自"的起笔。

C. "自"的上撇和左竖连写成斜弧竖；横折直接写成了竖钩，只是起笔略有弧意，里面的两横写成两点连写。

④"辶"上面一点写成竖点，位置在"首"的上横起笔处，下面简化成竖折，竖短折长，收笔亦方亦圆，很有韵味。这一笔法要多琢磨。

646

图646-1

"遂"字在帖中出现3次，选取其中一个字进行分析。

1. 形方字适中，行草写法。

2. 上部"豕"偏向草法：

①上面两点写得飘逸。

②"丆"和弯钩写成横折弯钩。

③左下两撇写成竖钩，写得较小且靠上。

④右下的撇和捺，写成撇折，不连弯钩，且有距离。

3. 下部"辶"：楷法。注意捺不要写得太长，不超过上面撇折。

---

▲细察：

整个字中间显得疏朗。

---

647

焰

图647-1

"燄"字是"焰"的异体字。在帖中出现两次，写法相似，选取其中一个进行分析。

1. 形方字适中，行楷写法。

2. 左边"臽"：

①上面"⺈"写成两撇，第一撇长，第二撇短。

②下面"臼"写成"旧"，只是"日"的中横写成撇点。

3. 右边"炎"：

①上面"火"字，上两点几乎写成一横。

②下面"火"字，上两点也几乎写成一横。

③下面"火"的右下捺写成一点，位置有意靠右下方，尖起方收。

648

图 648-1

1. 形长字偏大，行楷写法。

2. 左边"氵"是王书常用形态之一，写成点和竖钩，且两个笔画笔断意连。

①点是方起尖收。

②竖钩是尖起方折尖收，出钩锋利。

3. 右边"甚"：

①上面四横两竖：

A. 上下两横写得不太长。

B. 中间两横应该是写成了一折点。

②下面"丛"：

A. 先写竖折，竖的起笔有个尖锋，折的收笔向左上出钩。这种写法在后代楷书中沿用，如欧楷中的"甚"字写法。

B. 里面的"人"写成两点连写，似乎写成了横钩。

注意：这两点的收笔与竖折的收笔要相交。

649

湿

图 649-1

1. 形方字适中，行楷写法。

2. 左边"氵"是王书写此偏旁的常用形态之一，但在这里把上点和竖钩映带连写。

3. 右边"㬎"：

①上边"日"写成上宽下窄，左上角不封口。

②底下"灬"写成波浪状的一横，收笔向左下回锋。

---

▲细察：

此字左右结构，左低右高。

650　游

图 650-1

图 650-2

"遊"字在帖中出现 3 次，选取其中两个不同写法的字进行分析。

1. 第一个"遊"字【图650-1】

①形方字偏大，行楷写法。

②上面"斿"：

A. 左边"方"写成了"才"。

B. 右边部分：

a) 上撇和横连写，收笔向左下出锋。

b) "子"的竖钩和横连写。

③下面"辶"：

A. 可以说是减省了上面一点；也可以说上面一横就是"辶"的上点，而横折撇写成了一弧竖，读者可以自己体会。我倾向于的写法是：上面是一横点，收笔出锋，映带连写下面的弧竖和捺。

B. 捺的出锋含蓄圆融。

2. 第二个"遊"字【图650-2】

与第一个"遊"字写法相似，只有两点不同：

①"斿"的左边"方"也写成"才"，但撇写成了提，且与竖钩有映带连笔。

②下面"辶"的捺出锋爽利。

651

图 651-1

1. 形长字大，行楷写法。

2. 左边竖心旁"忄"注意笔顺，先写竖，再写两点。这两点写法有讲究：左点为挑点，方起尖收；右点是平三角点，方起尖收。

3. 右边"鬼"：笔画有减省，上面减省了一撇，右下"厶"减省了一点。

①上面"田"：

A.向右上斜取势，左上角和右下角不封口。

B.底横和下面撇连写。

②下面部分：

A.撇是隶书笔法。

B.竖弯钩是方折出钩，钩锋较长。

C.竖弯钩里面的"厶"减省一点，位置靠上。

▲细察：

整个字用笔较细；右边"鬼"的位置在左边"忄"的右点之下。

这里有个小花絮，在山西平遥古县衙有这么一副楹联："与百姓有缘才来到此，期寸心无愧不负斯民。"有趣的是，这联中"愧"字右边的"鬼"上面少了一撇点，"民"字右边则多了一点。讲解员说：这是告诫官员给民众的爱要多一点，良心上的愧疚要少一点。实是意味深长。故书法作品中，一般写有"鬼"偏旁的字，基本都少了上面一撇点。

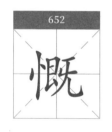

图652-1

1.形扁方字适中，行楷写法，属左中右结构。

2.左边"忄"注意笔顺，先写两点，再写一竖：

①两点写在竖的中间。

②竖是方起方收，收笔向右上出锋。

3.中间部分写得偏小：

①中间的第二、三横写成一竖。

②竖钩的出钩长且锋利。

4.右边"无"草书写法，写成横折折撇加一弧钩。尤其是最后一弧钩，尖起圆收，用笔和形状一定要精准，这也是王书的一种技法。

653

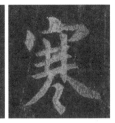

图 653-1　　　　图 653-2

选取两个"寒"字进行分析。

1.第一个"寒"字【图 653-1】

①形长字大，行楷写法，整个字笔画饱满。

②上部宝盖"宀"：

A.上点为竖点，用笔重。

B.左点为方点，用笔重。

C.横钩的出钩较重。

③"宀"以下部分：

A.下面三横写得不太长。

B.撇是圆起方收，与上横连。

C.捺是尖起钝收，不与上横连。

D.下面两点写成了撇折，但撇重折轻，位置在正中，不低于撇和捺的收笔处。

2.第二个"寒"字【图 653-2】

写法与第一个"寒"字大致相似，但有几点变化：

①上部"宀"笔画写得更规整些。

②"宀"以下部分：

A.三横更长些。

B.撇是方起尖收，出锋爽利。

C.捺是轻起重收，出锋圆融。

D.底下两点也是写成撇折，但用笔较重。

▲细察：

两个"寒"字最下面两点的写法，是王书的经典笔法，要多练习。

图 654-1

1. 形长字偏大，行楷写法。

2. 左边示字旁"礻"，也是王书写此偏旁的一种形态：

①上点位置较上。

②横撇是方起方折方收：横写得较短，有写挑点的笔意；撇是隶书笔法，收笔方且有向左上出锋的笔意。

③竖是垂露竖。

④右点是挑点。

⑤整个"礻"写得狭长。

3. 右边"單"：

①上面两个"口"，写成了两点和一横撇，占位比较宽。

②下面部分写成了类似"早"：

A. 中竖起笔不穿过"曰"的底横，写成悬针竖。

B. 底横写得较短。

▲ 细察：
整个字写成上宽下窄，上开下合。

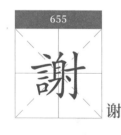

图 655-1　　　　图 655-2

选取帖中两个"谢"字进行分析。

1. 第一个"谢"字【图655-1】

①形方字特大，左中右结构，行草写法。

②左边言字旁"讠"，是王书写此偏旁的一种形态：

A.上点写得位置较高。

B.横折钩一笔完成，方起方折，出钩锋利。

③中间"身"是草书写法，三笔完成：

A.先写一个斜竖。

B.接着写竖钩，出钩明显。

C.再写撇折，折点用笔要注意方。折实际上写成了一提，与右边"寸"的横合笔。

④右边"寸"：

A.横源自左边映带连写，收笔向左上折锋。

B.竖钩写得长，出钩也较长。

C.点写成撇点，在竖钩的中段，且似连非连。

---

▲细察：

整个字写得流畅，连贯大气。

---

2.第二个"谢"字【图655-2】

①形方字大，书写连贯。

②左边"言"字旁，也是王书的常用形态。

③中间"身"：

A.先连写上撇和左竖。

B.横折钩写成竖钩，出钩粗重。

C.其余笔画用撇折代替，注意这个折是圆转成弧圈。

④右边"寸"：

A.横来自中间折画的连续，收笔由右下向左上圆转出锋（这个运笔技法要细察）。

B.竖钩的出钩较小。

C.点写成竖撇点，收笔在竖钩的钩尖上。

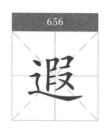

**656**

图 656-1

"遐"字在帖中出现 3 次，写法相似，选取其中一个进行分析。

1. 形方字适中，行楷写法。

2. 上部"叚"：

①左边部分写成一竖、三点和一提：

A. 竖是方起方收。

B. 上面三点分别写成撇点、横点、竖点，且只有横点与左竖连。

C. 提是方起尖收。

②右边部分：

A. 上面"コ"写成两点，上为横点，下为撇点。

B. "又"的捺写成反捺，收笔写成回锋钩。

3. 下部"辶"楷法，写得规整。

**657**

图 657-1

1. 形长字适中，行楷写法。

2. 上部登字头"癶"是左敛右放，捺写得很伸展，尖起方收。

3. 下面"豆"几乎一笔完成：

①底下两点连写。

②底横写得不长。

③整个"豆"字写得长而内敛，上宽下窄。

**658**

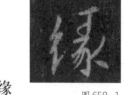

图 658-1

"缘"字在帖中出现 4 次，所选字例应是按"缘"字的异体字"緣"书写的。选取其中一个字进行分析。

1. 形方字偏小，行楷写法。

2. 左边绞丝旁"纟"，是王书写此偏旁的常

用形态之一，这里是一笔写成，方笔为主。

3. 右边"彔"写法有讲究：

①上面写成了近似"彐"。

②下面"氺"：左边撇都较短；弧弯钩写成了横折钩；右边撇写得较长，捺写成一点。

4. 王书在处理这个字时，很有讲究，要细察。

▲细察：
①"纟"一笔写完，且上下较轻松，这也是一种夸张处理，增强了感染力。
②注意与"渌"字【图596】的对比分析，尤其是"彔"与"录"的书写差异。

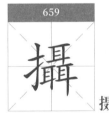

摄

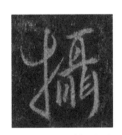

图659-1

1. 形方字偏大，行楷写法。

2. 左边提手旁"扌"写得有点特别：

①横画两头写成弯钩。

②竖钩和提连写。

③这种写法在王书写"於"字时用过。

3. 右边三个"耳"字处理有变化，要多注意：

①上面"耳"字：

A. 两竖的起笔相交，写成相向形。

B. 中间两横写成一撇代替。

C. 底横写得较长，也代替了下面两个"耳"字的上横。

②下面两个"耳"字，共同的一笔画是各自上面的一横借用上面"耳"字的底横。

A. 左边"耳"写成三竖，只是中竖是斜竖。

B. 右边"耳"写得较完整，右竖较长，方起方收，起笔不与上横连，收笔带有撇意。

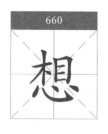

图 660-1　　　　图 660-2

这个"想"字是常用字，帖中出现了3次。这里选取两个不同写法的"想"字进行分析。

1. 第一个"想"字【图 660-1】

①形长字偏大，行楷写法。

②上部"相"：

A. 左边"木"用笔较重：

a) 横画重按起笔，收笔轻提，写成右尖横。

b) 竖画方折起笔，长且方收。

c) 左撇右点写成一提（实际上在书写时应该是先写撇，方折向右上提）。

B. 右边"目"：横折收笔时向左上出钩；中间两横写成一折点，位置靠上；底横减省。

③下部"心"写得夸张：

A. 左点写成一长撇，方起方收，起笔处在"目"里面，收笔向左上出锋。

B. 卧钩写得内敛。

C. 上面两点连写，形成了向右上斜的横钩，这一笔画要与上面"目"的右竖相交。

▲细察：
上部"相"写得修长，下面"心"写得扁宽。

2. 第二个"想"字【图 660-2】

①形长方字适中，行楷写法。

②上部"相"：

A. 左边"木"的写法也是王书的常用形态。

B. 右边"目"：中间第二横与底横连写；下面两个角不封口。

③下部"心"：

A. 左点在上面"木"的中竖延长线上。

B. 卧钩内敛。

C. 上边两点写成一横，与"相"的右边的"目"的右竖连。

图661-1

"感"字在帖中出现两次，选取相对清晰的一个字进行分析。

1. 形方字适中，行楷写法，整个字用笔细腻。

2. 王书这个字改变了原有的上下结构，先要注意笔顺：左撇→上横→斜钩→横、"口""心"→斜钩上的右撇→右上点。

3. 按照这个字的行楷写法笔顺来分析：

①左撇写成回锋撇。

②横写得较短。

③斜钩写得开张飘逸。

④里面横和"口"写成一横点和横折。

⑤"心"写成"口"下面的"心"，故较小：

A. 左点与卧钩起笔相连。

B. 卧钩出钩较长。

C. 上面两点连写，与撇折相连。

⑥斜钩上的右撇写得舒展，位置在斜钩右上，撇的收笔刚好过斜钩。

⑦右上点安放在上横的收笔处，写得圆润独立。

▲细察：

整个字写得四面出锋，开张飘逸，是个写得很美的字。

662

碍

图 662-1

图 662-2

选取帖中两个"礙"字进行分析。

1. 第一个"礙"字【图 662-1】

①形扁方字适中，行草写法，左中右结构。

②左边"石"写得很窄，草书写法：横撇连写，方起方收；"口"写成两点。

③中间"匕"和"矢"："匕"写成了"上"，"矢"写成了"夫"，只是右捺写成了点而已。

④右边部分：

A. 上面横折、点写得较小。

B. 下面"疋"写成横和横折捺：横是方起方收，向右上斜；横折捺是连写，横重折轻，捺写得爽利。

2. 第二个"礙"字【图 662-2】

①形方字大，行草写法。

②左边"石"是草书写法，写成横撇和点。

③中间"匕"和"矢"是行楷写法：

A. 上面"匕"竖弯钩不出钩。

B. 下面"矢"笔画连贯，方笔为主。

④右边部分：

A. 上面横折、点写成横折折，只是横很短，只具象征性。

B. 下面"疋"写成横折折折捺。

---

▲细察：

这个字写得疏朗，但不能写得松散。

---

663
频

图 663-1

1. 形长方，字偏大，行楷写法。

2. 左边"步"写得夸张，属草书楷化。

①注意笔顺：竖折→点→竖→提→长撇。

②按王书的写法进行分析：

A. 第一笔竖折，方起尖收；右点在折的收笔处。

B. 第二笔中竖是藏锋起笔，方收。

C. 第三笔是一提，但起笔有个方折的技法。

D. 第四笔撇是藏锋起笔，写得伸展，收笔出锋。

3. 右边"頁"：是楷法，也是王书写此偏旁的常用形态。只是下面两点写法要注意：左撇点写成了一短撇，而右点紧贴右竖，类似"目"右竖的一个钩。

664
齠

图 664-1

这个字不太常用，比较生僻，读音（tiáo），指儿童换牙。出现在"神清齠龀之年"句中。齠龀，垂髫换齿之时，这里指童年。

1. 形方字适中，行楷写法。

2. 左边"齒"：在分析"亂"字写法时讲述过，两个字的同一偏旁，写法大致相似。

①上部"止"是楷法。

②中间四个"人"以四点代替。

③"凵"框不超过四个"人"上下之间的横画。

3. 右边"召"：

①上部"刀"写成两点，左点是挑点，右点写成撇。

②下部"口"一笔写成，左下角不封口。

665

鑑

鉴

图 665-1

1. 形方字适中，行草写法。

2. 左边"金"字旁是楷法：

①"人"字头：撇写得较伸展，是藏锋起笔，收笔含蓄；捺写成横点。

②下面两点连写成一横。

3. 右边"監"：

①上部是草写：左边两竖连写，右边写成横折折钩，收笔映带下面"皿"。

②下部"皿"写得连贯：左竖和横折连写；中间两竖一短一长；底横写得不太长，圆起圆收。

666

覩

睹

图 666-1

"覩"字是"睹"的异体字。

1. 形方字适中，行楷写法。

2. 左边"者"写得修长，偏向楷法，只是第二横收笔和撇的起笔映带要注意。

3. 右边"見"也是偏向楷法：

①"目"中间两横写成了两点。

②"儿"的撇是方起方收，起笔处在"目"右下角处，竖弯钩的出钩是向上出钩，短而含蓄。

667

鄙

图 667-1

图 667-2

"鄙"字在帖中出现 3 次，所选字例是按"鄙"字的异体字"鄙"书写的，选取其中两个进行分析。

1. 第一个"鄙"字【图 667-1】

①形方字适中，行楷写法。

②左边"啚"，依其异体字书写：

A. 上面"口"写成撇折撇。

B. "口"下面部分写成了"面"，只是中间一撇伸出了横画；横折收笔向左出钩。

③右耳刀"阝"也是楷法，写得规整。

2. 第二个"鄙"字【图667-2】

与第一个"鄙"字写法基本相似，只是在书写时更轻松，用笔稍有不同。由于"阝"的竖画左倾，使整个字呈上合下开状。

▲ 细察：
　　"鄙"字是左右结构，这里书写是左宽右窄，左高右低。

图 668-1

"愚"字在帖中出现 3 次，写法基本相同，选取其中一个进行分析。

1. 形长字大，行草写法。

2. 上部"禺"：

①上面"田"：

A. 左竖是尖起方收，横折是尖起尖收；

B. 中横连左不靠右，与底横连写。

C. 底横与下面"冂"连写。

D. 中竖留待"冂"写完后再写。

E. 左上角不封口。

②中间"冂"一笔写成，横折钩圆转，写成一弧弯钩。

③"冂"中包围部分写成竖折撇，竖与"田"的中竖合笔，起笔不过"田"的中横。

3. 下部"心"：草法，写成连续的三个点：前两个是挑点，后一个是撇点。

---

▲细察：

①"愚"上面"田"的横折是亦方亦圆；下面"门"的横折是圆转。王书在处理一个字有两个折的时候，通常是一折一转。如"皎"字是左边方，右边圆；"领"字是左边方，右边圆；"夢"字上面两处方，下面一处圆。这样就避免了笔画雷同，增加了字的变化，也丰富了线条的形态。

②"心"的草书写法，这也是王书的经典形态，要熟记。尤其是用笔的方圆转换要多练习。

---

669

暗

图 669-1

"闇"字是"暗"的异体字。

1. 形长方，字适中，行楷写法。

2. "門"字框：

①注意笔顺：

A. 左半部分：竖→横折→两横连写。

B. 右半部分：横折钩→竖折→横。

②左半部分：竖是垂露竖，不与左边笔画相连；横折是方折；下面两横连写，第一横写成点，第二横写成提。

③右半部分：左上角不封口；横折钩不出钩；中间一横写成横钩，靠左不连右。

3. 中间"音"：偏向楷法，写得较大，位置靠上。

---

670

照

图 670-1　　图 670-2

"照"字在帖中出现 3 次，选取其中两个相对清晰的字进行分析。

1. 第一个"照"字【图 670-1】

①形方字偏小，行楷写法。

②上部"昭"：

A. 左边"日"：左上角不封口；中横写成竖撇；底横写成提。

B. 右边"召"："刀"写成两撇代替，"口"楷法，写得稍大。

③下部"灬"写成一横，顺锋入笔，收笔向左下出锋，长度不超过上面"昭"宽度。

2. 第二个"照"字【图670-2】

①形长方，字适中，行楷写法。

②上部"昭"：

A. 左边"日"：横折写成横折钩；中横写成竖钩；底横减省。

B. 右边"召"："刀"写成一点一撇代替；"口"两笔写成，左上角不封口，底横收笔向左下出锋。

③下部"灬"写成三点连写，形成一波浪形的横。

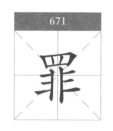

图671-1

1. 形扁方，字适中，行楷写法。

2. 上部四字头"罒"写得较大且笔画粗重。

①左竖尖起方收（这一笔中侧锋并用，有技术含量，王书写"罒"或"四"字，这一笔是关键）。

②横折是尖起方折尖收（这一折用了侧锋）。

③中间两竖是左短右长，呈上开下合形。

④左上角不封口。

3. 下面"非"似乎草书，写得较为收敛。

①左半部分：竖写成竖钩，左边三横写成一竖提。

②右半部分：竖写成竖折，右边三横是上两横连写，第三横已由竖折的折充抵。

▲细察：

　上重下轻，如一个罪人带枷而跪。

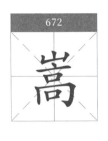

图 672-1

1. 形长字大，行楷写法。

2. 上部"山"：写得较小，呈右倾状，右竖写成了一撇点。

3. 下面"高"：

①上点为撇点。

②中间写成两竖两横，而两横是连写。

③下面"冋"：横折钩是圆转，写成弧弯钩，侧锋用笔较重；"口"写成一点，正好在弧弯钩的钩尖上。

图 673-1　　　　图 673-2

选取帖中两个"简"字进行分析。

1. 第一个"简"字【图 673-1】

①形方字偏小，行楷写法。

②上部竹字头"⺮"写成"艹"。

A. 四笔写成，注意笔顺：左横→左竖→右横→右竖。

B. 中间两竖左短右长，上开下合，右竖几乎写成了撇。

③下部"间"：

A. "门"字框是王书常用形态：

a) 注意笔顺：左竖→左上角一竖点和一横点→横折钩。（也可以把竖点和横点看成一个折点）

b) 左竖方起方收。

c) 横折钩向右上取势，方起方折，出钩有力。（注意内擫笔法）

B. 里面"日"写成了"月"，楷法。

2. 第二个"简"字【图 673-2】

与第一个"简"字写法大体相似，除了字形大些，还有三点不同：

①上面"艹"写得很疏朗开张。

②"门"的写法，左上角只写一点。

③里面"日"也写成"月"，但中间两横连写，这是王书的特有形态。

674

图674-1　　　图674-2

"像"字在帖中出现3次，写法相似，选取其中两个字进行分析。

1. 第一个"像"字【图674-1】

①形长字大，行草写法，笔画较粗重。

②左边"亻"：撇写成了斜竖，方起方收；竖写得较短，尖起方收，不与撇连。

③右边"象"是草书写法，注意运笔轨迹，尤其下面"豕"的写法，是王书的常用形态，可运用到类似"家""遂"等字中。

---

▲细察：

整个字是左边以方为主，右边以圆为主。

---

2. 第二个"像"字【图674-2】

与第一个"像"字写法基本相似，只是有两点不同：

①左边"亻"，这里是撇短竖长，且竖收笔向右上出钩。

②"豕"的形态有点变化。

675

图 675-1　　　　图 675-2

"微"字在帖中出现 4 次，现选取两个不同写法的字进行分析。王书写这个字很美。

1.第一个"微"字【图 675-1】

①形方字大，左中右结构，行草写法。

②左边双人旁"彳"草书写法，写成一弧一竖，方起方收。这一笔很有技法，要反复练习才能写好。这也是王书写此偏旁的经典形态，要掌握。

③中间部分也是草书写法，位置靠上。

A.上面"山"写成三点：左挑点、中竖点、右撇点。

B.下面横和"几"写成横折和点。

④右边"夂"两笔完成，位置靠下。

A.撇横撇连写。

B.捺写成反捺，尖起重按方收。

2.第二个"微"字【图 675-2】

①形方字偏大，行草写法。

②左边"彳"草法，写成一点一竖，笔画较细。

A.点是三角点，尖起方收。

B.竖是尖起方收，收笔向右上回锋。

③中间部分草法。

A.上面"山"写成三点：左点、中点都是挑点，但中点与右撇点连写。

B.下面横和"几"也写成横折和点。

④右边"夂"：

A.撇横撇连写。

B.捺写成反捺，尖起圆收，圆融含蓄。

▲细察：
①注意整个字左中右三部分穿插迎让。
②中间部分高出左右两部分。

676

腾

图676-1

"腾"字在帖中出现两次，写法相似，选取其中一个进行分析。

1. 形方字大，行楷写法。

2. 左边"月"：

①左撇写成了竖，藏锋起收笔。

②横折钩是方起方折方出钩。

③里面两横连写成竖钩。

④左上角不封口。

3. 右边"鶱"，楷法。

①撇写成了竖撇，长而含蓄。

②捺写成了一斜横，尖起圆收。

③"馬"下面"灬"写成一左尖横。

---

▲细察：

整个字用笔较圆融浑厚，含蓄内敛。

---

677

触

图677-1

1. 形扁方，字偏大，行楷写法。

2. 左边"角"：

①上面"⺈"：

A. 撇写得长而夸张，是隶书笔法，藏锋起收笔。

B. 横折与下面"用"的左撇连写。

②下面"用"：

A. 注意笔顺：左撇→横折钩→中竖→中间两横。

B. 中间两横连写。

3. 右边"蜀"：

①上面"罒"：中间两竖较细；左上角不封口。

②下面部分：

A. 上撇很细小，且与横折钩连写。

B. 里面"虫"的最后一点也可以写成底横收笔时的向上出锋。

 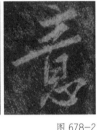

图 678-1 　　　　 图 678-2

选取帖中两个"意"字进行分析。

1. 第一个"意"字【图 678-1】

①形长字偏大，行楷写法。

②上部"立"：

A. 上点是横点，方起方收。

B. 上横写得较短，方起方收，收笔向左下出锋。

C. 中间的两点连贯呼应。

D. 下横写得长而右上斜。

王书写"立"这个偏旁，是常用形态。

③中部"曰"：楷法，只是中间一横写成一点，左右不连。

④下部"心"：楷法，只是上面两点映带牵丝，收笔与卧钩的钩相连。

2. 第二个"意"字【图 678-2】

形长字特大，行楷写法。与第一个"意"字写法大体相似，主要有三点不同变化：

①上部"立"写得夸张，用笔粗重。

A. 上点小，横画长。

B. 中间两点写成了一横，收笔向左下折笔出锋。

②中部"曰"写得轻松：

A. 左竖向上伸长连上横。

B. 中横写成折点，与底横连。

C. 左上角不封口。

③下面"心"写得连贯：

A.左点写成一斜竖，收笔向左上出锋，映带出卧钩的起笔。

B.上面两点连写成横折，收笔与卧钩的钩相连。

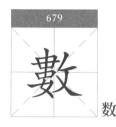

679

数

图 679-1

1.形方字偏大，行楷写法。书写时笔画有增减，要细察。

2.左边"娄"：

①笔画有减省，注意笔顺：上"口"→横→中竖→下"口"（左竖接中竖）→撇折（撇穿过下"口"）→撇→下横。

②注意上中下三部分不在一条直线上。

3.右边"攵"，笔画有增加，在"攵"上面增加了"⺊"和一横。

①上面增加的"⺊"和一横写得较小。

②下面"攵"写得较大：

A.上撇和横连写。

B.第二撇写得内敛。

C.捺写成反捺，尖起圆收，向右下伸展。注意起笔刚过撇画，使"攵"里面显得疏朗。

▲细察：
①这个字笔画较多，注意穿插迎让。
②这个字是左右结构，书写时左高右低，用笔是左较细，右较粗。

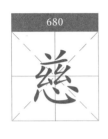

图 680-1　　　　图 680-2

"慈"字在帖中出现 3 次，选取其中相对清晰的两个字进行分析。

1.第一个"慈"字【图 680-1】

①形长方字适中，行楷写法。

②上面"丷"：

A.上面两点，左为挑点，右为撇点。

B.横写得不太长。

③中间"幺幺"：

A.左边"幺"稍大，与上横连，但减省了右下点。

B.右边"幺"写得稍小。

④下面"心"：

A.左点写成了一撇，尖起方收，起笔与中间左边"幺"相连。（也可以理解为中间左边"幺"的下点与这一"心"的左点连写）

B.上面两点连写，形成了横钩的形态。钩的出锋与卧钩的出锋相交。

2.第二个"慈"字【图 680-2】

与第一个大致相似，但有三点不同。

①中间"幺幺"：

A.左边"幺"偏长，右下点以最后一笔收笔向左下出锋代替。

B.右边"幺"偏扁且稍大，右下点减省。

②下面"心"显得有点特别：

A.卧钩写得有隶书笔意。

B.左点为卧钩的起笔（有一个自下向上的起笔动作）。

C.卧钩出钩侧锋用笔，形成一方尖状；上面两点连写，左为挑点，右为撇点。

---

▲细察：

王书这第二个"慈"字的"心"的卧钩出钩笔法，为后世褚遂良所承袭光大。

---

681

满

图681-1

1. 形方字适中，行楷写法，用笔圆润。

2. 左边"氵"，是王书写三点水的经典形态：

①上点撇点。

②下面两点写成竖钩，是尖起方折，出钩锋利，这个竖钩写得非常有力。

3. 右边"㒼"：

①上面写成草字头"艹"，四笔写成。

②下面部分：

A. 横折钩是圆转，钩写成了弧弯钩。

B. 里面两个"入"：左边写成竖钩，右边写成竖折撇。

▲细察：

整个字写得流畅圆融，左窄右宽，上疏下密。

682

源

图682-1

"源"字在帖中出现两次，写法相似，选取其中一个字进行分析。

1. 形方字适中，行楷写法。

2. 左边"氵"是王书常用形态。

①上点是撇点。

②下面两点写成竖提：

A. 竖写得粗壮，方起方收。

B. 竖收笔方折向右上写一提。这一提向右上延伸，与右边"原"的上横合笔。

3. 右边"原"：

①横撇连写。注意横撇转折处的用笔为方折，侧锋用笔；撇写得长而飘逸。

②下面"小"的两点相互呼应：左为挑点；右为顿点，尖起方收，写得内敛。

▲细察：

写好这个字的关键在于左边"氵"最后一笔提画，与右边"原"的横撇的连写流畅；横撇转折处要侧锋用笔。要多练习才能连贯。

683

窥

图 683-1

1. 形长字大，行楷写法。

2. 上部"穴"：

①上点为竖点。

②左点也为竖点。

③横钩起笔不与左点连，且距离较大。

④下面两点：

A. 左点为撇点，隶书笔法，起笔处与上点收笔处相连，似乎这上下两点是一个撇的笔画，这不是随意的。

B. 右点为回锋点，靠中间位置。

3. 下部"规"：

①左边"夫"写成了"矢"的行书形态（如前面"知"字里的写法）。

②右边"見"：

A. 中间两横写成两点。

B. 下面"儿"的竖弯钩写成一弧钩，尖起尖收，起笔处与撇似连非连。

王书把竖弯钩写成弧钩，也是常用行书形态之一。

684

福

图 684-1　　　　图 684-2

王书"福"字很漂亮，也是汉字书写"福"字的经典字例。帖中出现了 7 个"福"字，选取其中有代表性的两个字进行分析。

1. 第一个"福"字【图 684-1】

①形长方，字偏大，行楷写法。

②左边示字旁"礻"，改变了运笔方式。

A. 第一笔先写上点，为撇点。

B. 第二笔写横折，收笔向左上出锋。

C. 第三笔写提，但这个提实质上是撇提，只是笔画重合。

D. 王书写此偏旁是常用形态。

③右边"畐"也改变了结构：

①上部横和"口"写成撇横和横，映带牵丝明显。

②下部"田"：

A. 左竖写成了弧竖，与上横是实连。

B. 横折是圆转。

C. 中横较短，左右不连。

D. 整个形状上宽下窄。

2. 第二个"福"字【图684-2】

与第一个"福"字写法基本相似，只是在笔画粗细、映带牵丝等方面有细小差异。但在右下"田"字的形状和笔画上有变化。

> ▲细察：
> ①注意"福"字右下"田"的写法，里面留白是有意使之不均匀。
> ②整个字呈上开下合，上疏下密。

685

谬

图685-1

"谬"字在帖中出现两次，写法相似，选取其中一个进行分析。

1. 形方字适中，行楷写法。

2. 左边"言"字旁，也是王书写此偏旁的常用形态。

3. 右边"翏"：

①上部"羽"写得轻松，每个"习"的横折的横较短，里面两点都靠下。

②中间"人"的右捺不出锋，尖起方收

③下面"彡"写成了"小"，位置偏左。

686

群

图 686-1

"羣"字在帖中出现两次，写法相似，选取其中一个进行分析。此字选自《兰亭序》。

1. 形长字偏小，行楷写法。

2. 上部"君"写法有特色：

①横折写得较收敛，横短折亦不长。

②第二横往左靠，收笔不过折。

③第三横再往左靠，写成提，重起轻收。

④撇是轻起重收，写成狐尾撇。

⑤"口"字写得较大，楷法，左上角不封口。

3. 下部"羊"，楷法，中竖写成悬针竖，笔法粗重，收笔呈撇状。

▲细察：

①这个"羣"字上下结构，由于"君"的重心偏左，"羊"的重心偏右，使上下两部分的中心线不在一条直线上。但通过"君"的"口"往右放，"羊"的三横往左伸，使整个字找到了平衡，这是王书的高妙之处。

②"羊"字的最后一笔悬针竖，运笔出现破锋，形成飞白，这也是神来之笔，练习时不一定要勉为其难。

687

静

图 687-1

王书这个"静"字也写得有特色。

1. 形长字适中，行楷写法。

2. 左边"青"：

①上面三横向右上斜，下横都比上横长。

②中竖有意向上伸长。

③下面"月"：

A. 左竖起笔在中竖下面，竖略呈弧状。

B. 横折钩写成弧竖钩，起笔与左竖起笔相交。

C. 中间两横连写成竖钩。

3.右边"争"：

①上面负字头"⺈"连写成撇折撇。

②"⺈"以下部分：横折是方折；中间一横不连右；竖钩起笔不与上横连，出钩是隶书笔法。

▲细察：

整个字是上开下合，左高右低。

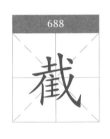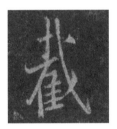

图688-1

王羲之把这个"截"字夸张处理。

1.形特长字偏大，行楷写法，写成了左右结构。

2.左边的"土"和"隹"：

①上面"土"，横短竖长，收笔向左出锋。

②下面"隹"：

A.左边"亻"的撇是方起方收，收笔向左上回锋。

B.竖是方起方收。

C."隹"的右边上点写成横折，起笔与左撇连接，其余笔画不与左连。

3.右边部分：

①斜钩写得伸展，出钩向上。

②斜钩上的撇写得较短，方起尖收。

③右上点为三角撇点，位置要精准。

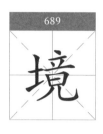

689

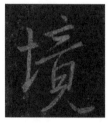

图 689-1

"境"字在帖中出现两次，写法相似，选取其中一个进行分析。

1. 形长字偏大，行楷写法。

2. 左边提土旁"土"楷法，方笔为主。

3. "竟"：

①上部"立"和中部"曰"与前面讲过的"意"字的写法相似。

②下部"儿"：

A. 撇是篆书笔画。

B. "乚"写成一弧钩，也属篆书笔意。

▲细察：

左边"土"写得小且位置靠上，右边"竟"写得大，向右上取势。注意左右之间的穿插迎让。

690

愿

图 690-1

1. 形长字偏小，草书写法。

2. 左边"原"：

①第一笔横撇连写，横短撇长。

②第二笔写横折。

③第三笔是挑点。

3. 右边"頁"的写法是"頁"字的草书符号。

注意运笔轨迹。

691

箧

图 691-1

1. 形长方字大，方笔为主。

2. 上部竹字头"⺮"写成两个撇折撇，方起方折方收，笔画粗重。

3. "⺮"以下部分减省了笔画：

①"匚"上面一横减省。

②中间"夹"写成三横、一撇和一点：

A. 三横连写。

B. 撇写成竖撇，方起方收。

C. 点是尖起方收。

③竖折是方起方收，收笔有向左下回锋笔意。

▲细察：

"箧"字"𥫗"的写法，是王书写此偏旁的一种形态，要熟记。

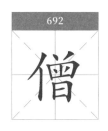

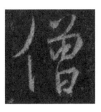

图 692-1

1. 形方字适中，行楷写法。

2. 左边单人旁"亻"：

①上撇写得飘逸，尖起尖收。

②竖收笔向右上出钩，起笔不与撇相连。

3. 右边"曾"：

①上面两点映带呼应。

②中间几乎写成了"田"，笔顺要注意：竖→横折→竖→中间两点连写形成的横和底横。

A. 中间两点形成的中横与底横连写。

B. 左上角不封口。

③底下"日"楷法：中横连左不靠右，左下角不封口。

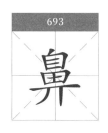

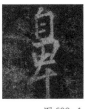

图 693-1

1. 形长字适中，行楷写法。

2. 上部"自"楷法：

①中间两横写得较短。

②左下角不封口。

3. 中部"田"：

①横折的横与上部"自"的底横连而不重合，这个技法要精准，这也是这个字的特点。

②左上角不封口。

③中竖写成竖撇，出底横。

4. 下部"丌"写成了撇折和竖；也可以认为写成了"十"，撇是中部"田"的中竖出锋映带。

①横是方起，收笔向左上出锋。

②竖写得不太长。

图 694-1

王书写这个字进行了减省和变化处理。

1. 形长方字偏小，行草写法。

2. 上部"般"：

①左边写成"月"，楷法：

A. 横折钩不出钩。

B. 左上角不封口。

②右边"殳"：草法，注意运笔轨迹。

A. 上面写成竖和横折。

B. 下面写成横折折撇。

3. 下部"木"：注意下面撇和捺写成两点，左挑点与竖钩的钩相连。

图 695-1

1. 形方字大，行草写法，笔画粗重。

2. 左半部分：

①上面"乚"写成横折。

②下面"矢"：

A. 减省了上撇。

B. 第二撇在第一横收笔处起笔，圆起方收，笔画粗重。

C. 右下点写成一枣核点，相当有技法。

3. 右半部分：

①上面横折的角是直角。

②下面"疋"写成横、横折和捺。

A. 横方起方收，向右上斜。

B. 横折是方起方收。

C. 捺写成反捺，尖起方收。

▲细察：
　由于该字笔画较多，注意穿插迎让。可与前面讲过的"礙"字进行比较。

图 696-1

1. 形长字大，书写连贯。

2. 第一横下面的"口"字写成两竖和两横。

①左竖粗右竖细，起笔都与上横连。

②两横写成两点连写。

3. "冖"一笔写成：

①左点粗重。

②横钩出钩长，写成了撇。

4. 下面"豕"：

①横撇连写，横短撇长。

②左边减省一撇。

③右边撇和捺写成竖折钩。

▲细察：
　本来方形字改变成了长形字，别有一番味道。

图 697-1

1. 形方字适中，行楷写法。

2. 左边"立"：

①上点为撇点。

②横写成了横钩。

③中间两点连写成横钩，并与底下一提连写。

3. 右边"曷"：

①上面"日"：

A. 上宽下窄，左上角不封口。

B. 中间一横写成一撇，与下面"勾"的上撇合笔。

C. 减省了底横。

②下面"勾"：

A. 撇和横折钩连写。

B. 里面"人"简写成一横。

图 698-1　　　　图 698-2

"端"字在帖中出现 3 次，选取其中两个不同写法的字进行分析。

1. 第一个"端"字【图 698-1】

①形方字适中，行草写法。

②左边"立"写成了"讠"。

③右边"耑"：

A. 上面"山"写成了三点。

a）左点为挑点。

b）中点也是挑点，且与第三点连写。

c）第三点为撇点，写成了长撇。

B. 下面"而"：

a）横和撇连写，并映带出"冂"的左竖。

b）"冂"一笔写成，横折钩，折为圆转，钩写成了弧弯钩。

c）中间两竖左短右长，且笔断意连。

2. 第二个"端"字【图698-2】

①形方字适中，行草写法。

②左边"立"是草法，这个偏旁写法，王羲之在技法上花了功夫，要细察。

③右边"耑"：

A. 上面"山"写成一挑点和一横撇。（也可以认为与第一个字的写法相似）

B. 下面"而"两笔写成，注意运笔轨迹，中间两竖连写。

---

▲细察：

这个"端"字左边"立"的两种写法和【图697】"竭"字"立"的写法，是王书写此偏旁的三种形态，要熟记。

---

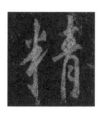

图699-1

"精"字在帖中出现两次，写法相似，选取其中一个进行分析。

1. 形方字适中，行草写法。

2. 左边"米"，草法：

①笔顺是：上面两点→竖钩→横折提。

②上面两点都是三角点，方起尖收，相互呼应。

③竖钩是方起方折，出钩锋利。

④横和下面一撇一点，写成横折提，尖起方折，一提画的出锋爽利。

3. 右边"青"写得流畅：

①注意笔顺：上横→竖和第二横连写→第三横→"月"。

②上面中竖和第二横连写，形成弧圈。

③下面"月"中间两横连写成两点。注意："月"的左竖在上面中竖的延长线上，这是王书写"青"要把握的一条规律。

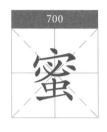  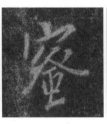  

图 700-1　　　　　图 700-2　　　　　图 700-3　　　　　图 700-4

帖中出现 6 个"蜜"字，选取其中四个字进行分析。

1. 第一个"蜜"字【图 700-1】

①形偏长字偏大，行楷写法。

②上面宝盖"宀"：

A. 上点位置较高。

B. "一"一笔写成，左点弱化。

③"必"楷法：

A. 注意笔顺：撇→卧钩→左上点→左点→右点。

B. 撇较长，卧钩较短。

C. 左上点为撇点，左下点为挑点，右点为回锋点。

④下面"虫"基本上楷法。

---

▲ 细察：

整个字上大下小，上疏下密。

---

2. 第二个"蜜"字【图 700-2】

①形长字适中，行楷写法。

②上面"宀"，楷法：

A. 上点为竖点。

B. 左点为短竖。

C. 横钩向右上取势，方折出钩。

③"必"字改变了结构，写成了一个类似"登"的上部结构，但又不完全是。

A. 左边写成撇、横撇和点，类似"夕"的形态。

B. 右边写成一撇点和一捺，撇点在右捺上。

④下面"虫"，上面多写了一横，下面减省了右下点。

3. 第三个"蜜"字【图700-3】

①形方字偏大，行楷写法。

②上面"宀"，楷法。左点为方点，尖起方收，笔画粗重，且不与横钩连。

③"必"字写成了撇、撇和横。

④下面"虫"：楷法。只是右下点不与横连，位置靠右下。

4. 第四个"蜜"字【图700-4】

与第三个"蜜"字写法大体相似，只是"虫"的右点减省。

图701-1

1. 形长字大，笔画较重。

2. 上部"羽"：

①左边"习"：横折是圆转，两点写成撇点。

②右边"习"：横折是方折，两点写成一撇。

3. 下部"卒"结构有变化：

①上面一点借用上面"羽"字右边"习"的最后一撇。

②中间"从"，左边"人"以一斜竖代替，且与上横连写，形成横折；右边"人"写成撇折撇。

③底横方起向右上斜，收笔向左上出锋。

④底下一竖写成垂露竖，向左倾。

▲ 细察：

整个字是上敧下侧。

702

图702-1

"慧"字在帖中出现两次，写法基本相似，选取其中一个进行分析。

1. 形长字偏大，行草写法。

2. 上部"丰丰"：

①左边"丰"：注意笔顺，先写上横，再写中竖，最后是第二、三横连写，形成弧圈，第三横写成了提。

②右边"丰"与左边笔顺一样，只是收笔向左下回锋。

3. 中部"彐"一笔写成。

①先写横折，收笔映带第二横。

②第二横写成了横弧钩，映带下面"心"的起笔。

③第三横减省。

4. 下部"心"：草法，以三点连写代替，方起方收，收笔向左下出锋。

---

▲细察：

底部"心"的草书写法，可参阅【图668】"愚"字进行比较。

---

703

图703-1

1. 形长方字适中，行楷写法。

2. 左边"王"：两笔写成。

①上横和竖及第二横连写，但竖和第二横连写形成了一个弧圈。

②第三横另起笔，写成一提，由于起笔引笔重，出锋轻，这一提有讲究。

3. 右边"章"：

①上面"立"是常用形态。

②下面"早"：这一竖写的呈弧状，且上穿过了"曰"直连"立"的底横。

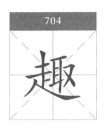

704

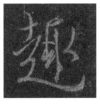

图704-1

1. 形方字适中，笔画连贯。

2. "走"也是王书写此偏旁的常用形态之一，可参阅前面"超"字的分析。

3. 右上"取"：

①左边"耳"：上横和左竖连写，圆转流畅；再接着写三横，其中底下两横连写；右竖上直下曲。

②右边"又"简写成竖折，收笔向左下出锋，位置靠上。

▲细察：
王书单写"取"字也是如此。

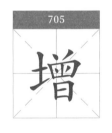

705

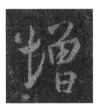

图705-1

1. 形方字适中，行楷写法。

2. 左边提土旁"土"：楷法，只是提画写得有点夸张。

3. 右边"曾"：楷法，有三点要注意：

①上面两点，左为挑点，右为撇点，两点笔断意连。

②中间部分也几乎写成了"田"，左下角不封口。

③下面"日"左下不封口。

▲细察：
可参阅【图692】"僧"字进行比较分析。

706

聪

图706-1

"聪"字在帖中出现两次，写法相似，选取其中一个进行分析。

1. 形方字适中，行楷写法。

2. 左边"耳"，楷法，注意两点：上横写得较短，右竖写成竖钩；左上角不封口。

3. 右边"总"：

①"口"字以一横折代替，收笔映带下面"心"的左点。

②下面"心"的上两点连写，方起方收。临习此字可参考前面讲过的"揔"字。

707

蕴

图707-1

1. 形长字大，行楷写法。

2. 上面草字头"艹"的写法也是王书的常用形态之一，四笔完成。

3. 下面"缊"：

①左边绞丝旁"纟"写成了"氵"的行书写法，这点要注意。

②右边"昷"写得流畅。

A. 上部"日"：左上角不封口，第二横写成了一竖，并与第三横连写，收笔映带下面"皿"的起笔。

B. 下部"皿"：中间两竖上开下合，左短右长，底横方起方收，比较厚实。

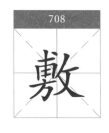

708

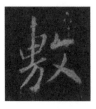

图708-1

"敷"字在帖中出现两次，写法相似，选取其中一个进行分析。

1. 形方字偏小，行楷写法。

2. 左边"尃"，楷法。注意三点：

①第一横很短且笔画细。

②"曰"的左上角不封口。

③右上点减省。

3.右边反文旁"攵"：

①撇横连写，撇短横长。

②捺写成反捺，尖起重按尖收，形如匕首，这个笔法也是王书特有的，很有技术含量，要反复练习才能掌握。

▲细察：
整个字左长右短，注意穿插迎让。

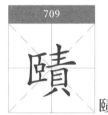
709

颐

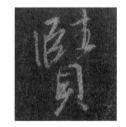
图709-1

这个字比较生僻，读音 zé，释义为精辟、深奥，出现在"探赜妙门"句中。

1.形长字偏大，行楷写法。这个本是左右结构的字，王书把它写成了上下结构。

2.按王书的书写结构，"贝"上面部分：

①左边部分：写成了行书的"臣"，左边多加了一竖。

②右边三横一竖，第二、三横连写。

3.下部"贝"也是王书常用形态。

710

影

图710-1

图710-2

王书所写的两个"影"字都很漂亮潇洒，现逐一进行分析。

1.第一个"影"字【图710-1】

①形长字大，行草写法。

②左边"景"：

A.上部"日"：第二横写成细撇，映带下面"京"的上横；左上角不封口；底横减省。

B.下部"京"，草法，两笔写成：第一笔写横折折钩；第二笔写竖钩提，收笔向右上有牵丝。

3.右边"彡"，草法，连写成撇→竖折撇。这是王书处理右边三撇"彡"的草书方式。注意与"頁"的草法比较（如"願"的写法【图690】）

2.第二个"影"字【图710-2】

与第一个"影"字写法相似，只是在"景"的写法上有细微差别，如："京"的写法，就是：横撇→撇→竖钩→提，节奏和起收笔写得更清楚。

踪

图711-1

1.形扁方字适中,结构变成了左中右三部分。

2.左部足字旁"⻊"：

①写成长形，把中间一竖有意写长，竖上一短横写成一斜点。

②上面"口"左上角不封口。

③下面左竖和底下一提连写成竖折，收笔向下出锋。

3.中部写成类似"亻"：上为撇点，下竖不与撇点连。

4.右部写成：上边是横折→横；下边写成横折→捺。

▲细察：
这个字的许多笔画都是独立的，相互之间不交连。

712

图712-1

1. 形长字偏大，行楷写法。

2. 上部"黑"：

①上面"口"里面两点写成一横。

②下面"灬"连写成向右上斜的波浪横。注意：起笔一小钩圆转，收笔要方。

③整个字向右上取势。

4. 下部"土"：

①上横圆起圆收，写得较长。

②中竖写成撇。

③底横写得较上横短，方起方收。注意：起笔处在中竖的收笔处，收笔方折，写成了回锋钩。

▲细察：
整个字是上敧下侧，以方笔为多。

713

镇

图713-1

1. 形方字适中，行楷写法。

2. 左边"金"字旁写得很好看，是王书写此偏旁的经典形态（在前面讲"锺"字时已分析过，可参阅）。

3. 右边"真"：

①中间减省了一横，其余两横连左不靠右。

②下面两点：

A. 左点写成一短撇，上伸出"直"的底横，方起方收。

B. 右点写成撇点，但较收敛含蓄。

▲细察：
注意左右两部分的穿插迎让。

图714-1

1. 形长方字偏大，行楷写法。

2. 左边"金"，楷法。注意两点：

①第二横有意写长。

②竖起笔往上伸出第一横。

3. 右边"隽"：楷法。

①上面"隹"：

A. 右上点为撇点。

B. 所有横画不与左竖相连。

②下面"乃"：

A. "乃"横折折折钩写成横折弯钩，且弯钩只是一弧，收笔只出锋，不出钩。

B. 一撇写成了一反扣撇。

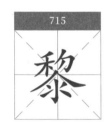

图715-1

所选字例应是按"黎"的异体字"黎"书写的。

1. 形长字大，行草写法，有篆籀笔意。

2. 上部：

①左边"禾"，草法，是王书写此偏旁的常用形态。

②右边部分撇和横折钩连写；横折钩是圆转。里面一撇写得长，与中部"人"的左撇合笔。

③整个上部写得较大，流畅连贯。

3. 中部"人"：

①撇收笔向左上回锋。

②捺写成回锋捺，尖起方收，短而有力。

4. 下部写成了楷书的"小"字，但用笔较朴拙。

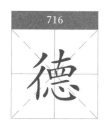

图 716-1　　　　　图 716-2

"德"字在帖中出现3次，下面这两个"德"字是草书，也是王书的经典字例，现逐一分析。

1. 第一个"德"字【图716-1】

①形长字偏大，用笔方圆结合。

②左边双人旁"彳"，草法，写成一竖钩加一点。

A. 竖钩是一弧竖钩，方起方折，起笔折笔重按，出钩锋利。

B. 竖上一点是从上往下运笔，不轻不重，恰到好处，方起尖收。

③右边部分，草法。

A. 上面"十"，横写得不长，竖写成了竖撇，收笔出锋映带出下面笔画。

B. 中间"罒"一笔写成，注意运笔轨迹。

C. 中间"罒"下面还有一横，在这里减省了。

D. 下面"心"，连写成三点，这是"心"的草书符号。但这三点的形态与"愚""慧"等字下面"心"的形态又不同。

a）左点为挑点，尖起方折尖收。

b）中点也为挑点，但这个形态似一竖钩。

c）右点为尖点，落在中点的收笔处。

> ▲细察：
> 整个字写得流畅，要多观察运笔轨迹，尤其是"心"的写法。

2. 第二个"德"字【图716-2】

与第一个"德"字一样，都是草书写法，只是有两点不同：

①左边"彳"的草写，中间没有一点。

②右边部分的"心"书写形态略有不同，尤其是右点的位置。

717

徵

征

图717-1

这个字也是王羲之所写字中最漂亮的字之一。"徵"和"征"是一个字的繁简两种写法。在《圣教序》里，字义并不完全相同。"征"出自"乘危远迈，杖策孤征"句，这里"征"是指征程，是指走远路。而"徵"出自"故知像显可徵"句，这里是指征候、迹象。

1. 形方字大，属草书写法。

2. 左边双人旁"彳"是王书的经典形态之一，既像三个点的连写，又像两弧竖的连写，很有技法，要多练习才能写得像。

3. 中间部分，减省了"山"字下面一横，"王"是一笔写成。

4. 右边结构的"攵"两笔写成，捺写成反捺，这个"攵"的写法也是王书的特有形态之一。

5. "徵"字是左中右结构，在三部分摆布上，中间高，右边低，而且左、中、右三部分的穿插非常巧妙合理，使整个字浑然一体。

718

遵

图718-1

"遵"字在帖中出现3次，写法基本相似，选取其中一个字进行分析。

1. 形长字大，行楷写法。

2. "尊"是楷书里面掺杂行意，写得较轻松。

上部"酋"："酋"上面的两点"丷"相呼应，横写得长且向右上斜度大。这里要注意三点：

A. 所有横画都向右上斜。

B. "酋"的中横和底横连写成两点。

C. "寸"字上头多增加了一横，且比其他横都长而夸张。

3. "辶"楷法，底捺收笔含蓄。

4. 要注意"辶"与"尊"的穿插迎让，大小搭配。

719

褒

图719-1

"褒"字在帖中出现两次，写法相似，选取其中一个字进行分析。

1. 形长字特大，行草写法。

2. 上部"亠"：

①点是折锋点，笔画重。

②横是圆起方收，收笔有圭角。

3. 中部"保"是草法。

①左边"亻"写成了两竖，右竖收笔向右上出锋，映带右边部分笔画。

②右边"呆"写成了类似楷书的"子"，中横写得较粗，且与下部的第一撇合笔。

4. 下部：

①撇与上面笔画合笔，收笔向左上回锋。

②竖钩出钩长而锋利。

③右边撇和捺：撇写得较长；捺是反捺，方起方收，收笔位置靠右下。

5. 整个字写得浑厚有力，疏朗连贯。

720

颜

图720-1

1. 形方字适中，行草写法。

2. 左边"彦"是草法，三笔写成。

①第一笔写上面竖折，竖短折长，收笔向左下出锋。

②第二笔写下面左边横撇，注意横的起笔是有一小锋尖圆转，撇的出锋爽利。

③第三笔写竖钩，起笔与左边撇相连。

3. 右边"頁"是王书写此偏旁的形态之一。

①上横较短，尖起尖收，收笔向左下出锋。

②上横下面一撇与"目"的左竖连写。

③"目"的横折收笔出钩。

④下面两点：左点写成撇，起笔与"目"的底横连写，右点写成顿点，尖起圆收。

721 潜

图721-1　　　图721-2

选取帖中两个"潜"字进行分析。

1.第一个"潜"字【图721-1】

①形方字适中，行草写法。

②左边三点水"氵"是草法，也是王书的常用形态。

③右"朁"书写改变了结构，先从下面分析到上面：

A.下面"日"字楷法。

B."日"字上面多增加了一横。

C、上面"兓"王书写成了：左边用方笔写成横→横折→点；右边还是写成"无"，只是最后"乚"不出钩。

2.第二个"潜"字【图721-2】

与第一个字写法大体相似，只是在右部"朁"的上面部分写法有不同。

①左边"无"写成横折折折→挑点。

②右边"无"写成横→点→撇折撇。

---

▲细察：

写好"潜"字，关键在右部的上半部分"兓"的变化，要多琢磨。

---

722 履

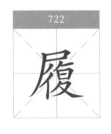

图722-1

1.形偏长，字适中，行楷写法。

2.上部"尸"，楷法。

①左上角不封口。

②撇是隶书笔法，方起方收，运笔涩行。

3.右下部"復"：

①左边"彳"写成一竖加一竖钩。

A. 先写右边竖，把竖写成竖钩。

B. 再写左边竖钩。

②右边"复"笔画连贯，注意运笔轨迹，尤其是捺写成了反捺，尖起方收，往右下延伸。

耨

图 723-1

这个字比较生僻，读 nòu，指古代一种锄草用的农具。"耨"在帖中出现两次，写法相似，选取其中一个字进行分析。

1. 行楷写法，字大小适中。

2. 左边禾木旁"禾"是王书的常用形态。

3. 右边"辱"：

A. "厂"是横稍短，撇稍长。

B. "辰"里面两横连写；撇捺连写，捺写成反捺。

C. 下面"寸"：注意点的位置。

图 724-1

1. 形方字适中，行草写法。

2. 上部"廿"写成类似"艹"：

①先写一横，再写上两点。

②上两点连写。

3. 中间部分是草法，注意运笔轨迹。

4. 底部四点写成一横，收笔向左下出锋。

725

图 725-1

所选字例是按"薛"字的异体字"薜"书写的。

1. 形长字大，行楷写法。

2. 上部"艹"是王书写草字头的常用形态，四笔完成。

3. 下部：

①左边书写改变成"阝"。

②右边"辛"：

A. 中间两点写成一横。

B. 底下增加了一横，底横收笔向上出锋。

C. 底下一竖，起笔处在两横连写处的中间，收笔带撇意。

▲细察：

写这个字要注意结构的改变。正式场合要慎用。

726

图 726-1

1. 形方字偏大，行楷写法。

2. 左边"真"，注意三点：

①上面一撇与"具"的左竖连写。

②"具"三横减省一横，横折收笔出钩，左上角不封口。

③下面两点：

A. 左点写成短撇，起笔与"具"底横连写。

B. 右点较小。

3. 右边"頁"也是王书写此偏旁的常用形态之一。

▲细察：

整个字笔画较细且匀称。

727

图 727-1

所选字例是按"翰"字的异体字"翰"书写的。

1. 形长方字大，行草写法。

2. 左边"卓"：与前面讲过的"朝"的左偏旁的写法相似，可参阅"朝"【图 625】的写法。

3. 右边"人"和"羽"：

①上部"人"：撇写的短而有力，捺写成横钩，较夸张。

②"人"下面一横写成横点。

③下面"羽"：

A. 左边"习"，横折钩的横很短，只是笔意到了；两点写成一撇点。

B. 右边"习"，两点连写。

728

图 728-1

"臻"字在帖中出现 3 次，选取其中一个字进行分析。

1. 形方字偏大，行草写法。

2. 左边"至"是草法，这也是王书写此偏旁的常用形态，注意运笔轨迹。

3. 右边"秦"：

①上部：三横连写；撇为竖撇；捺为反捺，尖起方收。

②下面"禾"：左点为挑点；右点为回锋点。

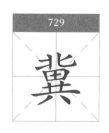
729

图 729-1

所选字例是按"冀"字的异体字"冀"书写的。

1. 形长字大，行草写法。

2. 上部两点连写。左为挑点；右为撇点，收笔出锋，映带下面笔画。

3. 中部"田"：

①第一笔竖写成点，并与横折连写。

②横折是圆转。

③第二横和底横连写。

④中竖向下伸长至下面"共"的第二横，收笔向左上出锋。

4.下部"共"的运笔轨迹较复杂，多琢磨。

餐

图 730-1

"飡"为"餐"字的异体字。

1. 形长字适中，行楷写法。

2. 左边"饣"是王书常用形态。

3. 右边"食"：

①上面"人"：

A. 左撇写成象牙撇，方起尖收。

B. 捺写成了横钩，出钩爽利。

②下面"良"：

A. 上点为横点。

B. 横折写成横折钩，向上出钩，代替里面两横。

C. 右下的撇和捺写得规整。撇是方起尖收，捺是尖起方收。

▲细察：
王书写"良"的形态，是常用的，要熟记。

图 731-1

1. 形方字大，行楷写法，王书把左右结构的字写成了上下结构。

2. 按王书写法，"灬"以上为上部：

①左边"里"是楷法，底下两横有映带。

②右边"令"：

A. 上边"人"撇短捺长，捺的收笔含蓄。

B. 下边点和横折，注意横折收笔有个撇点动作，好似多写了一点。

3. 下部"灬"，写成波浪横，收笔向左下出锋。

---

▲细察：

这个字下部"灬"的写法，也是王书写此部首的一种形态。

---

732

镜

图 732-1

1. 形长方字偏大，行楷写法。

2. 左边"金"字旁也是王书常用形态，这里要注意两点：

①上面"人"：撇写得舒展，右边为横点。

②下面两点与底下一提连写，提的收笔向上出锋。

3. 右边"竟"：楷法，注意下面"曰"和"儿"的写法：

①"曰"的底横与左撇连写，撇写得内敛。

②竖弯钩似乎写成了卧钩，这也是王书的常用形态，要细察。

---

733

赞

图 733-1　　图 733-2

选取帖中两个不同写法的"讚"字进行分析。

1. 第一个"讚"字【图 733-1】

①形长方字适中，笔画较细，行楷写法。

②左边"言"字旁写成"讠"，这也是王书常用形态。注意：帖中"讠"提的收笔有个向左上回锋动作，估计是碑刻留痕，不会是王书有意为之。但如果作为一种

兴趣不妨也照此书写，不会妨碍基本认读。

③右边"贊"：笔画很精练到位，但书写结构有些变化。

A. 上部"兟"：左边"先"写成了"夫"，撇稍长；右边"先"也写成了"夫"，只是撇稍短，右下点长。

B. 下部"貝"是王书常用形态，只是注意三点：

a）中间两横写成两点。

b）底横和撇点连写。

c）右下点写得小，尖起方收。

2. 第二个"讚"字【图733-2】

①形长字偏大，行草写法。

②左边"言"字旁也是王书常用形态。

③右边"贊"：

A. 上部"兟"写成似"共"字，但要注意三点：

a）两竖是上开下合，左短右长。

b）底横写得有起伏。

c）下面两点也可以看成是一笔似断又连的横。

B. 下部"貝"是王书常用形态。

734

图734-1

图734-2

"凝"字在帖中出现4次，选取其中两个不同写法的字进行分析。

1. 第一个"凝"字【图734-1】

①形扁方字适中，行楷写法，写成了左中右结构。

②左边两点水"冫"写成了一点和一竖钩，类似"氵"的行草书写法。

③中间部分：上面"匕"写成了"上"；下面"矢"减省了上边一撇。

④右边部分：上面横折点的点写成竖点；下面"疋"写成横折折折捺。

2.第二个"凝"字【图734-1】
与第一个字写法相似，只是有一点变化，即"疑"字右边的写法有不同，望细察。

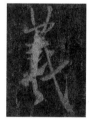

735

图735-1

"羲"字是王羲之名字的常用字，他写得很有讲究，也有多种写法。怀仁选取的这个"羲"字应该说具有代表性。但由于原拓剥蚀加之笔画较多，故分析可能会不太准确。

1.形长字大，行草写法。书写时结构有改变。

2.先写上面两点和一横。

①上面两点写得很有讲究，藏锋圆起笔，两点写成了两竖，上开下合。

②上横是藏锋圆起笔，收笔向左下出锋。

3.接下来写竖。

①竖的位置靠左，起笔正对左上点的收笔处；

②竖写得较长，不只是局限"王"字中竖的作用。

4.接下来在竖上面连写三横，第三横较短。

5.接下来再在竖上写一提，方起尖收，笔画较长且粗；出锋映带出右边斜钩的起笔。

6.接下来写斜钩，挺拔峻峭。起笔处在三横连写的第二横上；出钩锋利，钩尖向上。

7. 接着写斜钩上的一撇，写得较平，位置靠右。

8. 最后写左下方的竖折撇。

▲细察：

"王羲之"三个字，一般是第一个"王"字单独写；后两个"羲""之"是连写或笔断意连书写。在这里，这个"羲"与"之"是牵丝映带，似连非连，笔断意连。

写自己名字"羲"有许多写法，都写得潇洒美观。我认为《丧乱帖》中的"羲"字更接近《圣教序》中所选"羲"字，而且字迹清晰，便于临习。

图 736-1

"藏"字在帖中出现 6 次，选取其中一个字进行分析。王书这个"藏"字写得很讲究，也很美观。

1. 形长字大，行楷写法，笔画有减省。

2. 上部草字头"艹"，写成四笔，是王书的常用形态，但这里要注意：

①左"十"相对较小，方笔为主。

②右边"十"相对较大，且靠上，竖写成了撇。

3. 下部"藏"：减省左撇上的竖折和横撇的笔画，按照减省后的笔画进行分析：

①注意笔顺：左撇→上横→"臣"的左竖→连写三个横折→"臣"的底横→斜钩→右撇→右上点。

②第一笔的撇，尖起方收，似撇又似一弧竖，写得相当漂亮。

③第二笔的横不太长，且不与左撇连。

④第三笔竖写成了弧竖，尖起方收。

⑤第四笔连续写三个横折，再写一底横，三个横折写成了宝塔状。

⑥第五笔斜钩写法很有力度，尖起方折出钩，含蓄而锐利。

⑦斜钩上一撇，方起尖收。

⑧右上点为一竖点，紧贴上横的收笔处。

▲细察：

整个字是上疏下密。

图737-1

所选字例是按"蘬"的异体字"獂"书写的。

1. 形长字大，行楷写法。

2. 上部"艹"，写成四笔，也是王书常用形态之一。

3. 下部"狠"字：

①左边"犭"，楷法。

②右边"艮"，也是楷法。

▲细察：

尽管楷法为主，但行书笔意很浓，要注意。

图738-1

1. 形长方字偏大，行楷写法。

2. 注意雨字头"雨"写法：

①上横呈弧状。

②左点成左撇，横钩写法似乎联想到了魏碑的笔意。

③中间四点，以一挑点和一撇代替，分两笔写。

挑点过中竖，撇收笔也过中竖。

④中竖连上横。

3. 下面的"相"：

①左边"木"是王书的常用写法。

②右边"目"的中间两横是王书的特点，要细察。

图 739-1

1. 形长字大，行草写法。

2. 上部"雨"，是王书常用经典形态，注意三点：

①上横写成横点。

②左点写成斜竖点，且不与横钩相连。

③中竖两边四个点简写成左挑点，右撇点。

3. 下部"叚"是行草写法，类似字例在前面"遐"的分析时已讲过，可参考。

①左边部分：

A. 笔顺是先写竖，再写右边两点和一提。

B. 竖是尖起方收。

C. 第一点是尖点，第二点是撇点，与竖连。

D. 最后是一提，方起尖收。

②右边部分：

A. 上面"コ"写成横折折，收笔向左下出锋。

B. 下面"又"的横撇写得较内敛，捺写成反捺，尖起方收，收笔较重，位置靠右下。

740

图 740-1

躔

1. 这个字左边小，右边大，行楷写法。

2. 左边足字旁"⻊"：

①上部"口"两笔写成，左上角和左下角都不封口。

②下部"止"简写成竖折和点，竖折也可以认为是弧钩。

3. 右边"聶"：

①上面"耳"字：

A. 中间两横写成两点。

B. 两竖都是斜竖，且右竖不伸出底横，是为了避让下面部分。

C. 底横写得较长，成了下面两个"耳"的共享上横，收笔向左下出锋映带。

②下面两个"耳"字，都减省了上面一横，借用了上面"耳"的底横。

A. 左边"耳"短一些。

B. 右边"耳"写得长一些，右竖收笔出钩。

741

图 741-1

1. 形长字大，行楷写法。

2. 上部"敏"字，写得连贯流畅。

①左边"每"：

A. 上面撇横和下面"母"的竖折连写。

B. 下面"母"的中竖写成一撇。

C. 中间一横写成向右上斜的长横，收笔出锋，映带右边"攵"。这一横的起笔是从下往上方起，也叫垂头横，是王书的一种技法。这一细节要注意掌握。

②右边"攵"：一笔写成，捺是写成反捺，实质上是横弧钩。

3. 下部"糸"：

①上边"幺"简写成横折横，减省了笔画。

②下边"小"，左点为挑点，右点为顿点，两点左低右高。

图 742-1

"鹫"字在帖中出现两次，写法相似，选取其中一个字进行分析。

1. 形长字大，行楷写法。

2. 上部"就"书写改变了结构。

①左边"京"：

A. 上面"亠"写成撇和横，撇是短竖撇，横写得不太长。

B. "口"字写得较大，中间还多了一横。

C. 下面"小"简写成一横。

②右边"尤"：

A. 上面右点减省。

B. 下面"乚"写成竖折，收笔向左上出锋。（也可以认为写成了一弧竖钩）

3. 下部"鳥"笔画有减省，下面四点写成一横，临习时要细察。

---

▲细察：
整个字上下比例与楷书写法不同，上大下小，上扁方下长方。

---

图 743-1

1. 形长字偏大，行楷写法。

2. 上部"羽"，整体右倾，都减省了下面一个笔画。

3. 中部"田"，楷法，注意两点：

①左上角不封口。

②中竖向下伸长到"共"的底横。

4. 下部"共"：

①上面"艹"写成四笔完成的草字头。

②下面两点，左为挑点，右为顿点。

744

骤

图744-1

1. 形方字适中，行草写法。

2. 左边"馬"是草书写法，需认真观察其运笔轨迹。

3. 右边"聚"：

①上面"取"也是草书写法：

A. 左边"耳"写成横和横折钩。

B. 右边"又"写成撇折，收笔向左下出锋。

②下面"㐆"写成了类似"水"的形态。

A. 中竖较短。

B. 左边写成竖钩。

C. 右边写成撇折撇。

---

▲细察：

由于是草书，很难准确说出具体笔法结构，故请临习时多揣摩。

---

745

覆

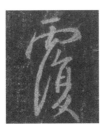

图745-1

王书这个"覆"写得很优美、很经典。

1. 形长字大，行草写法。

2. 上部西字头"覀"类似草法：写得扁宽，有覆盖感。中间两竖和底横写成竖折，收笔向下出锋映带。

3. 下部"復"：

①左边"彳"，草法，写成一竖钩以代之，而且竖写成了弧形。

②右边"复"，流畅连贯，有些笔画连写：

A. 上面撇和横及中间"日"的左竖连写。

B. 中间"日"的横折写成竖，底横与下面"夂"的第一撇连写。

C. 下面"夂"：横撇写成了一撇，重起轻收，写得较内敛；捺写成反捺，收笔向右下伸。

746

图 746-1

1. 形长字大，笔画有减省。

2. 左边"目"写成行书的"日"字，且写得潇洒，位置靠上。（可参阅前面讲述的"明"的写法）

①左竖笔法很特别，尖起方收，收笔处是按笔向右下出尖。

②横折是圆转，横只是一个笔意，很短。

③余下两横连写成两点，紧贴横折下方。

④左上、下角不封口。

3. 右边"詹"笔画连带较多。

①上部"𠂉"一笔写完。

②"厂"一笔写完，撇写得夸张，收笔含蓄。

③"厂"下边两点：左点写成撇点；右点写成竖折撇。

④下面"言"就减省了上面一点和一横。

A. 余下两横连写，收笔与下面"口"的左竖连写。

B. 下面"口"两笔完成。

747

图 747-1

1. 形扁方字适中，行楷写法。

2. 左部"番"减省了上面一撇。

①上边"米"：

A. 上面两点是相互呼应，左挑点，右撇点，且撇点较长。

B. 横和下面左撇连写，右点收笔回锋映带下面"田"的左竖起笔。

②下边"田"：相对上面"米"写得较小，左下角不封口。

3. 右边"羽"：

①左边"习"：横折钩写成了竖钩，两点写成了一弧竖钩。

②右边"习"的横折钩出钩粗重锋利，形成映带；两点连写，紧贴右竖。

1. 形长字偏大，行草写法。

2. "广"字旁写得舒展，撇为反扣撇，也是王书的常用形态，方笔为主。

3. "林"：

①左边"木"减省了右边一点。

②右边"木"：

图 748-1

竖收笔出钩；右捺写成回锋点。

4. 底下"非"，草法：

①左半部分写成竖钩和一竖提。

②右半部分写成竖折和竖折撇，位置稍向右下方，以弥补上面部分向右上取势形成的斜势，使全字保持重心平稳。

所选字例是按"躅"字的异体字"躝"书写的。

1. 形偏长，字偏大，行草写法。

2. 左部足字旁"𧾷"：

①上面"口"左上角不封口。

②下面"止"写成了竖钩和一挑点。

图 749-1

3. 右边"属"是行草写法。

①"尸"字写得突出，撇是隶书笔法，收笔出锋。

②"尸"下面部分是草书写法，要观察运笔轨迹。

▲细察：
①右边"𧾷"的位置靠上。
②由于这个字在行楷和行草间转换，故表述较困难，临习时要多揣摩。

图 750-1

1. 形长字特大，笔画粗重，中侧锋并用，草书写法。

2. 上部"辟"：

①左边部分：

A."尸"写成横撇，横短撇长，方起方折方收。

B."口"自右向左下再向右上写成一个弧圈，收笔与右边"辛"连带。

②右部分"辛"简写成一竖和两横。

3. 下部"言"草法。上面先写两点，下面再写横折折折。注意运笔轨迹。

▲细察：

由于是草法，整个字都要注意运笔轨迹。

图 751-1

1. 形长方字偏大，行楷写法。

2. 上部"春"：

①上面"夫"，楷法，藏锋起收笔。

A.三横写得都不太长，且都向右上收。

B.撇写得长且浑厚。

C.捺的出锋含蓄。

②下面"日"：中间一横写成了中间一竖，且向上伸出上横。

3. 下部"虫虫"：

①左边"虫"：底下一提很短，减省了右下点。

②右边"虫"：

A."口"减省了左竖和底横，只写了横折。

B.以竖折撇代替竖和提及右下点，与左边"虫"比较，写得偏长些。

752

图 752-1

图 752-2

"露"字在帖中出现 3 次，选取其中两个字进行分析。

1. 第一个"露"字【图 752-1】

①形长方，字很大，行草写法。

②上部雨字头"雫"，是王书的常用形态。

A. 上面一横为一横点。

B. 左点为一撇点。

C. 横钩是圆转出钩，钩出锋较长。

D. 中竖写成竖钩，收笔与下笔映带。

E. 中竖左边两点和右边两点简写成一横钩。

③下部"路"：

A. 左边"足"也是王书的行书写足字旁的常用形态，前面分析过，可参阅。

B. 右边"各"，草法。注意运笔轨迹。王书草书写"各"有个要点：横撇的撇写得长，以至于把整个字拉长了。

---

▲细察：

"露"字上面雨字头"雫"写得扁宽，而下面"路"写得长方。

---

2. 第二个"露"字【图 752-2】

与第一个"露"字写法大体相似，只有上面"雫"有一些小变化：即"一"的左点为尖点；中竖收笔不出钩；两边四点写成了左挑点和右撇点，且两点连写。

---

▲细察：

整个字是上扁方，下长方，上疏下密。

---

后记

　　书稿在形成过程中，我先后送请有关专家和朋友阅改。他们从不同角度，提出了不少好的修改意见和建议，为此书的可读性和可靠性做了进一步提升。

　　这些专家和朋友在看完书稿后，都来和我探讨一个问题：这本书给读者要留下什么印象？从书中可以学到什么东西？我很自然地脱口说出两个字：细察。

　　首先，书稿中传递的信息，就是要告诉读者，临习书法经典，基本路径和方法就是要细察。只有"察之尚精"，才能"拟之贵似"。

　　其次，书稿中对每一个字的分析，都是本人对临习经典的细察体会，尽管水平有限，挂一漏万，不尽如人意，但确实是经过一番咀嚼后的感悟。

　　第三，细察是个长期而又反复的过程。不同临习阶段会有不同的眼光和感悟，随着细察能力的增强，书法临习水平也会逐渐提高。所以许多大书家都是活到老，临帖到老。面对经典之作，我们每一代人所能达到的认知水平非常有限；中华传统文化要靠一代一代人的接续传承。

　　在书稿付梓之际，要感谢江西美术出版社汤华、周建森两位社长，方姝、李国强老师等专家的指教，感谢参与本书编辑、设计、校对、印刷的老师和工人师傅们的辛勤劳动，还要特别感谢在此书写作过程中付出辛劳、给予帮助的吴鹏、蒋岩岩、滕作鹏等诸位先生。

<div style="text-align: right">

周　萌

2018 年 2 月于南昌

</div>

**图书在版编目（CIP）数据**

怀仁集王羲之书《圣教序》临习指导 / 周萌著
. -- 南昌：江西美术出版社，2018.4（2021.6修订再版）
ISBN 978-7-5480-6063-5

Ⅰ. ①怀… Ⅱ. ①周… Ⅲ. ①行书 – 碑帖 – 中国 – 东
晋时代 Ⅳ. ①J292.23

中国版本图书馆CIP数据核字(2018)第070505号

出 品 人：周建森
责任编辑：方　姝　李国强
责任印制：吴文龙　谭　勋
书籍设计：韩　超　　Ｐ先鋒設計
　　　　　　　　　　PIONEER DESIGN

**怀仁集王羲之书《圣教序》临习指导（修订版）**
HUAIREN JI WANG XIZHI SHU《SHENGJIAOXU》LINXI ZHIDAO

著　　者：周　萌
出　　版：江西美术出版社
地　　址：南昌市子安路66号
网　　址：www.jxfinearts.com
E – mail：jxms@163.com
邮　　编：330025
电　　话：0791 – 86566309
经　　销：全国新华书店
印　　刷：湖北金港彩印有限公司
开　　本：787mm×1092mm　1 / 16
印　　张：29.5
版　　次：2018年4月第1版　2021年6月第2版
印　　次：2021年6月第1次印刷
书　　号：ISBN 978-7-5480-6063-5
定　　价：68.00元